高等院校人文素质教育课程规划教材

中外音乐简史

宋志军 著

清华大学出版社
北京

内 容 简 介

音乐艺术博大精深，内容浩如烟海。本书顺应新时代的要求，融汇中西，采撷突出的文化现象与经典作品，梳理总结了音乐发展的脉络与规律。

本书对中外不同时期的音乐发展概况、音乐现象、音乐流派、代表人物及作品进行分析研究，阐明与之相关的社会文化面貌、人文风情、音乐美学观点等，以期不断开阔人们的音乐视野与艺术认知力。

为了生动诠释音乐的"前世今生"，本书附有大量精美图片及音响音像资料，目的是使读者在阅读本书时兴起身临其境、徜徉乐海之感。

本书是了解、欣赏和研究中外音乐的有益读本，适合高等院校师生及广大音乐爱好者阅读，亦可作为各类学校的音乐教材使用。

本书封面贴有清华大学出版社防伪标签，无标签者不得销售。
版权所有，侵权必究。举报：010-62782989，beiqinquan@tup.tsinghua.edu.cn。

图书在版编目(CIP)数据

中外音乐简史/宋志军著. —北京：清华大学出版社，2018（2024.8重印）
（高等院校人文素质教育课程规划教材）
ISBN 978-7-302-51131-1

Ⅰ.①中… Ⅱ.①宋… Ⅲ.①音乐史—世界—高等学校—教材 Ⅳ.①J609.1

中国版本图书馆CIP数据核字(2018)第201340号

责任编辑：	章忆文　刘秀青
装帧设计：	杨玉兰
责任校对：	周剑云
责任印制：	丛怀宇
出版发行：	清华大学出版社
网　　址：	https://www.tup.com.cn，https://www.wqxuetang.com
地　　址：	北京清华大学学研大厦A座　　邮　编：100084
社 总 机：	010-83470000　　邮　购：010-62786544
投稿与读者服务：	010-62776969，c-service@tup.tsinghua.edu.cn
质量反馈：	010-62772015，zhiliang@tup.tsinghua.edu.cn
课件下载：	https://www.tup.com.cn，010-62791865
印 装 者：	三河市龙大印装有限公司
经　　销：	全国新华书店
开　　本：	185mm×260mm　　印　张：18　　字　数：430千字
版　　次：	2018年9月第1版　　印　次：2024年8月第7次印刷
定　　价：	68.00元

产品编号：079890-02

前　言

音乐像一剂良药，可以抚平人们心灵的伤痛，

音乐像一缕阳光，绽放出人类精神的光芒。

音乐像一部留声机，记录我们逝去的青春岁月，

音乐是一位良师益友，教会我们不忘初心，砥砺前行。

音乐，光辉灿烂，因你我而来，在历史的藤蔓上开枝散叶，谱写出文明的华彩乐章。

中国有着悠久的历史和灿烂的文化。河南舞阳出土的骨笛告诉世人，中国音乐文化至少有8000年的历史。湖北随县（今湖北随州）出土的曾侯乙编钟，不仅让我们听到了2000余年前的音响，看到了贵族的音乐殿堂，更向我们诠释了华夏礼乐文明的滥觞。汉代相和歌至隋唐燕乐，记录了歌舞伎乐的时过境迁。宋元杂剧至明清传奇，标识了俗乐的发展历程。多难兴邦，众志成城，近现代以来，多少音乐同仁用激昂的音符，见证了中华民族在危难中的崛起与奋进。中国音乐是一座不朽的丰碑。

欧洲（西方）音乐的黎明晚于亚洲。古希腊、古罗马文化，奠定了现代西方音乐文明的基石。长达千余年的教会音乐，曾经引领音乐潮流。"新艺术"的产生，表现出对神学思想束缚的理性觉醒和人性复苏。歌剧的诞生与器乐的发展是巴罗克音乐的显著特点（注：巴罗克也作巴洛克）。贝多芬的创作集古典主义之大成，开浪漫主义之先河，既有对自由、平等、博爱的追求，又有个人情感的表达。20世纪，除了绚丽多彩的民族乐派和浪漫乐派的部分延续，又出现了许多特立独行的音乐风格。

综上所述，根据在社会生活中形成的艺术形态和服务对象的不同，中国音乐包括古乐舞、歌舞伎乐、俗乐、新音乐等艺术形态，西方音乐可分为古希腊古罗马音乐、中世纪教会音乐、文艺复兴时期音乐、巴罗克音乐、古典主义音乐、浪漫主义音乐、20世纪音乐等不同发展时期。加上五彩斑斓的世界民族音乐文化，让音乐这美好的花朵更为出神入化，寓于光辉。

随着人们向往美好生活愿望的增加，对艺术的鉴定和欣赏水平亦需不断提高。本书正以此为宗旨，对中外不同时期的音乐发展概况、突出音乐现象、音乐流派、代表人物及作品进行分析研究，阐明与之相关的社会文化面貌、人文风情、音乐美学观点等，以期不断开阔人们的音乐视野，提高读者朋友对音乐的认知能力。

本书是了解、欣赏和研究中外音乐的有益读本，适合高等院校师生及广大音乐爱好者阅读，亦可作为各类学校的音乐教材使用。同时，为了生动剖析音乐艺术的"前世今生"，书中附有大量精美图片及音响音像资料，目的是使读者在阅读本书时兴起身临其境、徜徉乐海之感，以加深对音乐艺术的理解。

前　言

　　本书全部章节内容均由宋志军独立撰写。作者广泛阅览音乐文献、著作，结合相关作品、典故，诠释音乐文化现象在特定社会历史环境中存在的价值与意义，并在教学实践中不断探索研究，总结归纳，最终定稿成书。书中错误之处在所难免，敬请四方师友批评指正。

<div style="text-align: right;">

作者

2018年2月于郑州怡雅轩

</div>

作者简介

宋志军，任教于华北水利水电大学，长期承担《中外音乐史》等课程的教学工作。曾赴上海参加国际歌剧大师班学习，发表多篇专业论文，主持或参与教育部社科基金青年项目、河南省政府决策研究招标课题等五项，获河南省发展研究奖、河南省素质教育理论与实践优秀教育教学奖一等奖等十二种奖项，被河南电视台聘请为评审专家。

目 录

第 1 章 绪论 1

1.1 音乐史的学科定位与特点 2
- 1.1.1 音乐史的学科定位 2
- 1.1.2 音乐史的学科特点 2

1.2 如何学习音乐史 2
- 1.2.1 用宏观的历史眼光审视音乐发展 2
- 1.2.2 纵横交织构建完整的知识体系 3

1.3 音乐史的研究资料 3
- 1.3.1 如何在文献中查阅音乐资料 4
- 1.3.2 音乐文物 6
- 1.3.3 传统音乐 6
- 1.3.4 音响音像制品 7

【小结及综合实践】 8

第 2 章 远古、夏、商音乐 9

2.1 概况 10
- 2.1.1 远古概况 10
- 2.1.2 夏、商概况 10

2.2 音乐的起源 11
- 2.2.1 巫术宗教说 11
- 2.2.2 情感说 12
- 2.2.3 自然模仿说 12
- 2.2.4 劳动说 13

2.3 古乐舞 14
- 2.3.1 远古时期的古乐舞 14
- 2.3.2 "六代乐舞" 15

2.4 古乐器 16
- 2.4.1 吹奏乐器 16
- 2.4.2 打击乐器 17

【小结及综合实践】 19

第 3 章 西周、春秋、战国音乐 21

3.1 概况 22
- 3.1.1 西周 22
- 3.1.2 春秋时期 22
- 3.1.3 战国时期 23

3.2 音乐机构与音乐教育 24
- 3.2.1 大司乐 24
- 3.2.2 音乐教育 25

3.3 礼乐制度 26
- 3.3.1 "佾"（乐舞行列）........ 27
- 3.3.2 "乐悬"（乐器摆放）..... 27

3.4 采风制度 28
- 3.4.1 采风制度的产生 28
- 3.4.2 采风的目的 28

3.5 西周的用乐场合 29

3.6 古乐与新乐 29
- 3.6.1 古乐 29
- 3.6.2 新乐 30
- 3.6.3 雅乐的衰落与俗乐（民间音乐）的勃兴 30

3.7 周代音乐作品 31
- 3.7.1 《诗经》..................... 31
- 3.7.2 《楚辞》..................... 32
- 3.7.3 《成相篇》.................. 33

3.8 乐律的发展 33
- 3.8.1 三分损益法 33
- 3.8.2 三分损益律产生的十二律 34

3.9 音乐思想 34
- 3.9.1 儒家的音乐思想 35
- 3.9.2 墨家的音乐思想 35
- 3.9.3 道家的音乐思想 35

3.10 周代乐器的发展 36
- 3.10.1 乐器的发展概况 36
- 3.10.2 "八音"分类法 36
- 3.10.3 曾侯乙编钟的出土 47

【小结及综合实践】 48

第 4 章 秦、汉音乐 49

4.1 概况 50
- 4.1.1 秦代音乐 50
- 4.1.2 汉代音乐 50

4.2 乐府 .. 50
 4.2.1 乐府的产生 50
 4.2.2 乐府的含义与职责 51
 4.2.3 乐府的重建与扩充 51
 4.2.4 乐府的衰败 51
 4.2.5 "协律都尉"李延年 52
4.3 宫廷音乐 .. 52
 4.3.1 宫廷雅乐 52
 4.3.2 宫廷燕乐 53
4.4 民间音乐 .. 53
 4.4.1 鼓吹乐 53
 4.4.2 相和歌 54
 4.4.3 相和大曲 55
 4.4.4 相和三调 56
4.5 百戏 .. 56
4.6 音乐理论成果 57
 4.6.1 鼓谱与声曲折 57
 4.6.2 乐律的发展 57
 4.6.3 《乐记》 58
4.7 乐器的发展 .. 61
 4.7.1 吹管乐器 61
 4.7.2 弹拨乐器 62
4.8 古琴艺术 .. 64
 4.8.1 带有故事情节的琴曲 64
 4.8.2 琴歌 65
【小结及综合实践】 66

第 5 章 魏、晋、南北朝音乐 67

5.1 概况 .. 68
 5.1.1 历史概况 68
 5.1.2 音乐发展概况 68
5.2 清商乐 ... 69
5.3 民间歌舞、百戏与歌舞戏 70
 5.3.1 民间歌舞 70
 5.3.2 百戏与歌舞戏 71
5.4 音乐思想 .. 72
 5.4.1 阮籍的音乐思想 72
 5.4.2 嵇康的音乐思想 74
5.5 音乐理论成果 77

 5.5.1 古琴文字谱 77
 5.5.2 乐律的发展 78
5.6 乐器的发展 .. 79
 5.6.1 打击乐器 79
 5.6.2 弹拨乐器 79
 5.6.3 吹管乐器 80
【小结及综合实践】 80

第 6 章 隋、唐、五代音乐 81

6.1 概况 .. 82
6.2 宫廷燕乐 .. 83
 6.2.1 我国古代音乐发展
 脉络 83
 6.2.2 隋、唐"燕乐大曲" 84
 6.2.3 多部乐 85
 6.2.4 法曲 88
 6.2.5 健舞与软舞 88
6.3 民间音乐 .. 89
 6.3.1 曲子 89
 6.3.2 声诗 89
 6.3.3 变文 90
 6.3.4 散乐 90
6.4 音乐机构 .. 91
 6.4.1 太常寺 91
 6.4.2 教坊 91
 6.4.3 梨园 91
6.5 音乐理论成果 92
 6.5.1 记谱法 92
 6.5.2 宫调理论 93
 6.5.3 音乐专著 94
6.6 音乐家 ... 95
 6.6.1 隋代音乐家 95
 6.6.2 唐代音乐家 96
6.7 中外音乐文化交流 97
 6.7.1 中日音乐文化交流 97
 6.7.2 中朝音乐文化交流 98
 6.7.3 中印音乐文化交流 98
【小结及综合实践】 99

第7章 宋、元音乐 101

- 7.1 概况 102
- 7.2 市民音乐的勃兴 102
 - 7.2.1 市民音乐活动场所 102
 - 7.2.2 民间艺人行会组织 103
- 7.3 宋代曲子 104
 - 7.3.1 宋代曲子概述 104
 - 7.3.2 曲子的体裁与结构 104
 - 7.3.3 曲子的创作 105
 - 7.3.4 曲子词的风格 107
 - 7.3.5 唱赚 109
- 7.4 元代散曲 110
 - 7.4.1 散曲的音乐 110
 - 7.4.2 散曲的分类 110
- 7.5 说唱音乐 111
 - 7.5.1 鼓子词 111
 - 7.5.2 诸宫调 111
 - 7.5.3 陶真 112
 - 7.5.4 货郎儿 112
- 7.6 杂剧与南戏 112
 - 7.6.1 杂剧的发展 112
 - 7.6.2 南戏的发展 115
- 7.7 乐器的发展 116
 - 7.7.1 弹拨乐器 116
 - 7.7.2 拉弦乐器 117
 - 7.7.3 吹管乐器 118
 - 7.7.4 打击乐器 118
 - 7.7.5 器乐合奏 119
- 7.8 音乐机构 120
 - 7.8.1 掌管雅乐的机构 120
 - 7.8.2 掌管燕乐的机构 120
- 7.9 音乐理论成果 120
 - 7.9.1 记谱法 120
 - 7.9.2 宫调理论 121
 - 7.9.3 音乐论著 122
- 【小结及综合实践】 123

第8章 明、清音乐 125

- 8.1 概况 126
 - 8.1.1 民间音乐蓬勃发展 126
 - 8.1.2 音乐理论研究成果显著 127
- 8.2 明清小曲 127
 - 8.2.1 明清小曲的结构 128
 - 8.2.2 明清小曲的风格特点 128
- 8.3 民间歌舞 128
 - 8.3.1 汉族歌舞 129
 - 8.3.2 少数民族歌舞 130
- 8.4 说唱音乐 132
 - 8.4.1 鼓词 132
 - 8.4.2 弹词 134
 - 8.4.3 牌子曲 134
 - 8.4.4 琴书 134
- 8.5 明清戏曲 135
 - 8.5.1 明代四大声腔 135
 - 8.5.2 清代乱弹 136
 - 8.5.3 京剧的形成 136
- 8.6 器乐的发展 137
 - 8.6.1 古琴艺术 137
 - 8.6.2 琵琶艺术 139
 - 8.6.3 民乐合奏 140
- 8.7 音乐理论成果 143
 - 8.7.1 乐律制定 143
 - 8.7.2 曲谱刊印 143
- 【小结及综合实践】 145

第9章 近现代音乐 147

- 9.1 概况 148
- 9.2 学堂乐歌的兴起 149
 - 9.2.1 学堂乐歌的产生发展 149
 - 9.2.2 学堂乐歌的历史意义 151
- 9.3 新型音乐社团 151
 - 9.3.1 新型民乐及戏剧社团 152
 - 9.3.2 新型教育、学术性音乐社团 152
- 9.4 专业音乐教育 153
 - 9.4.1 20世纪初 153
 - 9.4.2 20世纪20年代 154

目 录

 9.4.3 20 世纪 30—40 年代 155
9.5 专业音乐创作 157
 9.5.1 20 世纪初 157
 9.5.2 20 世纪 20 年代 158
 9.5.3 20 世纪 30—40 年代 161
9.6 近现代戏曲的发展 170
 9.6.1 戏曲的声腔 170
 9.6.2 戏曲的角色行当 172
 9.6.3 戏曲的表演 173
 9.6.4 代表性地方剧种 174
9.7 现代民族乐器的发展 174
 9.7.1 乐器的分类 175
 9.7.2 民间器乐合奏 185
 9.7.3 民族管弦乐及乐队舞台
 布局 186
【小结及综合实践】 186

第 10 章　古希腊、古罗马音乐 187

10.1 概况 .. 188
 10.1.1 米诺斯文化
 （公元前 30 世纪—
 前 13 世纪） 188
 10.1.2 迈锡尼文化
 （公元前 13 世纪—
 前 12 世纪） 188
 10.1.3 荷马时期
 （公元前 12 世纪—
 前 8 世纪） 188
 10.1.4 古风时代
 （公元前 8 世纪—
 前 6 世纪） 189
 10.1.5 古典时代
 （公元前 5 世纪—
 前 4 世纪） 189
 10.1.6 希腊化时期
 （公元前 4 世纪末—
 前 1 世纪末） 189
 10.1.7 古罗马时期
 （公元前 8 世纪末—
 公元 5 世纪末） 190

10.2 古希腊的音乐形式 191
 10.2.1 荷马史诗 192
 10.2.2 抒情诗 193
 10.2.3 颂歌 194
 10.2.4 古希腊悲剧 194
 10.2.5 古希腊喜剧 195
10.3 古希腊乐器 196
 10.3.1 弦乐器 196
 10.3.2 管乐器 197
10.4 古希腊音乐哲学 198
 10.4.1 音乐的本质 198
 10.4.2 音乐的功能和目的 199
10.5 古罗马音乐及乐器 200
 10.5.1 古罗马的音乐生活 200
 10.5.2 古罗马的乐器 200
【小结及综合实践】 201

第 11 章　中世纪教会音乐 203

11.1 概况 .. 204
11.2 圣咏与记谱法的发展 204
 11.2.1 格列高利圣咏 204
 11.2.2 圭多与记谱法 205
11.3 世俗音乐的发展 207
 11.3.1 流浪艺人 207
 11.3.2 游吟诗人 207
 11.3.3 恋诗歌手 208
【小结及综合实践】 208

第 12 章　文艺复兴时期音乐 209

12.1 概况 .. 210
12.2 新艺术 .. 210
 12.2.1 比斯与马肖 210
 12.2.2 意大利牧歌 211
12.3 代表音乐流派 211
 12.3.1 勃艮第乐派 211
 12.3.2 佛兰德乐派 211
 12.3.3 威尼斯乐派与
 罗马乐派 212

12.4 宗教改革与新教音乐212		15.2.2 舒伯特247
12.4.1 宗教的改革212		15.2.3 门德尔松248
12.4.2 赞美诗的改革213		15.2.4 肖邦249
【小结及综合实践】............213		15.2.5 柴可夫斯基250

第 13 章　巴罗克音乐215

- 13.1　概况216
- 13.2　声乐艺术的发展216
 - 13.2.1　歌剧216
 - 13.2.2　清唱剧 (Oratorio)216
 - 13.2.3　康塔塔 (Cantata)216
- 13.3　器乐艺术的发展217
 - 13.3.1　奏鸣曲217
 - 13.3.2　协奏曲217
- 13.4　巴罗克音乐大师218
 - 13.4.1　亨德尔218
 - 13.4.2　巴赫219
- 【小结及综合实践】............219

第 14 章　古典主义时期音乐221

- 14.1　概况222
- 14.2　维也纳古典乐派224
 - 14.2.1　海顿224
 - 14.2.2　莫扎特226
 - 14.2.3　贝多芬228
- 14.3　西洋乐器的发展与分类231
 - 14.3.1　西洋乐器发展概况231
 - 14.3.2　西洋乐器的分类231
- 14.4　西洋管弦乐队242
 - 14.4.1　发展概况242
 - 14.4.2　乐队编制243
 - 14.4.3　乐队舞台布局244
- 【小结及综合实践】............244

第 15 章　浪漫派及 20 世纪音乐 ..245

- 15.1　概况246
- 15.2　浪漫乐派代表音乐家246
 - 15.2.1　韦伯246

- 15.3　民族乐派252
 - 15.3.1　挪威民族乐派253
 - 15.3.2　芬兰民族乐派253
 - 15.3.3　捷克民族乐派253
 - 15.3.4　俄罗斯民族乐派254
- 15.4　印象主义音乐254
 - 15.4.1　德彪西254
 - 15.4.2　拉威尔255
- 15.5　表现主义音乐256
- 15.6　斯特拉文斯基的音乐主张及创作风格257
 - 15.6.1　音乐主张257
 - 15.6.2　创作风格257
- 15.7　噪音音乐和具体音乐258
 - 15.7.1　噪音音乐258
 - 15.7.2　具体音乐258
- 15.8　流行音乐259
 - 15.8.1　爵士乐259
 - 15.8.2　乡村音乐259
 - 15.8.3　摇滚乐260
- 【小结及综合实践】............261

第 16 章　世界民族音乐文化263

- 16.1　概况264
- 16.2　亚洲民族音乐文化264
 - 16.2.1　印度音乐264
 - 16.2.2　朝鲜音乐265
 - 16.2.3　蒙古音乐266
 - 16.2.4　缅甸音乐266
 - 16.2.5　日本音乐267
- 16.3　非洲民族音乐文化268
 - 16.3.1　非洲鼓乐268
 - 16.3.2　西非贾里269
- 16.4　拉丁美洲民族音乐文化269

目 录

16.4.1 古巴哈巴涅拉与秘鲁
圆舞曲 269
16.4.2 阿根廷探戈音乐 269
16.5 大洋洲民族音乐文化 270
16.5.1 美拉尼西亚音乐 270
16.5.2 波利尼西亚音乐 270
【小结及综合实践】 271

主要参考文献 272

音响音像资料 273

第 1 章

绪 论

学习目标

- 了解音乐史的学科定位与特点。
- 掌握学习音乐史的基本方法。

关键词

音乐 历史 文明进步 学习方法 研究资料

1.1　音乐史的学科定位与特点

1.1.1　音乐史的学科定位

若将音乐学比作一棵树（见图 1-1），音乐史就是树干上的重要分支，它以音乐历史为主线，记载着各个时期的音乐文化现象、代表人物及作品，揭示着音乐文化发展的本质和意义，内容广博，形式多样，是音乐学的重要组成部分。

图 1-1　音乐学研究对象图示

1.1.2　音乐史的学科特点

音乐史是音乐和历史的交叉学科，既要体现音乐文明的进步，又要理清历史发展的脉络。两者相辅相成，其宗旨是阐明相关音乐课题的来龙去脉。

1.2　如何学习音乐史

1.2.1　用宏观的历史眼光审视音乐发展

以中国音乐史为例，音乐史学家黄翔鹏在《论中国古代音乐的传承关系》一文中高屋建瓴地将中国古代音乐分为上古钟磬乐、中古歌舞伎乐和近古俗乐三个时期。这三个时期被统称为"古代我国古典民族音乐文化风格的传统时期"，即"中国传统音乐时期"，具体内容如图 1-2 所示。

第1章 绪 论

```
         上古钟磬乐时期                      中古歌舞伎乐时期
远古、夏、商、西周、春秋、战国 → 秦、汉、魏、晋、南北朝、隋、唐、五代 →
    突出音乐文化现象：                    突出音乐文化现象：
    古乐舞的确立和发展                    欣赏性、娱乐性较强的
                                          歌舞大曲的发展与繁荣

      近古俗乐时期                        近现代新音乐时期
宋、金、元、明、清 → 1840年鸦片战争 — 1919年五四运动 — 1949年10月1日
                           新音乐启蒙时期         新音乐发展时期
突出音乐文化现象：       突出音乐文化现象：      突出音乐文化现象：
戏曲音乐的               学堂乐歌的兴起          现代专业音乐教育、音乐
发展与繁荣                                       创作的奠基和发展
```

图 1-2 中国音乐通史大系图示

音乐史学家刘再生沿袭了黄翔鹏的思路，提出了"近代以来中国音乐的主流形态是新音乐形态"的观点。

如此一来，"古乐舞—歌舞伎乐—俗乐—新音乐"就勾勒出整个中国音乐发展的基本形态（见图 1-2）。这种用宏观历史眼光把握音乐发展规律的方法对学习音乐史具有提纲挈领、纲举目张的作用。

1.2.2 纵横交织构建完整的知识体系

学习音乐史，为了构建完整的知识体系，横向上要熟悉在每个历史阶段中出现的突出音乐文化现象及代表人物和作品，纵向上要分析这些突出音乐文化现象及代表人物和作品在不同历史阶段中的概念、曲式结构、表演形式、表现意义等方面都有哪些发展与变化。

这样纵横交织构建出的知识体系，既有丰富的内容，又具合理的架构，更有助于加深理解和记忆。

1.3 音乐史的研究资料

关于音乐史的研究资料主要有文献、文物、传统音乐和音响音像制品四类。

1.3.1 如何在文献中查阅音乐资料

文献一般分为古代文献和现代文献。其中，古代文献又称典籍。

1. 古代文献中的音乐资料

1) 中国古代文献中的音乐资料

在初唐《隋书·经籍志》中确立的"经、史、子、集"四部分类法，是我国古代图书分类的主流观念。比如，清代乾隆年间，由大学士纪晓岚负责编纂的《四库全书》，就是按照"经、史、子、集"四部分类法来撰写的。

知识拓展

《四库全书》共有4部44类66属。其中，经部包括易类、书类、诗类、礼类、春秋类、孝经类、五经总义类、四书类、乐类、小学类10类；史部包括正史类、编年类、纪事本末类、别史类、杂史类、诏令奏议类、传记类、史钞类、载记类、时令类、地理类、职官类、政书类、目录类、史评类15类；子部包括儒家类、兵家类、法家类、农家类、医家类、天文算法类、术数类、艺术类、谱录类、杂家类、类书类、小说家类、释家类、道家类14类；集部包括楚辞类、别集类、总集类、诗文评类、词曲类5类。

(1) 经部中的音乐资料。

经部是指被奉为儒家经典的书籍，又称为经。这些书籍中的音乐文献主要有三种形式：

① 散篇。如在《礼记》中有《乐记》篇；《论语》中有《八佾》篇等，以散篇的形式记录音乐。

提示

《礼记》为经部礼类礼记之属书籍；《论语》为经部四书类书籍；《诗经》为经部诗类书籍。

② 《诗经》。《诗经》是一部诗歌总集，从这一点来讲，它应被列到"集"部，但它是儒家经典，所以被列到了"经"部。

《诗经》和音乐的关系不言而喻，它收录了从西周初到春秋末期(前1100—前600)的305首歌词，是考查当时音乐创作与表演形式的重要依据，研究这一时期的音乐，《诗经》是一个重要课题。

③ "乐类"。在经部书籍的"乐类"中，收录了大量的音乐文献。比如北宋陈旸的《乐书》，明代朱载堉的《乐律全书》等皆收录于其中。

(2) 史部中的音乐资料。

史部中收录的都是历史类书籍。其中，关于音乐的资料，主要有乐志和律志两类。

乐志是记录音乐的历史沿革和典章制度的文献。除了在《史记》中被称之为"书"外，在其他史书中，则称其为"志"。比如，《史记·乐书》和《汉书·礼乐志》《宋书·乐志》等。

律志是记录音律计算方法的文献。除了在《史记》中被称之为"书"外，在其他史书中将其称为"志"，比如，《史记·律书》和《后汉书·律志》《晋书·律历志》等。

> **提示**
> 《史记》为史部正史类书籍，有十二本纪、十表、八书(《礼书》《乐书》《律书》《历书》《天官书》《封禅书》《河渠书》和《平准书》)三十世家、七十列传，共130篇。《汉书》《后汉书》《晋书》《宋书》和《隋书》亦为史部正史类书籍。

(3) 子部中的音乐资料。

子部收录的是诸子百家的书籍，内容较为庞杂。除了在一些书籍的"乐部"中记录音乐外，在子部的笔记杂录书籍中也有音乐内容记录于其中。

比如，在唐代的《艺文类聚》和《初学记》；宋代的《太平御览》和《玉海》等书籍的"乐部"中，都收录有音乐文献。在唐代的《教坊记》《乐府杂录》《羯鼓录》和宋代的《琴史》等笔记杂录书籍中，也有音乐内容的记载。

> **提示**
> 《艺文类聚》《初学记》《太平御览》《玉海》皆为子部类书类书籍；《教坊记》为子部小说家类书籍；《乐府杂录》和《羯鼓录》为子部艺术类杂技之属书籍；《琴史》为子部艺术类琴谱之属书籍。

(4) 集部中的音乐资料。

集部收录的是历代文人的散文、骈(用骈体写成的文章，要求词句整齐对偶，注重声韵的和谐与词藻的华丽，盛行于六朝，区别于"散体")文、诗、词、曲和文学评论等著作，包括楚辞、别集、总集、诗文评、词曲五类。其中，音乐文献多以"歌辞"和"词曲评论"形式出现。

比如，在《楚辞》《文选》《乐府诗集》中，收录的主要是歌辞，而南宋王灼所著的《碧鸡漫志》，主要是记录和描绘音乐的词曲评论笔记等。

> **提示**
> 《楚辞》为集部楚辞类书籍；《文选》和《乐府诗集》为集部总集类书籍；《碧鸡漫志》为集部词曲类书籍。

2) 西方古代文献中的音乐资料

(1) 神话、史诗、历史典籍中的音乐资料。

这类书籍记录有大量关于音乐理论、乐器演奏的内容，是研究西方早期音乐的珍贵资料。

比如，由古希腊盲诗人荷马创作的《荷马史诗》，是一部以历史为背景，音乐与诗歌相结合的长篇史诗。作品分为《伊里亚特》和《奥德赛》两部分，不仅描述了特洛伊战争场景，也记录了公元前9世纪到公元前8世纪古希腊人的社会生活状况。在这部史诗中，出现了大量有关音乐的讨论、神话传说及乐器演奏等内容。

(2) 哲学著作中的音乐资料。

约在公元前380年，西方古典哲学代表人物柏拉图在他的《国家篇》中提到：以音乐和体操为要素的教育，可以塑造"正经"的人。并强调，在教育中，音乐和体操这两个要素必须取得平衡，因为过多的音乐会使人变得女性化或神经质，而过多的体操会使人变得不文明、粗暴或愚昧，足见柏拉图的哲学，已经涉及音乐的教育功能。

约公元前 300 年，古希腊文化的集大成者亚里士多德在他的《政治篇》中提到：音乐除了用于教育之外，还可以用于娱乐和心智的享受，进而又谈到了音乐的娱乐功能。

可见，柏拉图和亚里士多德这两位大思想家已经意识到音乐的两大社会功能，即音乐的教育功能和娱乐功能。

(3) 音乐专著中的音乐资料。

诸如 14 世纪上半叶法国音乐家菲利普·德·维特里编著的《新艺术》；18 世纪中叶德国作曲家约翰·塞巴斯蒂安·巴赫编著的《赋格的艺术》；1834 年，德国作曲家舒曼与维克等人创办的音乐评论杂志《新音乐杂志》；美国音乐家唐纳德·杰·格劳特、克劳德·帕利斯卡所著的《西方音乐史》等，都是较为经典的西方音乐专著。

2. 现代文献中的音乐资料

用现代技术出版的书籍统称为现代文献。像乐谱、音乐家传记、音乐理论研究书籍、音乐工具书、音乐期刊，包括一些电子书等，都可称为现代文献。这类书籍，在我们生活中会经常接触到。

1.3.2 音乐文物

1. 出土音乐文献

出土音乐文献主要是指出土的音乐古文字。比如，殷商甲骨文中有关乐器、乐舞的记载；曾侯乙编钟钟体上的铭文；古希腊的墓志铭等都是出土音乐文献。

2. 出土音乐实物

诸如河南舞阳贾湖出土的骨笛、湖北随县（今湖北随州）出土的曾侯乙编钟等音乐文物都属于出土音乐实物。

3. 遗存音乐图像

保留至今的汉代音乐画像石、敦煌莫高窟乐舞壁画、古希腊音乐彩绘、雕塑等都属于音乐遗存图像。

1.3.3 传统音乐

各民族从历史上流传下来的优秀、经典音乐文化遗产，我们称之为传统音乐。比如，内蒙古长调音乐、新疆木卡姆、陕北信天游、西安鼓乐、江南丝竹以及非洲鼓乐、意大利歌剧、法国芭蕾等艺术形式，都是研究音乐文化传承发展的"活化石"。

1.3.4 音响音像制品

在信息化时代的今天，音响音像制品与我们每个人的生活都息息相关。就音乐而言，音响音像制品的发展，不仅对音乐文化的传播、交流具有强大的推动作用，而且使许多濒临绝响的音乐作品得到了及时抢救和永久保存。

音响音像制品从无到有，有几个重要的节点。

1. 1877 年

爱迪生（见图 1-3）发明第一台留声机，标志着"现代音乐技术"时代的到来。

2. 1907 年

法国百代唱片公司为京剧大师谭鑫培（见图 1-4）录制唱片，标志着我国传统音乐进入了"电子媒介传播时期"。

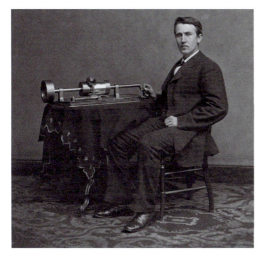

图 1-3　爱迪生与他发明的早期留声机

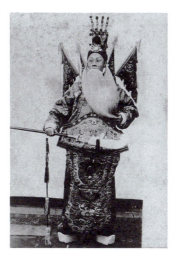

图 1-4　谭鑫培《定军山》戏照

3. 从 20 世纪 30 年代起

从早期的纸带录音到钢丝录音，再到后来的磁带、CD、VCD、DVD 以及适合网络传播的 MP3、MP4、APE 等形式。音响音像制品使音乐越来越贴近每个人的生活。

4. 1977 年

由我国古琴大师管平湖（见图 1-5）演奏的《流水》，被收录在美国"旅行者"太空探测器携带的唱片中。在"旅行者"探测器中，携带了一张可以保存 10 亿年的喷金铜制唱片，收录了 27 段长达 90 分钟的世界名曲，以此向宇宙中的其他高级生物传达人类的智慧和文明，即在茫茫宇宙中寻找人类的"知音"，音乐在此起到了不可替代的重要作用。

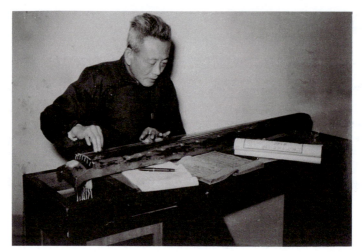

图 1-5 管平湖《广陵散》打谱图

【小结及综合实践】

综合实践 1：请自行总结本章的知识点。

综合实践 2：运用所学知识，完成下列题目。

(1) 结合实际，谈谈你对音乐的认识。

(2) 音乐史具有怎样的学科特点？学习它应树立怎样的基本观念？

(3) 举例说明一种音乐形式在历史中的流变。

第 2 章

远古、夏、商音乐

学习目标

- 认识我国悠久的音乐文化历史。
- 了解音乐的起源和古乐舞的表现形式。

关键词

音乐 起源 情感 自然模仿 巫术 劳动 古乐舞 古乐器

2.1 概　　况

我国是世界上音乐文化最古老的国家之一，与之类似的国家还有古巴比伦、印度、埃及等亚洲和非洲国家，即亚洲和非洲的音乐黎明时期要早于欧洲。

2.1.1 远古概况

我国原始社会分为旧石器时代和新石器时代两个阶段。

1. 旧石器时代

旧石器时代是指从距今 170 万年前的中国云南元谋人到大约一万年前左右的历史阶段，生产工具以打制石器为主。

2. 新石器时代

新石器时代是指从距今一万年前左右到公元前 2070 年夏朝建立以前的历史阶段，生产工具以磨制工具为主。

新石器时代的遗迹分布较广，在我国很多地区均有发现，较有代表性的有：分布在河南、山西、陕西和甘肃等地的仰韶文化遗址；分布在山东、河南等地的龙山文化遗址；分布在长江流域的河姆渡文化遗址等。

这一时期，我国以黄河流域为中心形成了三大部落集团：

1) 中西部

河南、陕西一带以黄帝、炎帝为首的华夏集团。

2) 东部

山东及四周以太昊、少昊和蚩尤为首的东夷集团。

3) 南部

长江流域以伏羲、女娲为首的苗蛮集团。

这三大部落集团，经过长期的战争，最后统一于炎黄部落的华夏集团，建立了以华夏文明为核心的中国文化。而我国远古时期的音乐，主要是以新石器时代的神话传说和考古发现为研究对象，据此说明在我国历史上曾经存在过这样一种早期的文化现象。

2.1.2 夏、商概况

我国作为国家的第一个朝代，是从夏朝（公元前 21 世纪—前 17 世纪）开始的，夏朝由禹

的儿子启建立,最后的统治者夏桀被商汤灭掉。从禹算起,夏朝共存在470年(传17世,17个王)。

商朝(公元前17世纪—前11世纪)从商汤到纣王共554年(传17世,31个王),是我国历史上第一个有成熟文字的朝代,即从商朝开始,我国进入了有文字记载的信史时代,加之商朝成熟的青铜冶炼技术,都为当时音乐的创作表演和乐器的制造奠定了物质条件。由于商民族崇尚鬼神,经常用兽骨龟甲或蓍草来占卜,所以商代音乐带有浓郁的巫文化和狂热的宗教色彩——"恒舞于宫,酣歌于室,时谓巫风"(《尚书·伊训》)。

2.2 音乐的起源

关于我国音乐起源的问题,说法不一,归纳起来,大致有四种。

2.2.1 巫术宗教说

音乐起源的巫术宗教说认为音乐作为一种精神力量的需要而产生。

《吕氏春秋·仲夏记·古乐篇》记载:

"昔古朱襄氏之治天下也,多风而阳气蓄积,万物散解,果实不成,故士达作为五弦瑟,以来阴气,以定群生。"

【译文】

在朱襄氏治理天下的时候,经常刮大风,阳气过剩,万物解体,树木连果实都结不成。一位叫士达的人制作了五弦瑟,引来阴气,安定人们的生活。

这段话讲的是远古先民们在面对旱灾时所进行的祈雨祭祀活动,只不过这种祭祀是在巫师的带领下,借助一些音乐形式来完成的。

《吕氏春秋·仲夏记·古乐篇》记载:

"昔阴康氏之始,阴多,滞伏而湛(湛:深)积,阳道壅塞(壅塞:堵塞不通),不行其序,民气郁阏(郁:积聚不得发泄;阏:堵塞)而滞著(同"着"),筋骨瑟缩不达,故作为舞以宣导之。"

【译文】

在阴康氏开始治理天下的时候,阴气弥漫,阳气堵塞不通,不能按正常秩序运行,人们抑郁而不能发泄,筋骨得不到舒展,于是就用舞蹈进行宣泄和疏导。

这段话讲的是远古先民在面对洪涝灾害时进行的祭祀活动,人们在巫师的带领下,跳着舞蹈以祈求降神,抗击洪灾。

这两个故事说明,远古先民在面对大自然的不可抗力时,认为音乐是一种精神力量,继而又把这种精神力量神秘化,就演变成了巫术。

> **知识拓展**
>
> 　　甲骨文中的"舞"字是这样写的："🀄"也有这样的形态"🀄"，就像一个人手持牛尾在舞蹈。在古代的舞雩（雩：古代求雨的祭祀。）祭祀活动中，手持牛尾还暗含着一种对上天的提醒：上天啊！祖先啊！我们每年祭祀献给你的牛羊你忘记了吗？以此来祈求上天降雨。
>
> 　　小篆中的"巫"，是这样写的："🀄"，像是两人或数人手持器具跳着舞蹈祈求降神。
>
> 　　可见，这两个字都起源于远古的祭祀活动，又都与音乐有着密切的关系，在祭祀活动中带领大家舞蹈的人（见图2-1），后来逐渐成为掌管占卜的巫师。

图2-1　嘉峪关黑山石刻画像

2.2.2　情感说

　　音乐起源的情感说认为音乐是为表达感情和娱乐而产生的。

　　《吕氏春秋·音初篇》记载：

　　"有娀氏有二佚（佚：美丽）女，为九成之台，饮食必之鼓。帝令燕往视之，鸣若谥谥。二女爱而争搏之，复以玉筐；少选，发而视之，燕遗二卵，北飞，遂不及。二女作歌，一终……燕燕往飞……实始作为北音。"

　　注：①帝喾次妃。②喾：传说中的一位帝王，相传是黄帝的儿子玄嚣的后代，号高辛氏，为"五帝"之一。③"三皇五帝"：指古代传说中的帝王，说法不一，通常称伏羲、燧（燧人：传说他发明钻木取火，教人熟食。）人、神农为三皇。或者天皇、地皇、人皇为三皇。五帝通常指黄帝、颛顼、帝喾、唐尧、虞舜。

　　这是一个神话故事，相传有娀氏有两位美丽的女儿，住在九重高台上，每到吃饭的时候，都有音乐演奏。有一天，帝喾让燕子去看望她们，燕子就"谥谥"地叫着去了。二女看到燕子后，非常喜爱，争着要抓住它，后又用玉筐把它盖了起来，过了一会儿，她们揭开玉筐去看，这时，燕子留下了两个蛋，向北飞去，没有再回来。于是二女作了一首歌，在第一段结束时唱到：……燕子燕子往哪飞……这实际上是北方民歌的起源，即最早的北方民歌。

2.2.3　自然模仿说

　　音乐起源的自然模仿说认为音乐产生于模仿大自然音响和鸟类的鸣叫。

　　《吕氏春秋·仲夏记·古乐篇》记载：

　　"昔黄帝令伶伦（一作泠伦。伶是官职的称呼，其名为伦。伶伦是黄帝时期的乐官。相传他是乐律的发明者。）作为律。……次制十二筒，以之昆仑之下．听凤凰之鸣，以别十二律。"

　　相传黄帝命伶伦作乐，他取了三寸九分长的竹子吹奏，定为黄钟之宫，接着他又作了十二

第 2 章　远古、夏、商音乐

支竹管，来到昆仑山下，根据凤凰鸣叫的声音，定出十二律，分别装进十二支竹管内，这十二律如图 2-2 所示。

律名 阶名 调名	黄钟	大吕	太簇	夹钟	姑洗	仲吕	蕤宾	林钟	夷则	南吕	无射	应钟
平调（正声调）	宫		商		角			徵		羽		
瑟调（变徵调）			徵		羽			宫		商		角
清调（清角调）	徵		羽			宫		商			角	

图 2-2　十二律图示

伶伦先用三寸九分的竹管定出了黄钟律，再按照一定的音程关系，分别制订出十二律中的其他各律。后来为了加以区分，人们把第 1、3、5、7、9、11 律称为六律，把第 2、4、6、8、10、12 律称为六吕，合为十二律吕 (见图 2-3)。

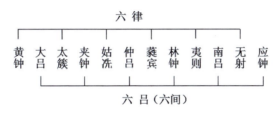

图 2-3　十二律吕图示

《吕氏春秋·仲夏记·古乐篇》记载：

"帝尧立，乃命质为乐。质乃效山林溪谷之音以作歌. 乃以麋革冒缶而鼓之，乃拊石击石，以象上帝玉磬之音，以致舞百兽。"

【译文】

在尧统治天下的时候，让质创作音乐。质就模仿山林溪谷的天籁之音创作了歌曲，将麋鹿的皮蒙在缶上制成鼓演奏，并且拍打和敲击着石头，模仿天帝玉磬的声音，连百兽都跳起舞来了。说明在尧统治期间，天下太平，动物都受到了感召，一起跳舞。

2.2.4　劳动说

音乐起源的劳动说认为音乐产生于劳动。

西汉典籍《淮南子》记载：

"今夫举大木者，前呼'邪许'，后亦应之，此举重劝力之歌也。"

这是对人们一边从事集体劳动，一边演唱劳动号子的真实写照。而这种劳动号子，只有遵循了音乐创作的基本规律，才能真正鼓舞人们的士气，提高劳动生产的效率。

2.3 古 乐 舞

古乐舞是远古、夏、商时期音乐的主要表现形式,其特点为凡歌必舞,凡舞必歌,是一种歌、乐、舞三位一体的音乐形式,其中歌唱、舞蹈较为重要,音乐的节奏较为突出。

2.3.1 远古时期的古乐舞

1.《弹歌》

反映狩猎生活的《弹歌》,歌词只有八个字:

"断竹,续竹,飞土,逐宍(肉)。"(《吴越春秋》)

其含义就是砍断竹子后,再把竹子接好,做成弓箭等狩猎工具,发出泥制的弹丸,追打野兽。这首简单的古乐舞,描述了远古先民制作劳动工具,原始狩猎的场景。

今人用河姆渡出土的骨哨与乐队合奏完成的乐曲《原始狩猎图》,将远古先民的狩猎生活表现得惟妙惟肖。

乐曲一开始,描述了远古先民用骨哨模仿母鹿的声音吸引公鹿进行狩猎,而到了乐曲的后半部分,骨哨吹奏出欢快的旋律,来表现人们狩猎成功后的喜悦,这时,骨哨就由最初的狩猎工具变成了娱乐工具——乐器。

2.《葛天氏之乐》

反映农牧生活的组歌《葛天氏之乐》:

"昔葛天氏之乐,三人操牛尾,投足以歌八阕——一曰《载民》;二曰《玄鸟》;三曰《遂草木》;四曰《奋五谷》;五曰《敬天常》;六曰《达帝功》;七曰《依地德》;八曰《总禽兽之极》。"(《吕氏春秋·古乐篇》)

【译文】

在远古时期,有一个叫"葛天氏"的部落,他们的音乐是人们拿着牛尾巴,踏着舞步唱着八首歌曲:第一首,歌颂负载人的大地;第二首,歌颂本部落的图腾,即一种黑色的鸟;第三首,祈祷草木顺利生长;第四首,祈祷五谷丰收;第五首,表达尊重自然规律的心愿;第六首,表达充分发挥上天意识的愿望;第七首,表达按照气候变化进行劳动;第八首,目的是让鸟兽更好地繁衍。

青海省大通县上孙家寨出土的新石器时代舞蹈纹彩陶盆上(见图2-4),绘有三组舞蹈图案,每组均由五人手拉手踏歌而舞,其表演形式即为古乐舞。

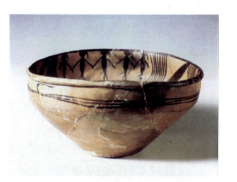

图 2-4 青海省大通县上孙家寨出土新石器时代舞蹈纹彩陶盆

2.3.2 "六代乐舞"

远古、夏、商、周时期有六部代表性的乐舞。

1. 黄帝时期的《云门》

古乐舞《云门》亦称《云门大卷》，是一部祭祀天神的乐舞。

黄帝的部落以"云"为图腾，故被称为"云师"。

> **知识拓展**
>
> 2008年，北京奥运会火炬的图案为"祥云"，其中就蕴含着华夏民族皆为炎黄子孙的寓意。

2. 尧时期的《咸池》

古乐舞《咸池》亦称《大咸》，是尧时期祭祀地神的乐舞。

3. 舜时期的《韶》

古乐舞《韶》是一部祭祀四望（四方山川及神灵）的乐舞。

由于这部乐舞使用的乐器主要是箫，故有《箫韶》之名；由于音乐有九个篇章，故有《九韶》之名；中间有九次歌唱，故有《九歌》之名；乐曲有九次变化，故又有《九辩》之名。

古乐舞《韶》，具有很高的艺术价值。春秋时期，季扎于鲁国观看《韶》，发出了"德至矣哉！大矣！如天之无不帱也，如地之无不载也"的感慨，称赞其内容太好了！伟大极了！像天一样覆盖了一切，像地一样负载了一切。

《论语·述而》记载："子在齐闻《韶》，三月不知肉味，曰，'不图为乐之至于斯也！'"公元前517年，孔子在齐国观看《韶》的演出，感慨万端，以至三月不知肉味，他没有想到音乐可以达到如此地步，于是又感慨道："韶尽美矣，又尽善也。"因此，"尽善尽美"就成为古人最早对艺术作品的评价准则。

4. 夏朝的《大夏》

古乐舞《大夏》是赞颂大禹治水功德的乐舞。

5. 商朝的《大濩》

古乐舞《大濩》是歌颂商汤灭夏功绩的乐舞。

6. 周朝的《大武》

古乐舞《大武》是歌颂武王伐纣功绩的乐舞。

在这六部代表性的古乐舞中，前三部是祭祀天地神灵——颂神的，后三部是歌功颂德——颂人的，从颂神到颂人，古乐舞的表现形式和内容发生了重大改变，同时，也映射出历史的进步和社会的转变。由于这六部古乐舞产生于六个朝代，所以被称为"六代乐舞"。

2.4 古乐器

远古、夏、商时期，由于生产力不发达，乐器的制作和分类相对较为简单，只有吹奏乐器和打击乐器两类。

2.4.1 吹奏乐器

1. 骨笛和骨哨

1) 骨笛

1986 年、1987 年和 2001 年，我国先后在河南的舞阳贾湖出土发掘了三批骨笛（见图 2-5），距今最近的一批，经过碳同位素 ^{14}C 的测定和树轮校正，距今也有 7920(\pm150) 年的历史，充分证明了我国音乐文化至少有七八千年的历史。

其中，保存最完整的一支七音孔骨笛，不仅可以吹奏《小白菜》等曲调，还可以吹奏出六声音阶和七声音阶。可见，远古先民对音高、音阶概念有了一定的认识。

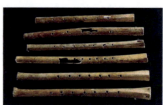

图 2-5　河南舞阳贾湖新石器时代早期裴李岗文化遗址墓葬出土的骨笛

2) 骨哨

1973 年在浙江余姚河姆渡出土的骨哨（见图 2-6），形制比贾湖骨笛简单，年代也稍晚，距今约有 7000 年的历史。

图 2-6　浙江余姚县河姆渡文化遗址出土的骨哨

2. 埙

埙，是一种陶制吹奏乐器，有椭圆形埙（见图 2-7）、橄榄形埙（见图 2-8）、鱼形埙（见图 2-9）等形制，最常见的为平底卵形埙（见图 2-10）。埙的顶部有一个吹孔，其他孔为按音孔。

新石器时代，埙从单孔发展到两音孔，到了商代，已出现有五音孔的埙。

图 2-7　浙江余姚县河姆渡出土单孔埙　　图 2-8　陕西西安半坡村出土一音孔埙　　图 2-9　甘肃玉门火烧沟新石器晚期三音孔埙　　图 2-10　河南辉县琉璃阁殷墓出土五音孔陶埙

2.4.2　打击乐器

1. 鼓

鼓是原始乐器中最早产生的打击乐器。

现存早期鼓的实物有山西襄汾陶寺夏文化遗址出土的鼍鼓（见图 2-11）和甘肃永登出土的土鼓，而制作水平较高的是商代的双鸟饕餮纹铜鼓（见图 2-12）。

图 2-11　襄汾陶寺鼍鼓及鳄鱼皮残留物　　　　图 2-12　商代双鸟饕餮纹铜鼓

2. 磬

磬是用石头制成的打击乐器（见图 2-13、图 2-14、图 2-15）。甲骨文中的磬字为"𣪊"，左边

像悬石，右边用小槌敲击。《尚书·益稷》记载："戛击鸣球""击石拊石"。"戛击鸣球"，就是轻轻地敲打用石头做的乐器鸣球。"击石拊石"即敲击和拍打石磬。

图 2-13　山西夏县东下冯出土的夏磬

图 2-14　偃师二里头夏文化遗址出土的石磬

1950 年，河南安阳武官村出土的商代虎纹大石磬（见图 2-16），音质绵延、淳美，代表了商代磬的制作水平，具有很高的艺术价值。

图 2-15　故宫藏商代成套编磬

图 2-16　商代虎纹大石磬

3. 钟

目前发现最早的钟是陶钟。在商代，这类乐器主要有钟、铙（见图 2-17）等，且多为青铜铸造。不同的是钟为悬挂演奏，而铙为手持或植在底座上演奏。

第 2 章　远古、夏、商音乐

图 2-17　殷墟妇好墓出土的五件一组的编铙

【小结及综合实践】

综合实践 1：请自行总结本章的知识点。

综合实践 2：运用所学知识，完成下列题目。

(1) 名词解释：《葛天氏之乐》《韶》、"六代乐舞"、舞阳贾湖骨笛。

(2) 舞阳贾湖骨笛的出土具有怎样的重要意义？

(3) 关于音乐的起源，你认为哪种学说更为合理，依据何在？

(4) 简述古乐舞的表现形式与艺术特点。

(5) 列举几种远古、夏、商时期的乐器，说出它们分别属于哪些类型？

第 3 章

西周、春秋、战国音乐

学习目标

- 了解周代的音乐制度、音乐思想及乐律发展概况。
- 掌握乐器"八音"分类法。

关键词

大司乐 礼乐制度 采风 古乐 新乐 三分损益法 八音

3.1 概况

3.1.1 西周

周代分为西周和东周，西周为公元前11世纪到公元前8世纪，东周为公元前8世纪到公元前3世纪，东周也称春秋、战国时期。

周民族经过数次迁徙，到了公元前11世纪，在太王古公亶父统治时期，迁居到周原，即今天的陕西岐山县，并以周为名。太王的小儿子季历后来成为西方霸主，季历的儿子文王姬昌，征服周边小国，统一渭水流域，文王的儿子武王姬发，灭掉商，建立周朝，迁都镐京，即今天西安附近，由于建都于西方，所以历史上称之为西周。

《尚书·商书·伊训》记载："敢有恒舞于宫，酣歌于室，时谓巫风……惟兹三风十愆，卿士有一于身，家必丧，邦君有一于身，国必亡。"可见，商初的统治，政治清明，纲纪严明，而在商统治后期，"恒舞于宫，酣歌于室"的巫风已变得司空见惯，加上殷人尊神，率民以事神，事无巨细，都要请命于鬼神，用龟甲兽骨来占卜，所以，商朝社会带有浓郁的巫文化，并因此而灭亡。西周时期，这种神指导一切的时代一去不复返了，因为周人认为"殷鉴不远"（《诗经·大雅·荡篇》）。《礼记》记载："周人尊礼尚师，事鬼敬神而远之"，可见，周代更注重礼仪规范，而对鬼神只要心存正义地去祭祀就可以了。

所以，西周音乐更具制度化和体系化，是我国奴隶社会音乐文明高度发展的时期。

> **提示**
> 西周从周公制礼作乐，辅佐成王开始，制定了完整的典章制度，建立了规范的音乐机构，明确了我国最早的乐器分类法，创造了辉煌的礼乐文明时代。

3.1.2 春秋时期

春秋时期，铁器的使用大大提高了社会生产力，一些诸侯国把封地以外的荒地、河滩地，乃至阡陌都开垦了，纳完贡赋，仍具有强大的经济实力。他们为了兼并更多的土地，不断对外发动战争；为了在政治、军事上凌驾于周王室，不断挑战天子至高无上的权威。曾经"溥天之下，莫非王土；率土之滨，莫非王臣"（《诗经·小雅·北山》）的周天子不但失去了控制诸侯的能力，反而常常成为被人利用的"小国之君"。

如此一来，奴隶社会制度日趋瓦解，天子失官，导致文化下移，即由王室文化下移为诸侯文化。

第 3 章　西周、春秋、战国音乐

提示

春秋时期音乐文化发展的特征为：

(1) "郑卫之音"风靡朝野，严重冲击了雅乐的统治地位。

(2) 《诗经》作为孔子"私学"的教科书，从宫廷走向民间，大大推动了传统文化的传播与发展。

(3) "三分损益法"的产生，为音律研究提供了重要理论依据。

(4) 各诸侯国宫廷乐师的高超技艺(见图3-1)，丰富了音乐的表现形式。

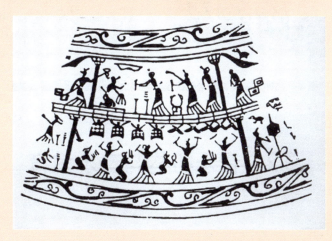

图3-1　四川成都百花潭出土春秋末至战国初铜壶乐伎奏乐图

这些现象都是在春秋时期，由一百四五十个诸侯国，经过二百余年的兼并战争，最终形成"春秋五霸"的过程中完成的。

3.1.3　战国时期

战国时期，诸侯国之间经过长期的征战，形成了齐、楚、燕、赵、韩、魏、秦"战国七雄"，在此过程中，奴隶社会制度进一步瓦解，封建社会制度日益形成。如曾经地处长江流域，被称为"蛮夷之邦"的楚国，已拥有"楚辞"、曾侯乙编钟等丰富的文化艺术形式；从无锡鸿山越国贵族墓葬中出土的500余件战国时期乐器及部件来看，当时越国也有着高度发展的音乐文明(见图3-2)。说明战国时期各民族之间的音乐文化交流在不断加强，它们与以黄河流域为中心的音乐文化差距在不断缩小，甚至并驾齐驱。同时，这一时期还出现了说唱音乐的萌芽《成相篇》；秦青、韩娥等一批技艺精湛的音乐家；《乐记》等音乐美学著作；以儒、墨、道三家为代表的音乐思想主张等。

提示

综上所述，西周、春秋、战国时期，"郑卫之音"的出现，宣告了古乐舞时代的终结，"楚声"的盛行，也预示着歌舞伎乐时代的到来。

图 3-2　浙江绍兴 306 号战国越国墓出土铜雀屋与乐伎奏乐模型

3.2　音乐机构与音乐教育

3.2.1　大司乐

《周礼·春官·大司乐》记载：

"大司乐掌成均之法，以治建国之学政，而合国之子弟焉。"

注："成均"：西周的大学（见图 3-3）；"法"：条例、规则、章程；"学政"：教学事务；"合"：聚合而教之；"国之子弟"：胄子，即国子，贵族子弟。

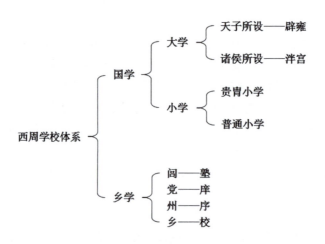

图 3-3　西周教育机构图示

"大司乐"，既指周代的音乐机构，又是周代的最高乐官——"春官宗伯"，或称大乐正，

为六卿之一，掌管典礼。(历史学家据《周礼》认为，六卿是指冢宰、司徒、宗伯、司马、司寇、司空，它们分别有另外的称号是天官、地官、春官、夏官、秋官、冬官。)

由此可见，大司乐的职责是制订大学的规章制度、主持国家的教学事务和教育贵族子弟。

1. 大司乐的规模

据考证，当时大司乐的工作人员多达1463人。

2. 大司乐的职能

大司乐兼有行政、教学和表演三种职能。

3. 大司乐的分工

(1) 大乐正：教国子乐德(音乐美学)、乐语(音乐理论)、乐舞(六代之乐)。
(2) 乐师：教国子小舞。
(3) 大师：教授乐律知识。
(4) 小师：教习各种乐器的演奏。
(5) 瞽矇：配合大师演奏各种乐器(鼗、柷、敔、埙、箫、管、琴、瑟等)，另外，还担任弦歌、诵诗的任务。

3.2.2 音乐教育

1. 教育的对象和内容

大司乐的教育对象，主要是贵族子弟，也就是世子和国子。世子为王和诸侯的嫡子，国子为公卿大夫的子弟。他们学习音乐的内容也是比较系统完备的(见图3-4)，《礼记·内则》记载：

"十有三年，学乐、诵诗，舞《勺》；成童舞《象》，学射御；二十而冠，始学礼，可以衣裘帛，舞《大夏》。"

他们在13时岁开始学习音乐、诵诗，学习乐舞《勺》(《韶》)；15岁时，学习乐舞《象》，并练习射箭和驾车；20岁时，开始学礼，还可以穿毛皮和丝制的衣服，学习乐舞《大夏》。

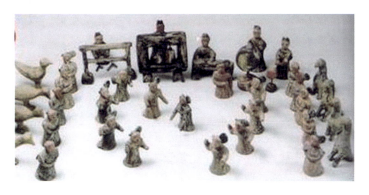

图3-4　山东章丘女郎山战国墓乐舞俑群

2. 教育的目的

西周的音乐教育以雅乐为主,旨在巩固王室的统治,防止奴隶反抗,并把"德"(内容要向善)与"和"(形式要有节制,适度而不过分)作为雅乐审美标准的重要准则。

西周的乐官制度,促成了"学在官府"现象的形成,这一现象不仅是对西周教育制度的高度概括,也是我国奴隶社会教育制度的重要体现,其主要特征如下所述。

1) 礼不下庶人

学术、教育和礼器都被官府掌握,民间没有举办学术活动的条件,更没有规范的学校。

2) 政教合一

教育与行政机构的权责不分明。

3) 官师不分

学校设在官府之中,教师既是官员又是教员。

到了春秋时期,天子失官,学在四夷,西周乐官制度在社会形态的转型中趋于解体,音乐教育也在从"学在官府"向孔子兴办"私学"的转变过程中发生了深刻变化。

知识拓展

> 孔子(公元前551—前479)好学不倦,多才多艺,富有弹琴、鼓瑟、击磬、歌唱、作曲等多方面的音乐才能。他兴办"私学",在教育制度改革领域具有划时代意义,其"有教无类"的教育思想,扩大了教育范围,让平民阶层有了接受教育的机会。《史记·孔子世家》记载:"孔子弟子盖三千焉,身通六艺者七十有二人。""六艺",即礼、乐、射、御、书、数,是孔子教学的主要科目,充分体现出音乐在其教育思想体系中的重要作用。

3.3 礼乐制度

提示

> 西周时期,统治者对音乐的社会功能,已有相当的认识,他们为了维护社会等级秩序,达到远近和合、尊卑有序的目的,建立了一套完整的、以礼仪和音乐的等级化为核心的典章制度,即礼乐制度。

《周礼·春官·肆师》记载:

"凡国之大事,治其礼仪,以佐宗伯。"

【译文】

凡是有国家大事,就演习相关的礼仪,来协助大宗伯。

注:"春官宗伯"是周代的官名,六卿之一,掌管典礼。

在礼乐制度中,礼和乐同等重要,相辅而行。礼仪的等级化,主要体现于各种烦琐的礼节和仪式,而音乐的等级化,主要表现在"佾"和"乐悬"两个方面。

3.3.1 "佾"（乐舞行列）

《春秋左传·隐公五年》记载：

"天子用八，诸侯用六，大夫四，士二。"

这里的"八、六、四、二"分别指"八佾、六佾、四佾、二佾"。"佾"是乐舞的行列，一佾为 8 人，"八佾"即为六十四人。即周天子能享用 64 人的乐舞表演，而诸侯只能享用 48 人的乐舞表演；卿大夫只能享用 32 人的乐舞表演，士只能享用 16 人的乐舞表演。西周时期，这样的等级制度有着严格的规定，是不能僭越的。而到了春秋时期，这种规定逐渐被打破。

《论语·八佾》记载：

"孔子谓季氏：'八佾舞于庭，是可忍也，孰不可忍也？'"

注：季氏指的是季孙氏，他与孟孙氏、叔孙氏同为春秋时期掌控鲁国实权的贵族，因均为鲁桓公之后，故合称"季氏三桓"，其中季孙氏势力最大。

【译文】

孔子评论季氏说："他竟用八个行列的乐舞在庭院中表演，这样都可以容忍，还有什么不能容忍呢？"

《论语·八佾》记载：

"三家者以《雍》彻。子曰：'相维辟公，天子穆穆'奚取于三家之堂？'"

注：《雍》：《诗经·周颂》中的一篇，是武王祭祀文王的诗，在祭毕撤去祭品时唱的；相：助祭；辟公：诸侯群公。

【译文】

季孙氏、孟孙氏、叔孙氏三家在祭祀结束时唱《雍》。孔子说："'诸侯群公助祭，天子主祭'这样的诗句怎能用于三家厅堂之上呢？"

《论语·八佾》记载：

"子曰：'人而不仁，如礼何？人而不仁，如乐何？'"

【译文】

孔子说："为人不仁，如何对待礼？为人不仁，如何对待乐？"

说明孔子重视"仁"在礼、乐中的作用，认为为人"不仁"，便无从对待礼、乐。同时亦能看出，礼乐制度在春秋时期被打破，到了战国时期，就成了"礼崩乐坏"了。

3.3.2 "乐悬"（乐器摆放）

《周礼·春官·大司乐》记载：

"正乐县之位：王宫县，诸侯轩县，卿大夫判县，士特县。"（"县"同"悬"）

【译文】

规定乐器摆放的方位，周天子的乐器可以四面悬挂，称为"王宫悬"；诸侯的乐器三面悬挂，

称为"轩悬"（见图3-5）；卿大夫的乐器两面悬挂，称为"判悬"；士的乐器最少，一面悬挂，称为"特悬"。

乐悬在西周有着森严的宗法规定，其创作和使用的音乐主要为雅乐。

《史记·周本纪》记载：

"作《周官》(《周礼》)，兴正礼乐，制度于是改，而民和睦，颂声兴。"

> **知识拓展**
>
> 周武王死后，商人旧部发动叛乱，武王的弟弟周公大举东征，攻取淮夷，消灭了商在东方的残余势力。回到丰，写下《周官》，推行礼乐，朝廷的制度规范从此更改，老百姓和睦相处，到处称颂他的丰功伟绩。这就是我们通常说的周公"制礼作乐"，由此产生了礼乐制度，时间为成王六年，即公元前1038年，它对西周近300年的社会稳定发展，起到了重要作用。

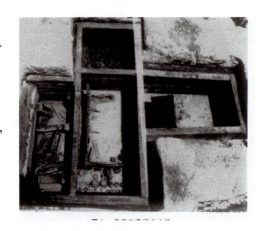

图3-5 战国早期曾侯乙墓的轩悬乐制

3.4 采风制度

3.4.1 采风制度的产生

"采风"，即采访风俗，亦称"采诗"，是周代采集民间歌谣的方法和制度。其采访的对象主要是"风"（民歌）。

在周代，每到规定的时间，官府会派采诗官到乡野中采诗，他们手摇木铎，来到田间，老百姓看到后，便来献诗，所唱内容多为"饥者歌其食，劳者歌其事"（《春秋公羊传解诂》），即衣食不周的人所唱的内容多与饮食起居有关，而衣食丰足的人所唱的内容多与思想感情有关。采风制度，不仅表达了人们的情感愿望，也反映了一定的社会现实；不仅为宫廷音乐提供了大量优秀民间乐曲，也为民歌的推广、保存发挥了重要作用。

3.4.2 采风的目的

《汉书·艺文志》记载：

"古有采诗之官，王者所以观风俗，知得失，自考正也。"

【译文】

古代有采诗的官员，天子用他们所采集的诗歌来考察民间习俗、社会的风尚和政令得失。进而体恤百姓的所思、所想、所需，使天子不出牖户，尽知天下疾苦，不下堂而知四方（《春秋公羊传解诂》）。

第 3 章　西周、春秋、战国音乐

3.5　西周的用乐场合

西周音乐使用的场合大致可分为五类。

1. 祭祀

在祭祀神灵、先祖等仪式中使用音乐。

2. 求雨、驱疫

在舞雩、驱除瘟疫等仪式中使用音乐。

3. 燕（宴）礼

在会集饮酒、宴享等场合使用音乐。

4. 射仪

在练习射箭的集会中使用音乐。

5. 王师大献

在庆祝凯旋等重大节日中使用音乐。

3.6　古乐与新乐

《乐记·魏文侯篇》记载：

"魏文侯问于子夏曰：'吾端冕而听古乐，则唯恐卧，听郑卫之音，则不知倦。敢问古乐之如彼，何也？新乐之如此，何也？'"

这是战国初期魏国国君魏文侯和孔子的学生子夏的一次著名谈话，提到了"古乐"与"新乐"的问题。魏文侯问子夏说："我衣冠端正地听古乐，就唯恐打瞌睡，听郑卫之音，就不知道疲倦。请问古乐使我那样，是为什么？新乐使我这样，又是为什么？"

3.6.1　古乐

《乐记·魏文侯篇》记载：

"子夏对曰：'今夫古乐：进旅退旅，和正以广，弦、匏、笙、簧会守拊鼓，始奏以文，止乱以武，治乱以相，讯疾以雅。君子于是语，于是道古，修身及家，平均天下。此古乐之发也。'"

【译文】

子夏答道："要说古乐，它的表演形式整齐划一，音调中正广毅，用拊、鼓带领弦、匏、笙、簧等管弦乐器一同演奏，用鼓开始演奏，用钟结束演奏，用相控制尾声的表现，用雅控制快速的节奏。

君子听了古乐可以表达自己的志向和兴趣，称颂先王之道，修身养性，和睦家庭，治理天下。这是关于古乐的阐述。"

这里的古乐就是雅乐，从子夏的回答中，可以看出雅乐有以下特点。
(1) 表演形式较为整齐规范。
(2) 包含特定的内容和历史内涵。
(3) 具有修身养性、和睦家庭、安定社会的重要作用。

3.6.2　新乐

《乐记·魏文侯篇》记载：

"子夏对曰：'……今夫新乐：进俯退俯，奸声以滥，溺而不止，及优侏儒，糅杂子女，不知父子。乐终不可以语，不可以道古。此新乐之发也。'"

【译文】

子夏答道："……关于新乐，它的表演形式参差不齐，音调放纵邪恶，让人沉溺其中而不能自拔，有时还有倡优侏儒的表演，形态丑怪，男女混杂，父子不分。君子看了这样的乐舞无法表达自己的志向和兴趣，不能称颂先王之道。这是关于新乐的阐述。"

这里的新乐即为当时的"郑卫之音"，在子夏的回答中，"郑卫之音"有以下特点。
(1) 放纵而没有节制，甚至还有倡优、侏儒的表演。
(2) 不包含特定的内容和历史内涵。
(3) 没有修身养性、和睦家庭、安定社会的重要作用。

《乐记·魏文侯篇》记载：

"今君之所问者乐也，所好者音也，夫乐者与音，相近而不同。"

子夏进一步说道："您现在问的是乐，喜欢的却是音，乐和音似乎相近，其实是很不相同的。"

> **提示**
>
> 子夏认为，先祖圣人(礼乐制度)规定君臣父子的关系，有了正确的社会纲常，天下才能安定。先祖圣人又制定六律，以和五音，谱成歌曲传唱，写成诗篇颂扬，这就是德音，只有德音才能称之为乐。郑音泛滥放纵，卫音急促乱志，这样的音只能让人沉溺于声色而有害于修养德行，不能称之为乐，在祭祀时也不可使用。

3.6.3　雅乐的衰落与俗乐（民间音乐）的勃兴

周建立后吸取商灭亡的教训，认为"殷鉴不远"，把商灭亡的原因归结为商人狂热的宗教意识和统治者的嗜酒、好色、淫乐等。所以周初提倡使用节制、适度的音乐，用于祭祀天地、神灵、祖先的仪式或宫廷仪礼、乡射、军事大典等场合，由于这些作品的音乐和歌词具有典雅纯正的风格，故被称为雅乐。

郑、卫两地多为商代后裔，音乐保留了商代的传统特点，即"郑卫之音"（商之遗音）。这些

音乐在春秋时期不断流行于宫廷和民间,严重冲击了雅乐的地位,被统治者贬称为"淫(放纵)乐""邪乐"和"亡国之音"。

1. 雅乐的衰落

首先,春秋、战国时期,诸侯国的实力逐渐强大,在政治、经济、军事等方面不断超越王权,出现了"礼崩乐坏"的局面,动摇了周代雅乐所依存的等级制度。其次,雅乐单一的表现形式和冗长的结构,不再符合人们的审美观念和音乐艺术的发展趋势,日益走向衰落。

2. 俗乐的勃兴

"郑卫之音"在西周时被统治者贬低为"淫乐""邪乐"和"亡国之音",到了春秋、战国时期,其影响却不断扩大,风靡朝野,成为俗乐(民间音乐)的代名词。由于这些音乐常常带有滑稽、笑噱等成分,更贴近生活,不仅契合了当时人们的审美观点,也迎合了新兴地主阶级的享乐需要,因此逐渐兴盛起来。

3.7 周代音乐作品

3.7.1 《诗经》

《诗经》是周代音乐的歌诗部分,也是我国最早的一部诗歌总集。它收集有周初到春秋末期的歌辞305篇,反映了当时的社会文化面貌,分为《风》《雅》《颂》三部分。

1.《风》

《风》即风土之音。主要收集的是北方民歌,包括15个国家的民歌,共160篇,除了"周南""召南"为江汉流域的民歌外,其余皆为黄河流域民歌。

《风》是《诗经》的精华,充满了浓郁的生活气息,这些歌诗,具有丰富的题材和表演形式,有反映劳动生活的《芣苢》和《七月》;有反剥削反压迫的《伐檀》和《硕鼠》;有揭露统治者丑行的《新台》和《相鼠》;也有描写爱情、家庭生活的《关雎》《南山》。《诗经》的开篇《关雎》,就是一首表现青年男子追求采集荇菜女子的恋歌。其原文和译文分别如下:

<center>关 雎</center>

关关雎鸠,在河之洲;	雎鸠关关相对唱,双栖河里小岛上;
窈窕淑女,君子好逑。	纯洁美丽好姑娘,真是我的好对象。
参差荇菜,左右流之;	长长短短鲜荇菜,顺着水流左右采;
窈窕淑女,寤寐求之。	纯洁美丽好姑娘,白天想她梦里爱。
求之不得,寤寐思服;	追求姑娘难实现,醒来梦里意常迁;
悠哉悠哉,辗转反侧。	相思深情无限长,翻来覆去难成眠。

参差荇菜，左右采之；　　长长短短荇菜鲜，采了左边采右边；
窈窕淑女，琴瑟友之。　　纯洁美丽好姑娘，弹琴奏瑟亲无间。
参差荇菜，左右芼之；　　长长短短鲜荇菜，左采右采拣拣开；
窈窕淑女，钟鼓乐之。　　纯洁美丽好姑娘，敲钟打鼓娶过来。

注：①雎鸠（jū jiū）：水鸟。②逑（qiú），配偶。③荇（xìng），菜。④寤（wù），睡醒；同"悟"。⑤芼（mào）选择。

作品描写了"君子"（当时对贵族男子的称呼）求偶不得的痛苦，为了亲近心爱的恋人，只能在梦中与她相见。孔子评论《关雎》的音乐："洋洋乎，盈耳哉！"《论语》亦有记载："子曰：'《关雎》乐而不淫，哀而不伤。'"认为《关雎》快乐而不失去节制，悲婉而不伤害身心。

2.《雅》

《雅》即高堂之音。主要指贵族创作的作品，共105篇。

《雅》有"大雅""小雅"之分，通常认为"大雅"是朝会宴飨之作，"小雅"是个人抒情之作。

3.《颂》

《颂》即庙堂之音。具有歌颂、赞美之意，主要是祭祀神灵祖先的作品，共40篇，包括周颂（西周）31篇；鲁颂（鲁国）4篇；商颂（宋国）5篇。

《颂》的内容以歌颂统治者的文德武功为主，措辞比较古老，且多为西周初期的作品。

作曲家金湘创作的民族交响组歌《天作》，取材于《诗经》中的《天作》《十亩之间》《采薇》《葛生》《良耜》五首作品，是一首运用现代作曲技法，结合中国传统音阶和现代人的思维，歌颂太王、文王开辟岐山功绩的歌曲。《天作》的原文及译文分别如下：

天作

天作高山，　　　　天生巍峨岐山冈，
大王荒之。　　　　太王经营地更广。
彼作矣，　　　　　上天在此生万物，
文王康之。　　　　文王安抚定周邦。
彼徂矣，　　　　　人心所向来归顺，
岐有夷之行，　　　岐山大道坦荡荡，
子孙保之。　　　　子孙永保这地方！

注：①大（dài）王：太王古公亶父，周文王的祖父。②徂（cú）：往、到，指归顺周。③夷：平坦。④行（háng）：指平坦的道路，又含有政治清明之意。

3.7.2 《楚辞》

《楚辞》是在楚地民歌的基础上，经过不断加工发展起来的艺术形式，保留了当地自原始社会以来重巫尚祭的风俗，具有浓郁的浪漫主义和巫文化色彩，奇幻绚丽。春秋战国时期，在

第 3 章　西周、春秋、战国音乐

诸侯争霸的过程中，不断吸收中原文化艺术的特点，才孕育出了伟大诗人屈原和异彩纷呈的诗歌总集《楚辞》。

> 《诗经》和《楚辞》并称"风""骚"。"风"即十五国风，指《诗经》，焕发着现实主义精神；"骚"即《离骚》，指《楚辞》，充满着浪漫主义气息。"风""骚"成为中国古典诗歌中现实主义和浪漫主义创作的两大流派。

楚国南部（今湖南省）的民间祭祀歌曲《九歌》，包含 11 首歌曲，歌中有"湘夫人""少司命""山鬼"等多位女神出现，是一部多神祭拜的大型歌舞，带有原始祭祀的特点。

3.7.3 《成相篇》

战国时期出现的带有说唱形式的《成相篇》，被认为是我国说唱音乐的远祖。在《荀子》中有《成相篇》的唱词，内容主要是揭露统治者的愚蠢，要求他们改变作风，实施开明的政治。表演时用一种被称为"相"的乐器舂击地面打节奏。"相"亦称舂牍，用长为几尺，直径为几寸的竹筒制成，使用时双手捧着"相"打节奏。

3.8　乐律的发展

3.8.1　三分损益法

三分损益法是我国最早见于记载的用数学运算求律的方法，产生于春秋时期。

《管子·地员篇》记载：

"凡将起五音，先主一而三之，四开以和九九，以是生黄钟小素之首，以成宫。三分而益之以一，为百有八，为徵。不无有三分而去其乘，适足以是生商。有三分而复其所，以是生羽。有三分去其乘，以是成角。"

其计算方法为：先求得一个弦长为 81 的"黄钟"标准音，把它作为宫音。然后将宫音的弦长增加三分之一，即"三分益一"，得到的弦长为 108，其音高就是宫音下方四度的徵音。再将徵音的弦长减去三分之一，即"三分损一"，得到的弦长为 72，其音高就是徵音上方五度的商音。将商音的弦长再增加三分之一，即又"三分益一"，得到的弦长为 96，音高为商音下方四度的羽音。再将羽音的弦长减去三分之一，即又"三分损一"，得到的弦长为 64，即羽音上方五度的角音。这五个音，音高由低到高排列为：徵—羽—宫—商—角。按照此计算方法五个音产生的次序为宫—徵—商—羽—角（见图 3-6）。

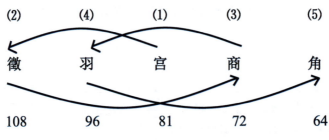

图 3-6　五音相生次序图示

3.8.2　三分损益律产生的十二律

【提示】

以"三分损益法"为准绳产生的律制称为"三分损益律"。

在《吕氏春秋·音律篇》中记载了用三分损益律得出的十二律（见图 3-7）：

图 3-7　十二律生律次序图示

　　三分损益律所生十二律之间的音程关系并不均等，存在大半音（114 音分）和小半音（90 音分）的差别，因而所生出的最后一律仲吕不能循环复生黄钟，故无法周而复始地旋宫转调，也由此拉开了我国长达两千余年探索平均律制的序幕。

3.9　音乐思想

　　春秋、战国时期是一个学术思想空前活跃繁荣、百家争鸣的时代，随着"礼崩乐坏"的加剧，音乐逐渐摆脱礼的束缚，成为一门独立的社会科学，音乐的本质和作用开始引起人们的关注，以儒、墨、道为代表的各家显学围绕这一问题都纷纷阐明了各自的主张。

3.9.1 儒家的音乐思想

1. 主张崇"雅"斥"俗"

《论语·卫灵公》记载：
"放郑声，远佞人。郑声淫，佞人殆。"
儒家主张禁绝俗乐，远离小人，因为郑声放纵，小人危险。

2. 重视音乐的内容和形式，强调两者的完美统一

《论语·雍也》记载：
"子曰：'质胜文则野，文胜质则史。文质彬彬，然后君子'。"
"文"即纹理，引申为表，"质"即质地，引申为里，"彬彬"即配合适宜。里胜过了表就显得粗野，表胜过了里就会浮华，表里协调如一，然后方可成为君子。

孔子对乐舞《韶》的评价是："韶尽美矣，又尽善也。""善"就是内容向善，"美"就是形式完美，《韶》做到了表里如一，即内容与形式的完美统一。

3. 注重音乐的教育功能

儒家主张礼乐相辅而行，礼主敬，是理智的表现；乐主爱，是情感的抒发。礼乐的结合，就是情理的统一，表达的是一种中和的情感。

由此可见，儒家的音乐思想较为全面客观，但失之庸俗，容易被统治者所用。

3.9.2 墨家的音乐思想

与儒家学派音乐观点相对立的是墨家学派，其创始人是墨子，墨子不仅主张兼爱、非攻，还反对一切形式的享乐，由此便产生了"非乐"的观点。

虽然墨子站在劳动者的立场上反对当时王公贵族的奢侈享乐是正确的，但他偏激的主张禁止一切音乐是错误的。

《墨子·非乐上》记载：
"姑尝厚措敛乎万民以为大钟、鸣鼓、琴、瑟、竽、笙之声，以求天下之利，除天下之害，而无补也。是故子墨子曰：为乐非也。"

其大意是：如果再向人民加重征收，去制作大钟、响鼓、琴、瑟、竽、笙，企图这样来兴天下之利，除天下之害，实在是于事无补的。

可见，墨家的音乐思想，具有民主色彩，但过于狭隘，不利于音乐文化的发展。

3.9.3 道家的音乐思想

老子是道家学派的创始人，他提出了"大音希声"的音乐主张，讲究"非有声，尚无声"的

思想观念，否定有声音乐，崇尚主观想象的音乐。

《老子·四十一章》记载：

"大白若辱，大方无隅，大器晚成，大音希声，大象无形。"

【译文】

最洁白的好像污浊，最方正的没有棱角，最好的器具最后完成，最动听的音乐没有声响，最大的象没有形象。

道家的音乐思想比较内在，富于思辨性，但过于清高，不易被人们接受。

综上所述，春秋、战国时期，我国社会虽然经历了数百年的战乱与动荡，但却是文化的大融合、大发展时期，各家显学所主张的音乐思想，也对后世音乐文化的发展产生了深远的影响。

3.10　周代乐器的发展

3.10.1　乐器的发展概况

我国古代乐器的发展是以汉代为界线的，汉代之前，乐器按照制造材料的不同进行分类，且往往以形制庞大、场面恢宏为特点。汉代之后，乐器按照演奏方法的不同进行分类，并朝着形制精巧、音色优美、便于携带的方向不断发展。

周代乐器已有很大的发展，见于记载的约有70余种，在《诗经》中被明确提到的就有29种。

3.10.2　"八音"分类法

"八音"分类法是周代建立的我国历史上最早的乐器科学分类法，它按照制作材料的不同，将乐器分为金、石、土、革、丝、木、匏、竹八类，谓之"八音"。

1. 金之属

金属制成的乐器。常见的有：钟、镈、錞于、钲、铎、铙等乐器。

1）钟

在周代，钟被认为是"重器"或"彝器"，它既是乐器，也是人身份等级的象征。

先秦时期的钟多为椭圆形，即钟底横切面为合瓦形，敲击其隧部和鼓部，可发出音程为大、小三度或大二度的两个音。成套的编钟还可以演奏出完整的五声音阶、六声音阶或七声音阶，有的十二个半音齐备。

西周时的编钟（见图3-8）多为8枚一组，如陕西扶风县齐家村窖藏出土的西周晚期"柞钟"，

由 8 枚组成，一钟发两音，总的音域可达三个八度。

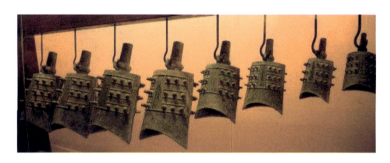

图 3-8　陕西扶风县齐家村窖藏出土的西周晚期"柞钟"

春秋时期的编钟数量不一，如河南陕县出土的春秋早期虢国编钟为 9 枚一组；河南新郑金城路出土的春秋中期编钟为 20 枚一套，分两组悬挂；河南淅川下寺 2 号楚墓出土的王孙诰编钟（见图 3-9）为 26 枚一套，是目前发现春秋时期数量最多的一套编钟。

而规格最高，影响最大的编钟，当属湖北随县出土的战国时期的曾侯乙编钟（见图 3-10）。整套编钟为 65 枚，加上簨虡的重量，约有 5 吨重。它的出土，是世界音乐文化史上的一次伟大发现。扫描二维码，观赏曾侯乙编钟演奏视频。

编钟演奏 .vob

2) 镈

《周礼·春官·宗伯》记载："镈，如钟而大。"（见图 3-11）常带有饕餮花纹和棱饰，有钮，直悬演奏，有单枚特悬的，也有成组编悬的，且一镈发两音。

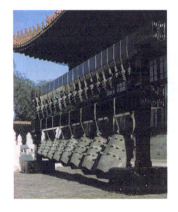

图 3-9　河南淅川下寺 2 号楚墓的
　　　　王孙诰编钟

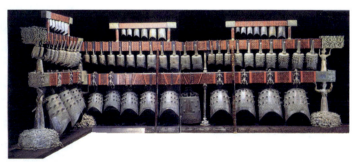

图 3-10　湖北随州曾侯乙墓出土的编钟

3) 錞于

郑玄注："錞，錞于也，圆如椎头，上大下小，乐作鸣之，与鼓相和。"（见图 3-12）是我国古代的铜制打击乐器，春秋时期出现于中原，南北朝时失传。

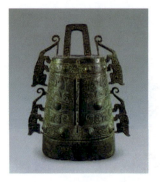
图 3-11　西周青铜四虎镈

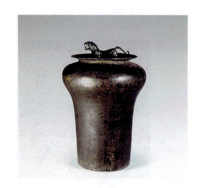
图 3-12　战国青铜虎钮錞于

4) 钲

钲亦称"丁宁""镯",古代军乐器。《国语·晋语五》记载:"战以錞于、丁宁,儆其民也。"韦昭注:"丁宁,谓钲也。"(见图 3-13)《周礼·地官·鼓人》记载:"以金镯节鼓。"郑玄注:"镯,钲也,形如小钟,军行鸣之,以为鼓节。"其形制与甬钟相近,可执柄演奏。河南安阳曾出土大、小三枚一组的编钲。

5) 铎

古代铜制打击乐器,主要为军乐器。郑玄注:"铎,大铃也,振之以通鼓。"其形制与铜铃相近,体短有柄,体腔内有舌,可持柄摇之发声。舌有木制和铜制两类,带有木舌的称为木铎(见图 3-14),带有铜舌的称为金铎(见图 3-15)。

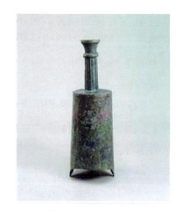
图 3-13　战国铜钲

图 3-14　木铎

图 3-15　金铎

6) 铙

铙最初在军中传达号令使用,流行于商代,周初沿用。《周礼·地官·鼓人》记载:"以金铙止鼓。"郑玄注:"铙,如铃,无舌,有秉(柄),执而鸣之。"商代编钟,由于形制较小,亦称为编铙。如湖南宁乡出土商代兽面青铜大铙(见图 3-16);浙江长兴、余杭等地也出土了商代后期和西周时期的大型铜铙。

第3章　西周、春秋、战国音乐

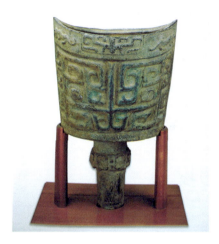

图 3-16　湖南宁乡出土商代兽面青铜大铙

知识拓展

在今天使用的打击乐器中，有一种乐器也称为"铙"，常与"钹"配合使用，统称为"铙钹"或称"铜盘""镲"（见图 3-17）。它们中间都有水泡形隆起，每副两片，撞击发音，隆起较小的称为"铙"，音色明亮，隆起较大的称为"钹"，音色浑厚，常用于戏曲、秧歌和民间乐队的表演。

图 3-17　今天使用的打击乐器铙和钹

2. 石之属

1) 磬

古代石制打击乐器。甲骨文中的磬字为"𥕵"，左边为悬石，右边用手执槌敲击。《尚书·益稷》记载："击石拊石，百兽率舞"，这里的"石"即为磬。

磬最早起源于石制的劳动工具，从商朝到汉代，其形制有着不同的变化（见图 3-18）：商代的磬"上为弧形，下近直线"；周代的磬"上作倨句状，下成微弧形"（见图 3-19）；汉代以后的磬"上下均作倨句状"。多枚一组的称之为编磬（见图 3-20）。

商代石磬

周代石磬

汉代以后石磬

图 3-18　石磬形制演进图示

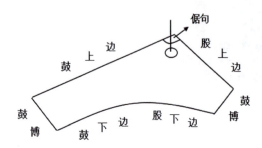

注：①倨句（jù gōu）：亦作"倨句"，指物体弯曲的形状角度，微曲为倨，甚曲为句。②鼓：乐器受击之处。③博：宽度。④股：事物的分支或一部分。

图 3-19　石磬构造图示

2）馨

《尔雅·释乐》"大磬谓之馨"。

除此之外，还有一些鱼形（见图 3-21）、长条形等不同形制的磬。

图 3-20　复原曾侯乙编磬

图 3-21　鱼形编磬

在古代，编磬与编钟的合奏被称为"金声玉振"，表达了对美好前景的向往和期盼。

3. 土之属

1）埙

埙有陶制、石制、骨制等不同种类，以陶土烧制而成的埙最为常见，多用于历代宫廷雅乐演奏，在民间也有流传。扫描二维码，聆听埙曲演奏。

埙演奏 .mp3

2) 缶

"缶"最初为盛器,后逐渐发展成为打击乐器(见图 3-22、图 3-23)。《说文解字》记载:"缶,瓦器,所以盛酒浆,秦人鼓之以节歌。"

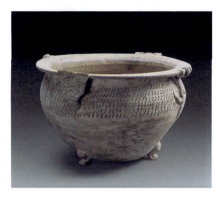

图 3-22　江苏无锡鸿山战国早期越国贵族墓葬出土的三足缶

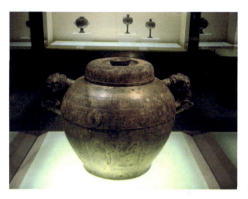

图 3-23　缶

知识拓展

曾侯乙墓出土的战国时期"铜冰鉴"(见图 3-24),观其形制,是在方鉴内装置了一个方壶,到了夏天,壶内盛酒,壶与鉴之间盛冰,便能给酒降温,可谓世界上最早的冰箱。在2008年北京奥运会的开幕式上,千人击缶的壮观场景(见图3-25),不仅承载了华夏礼乐文明的厚重历史,还传递了中华民族"有朋自远方来"的好客美德,其中乐器缶的造型就源于"铜冰鉴"。

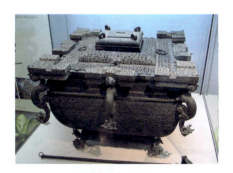

图 3-24　曾侯乙墓出土的战国时期铜冰鉴

图 3-25　2008 年奥运会开幕式击缶场景

4. 革之属

革之属乐器主要取材于动物的皮革,代表乐器为各种类型的鼓。在我国古代,鼓堪称"八音之领袖",在乐队演奏中起着重要的作用。

1) 建鼓

古代打击乐器,亦称"植鼓"(见图3-26),在战国时期的青铜器上和汉代的石刻画像中经常绘有建鼓演奏的图案。建鼓鼓身长而圆,用木柱贯穿鼓身,植于底座上演奏。曾侯乙墓出土的建鼓,年代较早,鼓身长约一米,鼓面直径为80厘米,安装在一个由数十条青铜雕龙铸成的底座上,制作精美,古朴典雅。

2) 鼗鼓

鼗鼓亦称"鞉鼓",形制类似于今天的拨浪鼓,郑玄注:"如鼓而小,持其柄摇之,旁耳还自击。"鼓身上装有木柄,鼓框两边用绳子系着珠状鼓槌,手持木柄,摇曳发音。鼗鼓在先秦时期主要用于雅乐演奏,汉、唐时亦用于宫廷燕乐,通常以在木柄上所串鼓的数量不同(一般为一至四面鼓)加以区分。

图 3-26　复原曾侯乙建鼓

除此之外,革之属乐器还有鼛鼓、拊鼓、扁鼓、悬鼓、有柄鼓等。

5. 丝之属

丝之属乐器主要指以蚕丝为材料做成琴弦的乐器,比如琴、瑟、筝、筑等。

1) 琴

琴在古代亦有"绿绮"或"丝桐"之称,今天亦称"古琴"或"七弦琴"。

古琴最早有五根弦,内合金、木、水、火、土五行,外合宫、商、角、徵、羽五音。相传文王被囚于羑里时,思念儿子伯邑考,增加一根琴弦,后来武王伐纣,为了鼓舞士气,又增加一根琴弦,形成了古琴的七根弦。

古琴长约130厘米,宽约20厘米,厚约5厘米,通常用桐木作面板,梓木作底板,合为音箱,再涂以油漆,最高处以岳山支撑琴弦,琴面上还有十三个徽位,用来标识琴弦音的位置。

古琴按照五声音阶定弦,以F为宫音的定弦法较常见,被称为"正调",其他定弦法则被称为"外调"。正调定弦如图3-27所示。

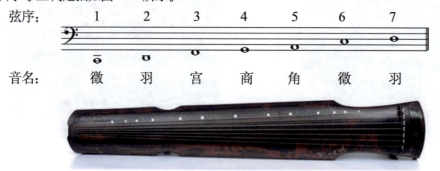

图 3-27　古琴正调定弦图示

由此可知,古琴的七根弦,自外而内,由粗而细,音由低到高排列起来分别称为一弦、二弦、三弦、四弦、五弦、六弦、七弦。

第3章　西周、春秋、战国音乐

古琴是中国古代音乐文化中的重要乐器，孔子、司马相如、蔡邕、嵇康等都喜爱弹奏古琴。

《吕氏春秋·本味》记载："伯牙善鼓琴，钟子期善听。方鼓琴而志在太山，钟子期曰：'善哉乎鼓琴，巍巍乎若太山！'少选之间，而志在流水，钟子期又曰：'善哉乎鼓琴，汤汤乎若流水！'钟子期死，伯牙破琴绝弦，终身不复鼓琴，以为世无足复为鼓琴者。"后来，《高山流水》不仅成了知音难遇和乐曲高妙的代名词，还成为后世琴家以琴会友的重要媒介。

到了唐代，《高山》和《流水》变为两首独立的乐曲，且曲调差异较大，仅传谱就有五十余种。现代经常弹奏的古琴曲《高山流水》（即《流水》），为川派琴家张孔山1876年在《天闻阁琴谱》中的传谱（见图3-28）。

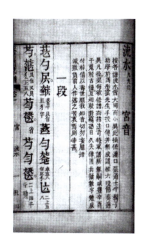

图3-28　天闻阁琴谱《流水》

> **提示**
> 古琴曲《高山流水》描绘了淙淙小溪汇成浩荡江河，最后注入汪洋大海的自然景观。乐曲运用多种手法，表现流水的不同形态，进而抒发志在流水，智者乐水的高尚情怀。

《高山流水》全曲共有九段，可分为四个部分。

其中，1、2、3段为第一部分。

第1段：作为引子，节奏较为自由，旋律性不强。开头几个八度大跳，隐约弹出了主题音调（见图3-29）。

主题音调：

图3-29　乐曲主题（局部）

第2、3段，主要采用泛音演奏，乐曲富于跳动性，描写山泉溪水从高山峡谷中淙淙流出，自由流淌。

> **知识拓展**
> 在古琴演奏中，通常有散音、泛音、按音三种音色变化。散音即空弦发音，音色刚劲，常用于演奏骨干音；泛音是指用左手轻触徽位琴弦，发出轻盈虚飘的音响，多用于快速、华彩性的曲调；按音是用左手按着琴弦，演奏颤音，或移动按指改变音高，演奏灵动的滑音。

第4、5段为第二部分，也是乐曲的展开段落，用按音演奏出的下行音调，描写了小溪汇成江河后，跌宕起伏，一泻千里的情形。

由第6、7段组成的第三部分，是全曲的华彩乐段，也是张孔山增加的滚拂段落，用来表现对称乐句的反复、变化。在古琴演奏中，音由高到低拨奏称为"滚"，由低到高拨奏称为"拂"。

第 6 段的开始，用大跳滑音（构成切分音型节奏）描写流水的悠然自得与旋转流动，接着是大段落的滚、拂，且两个声部同时进行，低声部是空弦散音的上下行拨奏，高声部则是不断下行的音调，生动刻画了水石相撞、漩涡迂回、流水奔流不息的形象，渐次把乐曲推向了高潮。

第 7 段为泛音滚拂段落，短小精悍，承上启下，用由慢而快的泛音演奏，描写了充满欢乐和自信的流水在阳光下熠熠闪光。

第 8、9 段为第四部分，也是乐曲的再现段落，具有贯穿首尾的作用。第 8 段变化再现了第二部分的按音曲调，第 9 段的滚拂演奏与之呼应，再次重复流水的形态，最后穿越险滩，从容不迫、浩浩荡荡地注入大海。

乐曲的最后为简短的尾声，用泛音再次演奏主题音调，描写流水由动而静，渐渐平静下来。扫描二维码，聆听琴曲《高山流水》演奏。

《高山流水》.wma

2）瑟

瑟是我国古代的弹拨乐器（见图 3-30），形制类似古琴，多为二十五弦，且每弦有一柱。瑟在先秦宴享礼仪中，多用于歌唱伴奏，魏、晋、南北朝时用于相和歌伴奏，隋、唐时用于清乐伴奏，之后用于宫廷雅乐演奏，现代在一些民族乐队合奏中仍经常使用。

图 3-30　曾侯乙墓出土瑟

3）筝

后汉刘熙《释名》记载："施弦高急，筝筝然也"，筝也据此得名。公元前 237 年（秦王政（即秦始皇）十年），秦国发现韩国派来的水工郑国，是来执行疲秦计划的，即打着修水渠的名义企图要在经济上拖垮秦国。于是秦王发出逐客令，限期要把秦国内所有外来宾客都驱逐出境。但丞相李斯上奏了一篇《谏逐客书》，指出逐客的危险后果，遂被秦王采纳，撤销了逐客令。由于在这篇《谏逐客书》中，李斯把筝看作为秦国乐器，故筝又被称为"秦筝"。在古代，筝多用丝弦或铜丝弦，有十二弦、十三弦、十五弦或十六弦不等，且每弦有一柱。现代的筝，多用钢丝弦、金属缠弦或尼龙缠弦，弦数多为二十一。

4）筑

筑为古代击弦乐器（见图 3-31），《战国策·燕策》记载："高渐离击筑，荆轲和而歌。"可知其产生年代较早。《汉书·高帝纪》应劭注："状似琴而大，头安弦，以竹击之，故名曰筑。"唐颜师古则说："今筑形似瑟而细颈也。"筑的形制，历来有不同的记载，有五弦、十二弦、十三弦或二十一弦不等，用竹敲击发音。长沙马王堆三号汉墓出土了一件筑的明器，长约一尺，形制像四棱长棒，头部有一圆柱，头尾两段各有五个小竹钉，呈一字形排列，可知其上张五根弦。在一号汉墓的棺头档上有一击筑图案，左手执筑，右手持细竹敲击（见图 3-32）。这种乐器今天已失传。

第3章　西周、春秋、战国音乐

图 3-31　马王堆筑

图 3-32　击筑

6. 木之属

木之属的代表乐器主要是柷和敔。《尚书·益稷》记载："合止柷敔。"这两件乐器常用于古代宫廷雅乐的开始和结束。

1) 柷

郑玄注："柷，状如漆桶（古时方形的斛），而有椎，合乐之时投椎其中而撞之。"柷（见图 3-33）为木制，形如木升，上宽下窄，用椎（同"槌"，即木棒）撞其内壁发出"斗斗"的音响，表示乐曲的开始。

2) 敔

郑玄注："敔，状如伏虎，背有刻，龃龉（jǔyǔ），以物擽（lì，击）之，所以止乐。"敔（见图 3-34）为木制，形如伏虎，演奏时，用一支一端破成细条的竹筒，逆刮虎背的锯齿，表示乐曲的结束。

图 3-33　柷

图 3-34　敔

7. 匏之属

匏之属是用葫芦作为原材料制成的乐器。主要有竽、笙等乐器。

1) 竽

竽在战国至汉代时广泛流行（见图 3-35），宋代时失传。在出土的汉代百戏陶俑及石刻画像中均有吹竽的图案。竽和笙主要区别于形制的大小和簧管的多少，形制大且簧管多的为竽。

2) 笙

《礼记·明堂位》记载："女娲氏之笙簧。"甲骨文中有"和"字，即为小笙，可知其起源之久远。目前所知年代最早的实物是曾侯乙墓出土

图 3-35　马王堆竽

的笙(见图3-36),为竹制簧片,用十四根竹管分两排装在匏制的笙斗上。它是春秋、战国和秦、汉之际重要的吹奏乐器。

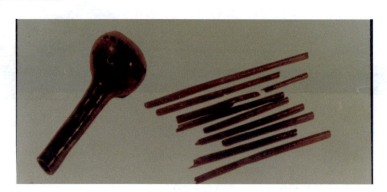

图3-36 曾侯乙笙

8. 竹之属

1) 箫(排箫)

《世本》记载:"箫,舜所造。其形参差像凤翼,十管,长二尺。"(见图3-37)《博雅》记载:"箫,大者二十四管,无底;小者十六管,有底。"可见,当时的箫,即为今天的排箫。在汉、唐以来的石刻、壁画和随葬陶俑中均有演奏箫的图案。宋代以后在民间失传,只在宫廷雅乐中使用。

2) 篪

篪在春秋、战国时期广泛使用(见图3-38)。《乐书》记载:"篪,有底之笛也,横吹之。"唐、宋以后,民间不再使用,只用于宫廷雅乐。从清代所传实物来看,其吹孔和按音孔不在一个平面上,有底,即两端封闭。

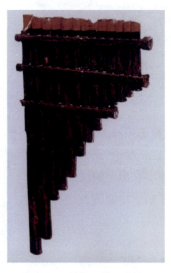

图3-37 曾侯乙箫(排箫)

图3-38 篪

第 3 章　西周、春秋、战国音乐

3.10.3　曾侯乙编钟的出土

1. 曾侯乙墓概况

曾侯乙墓位于湖北随县城郊擂鼓墩，1978 年，这一墓葬共出土 125 件乐器，包括编钟 65 枚，编磬 32 枚，十弦琴 1 件，五弦琴 1 件，二十五弦瑟 12 件，鼓 4 件，篪 2 件，排箫 2 件，笙 6 件，让人目睹了战国时期宫廷音乐的盛况，它是 20 世纪中国乃至世界音乐考古史上的重大发现。

图 3-39　曾侯乙编钟出土现场

2. 曾侯乙编钟

1) 编钟规模

全套编钟 65 枚（见图 3-39），其中甬钟 45 枚，钮钟 19 枚，镈钟 1 枚，总重量为 2567 千克，加上簨簴（钟架）的重量，约有 5 吨重，分三层悬挂。其中，最大的甬钟高 153.4 厘米，重 203.6 千克。并且每个甬钟都可以演奏出两个乐音，且在隧、鼓部镌刻有该乐音的音阶名称。

2) 编钟的音域与音阶

曾侯乙编钟的总音域跨度为 5 个八度，基调和现代的 C 大调相同，中心音乐十二律齐备，可以在 3 个八度内构成完整的半音阶，也可以在旋宫转调的情况下，演奏七声音阶的乐曲。

3) 编钟铭文

曾侯乙编钟上共刻有 3755 个铭文，其中错金铭文 2828 个（见图 3-40），记载了当时楚、齐、晋、周、申和曾国的各种律名、阶名和变化音的对照情况，铭文中使用的乐律学术语达到了非常精密的程度。其中有一枚是当时楚惠王赠予墓主人的铜镈，根据铜镈上的铭文可以判断，曾侯乙墓约下葬于公元前 433 年（周考王八年，楚惠王五十六年），属于战国初期墓葬。

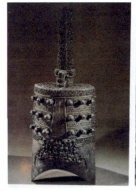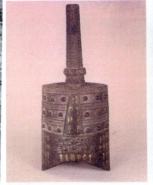

图 3-40　钟体及铭文

3. 曾侯乙编钟出土的重要意义

1) 权力等级的象征

乐器的摆放符合周代乐悬制度中的诸侯轩悬规格。

2) 财富的象征

曾侯乙编钟如此大规模的青铜冶炼，实属罕见，显示了当时曾国雄厚的经济实力。

3) 高科技的体现

曾侯乙编钟的出土，不仅显示出当时高超的合金冶炼技术，还显示了其卓越的音乐声学成就。

4) 音乐发展水平的体现

曾侯乙编钟制作精美，音质良好，发音准确，中部音区十二律齐备，可旋宫转调，亦可演奏中外比较复杂的乐曲。它的发现，弥补了古代乐律记载方面的不足，也反映了我国战国时期音乐文化的高度发展水平，对古代音乐史的研究具有重要意义。

【小结及综合实践】

综合实践1：请自行总结本章的知识点。

综合实践2：运用所学知识，完成下列题目。

(1) 名词解释：礼乐制度、《诗经》、三分损益法、"郑卫之音"、八音。

(2) 简述周代音乐发展的特点及成就。

(3) 分析周代社会的变迁对礼乐制度发展的影响。

(4) 举出每类"八音"分类法中的两种乐器。

(5) 简述儒家、墨家、道家学派的音乐思想。

(6) 简述曾侯乙编钟出土的重要意义。

第 4 章

秦、汉音乐

学习目标

- 充分认识歌舞伎乐与古乐舞的不同。
- 熟悉汉代民间音乐的表现形式。

关键词

乐府　鼓吹　相和歌　百戏　京房六十律　《乐记》

4.1 概况

4.1.1 秦代音乐

公元前221年,秦始皇(前246—前210年在位)灭掉韩、赵、魏、楚、燕、齐,统一六国,"立号为皇帝",建立了我国历史上第一个统一的封建集权国家。

据《谏逐客书》记载:"郑、卫、桑间,《韶》《虞》《武》《象》者,异国之乐也。"可知当时秦国具有吸收外来音乐文化的传统,无论是宫廷乐舞,还是民间的"郑、卫之音",在秦国都应有尽有。

虽然秦朝只有短短15年,音乐文化遗存亦鲜为人知,但其统一文字、统一货币、统一度量衡,开水渠、修驰道、筑长城等大一统的举措,为后世音乐文化的发展与融合奠定了坚实基础。

4.1.2 汉代音乐

汉初统治者原为江淮一带的平民阶层,亦有"作歌抒怀"的习惯,故喜爱"楚声"音乐。如刘邦建立政权后,创作的《大风歌》:"大风起兮云飞扬,威加海内兮归故乡,安得猛士兮守四方!"即为一首"楚声"歌曲。他还曾对戚夫人(?—前194年,又称戚姬)说:"为我楚舞,吾为若楚歌。"他们对"楚声"的爱好,促进了民间音乐的不断发展。

汉武帝时,"乐府"机构得到大规模扩充,推动了音乐文化的发展。公元前138年,张骞出使西域,开辟"丝绸之路",打通了横贯亚欧的陆路交通,从此,西域音乐的东渐和歌舞伎乐的盛行,成为汉代音乐发展的两大潮流。

《后汉书·五行志》记载:"灵帝(168—189年在位)好胡服、胡帐、胡床、胡坐、胡饭、胡箜篌、胡笛、胡舞,京都贵戚皆竞为之。"

大量西域音乐的传入,不仅是西域和中原文化交流融合的体现,也使汉代的艺术创作风格和表演形式发生了变化,我国音乐由此进入歌舞伎乐时代。

4.2 乐府

4.2.1 乐府的产生

《汉书·礼乐志》记载:"武帝定郊祀之礼……乃立乐府,采诗夜诵,有赵、代、秦、楚之讴;以李延年为协律都尉;多举司马相如等数十人,造为诗赋,略论律吕,以合八音之调。"过去常

常据此将乐府产生的时间定于汉武帝时期。

1976年2月，在秦始皇陵的一个建筑遗址中，出土了一件错金银钮钟，钟钮上刻有"乐府"二字(见图4-1)。2000年4月，在西安市郊的秦代遗址中出土了封泥325枚，其中包括带有"乐府丞印""左乐丞印"字样的封泥，充分证实了秦朝已设有乐府机构，推翻了乐府产生于汉武帝时期的说法。

4.2.2　乐府的含义与职责

乐府是汉代兴盛起来的、以采集改编民间诗歌及乐曲为主的音乐机构。后世也把这类民歌或文人模拟的作品称为乐府。

乐府的主要任务是在全国范围内收集和改编民间音乐，仅在《汉书·艺文志》中列出的西汉乐府民歌就达160余篇，如《战城南》《上邪》《有所思》《江南》《陌上桑》等，都是乐府中的不朽之作。虽然它们只是其中很少的一部分，但具有重要的社会价值和历史意义。

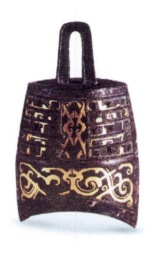

图4-1　秦乐府钟

4.2.3　乐府的重建与扩充

汉代初期，楚汉战争结束不久，人口锐减，社会财富匮乏，人民厌战情绪高涨，统治者采取了休养生息、无为而治的政策，安定人们的生活，恢复发展经济。"文景之治"以后，国家富足，社会财富剧增。《史记·平准书》记载："汉兴七十余年之间……京师之钱，累巨万，贯朽而不可校。太仓之粟，陈陈相因，充溢露积于外，至腐败不可食。"描述了当时国库里的钱放得太久，连穿钱的绳子都断了。粮食也堆得太多，以致腐烂不能食用。

汉武帝时期，国力日益强盛，统治者采用积极入世、有为而治治国方略。在此背景下，音乐发展也呈现出多方面由官方插手、官方组织和官方扶持的局面。公元前112年，汉武帝下令改组乐府，扩充原有机构。桓谭《新论》记载："昔余在孝成帝(前33—前7年在位，'孝成皇帝'为汉成帝刘骜的谥号)时为乐府令，凡所典领倡优伎乐盖有千人之多也。"足见从汉武帝到汉成帝的一百余年间，乐府一度繁盛于世。

4.2.4　乐府的衰败

《汉书·哀帝纪第十一》记载："郑声淫而乱乐，圣王所放，其罢乐府。"

西汉末年，国力衰弱，外戚专权。公元前7年，汉哀帝继位，下诏书撤销乐府，原因是"郑声淫而乱乐，圣王所放"。于是，乐府开始了大规模裁员，所留部分归太乐令管辖。从此，汉代取消了乐府建制。

但是，汉哀帝撤销乐府后，乐府对汉代音乐的影响并没有立即消失，因为百姓受这样的音乐浸润已久，官府又不制作雅乐加以改变，所以，民众依然沉醉于其中。

《汉书·礼乐志》记载："然百姓渐渍日久,又不制雅乐有以相变,富豪吏民湛沔自若。"同时,许多受过专业训练的乐府工匠流落于民间,他们的活动,极大地推动了各地民间音乐的发展。

 知识拓展

"乐府"含义的延伸:
(1) 音乐机构。
(2) "乐府"采用过的诗歌、后人创作的诗歌以及一些文人的诗作。
(3) 但凡和音乐有关的各种文学作品,亦有"乐府"之称。

4.2.5 "协律都尉"李延年

《史记·佞幸列传第六十五》记载:"李延年,中山人也,父母及身兄弟及女,皆故倡也。延年坐法腐,给事狗中。"

李延年是今河北定县人,其父母以及他的兄弟姐妹多为乐工,李延年因早年犯法受"腐刑",当了太监,在宫里做看狗的官。

相传有一天,汉武帝在宫中散步,忽闻有人在唱:"北方有佳人,绝世而独立。一顾倾人城,再顾倾人国。宁不知倾城与倾国,佳人难再得。"汉武帝听后便把此人叫到面前问道:"世岂有此人乎?"(《汉书·外戚传》)李延年答道:"然也",于是,就把他的妹妹推荐给了汉武帝,也就是后来的李夫人。其妹善舞,得幸于武帝,其兄李广利亦被封为贰师将军。李延年,性知音,善歌舞,每为新声变曲,闻者莫不感动,遂被封为"协律都尉",配两千石印绶,统领乐府,掌管音乐。

李延年不但为司马相如等文人的诗作配曲,还创作有《郊祀歌》十九章,在汉武帝祭祀天地时使用,并根据张骞从西域带回的音乐《摩诃兜勒》,创作出最早的横吹曲《新声二十八解》,作为汉武帝出行时的仪仗音乐使用。

就音乐发展而言,李延年在担任"协律都尉"期间,主持乐府,为文学家的诗作配乐,运用外来音调创作乐曲,为汉代乐府形成重视民间音乐的传统做出了贡献。

4.3 宫 廷 音 乐

我国古代宫廷音乐分为"雅乐"和"燕乐"两大体系,雅乐是在祭祀和朝会仪礼中使用的音乐,起源于周代的礼乐制度。燕乐是宫廷中所用俗乐的总称,包括宴饮、游乐和一般性的欣赏活动。

4.3.1 宫廷雅乐

先秦时期的雅乐,经过长期战乱和秦始皇的"焚书坑儒",到汉初已严重失传。《汉书·礼

乐志》记载:"汉兴,乐家有制氏,有雅乐声律世世在大乐官,但能纪其铿锵鼓舞,而不能言其义。"汉朝建立以后,用秦朝的乐人制作雅乐,因为他们知道祭祀和朝会的音乐而世代任大乐官,但也只能记起音乐的形式,而说不出它的含义。汉高祖七年(公元前200年),儒者叔孙通建议制定汉朝的宫廷礼乐,即通过收集古代和秦代的礼仪与音乐来制作汉代的雅乐。他对刘邦说:"臣愿颇采古礼与秦仪杂就之。"(《汉书·刘敬叔孙通列传》)待"长乐宫"建成后,诸侯群臣都来朝贺。"竟朝置酒,无敢欢哗失礼者。"(《汉书·刘敬叔孙通列传》)从朝见到宴会的全部过程,没有一个敢大声说话和行动失当的人。大典之后,高祖刘邦得意地说:"吾乃今日知为皇帝之贵也(我今天才知道当皇帝的尊贵啊)。"于是授给叔孙通太常的官职,并赐予大量黄金。

汉景帝时,雅乐中还掺杂有民间音乐。

《汉书·礼乐志》记载:"今汉郊庙诗歌,未有祖宗之事,八音调均,又不协于钟律,而内有掖庭材人,外有上林乐府,皆以郑声施于朝廷。"

可见,当时汉朝的郊庙音乐、宫内的嫔妃女乐与乐府音乐,都将民间音乐作为主导性音乐在祭祀和庆典当中使用,即先秦雅乐到了汉代,已经失去了原本的面貌,只保留了雅乐的一些躯壳和形式。

4.3.2 宫廷燕乐

关于汉代的宫廷燕乐,见于记载的史料较少。《汉书·礼乐志》记载:"周有《房中乐》,至秦名曰《寿人》。凡乐,乐其所生,礼不忘本。高祖乐楚声,故'房中乐'皆楚声也。孝惠二年(公元前193年),使乐府令夏侯宽备其箫管,更名《安世乐》。"可以看出,汉初宫廷燕乐使用的乐器多为"箫管"一类的丝竹乐器,音乐来自民间,特别是以南方的"楚声"为主。

4.4 民 间 音 乐

4.4.1 鼓吹乐

鼓吹乐是秦、汉时期以打击乐器和吹管乐器为主,兼有歌唱的一种艺术形式。

刘瓛《定军礼》记载:"鼓吹,未知其始也。汉班壹雄朔野而有之矣,鸣笳以和箫声,非八音也。"其含义是:鼓吹,不知道它是什么时候产生的,在班壹雄朔于野的时候已经有了,有笳和箫等乐器,不全是"八音"乐器。这里的"笳",是少数民族乐器,"箫"是排箫。

《汉书·叙传》记载:"始皇之末,班壹避地于楼烦……以财雄边,出入弋猎,旌旗鼓吹。"其含义是:班壹在秦末为躲避战乱而移居楼烦一带,后来以牧起家,富甲一方,每次出入打猎,都是旌旗招展、鼓吹齐鸣。

鼓吹乐根据乐器配置和用乐场合的不同,又分为鼓吹曲和横吹曲两种。

1. 鼓吹曲

《乐府诗集》记载："有箫、笳者为鼓吹。"主要用于道路朝会等场合。作为仪仗音乐的鼓吹曲亦称"黄门鼓吹",在宫廷和官府中使用;作为军乐的鼓吹曲亦称"短箫铙歌",并以排箫和铙为主奏乐器。保存至今的"铙歌"有《上邪》《有所思》和《战城南》等十八篇。《上邪》的原文及译文分别如下:

<div align="center">上　邪</div>

上邪!①	上天呀!
我欲与君相知②,	我渴望与你相知相爱,
长命③无绝衰。	长存此心永不褪减。
山无陵④,	除非巍巍群山消逝不见,
江水为竭,	滔滔江水干涸枯竭。
冬雷震震⑤,	凛凛寒冬雷声阵阵,
夏雨雪⑥,	炎炎酷暑白雪纷飞,
天地合⑦,	天地相交合而为一,
乃敢⑧与君绝!	我才敢与你情断意绝!

注:①上:指天。邪:语气助词,表示感叹。②相知:相爱。③命:古与"令"字通,使。④陵:山峰、山头。⑤震震:形容雷声。⑥雨雪:降雪。雨,名词活用作动词。⑦天地合:天与地合而为一。⑧乃敢:才敢,"敢"字是委婉的用语。

这是一首感情真挚的乐府铙歌(《上邪》为《铙歌十八曲》之一,属乐府《鼓吹曲辞》),表现了一位痴情女子,以天地为证,要与爱人相亲相惜、永不分离的坚定决心。

2. 横吹曲

《乐府诗集》记载:"有鼓、角者为横吹,用于军中,马上所奏者是也。"横吹曲以鼓和角为主奏乐器,故亦称"鼓角横吹曲"。汉代最早的横吹曲,是李延年根据张骞带回的西域音乐《摩诃兜勒》改编而成的《新声二十八解》。现在所传最早的横吹曲辞,是北朝叙事歌曲《木兰诗》,表现出北方人民崇尚武勇的性格特征。

4.4.2 相和歌

汉代相和歌最早产生于没有伴奏的民间艺术形式"徒歌",后来发展为"一人唱,三人和"的"但歌",最后形成了"丝竹更相和,执节者歌"的"相和歌"。即不仅有"一人唱,三人和"的歌唱形式,还带有乐器伴奏,并且演唱者手中拿着一种称为"节"的乐器,打着节拍,控制节奏。其伴奏乐器有笙、笛、节、琴、瑟、琵琶、筝等,调式大多为平、清、瑟三调。

第4章 秦、汉音乐

汉代相和歌有着深厚的民间基础,可谓是魏晋"清商乐"的先声。

汉代民歌《江南》(为《相和歌辞·相和曲》之一,原见《宋书·乐志》。)被认为是相和歌的正声,同时亦为乐府中最早的传世五言作品。《江南》的原文及译文分别如下:

<center>江　　南</center>

江南可采莲,	在江南可以采莲的季节,
莲叶何田田!①	莲叶是多么的劲秀挺拔!
鱼戏莲叶间。	鱼儿们嬉戏在莲叶之间。
鱼戏莲叶东,	一会儿嬉戏在莲叶东面,
鱼戏莲叶西。	一会儿嬉戏在莲叶西面。
鱼戏莲叶南,	一会儿嬉戏在莲叶南面,
鱼戏莲叶北。	一会儿嬉戏在莲叶北面。

注:① 田田,指荷叶茂盛的样子。

这首作品描绘了江南采莲的热闹场面,从穿来穿去、鱼戏莲叶的场景中,似乎还能听到采莲人的欢笑声。

4.4.3 相和大曲

相和大曲是一种大型的歌舞套曲,它是在相和歌进入乐府后,经过不断发展,加入了器乐独奏与舞蹈等形式形成的,其音乐由"艳""曲""解""趋"四个部分组成。

(1) 艳:大曲的引子,婉转抒情。
(2) 曲:大曲的主体部分,讲述故事内容。
(3) 解:音乐的间奏,出现在两段歌曲之间,多为器乐独奏或器乐伴奏下的舞蹈。
(4) 趋:大曲的尾声,速度较快,是整个大曲的高潮部分。

在《宋书·乐志》中记载有汉魏时期的15首相和大曲,现以《白鹄》为例,分析一下相和大曲的音乐结构。

<center>艳歌何尝行·白鹄</center>

艳(引子)
一曲　飞来双白鹄,乃从西北来,十十五五,罗列成行。
一解　(器乐独奏或器乐伴奏下的舞蹈)
二曲　妻卒被病①,行不能相随。五里一反顾,六里一裴回②。
二解　(器乐独奏或器乐伴奏下的舞蹈)
三曲　吾欲衔汝去,口噤③不能开;吾欲负汝去,毛羽何摧颓④。
三解　(器乐独奏或器乐伴奏下的舞蹈)

四曲　乐哉新相知,忧来生离别⑤。踟蹰顾群侣⑥,泪下不自知。

四解　(器乐独奏或器乐伴奏下的舞蹈)

趋(尾声)念与君别离,气结⑦不能言。各各重自爱,道远归还难。

妾当守空房,闭门下重关⑧。若生当相见,亡者会黄泉!

今日乐相乐,延年万岁期⑨。

注:①妻卒被病:雌鹄突然染病。妻,雌鹄,此为雄鹄口吻。卒,同"猝",突然,仓促。②"五里"两句:此两句写出了雄鹄依依不舍的样子。③噤:闭口,嘴张不开。④摧颓:衰败,毁废,即受到损伤而不丰满。⑤"乐哉"两句:此处引用了楚辞《九歌·少司命》中"悲莫悲兮生别离,乐莫乐兮新相知"一句,表现雄鹄的极度悲哀。⑥踟蹰:即踯躅。犹豫不决,恋恋不舍的样子。顾:回头看。⑦气结:抑郁而说不出话的样子。⑧关:此处指门闩。⑨"今日"两句:是乐府中的套语、衬词,无实意,在许多相和歌曲中常出现。是配乐演唱时所加,与原诗内容没有关联。

【译文】

双双白鹄由西北向东南方飞去,罗列成行,比翼齐飞。突然一只雌鹄因病不能相随。雄鹄不舍分离,频频回顾,徘徊不已,说道:"我想衔着你同行,无奈嘴小张不开;我想背着你同去,无奈羽毛不够丰满,无力负重。相识的日子我们那么快乐,今日离别,真是无限忧伤,望着身边双双对对的同伴,我们却要憾恨相别,悲戚之泪不自禁地淌了下来。"雌鹄答道:"想到要与你分离,心情抑郁得说不出话来,各自珍重吧,归途茫茫,恐难再相聚了。我会独守空巢,一生忠于你。活着我们终当相会,死后也必在黄泉下相逢。"

这首相和大曲,用比兴的手法,表现了爱人离别的情形。白鹄,就是现在的天鹅。天鹅是动物界极少的"一夫一妻"制动物。终身只有一个伴侣,若一只死了,另一只也无法存活。

4.4.4　相和三调

汉代的相和歌,以平调、清调、瑟调为主,被称为相和三调,其中瑟调以宫为主,清调以商为主,平调以角为主。到了魏、晋、南北朝时期,相和三调逐步发展为清商三调。

《唐书·乐志》记载:"平调、清调、瑟调,皆周房中曲之遗声,汉世谓之三调。又有楚调、侧调。楚调者,汉房中乐也,高帝乐楚声,故房中乐皆楚声也。侧调者,生于楚调,与前三调总谓之相和调。"可见,相和歌的宫调体系是由平、清、瑟、楚、侧五调构成的。

4.5　百　戏

汉代百戏,继承了周代散乐(先秦时期的一种宫廷乐舞,指六代乐舞和小舞以外,由低级乐官掌教的民间乐舞)的成分,是一种汇集杂技、武术、幻术、民间歌舞等(见图4-2),带有简单人物角色和故事情节的艺术表演形式。

在张衡《西京赋》和李尤《平乐观赋》中记载有"鱼龙曼延""总会仙倡""走索""吞刀""吐

火""东海黄公""跳丸剑""乌获扛鼎"等二十余个百戏节目。

汉代百戏亦有"角抵戏"之称,魏、晋、南北朝时不断盛行,甚至在宗庙祭祀中也有表演。隋、唐时逐渐被宫廷吸收,表演更为精湛。元代以后,包罗万象的百戏,向着各自独立的艺术形式发展,百戏一词亦随之名存实亡。

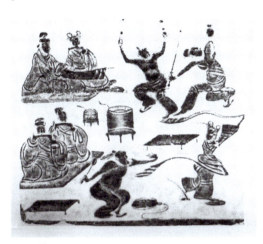

图 4-2　成都扬子山西汉墓乐舞杂技画像砖

4.6　音乐理论成果

4.6.1　鼓谱与声曲折

在《礼记·投壶》中,曾用"□""○"和"半"三种谱字(见图4-3),记录做投壶游戏时两种鼓的演奏谱,这是汉代有关记谱法的最早记录。另外,《汉书·艺文志》中的"声曲折",据推断应为汉代歌曲或歌诗演唱的曲谱。

4.6.2　乐律的发展

京房(公元前77—前37),字君明,汉代律学家。他在三分损益法的基础上,利用第一律和第十二律之间的音差,继续损益推算,并将一个八度分为六十律,世称"京房六十律"。在生至第五十四律"色育"律时,与原"黄钟"律只有3.6音分的音差,京房称之为"一日",即"京房音差"。

图 4-3　《礼记·投壶》

京房还发现了以管定律和以弦定律的不同，认为以管定律需要考虑管口校正的问题，并尝试以弦定律，制作了一种类似于筝的正律器"准"，上张十三根弦，今天称其为"京房准"。

4.6.3 《乐记》

《乐记》原有23篇，今存11篇，收录于《礼记》和《史记·乐书》。关于《乐记》的作者和成书年代，目前学术界观点不一，有的说是战国初期公孙尼子所作，有的说是汉武帝时期河间献王刘德所作，也有的说是汉代刘向、刘歆父子所作。《乐记》系统论述了儒家的礼乐思想。

1. 音乐的本质（音乐是人类在外物影响下对内心情感的一种抒发和表达）

《乐记·乐本篇》记载：

"凡音之起，由人心生也。人心之动，物使之然也。感于物而动，故形于声；声相应，故生变，变成方，谓之音；比音而乐之，及干、戚、羽、旄，谓之乐。"

【译文】

音是从人心产生的，人心的活动是外物引起的。人心感受外物，把内在的感情激发出来，作出反应，外现于声；各种声音相互应和，发生变化，形成一定的规律，就成为"音"；将音组合起来，形成曲调，用乐器来演奏，配上舞蹈，就成为"乐"。

2. 音乐与政治的关系（音乐和政治是相通的，它可以调和人们的性情，统一人们的思想，使社会稳定，天下太平）

《乐记·乐本篇》记载：

"是故先王慎所以感之者：故礼以道其志，乐以和其性，政以一其行，刑以妨其奸。礼、乐、刑、政，其极一也，所以同民心而出治道也。"

【译文】

所以先王特别注重用这些来感化人民：用礼引导人们的意志，用乐调和人们的性情，用政统一人们的行为，用刑防止人们的邪恶。礼、乐、刑、政，其目的只有一个，就是统一人们的思想，使天下太平，社会安定。

《乐记·乐本篇》记载：

"是故治世之音安以乐，其政和；乱世之音怨以怒，其政乖；亡国之音哀以思（sī 心绪，愁思），其民困。声音之道与政通矣。"

【译文】

治世之音安详快乐，是因为政治清明，激起人们内心安详快乐的感情；乱世之音怨恨愤怒，是因为政治败坏，激起人们内心怨恨愤怒的感情；亡国之音哀愁悲伤，是因为百姓困苦，激起人们内心哀愁悲伤的感情。所以音乐的道理和政治是相通的。

《乐记·乐本篇》记载：

"宫为君，商为臣，角为民，徵为事，羽为物。五音不乱，则无怗懘（zhān chì 不和谐，不稳定）之音矣。宫乱则荒，其君骄；商乱则陂（bì 倾斜），其官坏；角乱则忧，其民怨；徵乱则哀，其事勤；羽乱则危，其财匮。五者皆乱，迭相陵，谓之慢。如此，则国之灭亡无日矣。"

【译文】

宫象征君，商象征臣，角象征民，徵象征事，羽象征物，这五音不乱，就没有不和谐的音调。宫音混乱，音调就散漫，这是因为国君的骄横；商音混乱，音调就邪恶，这是因为官吏的败坏；角音混乱，音调就愁苦，这是因为百姓的怨恨；徵音混乱，音调就悲伤，这是因为徭役的繁重；羽音混乱，音调就危急，这是因为财物的匮乏。五音都混乱了，就相互侵犯，称之为"慢"。这个时候离国家的灭亡就不远了。

《乐记·乐本篇》记载：

"郑卫之音，乱世之音也，比于慢矣。桑间濮上之音，亡国之音也，其政散，其民流，诬上行私而不可止也。"

【译文】

郑卫之音就是乱世之音，类同于"慢"。桑间濮上之音就是亡国之音，流行这种音乐的国家，政治混乱，百姓流亡，欺上瞒下，贪图私利的风气盛行而无法制止。

3. 音乐与现实生活的关系（音乐引起情绪的波动，使人产生不同的心理感受）

《乐记·乐言篇》记载：

"夫民有血气心知之性，而无哀、乐、喜、怒之常。应感起物而动，然后心术形焉。是故志微噍杀（jiāo shài 声音急促、微弱的样子）之音作，而民思忧；啴（chǎn 宽绰舒缓）谐、慢易、繁文、简节之音作，而民康乐；粗厉、猛起、奋末、广贲（fèn 愤怒）之音作，而民刚毅；廉直、劲正、庄诚之音作，而民肃敬；宽裕、肉好、顺成、和动之音作，而民慈爱；流辟、邪散、狄（tì 远）成、涤滥之音作，而民淫乱。"

【译文】

人生来是有感情心智的，但其喜怒哀乐的表现没有常态。内心受外物影响，作出反应，就表现出不同的状态。所以演奏急促、衰微的音调，人们就会感到哀愁；演奏舒缓和谐、歌辞繁丽、节奏变化不多的音调，人们就会感到安乐；演奏激烈、勇武、愤怒的音调，人们就会变得刚毅；演奏庄严、正直的音调，人们就会肃然起敬；演奏抒情、醇和的音调，人们就会变得慈爱；演奏邪乱、低级散漫的音调，人们就会变得放纵邪恶。

4. 音乐的审美作用（和顺的德蕴藏于心，才能开出音乐这美好的花朵，只有音乐是来不得一点虚伪的）

《乐记·乐本篇》记载：

"凡音者，生于人心者也；乐者，通于伦理者也。是故知声而不知音者，禽兽是也；知音而不知乐者，众庶是也。唯君子为能知乐。是故审声以知音，审音以知乐，审乐以知政，而治道备矣；是故不知声者不可与言音，不知音者不可与言乐，知乐则几于礼矣。礼乐皆得谓之有德，德者得也。"

【译文】

音是由人心产生的，乐是与伦理道德相通的。所以禽兽只知道声而不懂得音，普通人只知道音而不懂得乐，只有君子才懂得乐。所以从审视声进而懂得音，从审视音进而懂得乐，从审视乐进而懂得政治的得失，这样，治国安邦的道理就完备了。所以，不懂得声的人，不可与其谈论音，不

懂得音的人，不可与其谈论乐。懂得了乐，就接近了懂礼。礼、乐均有所得称为有德，即有得于礼乐。

《乐记·乐象篇》记载：

"德者，性之端也；乐者，德之华也；金、石、丝、竹，乐之器也。诗，言其志也；歌，咏其声也；舞，动其容也；三者本于心，然后乐器从之。是故情深而文明，气盛而化神，和顺积中而英华发外，唯乐不可以为伪。"

【译文】

德，是人性的根本；乐，是德性的花朵；金、石、丝、竹，是演奏的乐器。诗，道出人的志趣；歌，唱出人的心声；舞，展现人的仪容；诗、歌、舞三者都以心为本源，心表现于诗、歌、舞，然后乐器才能随之进行演奏。所以感情深厚，乐曲才富有光辉、出神入化，和顺的德蕴藏于心，才能开出音乐这美好的花朵，只有音乐是来不得一点虚伪的。

5. 音乐的教育作用（音乐具有启迪心智、陶冶情操之功，加上谦恭的仪表，便能焕发出德的光辉）

《乐记·乐化篇》记载：

"君子曰：'礼乐不可斯须去身。'致乐以治心，则易、直、子、谅（《集说》载《韩诗外传》亦有"子谅"作"慈良"字样）之心油然生矣。易、直、子、谅之心生则乐，乐则安，安则久，久则天，天则神。天则不言而信，神则不怒而威。致乐以治心者也，治礼以治躬身者也。治躬则庄敬，庄敬则严威。心中斯须不知不乐，而鄙诈之心入之矣；外貌斯须不庄不敬，而易慢之心入之矣。故乐也者，动于内者也；礼也者，动于外者也。乐极和，礼极顺，内和而外顺，则民瞻其颜色而弗与争也，望其容貌而民不生易慢焉。故德辉动于内而民莫不承听，礼发诸外而民莫不承顺。故曰：'致礼乐之道，举而错之天下，无难矣。'"

【译文】

君子说："礼和乐一刻也不能离开人的身心。"钻（研学）习乐，用它来提高内心修养，平易、正直、慈祥、善良的心情就自然而然地产生了。这样就会感到快乐，感到快乐就会使内心安详，内心安详就使生命长久，生命长久就能与天相通，自然也就能与神相通了。就能像天一样不说话而有信用，像神一样不发怒而有威严。钻习乐，是用来提高内心修养的，钻习礼，是用来端正外貌举止的。外貌举止端正了，态度就会庄重恭敬，态度庄重恭敬就能产生威严。心中一刻不平和、不快乐，就会产生卑鄙欺诈的想法，外貌举止一刻不庄重、不恭敬，就会产生轻视傲慢的念头。所以乐是影响内心世界的；礼是约束外貌举止的。乐的最佳境界是平和，礼的最佳境界是谦顺，内心平和而外貌谦顺的君子，人们观其气色不会与他相争，望其容貌也不会轻视傲慢了。所以，内心焕发德的光辉，人们就会听从，身体力行礼制，人们就会顺服。所以说："钻习礼和乐的道理，将其推行于天下，那就什么困难都没有了。"

6. 音乐的社会功能（音乐是感情中正平和的重要手段，是每个人都不能缺少的）

《乐记·乐化篇》记载：

"夫乐者，乐也，人情之所不能免也。乐必发于声音，行于动静，人之道也。声音动静，性术之变尽于此矣。故人不耐无乐，乐不耐无形，形而不为道不耐无乱。先王耻其乱，故治雅、颂之声

以道之，使其声足乐而不流，使其文足论而不息，使其曲直、繁瘠、廉肉、节奏足以感动人之善心而已矣，不使放心邪气得接焉。是先王立乐之方也。"

【译文】

乐就是快乐，它是每个人都不能缺少的。乐常常用音乐和舞蹈来表现，这是人之常情。音乐、舞蹈能够把人的天性充分地表现出来。所以人不能没有快乐，快乐不能没有音乐、舞蹈，这些表现若不加以引导就会产生混乱。先王厌恶这些混乱，就制定了雅、颂之乐进行引导，使其音调和谐而不放纵，辞藻鲜明而不刻板，在旋律起伏、曲调繁简、音色淳美、节奏缓急方面都足以感动人的善心，而看不到放纵之心、邪恶之气的表现。这是先王作乐的原则。

《乐记·乐化篇》记载：

"故听其雅、颂之声，志意得广焉；执其干、戚，习其俯、仰、诎（qū 缩短）、伸，容貌得庄焉；行其缀兆，要其节奏，行列得正焉，进退得齐焉。故乐者，天地之名，中和之所不能免也。"

【译文】

所以听到雅、颂之类的乐曲，人们的志向就变得宽广了；拿着盾、斧之类的道具，练习俯、仰、屈、伸的舞姿，人们的容貌就变得庄重了；排列舞蹈的位置，合着音乐的节奏，人们的行为就变得端正了，举止就符合规范了。所以乐，是天地的名义，是感情中正平和的重要手段，是每个人都不能缺少的。

4.7 乐器的发展

在汉代，随着鼓吹乐、相和歌等艺术形式的发展，对箫、笛等吹管乐器和箜篌、琵琶等弹拨乐器的使用较为多见。

4.7.1 吹管乐器

吹管乐器主要有箫（排箫）、笛、羌笛、箎、角等。

1. 箫（排箫）

先秦已有排箫（见图4-4、图4-5），两汉时使用更为广泛。

图4-4 排箫

图4-5 排箫演奏图

2. 笛（篴）、羌笛

> **提示** 汉代的笛(篴)均指单管竖吹乐器,亦称"竖吹"。横吹的笛,是张骞从西域带回来的乐器,在汉代被称为"横吹"。

羌笛（见图4-6、图4-7）是出自我国羌族的一种乐器,竹制,双管,竖吹。最早有4个按指孔,汉代律学家京房将其改为5个按指孔,现代羌笛有6个按指孔。

图4-6　羌笛　　　　　　　图4-7　羌笛演奏图

3. 笳

笳是汉、魏时期鼓吹乐中的主要乐器,流行于塞北和西域一带。《文献通考》记载:"卷芦叶为笳,吹之以作乐。"笳最初用芦叶卷制而成,后来将芦叶制成哨子,做成类似管子的乐器。因其出自西域,故亦称"胡笳"（见图4-8）。

图4-8　胡笳演进图

4. 角

角最初用动物天然的角制作而成,后用竹、皮革、铜等材料制成,最早流行于北方游牧民族地区,汉代用于鼓吹乐,近代亦称"号筒"。

4.7.2　弹拨乐器

1. 箜篌

箜篌的形制有卧箜篌和竖箜篌两种。平置弹奏的称为卧箜篌,与琴瑟相似,亦称箜篌瑟,为汉族传统乐器,盛行于汉至隋、唐,宋代以后失传。竖箜篌（见图4-9）亦称胡箜篌,东汉时由西域传入中原,经过不断发展,形制类似于竖琴。扫描二维码,观赏箜篌演奏视频。

箜篌演奏.vob

> **知识拓展**
> 20世纪80年代,苏州民族乐器厂研制了双排44弦的箜篌,采用七声音阶排列,可通过踏板转调,音域达五个八度。

现代民族乐器箜篌与西洋乐器竖琴在形制上的区别如下 (见图 4-10)。
(1) 箜篌为双排弦，竖琴为单排弦。
(2) 箜篌的共鸣箱呈琵琶形，竖琴的共鸣箱呈窄梯形。
(3) 箜篌共鸣箱的两侧各有一行支撑琴弦的雁柱，竖琴则没有雁柱。
(4) 箜篌的琴柱一般为方柱形，竖琴的琴柱一般为圆柱形。
(5) 箜篌乐器的顶端一般有凤首装饰，竖琴没有。

图 4-9　竖箜篌

图 4-10　现代箜篌与竖琴

2. 琵琶

乐器琵琶，就其形制而言，可分为两类。

第一类为圆形共鸣箱，直颈 (见图 4-11)，流传于秦、汉，在隋、唐时称其为"秦琵琶""汉琵琶""秦汉子"，由于魏晋时期"竹林七贤"中的阮咸善弹此乐器 (见图 4-12)，故亦被称为"阮咸"，即现代民族乐器"阮"。

图 4-11　阮（有圆形共鸣箱的琵琶）

图 4-12　阮咸

第二类为东晋时传入我国的梨形共鸣箱的曲项琵琶，即现在琵琶的前身。

4.8 古琴艺术

古琴艺术在汉代已趋于成熟，出现了司马相如、师中、赵定、龙德、刘向、桓谭等一批著名琴家。他们不仅喜爱操练古琴，还撰写了很多关于琴的论著，比如刘向的《琴说》、蔡邕的《琴操》、杨雄的《琴英清》、桓谭的《琴道》等。除此之外，还出现了《广陵散》《胡笳十八拍》等一批经典古琴作品。

4.8.1 带有故事情节的琴曲

汉代的一些琴曲已具有一定的人物和故事情节。比如，产生于东汉末年广陵地区（今江苏扬州一带）的《广陵散》（亦称《广陵止息》）(见图 4-13)，一般认为是《琴操》中记载的《聂政刺韩王曲》(见图 4-14)。流传至今的是隋唐时期的传谱，保存在明代朱权编纂的《神奇秘谱》中。

此曲讲述了战国时期一位造剑工匠无辜被韩王杀害，他的儿子聂政假扮成泥瓦匠人混入宫中谋刺失败。后来隐居深山，潜心学琴 10 年，练成绝技，化妆回到韩国，利用弹琴的机会刺死韩王，实现了复仇的愿望。

图 4-13 神奇秘谱《广陵散》琴谱

图 4-14 山东武梁祠汉画像石《聂政刺韩王》

《广陵散》具有慷慨激昂、气贯长虹的气势，是我国现存琴曲中唯一一首带有杀伐气息的作品。乐曲包含 45 个乐段，分为开指、小序、大序、正声、乱声、后序六个部分。正声以前表现了对聂政不幸遭遇的同情，正声部分是乐曲的主体，表现聂政从怨恨到愤慨

的感情转变，也刻画了他不畏强暴、宁死不屈的复仇意志，正声之后则表达了对聂政悲壮之举的赞颂。全曲"纷披灿烂，戈矛纵横"，充满了不畏强权的斗争精神，具有很高的艺术价值。

4.8.2 琴歌

琴歌是汉代古琴艺术的一种表现形式，《琴赋》记载："感激弦歌，一低一昂。"现存汉代琴曲《梁甫吟》《饮马长城窟》《箜篌引》等亦均为相和歌辞。

汉末大乱，烽火连年不断，蔡文姬在逃难中被匈奴掳掠，流落塞外。后来成为左贤王之妻，并育有两个女儿，在匈奴度过了十二个春秋，但其内心无时不在思念故乡。曹操平定中原后，与匈奴修好，念及与其父蔡邕的故友之情，派使臣用重金将其赎回。此时蔡文姬写下了著名长诗即大型琴歌《胡笳十八拍》(见图4-15)。乐曲凄婉惆怅，撕裂肝肠，不仅讲述了自己的不幸遭遇，亦表现出其既怀想故乡又不忍骨肉分离的矛盾与痛苦。

图 4-15　宋　陈居中《文姬归汉图》

【小结及综合实践】

综合实践1：请自行总结本章的知识点。

综合实践2：运用所学知识，完成下列题目。

(1) 名词解释：乐府、鼓吹乐、相和歌、百戏、京房六十律。

(2) 为什么乐府在汉代能够得到大规模的扩充？

(3) 汉代民间音乐主要有哪些表现形式？

(4) 列举《乐记》所论及的音乐美学思想。

第 5 章

魏、晋、南北朝音乐

学习目标

- 了解魏晋时期清商乐与歌舞戏的发展。
- 关注魏晋时期文人音乐的创作。

关键词

清商乐 歌舞戏 阮籍 《乐论》 嵇康 《声无哀乐论》 文字谱 曲项琵琶

5.1 概况

5.1.1 历史概况

1. 政局动荡，长期分裂割据

魏、晋、南北朝时期的历史发展可分为三个阶段。

- 魏、蜀、吴三国时期(220—265年)
- 西晋(265—316年)和东晋十六国时期(317—420年)
- 南北朝时期(420—589年)

"北朝"包括北魏、东魏、西魏、北齐、北周，南朝包括宋、齐、梁、陈。由于吴、东晋、宋、齐、梁、陈相继建都建康(今南京)，故亦将魏、晋、南北朝称为"六朝"。

> **提示** 魏、晋、南北朝时期，除了西晋只有51年的短暂统一外，其他300余年都处于分裂割据的局面，是我国历史上政局最动荡不安的年代，也是音乐文化充分融合发展的时代，为高度繁荣的隋唐音乐奠定了基础。

2. 政治、经济、文化中心迁移

周朝、秦朝、汉朝的都城都位于黄河流域的长安、洛阳等地，而作为汉族政权的"六朝"则建都于建康(南京)。

> **提示** 伴随着政治、经济、文化中心的南迁，也为这一时期的音乐文化注入了新鲜血液，呈现出新的发展面貌。

5.1.2 音乐发展概况

魏、晋、南北朝时期的民间音乐，在汉代相和歌的基础上，逐渐发展成为以"西曲""吴歌"为特点的清商乐(见图5-1)。民间歌舞、百戏等艺术形式一脉相承，不断向前发展。同时，这一时期还出现了嵇康、阮籍等一批既有叛逆性格，亦能独立思考的文人，他们创作了大量特立独行的音乐和文章，这些作品不仅诠释了其鲜明的音乐思想，也表达了对政治黑暗的不满与反抗，在中国音乐史上写下了不朽的一页。

第 5 章　魏、晋、南北朝音乐

图 5-1　陕西北朝墓女乐俑

5.2　清　商　乐

提示　清商乐是在汉代相和歌的基础上，吸收荆楚西曲和江南吴歌后，形成的汉族民间音乐的总称。

三国时期，曹氏统治者喜爱清商乐，并根据相和旧曲创作了大量清商曲辞，还专门设立清商署管理音乐。后来由于战乱和政治、经济、文化中心的南迁，这些音乐与南方日益兴盛起来的西曲、吴歌进一步融合发展，形成了一种包含相和歌特点，并以西曲、吴歌为主的音乐艺术形式，大大促进了清商乐的发展。

在北魏孝文帝时，清商乐流行于北方，后被宫廷吸收，成为全国性民间音乐的总称。《魏书·乐志》记载："江左所传中原旧曲，《明君》《圣主》《公莫》《白鸠》之属，及江南吴歌、荆楚西声，总谓《清商》。至于殿庭飨宴兼奏之。"到了隋唐时期，清商乐作为"华夏正声"被列入多部乐。

清商乐所用乐器有钟、磬、琴、瑟、筑、击琴、箜篌、琵琶、筝、笙、笛、箫、篪、埙、节鼓等，调式承袭相和三调，以平调、清调、瑟调"清商三调"为主。清商乐的古调至今多存于琴曲之中。

《梅花三弄》是我国十大著名古曲之一，又名《梅花引》《玉妃引》，是传统艺术中表现梅花的佳作，在我国影响较大，富有清商乐特点。据《神奇秘谱》记载，此曲最早为东晋桓伊演奏的笛曲，后移植为琴曲。现代传谱为唐代琴人颜师古改编，全曲采用循环再现的手法，在不同徽位上重复梅花主题三次（见图 5-2），且每次重复均用泛音演奏，故谓之"三弄"。作品通过梅花迎风傲雪、不畏严寒的气质，借以赞颂品德高尚纯洁的人，现

在也常把这种结构手法看作是清商乐之遗音。

梅花三弄（主题）

1=F 2/4

图 5-2　乐曲主题（局部）

5.3　民间歌舞、百戏与歌舞戏

5.3.1　民间歌舞

魏、晋、南北朝时期，具有代表性的民间歌舞形式还有以下几种。

1. 巴渝舞

巴渝舞是西南少数民族的一种集体舞，内容多以描写战争为主。汉初刘邦命乐人习之，并称之为巴渝舞。

2. 公莫舞

公莫舞是用巾或衣袖作为道具的歌舞，亦称"巾舞"。

3. 鞞舞

鞞舞是指用带柄的单面鼓作为道具的集体舞。因鼓的形状像扇子，故亦称"鞞扇舞"。

第 5 章　魏、晋、南北朝音乐

4. 铎舞

铎舞是用铎作为道具的歌舞。

5. 盘舞

盘舞是把盘和鼓平放在地上，由单人或数人在盘和鼓的上面及周围进行表演的歌舞。盘舞通常用一、两面鼓和七个盘作为道具，故亦称"盘鼓舞"或"七盘舞"（见图 5-3）。在汉代一些石刻画像中绘有盘舞的表演图案。

图 5-3　山东沂南汉墓画像石中的七盘舞场景

5.3.2　百戏与歌舞戏

> **提示**　百戏在南北朝时亦称"散乐"，经过不断的发展，出现了歌舞戏的形式，即有歌有舞，有人物角色和故事情节，并带有伴奏的艺术表演形式。

这一时期具有代表性的歌舞戏有《大面》《踏谣娘》《钵头》等。

1.《大面》

《大面》讲述了北齐的兰陵王，性情骁勇，但长相俊秀，自觉不能威慑敌人，故在两军交战时，带着木制的面具作战，最终获得了胜利。这种带假面具的形式成为后世戏曲脸谱的雏形。

2.《踏谣娘》

《踏谣娘》讲述了一位北齐妇女遭受丈夫欺凌的故事。就其表演形式来看，有两个人物角色，且都由男性扮演，即女性角色为男扮女装，并且还出现了帮腔伴唱的形式，已初现戏曲之端倪。《教坊记》记载："北齐有人姓苏，鲍（pào 皮肤上起的脓疱）鼻，实不仕，而自号为'郎中'。嗜饮、酗酒，每醉辄殴其妻。妻衔悲，诉于邻里。时人弄之。丈夫著妇女衣，徐行入场。行歌，每一叠，傍人齐声和之云：'踏谣和来，踏谣娘苦和来！'以

其且步且歌,故谓之'踏谣';以其称冤,故言苦。及其夫至,则作殴斗之状,以为笑乐。"

3.《钵头》

《钵头》亦称《拨头》。讲述了一位西域勇士,其父亲被猛兽吃掉,他披头散发,身着素衣,边行边泣,上山寻找猛兽为父报仇的故事。《钵头》从西域传入中原,是西域与中原音乐文化交流的产物。

5.4 音乐思想

西汉思想家董仲舒提出的"罢黜百家,独尊儒术"被汉武帝采纳后,积极入世的儒家思想成为封建统治的主导思想,继而提出了礼乐治国、音乐的形式要以内容为先决条件、音乐的形式要与内容相统一等一系列音乐主张。

到了魏、晋、南北朝时期,政权更迭频繁,社会动荡不安。佛教影响不断扩大,其"因果报应""修行来世"等观念赢得广大民众推崇,并对儒家思想(即名教)产生了一定冲击。同时,根植于道家思想的"玄学",在这一时期异军突起,不仅对政治制度提出了尖锐批判,也为躲避现实提供了思想基础,出现了一批"越名教而任自然"的清谈家。"竹林七贤"(见图5-4)就是其中的代表,他们放浪形骸,借酒佯狂,不但在政治上具有一定的反抗性,在音乐思想上也第一次提出了音乐要脱离政治,单独发展,不做礼教附庸的主张,尤以嵇康的《声无哀乐论》著称。

图 5-4 南京西善桥古墓出土竹林七贤与春秋隐士荣启期模印砖

5.4.1 阮籍的音乐思想

阮籍(210—263),字嗣宗,河南陈留人,三国时期著名的文学家、音乐家,曾任步兵

第5章 魏、晋、南北朝音乐

校尉,世称"阮步兵"。他的父亲阮瑀,侄子阮咸,侄孙阮瞻皆以音乐见长。今存有阮籍的咏怀诗82首、散文《大人先生传》、音乐论述《乐论》和琴曲《酒狂》等。

阮籍在《乐论》中所阐述的音乐思想,可以概括为以下几点。

1. "雅颂之乐"是"自然之道,乐之所始也",并且具有适中平和的特点

《乐论》记载:

"故律吕协则阴阳和,音声适而万物类,男女不易其所,君臣不犯其位,四海同其欢,九州一其节。"

【译文】

律吕协调了阴阳就调和,声音适中了万物就各归其类,男女不相互混杂,君臣不相互侵犯,四海都感受这种音乐的欢乐,九州都统一于这种音乐的节度。

《乐论》记载:

"不烦则阴阳自通,无味则百物自乐,日迁善成化而不自知,风俗移易而同于是乐。此自然之道,乐之所始也。"

不复杂则阴阳自然通畅,无味道则百姓自然安乐,这样就会日益向善成为风气而不自知,移风易俗同受这种雅颂之乐的教化。这就是自然之道,音乐开始的地方。

2. 只有与时俱进,顺应时代发展,并通达道的变化的音乐,才是"雅颂之乐"

《乐论》记载:

"昔先王制乐,非以纵耳目之观、崇曲房之嬿也,必通天地之气、静万物之神也,固上下之位、定性命之真也。故清庙之歌咏成功之绩,宾飨之诗称礼让之则,百姓化其善,异俗服其德。此淫声之所以薄,正乐之所以贵也。然礼与变俱,乐与时化,故五帝不同制,三王各异造,非其相反,应时变也。夫百姓安服淫乱之声,残坏先王之正,故后王必更作乐,各宣其功德于天下,通其变,使民不倦。然但改其名目,变造歌咏,至于乐声,平和自若……故达道之化者可与审乐,好音之声者不足与论律也。"

【译文】

从前先王作乐,不是用来放纵耳目、追求女色之美,而是为了贯通天地之气,宁静万物之神,牢固上下之位,安定天赋之性的。因此庙堂的歌乐咏唱圣人之功,宴饮宾客的诗乐称颂礼让之道,百姓被它的善感化,不同风俗的地方被它的德顺服。这就是放纵的音乐受到轻视,正乐(雅颂之乐)得到尊重的缘故。但是礼和乐还要与时俱进,所以五帝制作不同,三王创造各异,这不是互相反对,而是顺应时代的发展。百姓习惯了放纵的音乐,破坏了先王的正乐,所以后王一定要重新作乐,宣扬自己的功德,与时俱进,使人们不再厌倦。然而这仅仅改变的只是它的名称和歌辞,至于音调,还是适中平和的……所以只有通达道的变化的才可以与其审视音乐,只喜欢声音好坏的是不足以与其论乐的。

3. "尽善尽美"的"雅颂之乐"应摒弃放纵和哀伤

《乐论》记载:

"当夏后之末,兴女万人,衣以纹绣,食以粱肉,端噪晨歌,闻之者忧戚,天下苦其殃,百姓伤其毒。

殷之季君亦奏斯乐,酒池肉林,夜以继日,然咨嗟之音未绝,而敌国已收其琴瑟矣。"

【译文】

夏朝末年,桀发动三万人的女乐,让她们穿绣花的衣服,吃精美的饭菜,清晨就开始喧闹歌唱,听到的人为其担忧哀戚,这种劳民伤财的行为,让百姓饱受疾苦。殷末的商纣,也使用这种奢靡放纵的音乐,酒池肉林,夜以继日,以致怨声载道,人们纷纷拿着祭祀乐器投奔了周。

《乐论》记载:

"胡亥耽哀不变,故愿为黔首;李斯随哀不返,故思逐狡兔。"

【译文】

胡亥沉溺于哀伤之乐,最后连平民也做不成;李斯迷恋哀伤之乐,最后想牵狗逐兔都不能。

> **提示** 阮籍的音乐思想,既包含儒家"崇雅斥俗"的音乐观念,又不失道家"道法自然,大音希声"的成分,有调和儒道之功,易被统治者使用。

5.4.2 嵇康的音乐思想

嵇康(223—263),字叔夜,安徽宿县人,"竹林七贤"之一,三国时期著名的音乐家、思想家、文学家。魏国时曾任中散大夫,世称"嵇中散"。司马氏当政后,他长期隐居河内山阳(今河南焦作东),与阮籍、阮咸、山涛、向秀等交游,由于他不满司马氏专权,又主张"非汤、武而薄周礼",遂遭钟会构陷,谓其"言论放荡,非毁典谟",被司马昭杀害。临刑时"顾日影而弹琴,曲终,慨然长叹:'《广陵散》于今绝矣!'"此曲成为他生命的绝响。

嵇康酷爱音乐,终身以琴会友,尤以善弹《广陵散》著称。他摆脱了儒家礼教的束缚,颇受老、庄思想的影响,主张"越名教而任自然"。嵇康创作有琴曲《长清》《短清》《长侧》《短侧》,被称为"嵇氏四弄",并著有四言诗《忧愤诗》、散文《与山巨源绝交书》、音乐专论《琴赋》《声无哀乐论》等。他的音乐思想集中体现在《声无哀乐论》中,概括为以下几点。

1. 音乐没有哀乐,也不表达感情,"心之与声明为二物"

《声无哀乐论》记载:

"声音自当以善恶为主,则无关于哀乐;哀乐自当以情感而后发,则无系于声音。名实俱去,则尽然可见矣。"

【译文】

音乐当然有好坏之分,但与哀乐无关;哀乐当然已先产生于内心,一经触发就会表现出来,但与音乐无关。音乐既与哀乐无关,又不表达感情,"声无哀乐"的道理自然就明白了。

《声无哀乐论》记载:

"然和声之感人心,亦犹醖酒之发人性也,酒以甘苦为主,而醉者以喜怒为用,其见欢戚为声发,

第5章　魏、晋、南北朝音乐

而谓声有哀乐，犹不可见喜怒为酒使，而谓酒有喜怒之理也。"

【译文】

和谐的音乐感动人，就像酒激发人的感情一样，酒有甘苦之分，而醉酒的人有喜怒不同的表现，若欢乐或哀伤的感情被音乐触发表现出来，就说音乐有哀乐，那么喜怒被酒所激发，就能说酒也有喜怒的本性吗。

《声无哀乐论》记载：

"心能辨理善谭而不令籁籥调利，犹瞽者能善其曲度而不能令器必清和也。器不假妙瞽而良，不因慧心而调，然则心之与声明为二物，二物诚然，则求情者不留观于形貌，揆心者不借听于声音也。察者欲因声以知心，不亦外乎？"

【译文】

心灵聪慧的人能分辨事理，善于言谈，却不能使籁、籥等乐器更为协调便利，就像乐师能演奏好乐曲，却不能使乐器一定清澈、和谐一样。乐器不凭借高超的乐师而变得好听，籁、籥也不因为心灵聪慧的人演奏而变得协调，这就说明，主观的感情和客观存在的音乐，明明是两回事。明确了它们是两回事，也就知道了探求内心注意力不必放在观察外貌上，揣摩心意不必借助于听辨声音。考察者要根据声音来了解内心，岂不是偏离了主题。

2. 音乐的本质是"和"，能引起情绪的"躁静"和"专散"，但没有"哀"和"乐"的倾向

《声无哀乐论》记载：

"枇杷、筝、笛间促而声高，变众而节数，以高声御数节，故使形躁而志越……琴瑟之体间辽而音埤，变希而声清，以埤音御希变，不虚心静听则不尽清和之极，是以体静而心闲也……然皆以单复、高埤、善恶为体，而人情以躁静、专散为应，譬犹游观于都肆，则目滥而情放；留察于曲度，则思静而容端。此为声音之体尽于舒疾，情之应声亦止于躁静耳。"

【译文】

琵琶、筝、笛的演奏间隔短声调高，变化多节奏快，用高声调表现快节奏，就会使人体态躁动，心情激荡……琴瑟一类乐器的演奏间隔长声调低，变化少声音清，用低声调表现变化少，不虚心静听就不能完全感受它的清和之美，所以这样的音乐使人体态安静，心情闲逸……然而各种音乐无论多么不同，却都以繁简、高低、善恶加以区分。而人的情绪则以躁静、专散作为反应，比如在都市里游览观光，就会眼花缭乱使情绪躁动分散，但在细心体会乐曲时，情绪就会安静专注且容貌端庄。这说明音乐的最大区别在于舒疾，情绪对音乐的反应也仅限于躁静罢了。

《声无哀乐论》记载：

"夫曲用每殊，而情之处变，犹滋味异美，而口辄识之也。五味万殊，而大同于美；曲变虽众，亦大同于和。美有甘，和有乐，然随曲之情尽乎和域，应美之口绝于甘境，安得哀乐于其间哉？"

【译文】

曲调不同，情绪也随之变化，就像滋味不同，嘴能识别一样。滋味千差万别，都大同于美；音乐千变万化，都大同于和。滋味有美，音乐有和，那么随着曲调的变化情绪逐渐上升至和的境界，滋味的不同口感会达到美的境界，还会有什么哀乐在它们中间吗？

《声无哀乐论》记载：

"若言平和，哀乐正等，则无所先发，故终得躁静；若有所发，则是有主于内，不为平和也。以此言之，躁静者声之功也，哀乐者情之主也，不可见声有躁静之应，因谓哀乐皆由声音也。"

【译文】

如果心情平和，哀乐相对平衡，就没有感情抒发，音乐所表现的就只有躁静；如果内心先有了一定的感情倾向，哀乐就会失去平衡。所以说，音乐触发情绪的躁静，感情导致哀乐的变化，不能看到音乐对躁静的触发，就说哀乐是由音乐引起的。

《声无哀乐论》记载：

"声音以平和为体，而感物无常；心志以所俟为主，应感而发。然则声之与心殊涂异轨，不相经纬，焉得染太和于欢戚，缀虚名于哀乐哉？"

【译文】

音乐的本质是平和，对情绪的感染无常；人们心中已有的情感，是以自己的期待为主导，只等音乐触发才表现出来。所以音乐和感情不同，互不相干，怎能把平和之极的音乐与悲欢连在一起，冠之以哀乐的虚名呢？

3. 和谐的音乐触发的感情是人们内心已有的哀乐

《声无哀乐论》记载：

"偏重之情触物而作，故令哀乐同时而应耳。夫言哀者或见机杖而泣，或睹舆服而悲，徒以感人亡而物存，痛事显而形潜，其所以会之皆自有由，不为触地而生哀，当席而泪出也。今无机杖以致感，听和声而流涕者，斯非和之所感莫不自发也？"

【译文】

不同的感情接触到事物就会表现出来，同时也有哀乐的反应。悲伤的人有时见到小桌子、手杖而泣，有时见到车舆、服饰而悲，是因为睹物思人，人亡但其用物还在，名声显赫但其形体消散，之所以会这样，都是有原因的，绝不会无故生悲，当众而泣。现在没有小桌子、手杖，听到好听的音乐就流泪，不正是说明了和谐的音乐所触发的感情是人们内心已有的哀乐，而不是音乐所赋予的吗？

4. 音乐是用平和的精神起到移风易俗的作用，而不是用哀乐之情感化人心、平息欲念，从而达到移风易俗的目的

《声无哀乐论》记载：

"古之王者承天理物，必崇简易之教，御无为之治，君静于上，臣顺于下，玄化潜通，天人交泰，枯槁之类浸育灵液，六合之内沐浴鸿流，荡涤尘垢，群生安逸，自求多福，黯然从道，怀忠抱义，而不觉其所以然也。和心足于内，和气见于外，故歌以叙志，舞以宣情，然后文之以采章，照之以风雅，播之以八音，感之以太和，导其神气，养而就之，迎其情性，致而明之，使心与理相顺，气与声相应，合乎会通，以济其美。故凯乐之情见于金石，含弘光大显于音声也。若此以往，则万国同风，芳荣济茂，馥如秋兰，不期而信，不谋而成，穆然相爱，犹舒锦布绣，灿炳可观也。大道之隆莫盛于兹，太平之业莫显于此，故曰'移风易俗，莫善于乐'。"

第 5 章　魏、晋、南北朝音乐

【译文】

古代先王承受天道，治理万物，必然崇尚简易的教化，实行无为而治，君王清静于上，臣民顺服于下，潜移默化，天人合一，灵液浸润枯槁，鸿流沐浴宇宙，荡涤尘埃，百姓安定，自求多福，黯然从道，胸怀忠义，自然而不自知。这样以来平和的内心充实于内，平和的氛围显现于外，就会用歌唱抒发志趣，用舞蹈宣扬感情，加上适合风雅的歌辞，配上乐器伴奏加以传播，用平和之气的感染，引导精神，迎合情性，不断提升，使心与理相顺，气与声相应，让心、理、气、声汇合通达，成就音乐的美。所以胜利快乐的心情能用乐器触发，博大的精神能用音乐表现。如此一来，天下同受感化，世间百花齐放，芬芳馥郁，人们不言而喻，不谋而合，相爱和睦，就像舒展的锦帛一样光彩灿烂。大道的兴隆不及其盛大，太平的功绩不及其显赫。所以说"移风易俗，莫善于乐"。

5. 持有"雅郑有别"的观点

《声无哀乐论》记载：

"若上失其道，国丧其纪，男女奔随，淫荒无度，则风以此变，俗以好成，尚其所志，则群能肆之，乐其所习，则何以诛之？托于和声，配而长之，诚动于言，心感于和，风俗壹成，因而名之。然所名之声，无中于淫邪也。淫之与正同乎心，雅郑之体亦足以观矣。"

【译文】

如果君王背离正道，国家失去纲常，男女私奔，荒淫无度，风气就会改变，习俗由喜好形成，上有所好，下必甚焉，君王喜爱这样的习惯，又怎样去惩罚臣民呢？那就要寄托于平和的音乐，这种音乐的歌辞能够打动人心，曲调能够感染情绪，促使良好风俗的形成。但这样的音乐与放纵之音毫不相干。放纵之音与正声都能打动人心，所以雅郑有别的问题是值得重视的。

综上所述，《声无哀乐论》探讨了音乐的本质、音乐审美主客体的关系等问题。认为音乐是自然之声，不是人的精神产物，也不表达感情。同时还分析了"躁静"与"哀乐"的不同，认为感情是人受外物影响的产物，音乐只是声音的变化组合，不表达感情，对于听乐者，直接引起的不是哀乐，而是情绪上的躁静反应。这一富于思辨性的观点，在音乐美学史上具有重要意义。

5.5　音乐理论成果

5.5.1　古琴文字谱

提示

文字谱是用文字记录弹奏指法和音位的记谱法，不但具有音高、音准定位，还包括一定的节拍信息。

《碣石调·幽兰》是我国最早的古琴文字谱（见图5-5）。"碣石调"是乐曲的曲调形式，源于汉代相和歌瑟调曲中的《陇西行》（《步出夏门行》）"幽兰"，是指乐曲所表现的内容。据蔡邕《琴操》记载，孔子周游列国，得不到诸侯的赏识，在从卫国返回晋国的途中，看到兰花与幽谷中的杂草为伍，慨叹万千，触发了其怀才不遇的心情，便创作了琴曲《幽兰》。今存《碣石调·幽兰》传自南朝梁代隐士丘明。原件为唐人手写卷子谱，存于日本京都西贺茂的神光院。在谱序中注有"其声微而志远"，谱末注有"此弄宜缓，消息弹之"。即用"微"和"缓"的弹奏来表达内心幽怨、压抑的情绪。

图5-5　唐人抄本琴曲文字谱《碣石调·幽兰》

5.5.2　乐律的发展

1. 荀勖笛律

荀勖，字公曾，西晋时重要乐律学家。他不仅制作出了符合三分损益法的笛律，即十二支用于定音的笛（竖吹），同时还发现了"管口校正"的规律，即在管内气柱长度之外，补充各种溢出管口外的气柱长度，以矫正误差，得出的"管口矫正数"是黄钟律长度与姑洗律长度的差数。

2. 钱乐之、沈重三百六十律

1) 钱乐之三百六十律

钱乐之为南朝宋人。他在京房六十律的基础上，用三分损益法继续生律至三百六十律，把三分损益法还生黄钟本律的音差缩小至1.845音分，被称为"钱乐之音差"，成为我国乐律史上将一个八度细分程度最高的乐律。

2) 沈重三百六十律

沈重（500—583）为南朝梁人。他亦用三分损益法生律至三百六十律，与钱乐之不同的是：钱乐之用9寸作为首律黄钟之长，沈重则用81寸作为首律黄钟之长。

3. 何承天新律

何承天（370—447），南朝宋人。他探索出了乐律研究的新方向，即在三分损益法的基础上加以调整，创造出非常接近十二平均律的"新律"，这是世界上最早用数学计算探索十二平均律的方法，在律学发展中具有重要的意义。

> **知识拓展**
>
> "新律"是将黄钟本律定为9寸，用三分损益法推算至仲吕，还生成"变黄钟"为8.8788寸，与正黄钟相差0.1212寸，将此差数十二等分，每等分为0.0101寸，再用三分损益法，每生一律加上0.0101寸，到十三律时，加上0.1212，正好为9寸还生成黄钟。

5.6 乐器的发展

5.6.1 打击乐器

1. 方响

北周时已有此乐器的使用,是将十六块定音铁板分上、下两层悬挂在木架上进行演奏。

2. 锣

在公元 6 世纪前期的北魏,已有铜锣的使用,当时称之为"打沙锣"。

3. 星

星为打击乐器,即碰铃的古称。在北魏云冈石窟中有演奏碰铃的图案。形制如铃,顶部有孔,一幅两个,用绳串联起来,相互碰击发声。

4. 腰鼓、羯鼓

腰鼓在秦、汉时期已有使用,南北朝时期逐渐流行开来。
羯鼓最初在西域地区使用,南北朝时期传入中原,盛行于唐开元、天宝年间。

5.6.2 弹拨乐器

1. 曲项琵琶

曲项琵琶是我国现代琵琶的前身,梨形共鸣箱,由于其颈部向后倾斜,故谓之曲项琵琶(见图 5-6)。东晋时经印度传入我国,南朝梁时流传至南方。

图 5-6　曲项琵琶

2. 五弦琵琶

五弦琵琶其形制类似曲项琵琶，略小，直颈，上张五根弦，与曲项琵琶同时期传入我国。

5.6.3 吹管乐器

筚篥

筚篥是古代吹管乐器，最初流行于西域地区，后逐渐传入中原，用竹做管，用芦苇做哨，亦称"觱篥""毕栗""悲篥"。南北朝时，有大筚篥、小筚篥、竖小筚篥、桃皮筚篥，双筚篥等多种形制，在隋、唐燕乐的多部乐中使用甚广。唐代段安节《乐府杂录》记载："觱篥者，本龟兹国乐也，亦曰悲篥，有类于笳。"

【小结及综合实践】

综合实践1：请自行总结本章的知识点。

综合实践2：运用所学知识，完成下列题目。

(1) 名词解释：清商乐、歌舞戏、《碣石调·幽兰》、荀勖笛律、何承天新律。

(2) 分析相和歌与清商乐的区别与联系。

(3) 简述魏晋南北朝时期歌舞戏的发展状况。

(4) 列举在《声无哀乐论》中反映出的与儒家音乐思想相对立的观点。

第 6 章

隋、唐、五代音乐

学习目标

- 了解隋唐音乐取得的辉煌成就,知道唐代宫廷燕乐繁盛的原因。
- 在中外音乐文化的交流中审视唐代音乐的开放性与开创性。

关键词

歌舞大曲 燕乐 多部乐 法曲 声诗 变文 教坊 梨园

6.1 概　　况

581 年,北周大丞相杨坚废黜周静帝,改元开皇,建立隋朝 (581—618),结束了我国自东晋以来长期分裂的局面。然而,隋朝的统治只维持了 37 年。618 年,唐国公李渊 (566—635) 在长安称帝,改元武德,建立唐朝 (618—907)。

唐朝建立后,随着经济的恢复发展,中原与西域文化的不断交流,国力日益强盛,唐玄宗时,达到了"开元盛世"的顶点,为音乐文化的繁荣提供了充实的物质条件和广阔的发展空间。

首先,唐初统治者与鲜卑族的婚姻、血缘关系,成为他们喜爱西域音乐的重要原因。比如,唐世祖李昺(也作李昞)的皇后独孤氏、唐高祖李渊的皇后窦氏、唐太宗李世民的皇后长孙氏等均为鲜卑族。

其次,白居易在《杨柳枝词》中写道:"《六幺》《水调》家家唱,《白雪》《梅花》处处吹";王建在《凉州词》中写道:"城头山鸡鸣角角,洛阳家家学胡乐";唐宣宗在《吊白居易》中写道:"童子解吟长恨曲,胡儿能唱琵琶篇",这些都是唐代音乐在诗歌中的生动体现,不仅反映出各阶层对音乐的普遍喜爱,亦展示了一个外来音乐盛行的时代。

另外,唐代建立的"大乐署""教坊""梨园"等高质量的音乐机构,培养出了大量高水平的音乐人才,加之其"兼容并包"的文化政策,深化了与外来音乐的交流、融合,也成就了辉煌的歌舞伎乐时代。

隋、唐时期的"燕乐大曲",是继汉代"相和大曲"以及魏、晋、南北朝时期"清商大曲"之后,我国歌舞大曲最具质量和规模的艺术表演形式。它包含多部乐伎,有坐、立部伎之分,又不乏《秦王破阵乐》《霓裳羽衣曲》等经典名作,异彩纷呈,尽显大唐音乐之神韵。

隋、唐时期记谱法、宫调理论的完善,提升了音乐理论发展水平;曲子、声诗、变文等艺术形式的发展,丰富了民间音乐的创作体裁;与日本、朝鲜等国的音乐文化交流,也彰显了唐代音乐的国际影响力。

755 年,"安史之乱"爆发,社会矛盾迅速激化,唐朝经济遭受重创,宫廷燕乐由盛转衰。唐朝末年,藩镇割据向立国称帝转化,907—960 年,我国北方先后建立后梁、后唐、后晋、后汉、后周五个朝代,南方及中原周边先后出现吴越、吴、前蜀、楚、南汉、闽、后蜀、辽、南唐(见图 6-1)、北汉十个国家,史称"五代十国"。高度繁荣的隋唐燕乐在这一时期,仍然在一定范围内延续,直到宋代,随着市民经济的兴起,音乐开始朝着俗乐的方向不断发展。

第 6 章 隋、唐、五代音乐

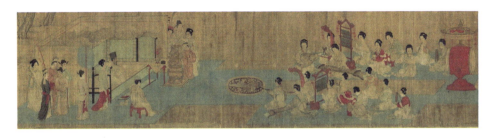

图 6-1 南唐周文矩合乐图

6.2 宫廷燕乐

6.2.1 我国古代音乐发展脉络

我国古代音乐的发展，大致分为三个时期。

1. 上古钟磬乐时期（远古—春秋、战国）

这一时期突出的音乐文化现象是歌、乐、舞三位一体的古乐舞的确立和发展。代表作品有"六代乐舞"等。

2. 中古歌舞伎乐时期（秦、汉—隋、唐、五代）

汉代"相和大曲"，奠定了歌舞大曲的基础，魏、晋、南北朝时期的"清商大曲"，丰富了歌舞大曲的艺术表现力，隋、唐时期的"燕乐大曲"（见图 6-2），展现了歌舞大曲的辉煌成就。所以，这一时期突出的音乐文化现象是欣赏性、娱乐性较强的歌舞大曲的发展与繁荣。

图 6-2 唐李寿墓乐舞图的拓本与线描

3. 近古俗乐时期（宋、辽、金、元、明、清）

这一时期，歌舞大曲由盛转衰，音乐开始向俗乐的方向发展，突出的音乐文化现象是戏曲音乐的发展与繁荣。

6.2.2 隋、唐"燕乐大曲"

1. 歌舞大曲的概念

我国古代将歌唱、舞蹈、器乐等有机结合在一起，尽显音乐辉煌与华丽的艺术形式称为歌舞大曲。

2. 隋、唐"燕乐大曲"的形成

1) 汉代"相和大曲"

徒歌→但歌（一人唱，三人和）→相和歌（丝竹更相和，执节者歌）+ 舞蹈表演→相和大曲。

2) 魏、晋、南北朝"清商大曲"

相和大曲 + 西曲（南朝宋、齐、梁时流行于以江陵为中心的音乐）+ 吴歌（东晋、南朝时，流行于以建康为中心的音乐）→清商大曲。

3) 隋、唐"燕乐大曲"

燕乐，亦称"宴乐"，即宴饮之乐。宴乐之名，古已有之，《周礼·春官·钟师》记载："凡祭祀飨食，奏燕乐。"强盛统一的隋、唐帝国，更需要有与之相称的宫廷音乐。所以，在历史上，像隋、唐那样成就辉煌的宫廷燕乐是前所未有的（见图6-3）。

图6-3 莫高窟230窟药师经变壁画乐队

第 6 章　隋、唐、五代音乐

> **提示**
> 隋、唐燕乐主要是指隋代的"七部乐""九部乐"和唐代的"九部乐""十部乐"，而空前繁荣的唐代燕乐是与隋代建立的多部乐制度分不开的。

6.2.3　多部乐

1. 多部乐

多部乐是隋代建立的将不同国家、地区或民族作为划分标志的音乐制度。绚丽多彩、气势恢宏的多部乐，将隋、唐燕乐的发展推向了高潮。

2. 隋代"七部乐""九部乐"与唐代"九部乐""十部乐"

《隋书·音乐志》记载："始，开皇（隋文帝杨坚的年号，581—604 年在位）初定令，置七部乐：一曰国伎，二曰清商伎，三曰高丽伎，四曰天竺伎，五曰安国伎，六曰龟兹伎，七曰文康伎。"此为隋代的宫廷燕乐"七部乐"（见图 6-4）。

图 6-4　隋张盛墓女乐俑

1) 国伎

国伎亦称"西凉伎"，泛指流行于甘肃一带的音乐。这一地区在南北朝时期先后建立了后凉、西凉、北凉政权，位于中西交通的枢纽地带，所以其音乐特点为"变龟兹声为之"，融合了汉族歌舞和龟兹歌舞的元素。

2) 清商伎

清商伎亦称"清乐"。唐杜佑《通典》记载："清乐者，九代之遗声。"即包含了秦、汉、魏、晋、宋、齐、梁、陈、隋九个朝代的汉族传统民间俗乐。589 年，隋灭陈，获南朝宋、齐旧乐，遂在太常寺设置清商署管理音乐，隋文帝称其为"华夏正声"，隋炀帝时改称"清乐"。

3) 高丽伎

高丽为朝鲜古国。436 年，北魏征服北燕，获高丽伎。据《隋书·音乐志》记载，高丽伎所用乐器有"弹筝、卧箜篌、竖箜篌、琵琶、五弦、笛、笙、箫、小筚篥、桃皮筚篥、腰鼓、齐鼓、担鼓、贝十四种，为一部。工十八人"。

4) 天竺伎

天竺即印度古称。天竺伎是在4世纪中叶东晋十六国前凉政权时传入中原的。《旧唐书·音乐志》记载："天竺乐工人，皂丝布头巾，白练襦，紫绫袴，绯帔。舞二人，辫发，朝霞袈裟，行缠碧麻鞋。……乐用铜鼓、羯鼓、毛员鼓、都昙鼓、笛篥、横笛、凤首箜篌、琵琶、铜钹、贝。毛员鼓、都昙鼓今亡。"

5) 安国伎

安国为中亚古国之一，位于今乌兹别克布哈拉一带。北魏太武帝拓跋焘灭北燕时得其乐。《旧唐书·音乐志》记载："安国乐工人，皂丝布头巾，锦褾领，紫袖袴。舞二人，紫袄，白裤帑，赤皮靴。乐用琵琶、五弦琵琶、箜篌、箫、横笛、笛篥、正鼓、和鼓、铜钹。箜篌、五弦琵琶今亡。"

6) 龟兹伎

龟兹古国位于今新疆库车县一带。据《隋书·音乐志》记载，龟兹乐"起自吕光灭龟兹（382年），因得其声。吕氏亡，其乐分散。后魏平中原，复获之。其声后多变易，至隋，有西国龟兹，齐朝龟兹，土龟兹等，凡三部。"《旧唐书·音乐志》记载："自周、隋以来，管弦杂曲将数百曲，多用西凉乐，鼓舞曲多用龟兹乐。其曲度皆时俗所知也……龟兹乐工人，皂丝布头巾，绯丝布袍，锦袖，绯布袴。舞者四人，红抹额，绯袄，白裤帑，乌皮靴。竖箜篌一、琵琶一、五弦琵琶一、笙一、横笛一、箫一、笛篥一、毛员鼓一、都昙鼓一、答腊鼓一、腰鼓一、羯鼓一、鸡娄鼓一、铜钹一、贝一。毛员鼓今亡。"

龟兹伎在隋唐燕乐中具有重要的地位，就表现形式和使用的乐器来看，疏勒、高昌、天竺、安国、康国等乐部皆可谓龟兹伎的缩小形式。我们可以通过现代新疆歌舞音乐遥想唐代龟兹乐演出盛况，扫描二维码，观赏新疆歌舞视频。

新疆歌舞.vob

7) 文康伎

文康伎亦称"礼毕"，即汉族的一种面具舞。相传西晋太尉庾亮死后，其家伎戴面具跳舞来追思他，后来在多部乐中用庾亮的谥号命名为"文康伎"。《隋书·音乐志》记载："每奏九部乐终则陈之，故以礼毕为名。"文康伎使用的乐器有笛、笙、箫、篪、钟、磬、铃鼗、鞞、腰鼓等，有乐工22人。

> **提示**
> 以上七个乐部即为隋代"七部乐"，后隋炀帝在大业年间增加"康国伎"和"疏勒伎"，成为隋代"九部乐"。

8) 康国伎

康国位于今中亚撒马尔罕一带。《旧唐书·音乐志》记载："康国乐工人，皂丝布头巾，绯丝布袍，锦领。舞二人，绯袄，锦领袖，绿绫裆袴，赤皮靴，白裤帑。……用笛二、正鼓一、和鼓一、铜钹一"，有乐工7人。著名的"胡旋舞"便出自康国。

9) 疏勒伎

疏勒位于今新疆疏勒和英吉沙一带。北魏平北燕（436年）得其乐。《旧唐书·音乐志》

第6章 隋、唐、五代音乐

记载:"疏勒乐工人,皂丝布头巾,白丝布袴,锦襟褾。舞二人,白袄锦袖,赤皮靴,赤皮带。乐用竖箜篌、琵琶、五弦琵琶、横笛、箫、筚篥、答腊鼓、腰鼓、羯鼓、鸡娄鼓。"有乐工12人。

提示
　　隋代"九部乐"为唐代燕乐的高度繁荣奠定了基础。唐杜佑《通典》记载:"武德(唐高祖李渊的年号)初,每宴享,因隋旧制,奏'九部乐'。"由此可知,唐初宫廷燕乐,沿袭了隋代"九部乐"。

　　贞观十一年(637年),唐太宗废除"文康伎"。后来"景云现,河水清",为了纪念这个祥瑞之兆,协律郎张文收创作了《景云河清歌》,作为一部宣扬帝王功绩,歌颂太平盛世的乐舞,被命名为"燕乐"。

提示
　　贞观十四年(640年),唐太宗将"燕乐"列为多部乐之首,形成唐代"九部乐"。

10) 高昌伎

　　高昌位于今新疆吐鲁番,为古代中西交通枢纽。贞观十六年(642年)一月,唐太宗征服高昌,设立"高昌伎"。《旧唐书·音乐志》记载:"高昌乐舞人,白袄,锦袖,赤皮靴,赤皮带,红抹额。乐用答腊鼓一、腰鼓一、鸡娄鼓一、羯鼓一、箫二、横笛二、筚篥二、琵琶二、五弦琵琶二、铜角一、箜篌一。箜篌今亡。"

提示
　　唐代多部乐经过唐太宗的"去文康"与"建高昌",形成"十部乐"宫廷燕乐体制,不仅涵盖多种音乐风格,亦体现出汉族、少数民族及外来音乐的融合。

3. "坐部伎"与"立部伎"

提示
　　"坐部伎"与"立部伎"的划分是唐代宫廷燕乐发展的第二阶段。

　　《新唐书·音乐志》记载:"分乐为二部,堂下立奏,谓之立部伎;堂上坐奏,谓之坐部伎。""坐部伎"水平较高,人数较少,一般由3~12人组成,在堂上坐着演奏,音乐具有抒情典雅的风格,往往以技巧取胜。"立部伎"水平略低,人数较多,一般由64~180人组成,在堂下站着演奏,音乐具有粗犷豪放的风格,往往以气势取胜。

　　同时,唐代"坐部伎"与"立部伎"的划分,亦为乐工技艺高下的评判标准。《新唐书·礼乐志》记载:"太常阅坐部,不可教者隶立部,又不可教者,乃习雅乐。"即坐部伎不成退为立部伎,立部伎再不成就退为奏雅乐。可见,雅乐在唐代的地位已经非常低下了。

　　唐代的"坐部伎"与"立部伎"曲目众多,据《旧唐书·音乐志》记载,"坐部伎"曲目有《景云乐》《庆善乐》《破阵乐》《承天乐》《长寿乐》《天授乐》《鸟歌万岁乐》《龙池乐》《小破阵乐》等。"立部伎"曲目有《安乐》《太平乐》《破阵乐》《庆善乐》

《太定乐》《上元乐》《圣寿乐》《光圣乐》等。其中，《破阵乐》《庆善乐》在"坐、立部伎"中均有出现，但表演的粗细与人数不同。立部伎演奏此二曲时"皆擂大鼓，杂以龟兹之乐，声震百里，动荡山谷。"（《旧唐书·音乐志》）

《秦王破阵乐》是最具唐代歌舞大曲风格的作品之一，创作于唐初。公元620年，秦王李世民打败叛将刘武周，使初建不久的唐政权转危为安。为了表现胜利的喜悦，人们将隋末军中流传的《得胜歌》填入新词，进而加工成为《秦王破阵乐》。武则天时，日本遣唐使栗田真人将其带回国，今天日本仍保存有《秦王破阵乐》的九种遗谱。

唐代燕乐大曲的结构由三部分组成。

(1) 散序——无拍无歌，为节奏自由的器乐独奏或合奏。

(2) 中序——以节奏较稳定的抒情歌唱为主，带有器乐伴奏，舞蹈部分可有可无。

(3) 破——以节奏不断加快的舞蹈为主，带有器乐伴奏，歌唱可有可无，并在快速的节奏与热烈气氛中结束。

《霓裳羽衣曲》是盛唐时最著名的歌舞大曲，相传由唐玄宗(李隆基)根据印度《婆罗门曲》改编而成。唐玄宗在登三乡驿游玩时，站在高处远眺女儿山，不禁悠然神往，浮想联翩，回去后开始创作音乐，刚完成一半，西凉节度使杨敬述前来进献《婆罗门曲》，唐玄宗听后感触颇深，将其元素融入自己的音乐中，完成了《霓裳羽衣曲》的创作。在表演时，舞者身穿缀满洁白羽毛的裙裾，婆娑起舞，仿佛仙子一般，充满了浓郁的浪漫气息。

《霓裳羽衣曲》共有36段，包括散序6段，中序18段，曲破12段，词曲均已失传。公元1186年，宋代音乐家姜夔在湖南长沙乐工的故纸堆中发现了商调《霓裳曲》十八段，均有谱无词，认为这些乐曲"音节闲雅不类今曲"，便选择了其中一段填入歌词，名为《霓裳中序第一》，流传至今。扫描二维码，聆听乐曲《霓裳中序第一》演奏。

《霓裳中序第一》.mp3

6.2.4 法曲

"法曲"亦称"法乐"，是一种没有舞蹈的纯音乐形态，因用于佛教法会而得名，始见于东晋的《法显传》。"法曲"常常从"大曲"中选出器乐或歌唱部分进行演奏或演唱，同一作品，可以有"大曲"和"法曲"两种表现形式。比如《霓裳羽衣曲》就有"大曲"和"法曲"之分。"法曲"在唐代宫廷燕乐中占有重要地位。《新唐书·礼乐志》记载："玄宗既知音律，又酷爱法曲，选坐部伎子弟三百教于梨园。"

6.2.5 健舞与软舞

健舞和软舞是唐代宫廷燕乐中的小型娱乐性舞蹈。健舞具有刚劲矫健的风格，代表作品有《浑脱》《剑器》《胡旋》等；软舞具有柔和轻盈的风格，代表作品有《凉州》《兰陵王》《春莺啭》《绿腰》等。相传在唐贞元(785—805)年间，乐工敬献给德宗(779—

805年在位)一首曲子,德宗没能听完,命乐工将乐曲中最精彩的部分摘录下来,故以"录要"为名,亦称《绿腰》或《六幺》,是唐代非常流行的一部音乐名作。在五代画家顾闳中的《韩熙载夜宴图》中(见图6-5),亦绘有王屋山表演《绿腰》舞的场景。扫描二维码,聆听乐曲《剑器》演奏。

《剑器》.mp3

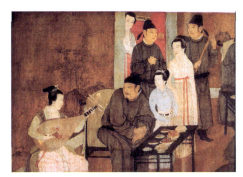 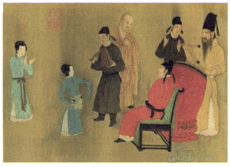

图 6-5　南唐《韩熙载夜宴图》(局部)

6.3　民 间 音 乐

6.3.1　曲子

曲子是隋唐时期在民间兴起的一种歌曲形式。自南北朝以来,大量西域音乐传入中原,与汉族传统音乐不断融合,至隋唐时,出现了很多极为流行的"胡夷里巷"之曲,依照这些曲调填入歌词,便产生了新的长短句歌曲形式的"曲子"。久而久之,亦成了文人依曲填词的主要创作形式。如李白的《菩萨蛮》、白居易的《杨柳枝》、李煜的《望江南》等都是曲子中的名作。《碧鸡漫志》记载:"盖隋以来,今之所谓曲子者渐兴,至唐稍盛。"

> **知识拓展**
>
> 相传在唐大中初年(约847—848年),女蛮国进贡,她们带着金冠,梳着高高的发髻,身上挂满了珠宝,很像菩萨,教坊据此谱成《菩萨蛮曲》,产生了《菩萨蛮》曲牌。后来许多文人根据此曲牌按照一定的格式填入新词,又产生了《菩萨蛮》词牌。

6.3.2　声诗

在唐代,赋诗入乐并加以歌唱成为一种风尚,这些可以入乐的诗作被称为"唐声诗",即唐代的艺术歌曲,其音乐与歌词都具有较高的艺术价值。在《教坊记》的324首乐曲中,

有"胡曲"35首，"清乐"82首，"长短填词"76首，"律绝声诗"56首。

比如，唐王维（701—761，一说699—761）诗《阳关三叠》亦称《送元二使安西》，入乐后词曲珠联璧合，饱含惜别之情，广为流传。由于在作品中出现了"渭城"（今陕西咸阳市东北）、"阳关"（今甘肃敦煌西南）等地名，故亦称《渭城曲》或《阳关曲》。演唱时由于诗句的再三叠唱，亦被称为《阳关三叠》。至宋代，曲谱失传，现存古曲《阳关三叠》由琴歌改编而成，最早载于明代弘治四年（1491年）刊印的《浙音释字琴谱》。目前流行的《阳关三叠》曲谱原载于明代的《发明琴谱》（1530年），后经改编载入清代张鹤编著的《琴学入门》（1876年）。

6.3.3 变文

> **提示**
> 佛教的传入对我国说唱音乐产生了重要影响，唐代变文音乐的出现，标志着我国说唱音乐的形成。

变文是唐代用于佛教宣传的一种散韵结合的说唱形式。在宣讲教义时，为了把深奥的佛学哲理通俗化，让人们容易接受，所以采用讲唱故事的方法，称为"俗讲"，所用的讲唱底本称为"变文"。在佛教中，佛教塑像或图像称为"变"，转换旧形亦称为"变"。

1. 变文的内容

1）讲唱佛经故事

佛经故事多为宣扬轮回、因果报应等佛教思想。如《目莲变文》《维摩诘经变文》《地狱变文》等。

2）讲唱民间传说和历史故事

讲唱民间传说和历史故事的多为民间和历史传说的世俗性变文。如《伍子胥变文》《孟姜女变文》《董永变文》《王昭君变文》等。

2. 变文的表现形式

在变文的表现形式中，散文和韵文交替出现，通常先以散文的形式讲述一遍故事，再用喜闻乐见的曲调以韵文的形式演唱一遍。

6.3.4 散乐

南北朝以后，百戏亦称散乐。散乐是包括杂技、幻术、滑稽表演、歌舞戏和参军戏在内的歌舞百戏表演的总称，多流行于民间，有些节目亦被宫廷音乐吸收。

到了隋唐时期，散乐规模不断扩大，形式更为多样，技艺更加高超。比如，隋炀帝时，每年正月，万国来朝，绵延八里的散乐表演，盛极一时。《舞马》的表演，反映了唐代散乐的高度发展水平。

另外，产生于东晋石勒时期的参军戏，在隋唐时期较为流行。它以滑稽笑谑表演为主，其中，担任被戏弄的角色称为"参军"，执行戏弄的角色称为"苍鹘"。这种艺术形式此时已经接近戏曲，并朝着戏曲的方向不断发展。

6.4 音乐机构

> **提示**
> 我国古代音乐机构，以周代的"大司乐"，秦汉的"乐府"，隋唐的"太常寺""教坊""梨园"最为著称。隋唐时期庞大的音乐机构，是与其高度发展的宫廷燕乐相适应的。

6.4.1 太常寺

太常是封建社会掌管礼乐的最高行政机关，秦时称奉常，汉景帝六年改称太常，之后亦称太常寺、太常礼乐官等。其所辖各署、局、部的分并关系，因朝代和主管音乐部类的不同而状况各异。隋代太常寺是兼管雅乐和俗乐的机构，唐代太常寺下设大乐署和鼓吹署两个机构。

1. 大乐署

大乐署主管对乐人的训练和考核，根据考核结果，决定其职位的高低。

2. 鼓吹署

鼓吹署主管鼓吹乐，参与仪仗和一部分宫廷仪礼活动，兼管散乐（百戏），与大乐署一样属于政府管理音乐的机构。

6.4.2 教坊

教坊是传习、管理宫廷音乐的机构。隋代已建有教坊，唐高祖时置内教坊于禁中，隶属太常寺，唐玄宗时教坊逐渐从太常寺中独立出来，并由宫廷委派内监担任教坊使。唐代共有五处教坊，即宫廷的内教坊，长安的左、右教坊和东京洛阳的左、右教坊。这些教坊以传习歌舞为主，器乐为辅。唐代教坊不仅满足了统治阶级的声色之娱，还培养了一大批技艺高超的宫廷音乐家，不但促进了宫廷燕乐的发展，对后世音乐也产生了深远的影响。

6.4.3 梨园

梨园是唐玄宗时在内廷设立的音乐机构，以教习法曲、器乐演奏为主，因其设在禁苑梨园中而得名。内廷梨园由宫廷委派内监主管，在宫外还设有分属两京（长安与洛阳）太

常寺的梨园机构。长安太常寺有"梨园别教院",洛阳太常寺有"梨园新院",作为培养和选拔音乐人才的基层机构,规模均达千余人。别教院和新院为教坊选拔人才,教坊坐部伎又为内廷梨园选拔人才。安史之乱后,唐代宫廷燕乐由盛转衰,梨园也于唐代宗大历十四年(779年)宣告解散。

6.5　音乐理论成果

6.5.1　记谱法

1. 古琴减字谱

胡乐的繁盛使古琴艺术在隋唐时期受到了冷落,但仍能稳步向前发展,出现了王通、贺若弼、董庭兰、陈康士、陈拙等著名琴师以及《大胡笳》《小胡笳》《梅花三弄》《离骚》《风雷引》等著名琴曲;还有雷氏(雷威、雷霄)、张氏(张钺)等造琴名家和"春雷""秋籁""九霄环佩"等名琴流传于世。

古琴记谱法在唐代有了质的飞跃,出现了用减字笔画拼成的符号来记录古琴演奏的减字谱(见图6-6)。这是一种只记录弹奏音位和方法而不记录音名的方法,亦称音位谱或手法谱。比如,读作"散勾一弦"的符号"匀",由三个减字笔画构成。"艹",表示散音,即空弦音;"勺",表示向内勾弦;"一",表示弦位,即第一弦,意思是用右手中指向内勾第一根空弦,左手不用按弦。减字谱由唐代曹柔在文字谱的基础上创造而成,经唐、宋不断发展,至明、清趋于成熟,并沿用至今,为我国古琴艺术的传承发展发挥了重要作用。

图6-6　古琴减字谱

 知识拓展

唐代著名琴家陈康士、陈拙等用减字谱整理创作了大量琴曲。其中,陈康士根据屈原的同名抒情长诗创作了琴曲《离骚》。原曲为九段,后发展为十八段,最早见于《神奇秘谱》,表现出屈原惨遭奸谗后的忧郁和苦闷,也表达了其不屈不挠、追求真理"宁溘死以流亡兮"的精神。

2. 燕乐半字谱

隋唐、五代时期的琵琶艺术已具有较高的发展水平,不仅有苏祗婆、曹妙达、康昆仑、段本善、贺怀智等琵琶演奏家以及《霓裳》《绿腰》《散水》《凉州》等琵琶曲流传于世,

第6章 隋、唐、五代音乐

亦有用燕乐半字谱传抄的琵琶谱。

唐代燕乐半字谱(见图6-7)是由笔画简易的半字符号组成,故称为半字谱。包括弦索谱和管色谱两个系统,分别代表弦乐的音位谱和吹管的音位谱。前者主要用于曲项琵琶和五弦琵琶等弹弦乐器,后者主要用于笙篥、笛子等吹管乐器。两者虽在史料中均有记载,但其读谱法已失传。今存实物为1900年在敦煌藏经洞发现的用于曲项琵琶的燕乐半字谱《敦煌曲谱》,写在经文的背面,抄写于后唐明宗长兴四年(933年)。另外,燕乐半字谱的管色谱系统通常还被认为是我国工尺谱的早期形态。

图6-7 燕乐半字谱(敦煌卷子谱)
《倾杯乐》

6.5.2 宫调理论

在一定宫调体系中,"宫"(调高)的转换与"调"(调式)的转换称为旋宫转调。"旋宫"即为"旋相为宫",指调高的转换。在宫音已定的某均音阶中(如黄钟均、太簇均等),即在调高不变换时,改动调式主音的位置,产生出同宫异调的变化,称为"转调"。现代概念中的"转调",是包含调高与调式在内的调的变化。而在中国古代,则分别称为"旋宫"和"转调"。

1. 五旦七调

"五旦七调"是古龟兹乐的一种宫调体系。据《隋书·音乐志》记载,它是隋代由龟兹音乐家苏祗婆传入中原的。"旦"相当于古代音乐术语中的"均"。"均"(yùn)通"韵",表示调高,即音列的定位,以何律为宫的音阶称为何均。在传统乐学中,一般以宫音的音高为准。宫音的音高位置确定后,商、角、徵、羽等各音的位置也就随之而定。比如,宫音在黄钟律时,随宫音而定的一系列音构成了一种"调高"位置的总和,称为"黄钟均"。此时,无论是商调式、角调式,还是徵调式、羽调式等,都称为"黄钟均"。"均"就是同宫系统中(同属一宫)的各种调式所共有的一种调高关系。据《隋书·音乐志》记载,五旦分别为"黄钟、太簇、林钟、南吕、姑洗五均"。同时,在同一调高(旦)上,七声音阶中的每个音可以分别作为调式主音,构成七种调式,即每旦七调。据《隋书·音乐志》记载,七调分别为:宫调式、商调式、角调式、变徵调式、徵调式、羽调式、变宫调式。将这"五旦""七调"旋相为宫,每旦七调,"五旦"就得出了35个调式。即在"五旦七调"宫调体系中,包括35个调式。

2. 隋代"八十四调"

"八十四调"是隋代音乐家万宝常、郑译在龟兹音乐家苏祗婆"五旦七调"理论基础上发展而来的。它将"七声"和"十二律"旋相为宫,即十二律构成十二均,每均又能构成七种调式,共得八十四调。而在实际运用中,"八十四调"不可能用全,只是一个理论

体系，但它的提出，不仅说明隋代对西域音乐的普遍接受，还促进了律制的改革，建立了我国古代较为完整的宫调理论体系。

3. 唐代"二十八调"

"二十八调"是唐代宫廷燕乐使用的宫调体系，亦称"燕乐二十八调"，对宋、元以来的词曲、戏曲、说唱以及器乐等各种俗乐的发展影响较大，故又有"俗乐二十八调"之称。唐代"二十八调"的名称，有的来自古代传说中的乐调之名，有的来自不同的民族和地区，并且在理论上与隋代"八十四调"有着密切的联系。

关于"二十八调"宫调系统，通常有两种认识，一种认为是四均七调，即四种调高，每种调高七种调式；另一种认为是七均四调，即七种调高，每种调高四种调式。这两种认识迄今尚无定论。

4. "犯调""移调"

"犯调"亦称"犯声"，兼指"旋宫"和"转调"。越出本宫（均）音阶的范围，侵犯另一宫，即本宫音阶内某音换用另一音阶的音，就是异宫相犯的"旋宫"；在本宫（均）音阶不变的条件下，改用音阶中另一音级作为主音（调首），构成另一调式，即侵犯或改变原音阶的主音，形成同宫异调，就是同宫的"转调"。异宫相犯的"旋宫"与同宫相犯的"转调"，皆属"犯调"。"移调"则指改变音阶的绝对音高但调式不变的创作手法。

6.5.3 音乐专著

1.《乐书要录》

《乐书要录》是唐代乐律学著作，十卷，约成书于700年，由著作郎元万顷等奉武则天之诏编撰而成，原书在国内已失传。716年，遣唐使团留学生吉备真备归国时，将全书带回日本，后经辗转相传，亡佚过半，仅存五、六、七三卷。此书对变声的强调和左旋、右旋两种旋宫之法的论述颇有见解。

2.《教坊记》

《教坊记》由唐代崔令钦所撰，是一部记录开元年间教坊逸闻的著作，一卷。作者在开元年间任左金吾（掌管京城戒备防务的主管），他的下属原多为教坊中人，故常向其讲述教坊故事，后追忆其属官所述，编撰成书。《教坊记》（见图6-8）具有较高的史料价值，尤其是卷末所载的325首曲名，是研究盛唐音乐、诗歌的珍贵资料。

图6-8 《教坊记》书影

3.《羯鼓录》

《羯鼓录》是唐代南卓根据当时传闻所撰写的音乐著录,一卷,分为前后两录。前录成于大中二年(848年),叙述了羯鼓的产生、发展以及玄宗以后的一些故事。后录成于大中四年(850年),记载了崔铉所说关于宋璟的故事及羯鼓曲目155首。现存较好的有清代钱熙祚校《守山阁丛书》本。

羯鼓为古代打击乐器,最早流行于西域地区,南北朝时传入中原,盛行于唐代开元、天宝年间(713—756年),在隋唐燕乐的龟兹、疏勒、天竺、高昌等乐部中均有使用。《羯鼓录》记载:"如漆桶,下以小牙床承之,击用两杖",故亦称两杖鼓。羯鼓在唐代乐队演奏中处于领奏地位,各有一定的曲牌,如《太簇曲》《色俱腾》《乞婆婆》《曜日光》等,多个曲牌还可以连接成一套,且连接方法有着固定的规则,说明唐代羯鼓的演奏技巧已具有较高的水平。唐代很多皇室贵族都擅长演奏羯鼓,唐玄宗亦创作有数十首羯鼓独奏曲。

4.《乐府杂录》

《乐府杂录》由唐代段安节撰,一卷。段安节为临淄人,其父段成式"善音律",曾任太常少卿,段安节本人亦"好音律",能"自度曲"。此书是为了弥补崔令钦《教坊记》的不足,根据作者的"耳目所接"写成的。书中提到了广明之变"僖宗幸蜀"及"梨园弟子,半已奔亡,乐府歌章,咸皆丧坠"等情形,可知其成书于唐末。书中首列乐部,次列歌舞、俳优、乐器、乐曲及"别乐识五音轮二十八调图"(图已亡佚),对研究唐代开元、天宝以后,特别是晚唐的音乐,具有较高的价值。

6.6 音 乐 家

> **提示**
> 《新唐书·礼乐志》记载:"唐之盛时,凡乐人、音声人、太常杂户子弟隶太常及鼓吹署,皆番上,总号音声人,至数万人。"可见,隋唐时期不仅有着繁盛的宫廷燕乐,还是一个音乐人才辈出的时代。

6.6.1 隋代音乐家

1. 万宝常(约556—595)

隋代音乐家,乐器改革家。一生经历了梁、北齐、北周、隋四个朝代,他虽然命运坎坷,地位卑微,但有着卓越的音乐才能。《隋书·音乐志》记载:"妙达钟律,遍工八音",在作曲时,更是"应手成曲,无所碍滞,见者莫不惊叹。"(《隋书·音乐志》)同时,他"损益乐器,不可胜纪"(《隋书·音乐志》),在乐器改革方面做出了重要贡献。另外,他撰有《乐

谱》64卷，并结合西域音乐提出了"八十四调"宫调理论。《隋书·万宝常传》记载："并撰《乐谱》六十四卷，具论八音旋相为宫之法，改弦移柱之变。为八十四调，一百四十四律，变化终于一千八百声。"

2. 郑译（540—591）

隋代音乐家。曾任内史上大夫，晋封沛国公。568年，北周武帝与突厥联姻，阿史那氏皇后就把龟兹、疏勒、康国等西域乐队带到了长安，其中就有西域琵琶名家苏祗婆。郑译在苏祗婆"五旦七调"的基础上，提出了七声十二律旋相为宫的"八十四调"理论，主张每宫建立七种调式，并撰写有《乐府声调》的文章，但均已亡佚。

此外，隋代颇有造诣的音乐家还有王长通、郭令乐、曹妙达、苏威、苏夔父子、安马驹、何妥、卢贲等人。

6.6.2 唐代音乐家

1. 李隆基

李隆基（685—762），即唐玄宗（唐明皇）。他天资聪颖，自幼接受了系统的音乐教育，具有多方面的音乐才能。在作曲方面，他才思敏捷，一挥而就。《旧唐书·音乐志》记载："若制作曲调，随意即成，不立章度，取适短长，应指散声，皆重点拍。"唐代的一些著名音乐作品，比如《霓裳羽衣曲》《龙池乐》《紫云回》《得宝子》等均出自其手。同时，他擅长乐器演奏，尤以演奏羯鼓和玉笛见长。《旧唐书·音乐志》记载："上洞晓音律，由之天纵，凡是丝管，必造其妙。"另外，他还热衷于排练和指挥音乐。《旧唐书·音乐志》记载："玄宗又于听政之暇，教太常乐工子弟三百人为丝竹之戏，音响齐发，有一声误，玄宗必觉而正之。"加之唐玄宗创梨园，扩教坊，建立坐、立部伎等举措，为唐代音乐的繁盛做出了不朽的贡献。

2. 永新

唐开元年间（713—741）著名宫廷歌手。本名许和子，吉州（今江西吉安市）永新县人。她有着非凡高超的歌唱技艺，《乐府杂录》记载："喉啭一声，响传九陌。"相传唐玄宗让著名笛手李谟为之伴奏，结果"曲终管裂"。有一次，唐玄宗设宴招待群臣，"观者数千万众，喧哗聚语，莫得闻鱼龙百戏之音。上怒，欲罢宴。中官高力士奏请：'命永新出楼歌一曲，必可止喧。'上从之。永新乃撩鬓举袂，直奏曼声，至是广场寂寂，若无一人；喜者闻之气勇，愁者闻之肠绝。"（《乐府杂录》）

3. 段本善

唐代著名琵琶名家。相传贞元年间（785—805）长安举行盛大演出，有"宫中第一手"之称的琵琶演奏家康昆仑在东市彩楼演奏，他高超的技艺博得众人喝彩，然而此时，一位盛装女郎出现在西市彩楼上，将康昆仑演奏的《羽调绿腰》移为难度更大的风香调演奏，

昆仑不禁为之惊服,遂请拜为师。这位乔装的女郎即为艺僧段本善。

6.7 中外音乐文化交流

提示 由于各国使节、商贾往来络绎不绝,唐代都城长安不仅成为国际贸易中心,更是一座国际文化名城。高度发达的唐代音乐深受各国青睐,促进了各国、各民族音乐文化的交流,不但对亚洲国家音乐产生了重大影响,亦为世界音乐文明进步做出了重要贡献。

6.7.1 中日音乐文化交流

1. 音乐文化交流

隋唐时期,中日两国频繁互派使节,从 600—849 年间,日本共派遣隋使 4 次,遣唐使 19 次。这些使团少则一二百人,多则五六百人,在将中国乐器、乐谱、音乐论著等带回日本的同时,也将日本音乐带到了中国,加强了两国间音乐文化的交流。大量唐代音乐流传至日本后,成为日本雅乐的重要组成部分。保存至今的有《秦王破阵乐》《春莺啭》《倾杯乐》《剑器》《兰陵王》等,曲目多达百余首;大量唐代乐器流传至日本后,成为日本国宝级文物,金银平纹琴、螺钿紫檀五弦琵琶、螺钿曲项琵琶、螺钿紫檀阮咸、筚篥等国内已失传的乐器,至今仍保存于日本古都奈良东大寺正仓院中(见图 6-9)。

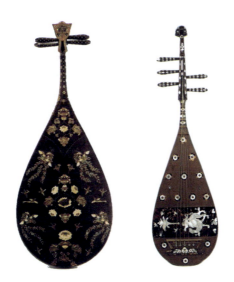

图 6-9 日本正仓院藏唐代琵琶

2. 代表人物

1) 吉备真备

吉备真备于716年随遣唐使团入唐，735年归国时，带回铜律管一部、铁如方响写律管声十二条，《乐书要录》十卷，使中国音乐开始在日本不断传播。

2) 藤原贞敏

唐大和九年(835年)，日本遣唐使准判官藤原贞敏入唐，曾拜琵琶名师刘二郎、廉十郎为师，专习琵琶。归国时带回唐乐谱数十卷，其中《琵琶诸调子品》一卷，经其转抄后复加自跋，留存至今。后在日本担任"雅乐助"，为日本音乐的发展做出了重要贡献。

3) 皇甫东朝、皇甫升女

唐永泰二年(766年)，唐朝著名音乐家皇甫东朝和女儿皇甫升女东渡日本，演奏并传播"唐乐"，后定居日本，皇甫东朝曾任日本"雅乐员外助"。

6.7.2 中朝音乐文化交流

4世纪以后，朝鲜半岛进入了"三国时代"，即形成了高句丽(北魏之后称其为高丽)、百济、新罗三国鼎立的局势。

436年，高丽乐被北魏宫廷使用，隋唐时期又列入多部乐。百济位于朝鲜半岛西南，北周时，百济献其乐，后传入南朝。新罗位于朝鲜半岛东南，7世纪，在唐朝的帮助下统一朝鲜半岛大同江以南地区，史称"统一新罗时代"，并不断派遣留学生赴唐求学。据《旧唐书·新罗列传》记载，唐开成五年(840年)，一次从唐朝回国的留学生就达105人，中朝音乐文化交流在此基础上得到了进一步加强。

6.7.3 中印音乐文化交流

天竺是印度的古称，自印度佛教传入我国后，两国的文化交流不断加强，东晋十六国时，天竺音乐逐渐传入中原。《隋书·音乐志》记载："天竺者，起自张重华据有凉州，重四译来贡男伎，……乐器有凤首箜篌、琵琶、五弦、笛、铜鼓、毛员鼓、都昙鼓、铜钹、贝九种。"隋唐时期天竺伎被列入多部乐，歌曲《沙石疆》、舞曲《天曲》等不断传入中原，唐玄宗还根据经西凉传入长安的《婆罗门曲》创作了著名法曲《霓裳羽衣曲》。《秦王破阵乐》等唐乐亦闻名于天竺，对其音乐文化产生了深远影响。

与此同时，我国与扶南(今柬埔寨)、骠国(今缅甸)等国家的音乐文化交流有了良好的开端，为隋唐音乐在东南亚的传播提供了广阔空间；随着与西域地区贸易往来的加强，又极大地促进了各地区、各民族音乐文化的交流，为世界音乐文明进步做出了重要贡献。

第6章 隋、唐、五代音乐

【小结及综合实践】

综合实践1：请自行总结本章的知识点。

综合实践2：运用所学知识，完成下列题目。

(1) 名词解释：多部乐、变文、教坊、梨园、燕乐半字谱、燕乐二十八调。

(2) 简述隋唐宫廷燕乐的形成与发展脉络。

(3) 简述唐代坐、立部伎的划分。

(4) 隋唐时期有哪些音乐机构，它们具有什么职能？

(5) 隋唐时期有哪些著名音乐家？

第 7 章

宋、元音乐

学习目标

- 把握隋唐时期到宋元时期我国音乐形态上的转变。
- 了解宋代曲子创作和宋元戏曲的发展。

关键词

瓦舍 勾栏 曲子 散曲 唱赚 诸宫调 杂剧 南戏

7.1 概况

960年，后周殿前都检点赵匡胤(927—976)"黄袍加身"，发动"陈桥兵变"，建立宋朝，定都汴京，结束了五代十国分裂割据的局面，我国历史由此步入封建社会后期。

宋朝分为北宋(960—1127)和南宋(1127—1279)。其中，北宋与契丹族建立的辽，党项族建立的西夏，形成了鼎足而立的局面，并提倡以"汉族文化"为正统，排斥外来音乐，西域歌舞在中原争奇斗艳的盛况一去不复返。隋唐时期兴起于民间的"曲子"，到了宋代，更为繁盛。随着城市经济的发展，市民音乐蓬勃兴起，它们在城市里的"勾栏瓦舍"中大显神通，我国音乐也由此进入了近古俗乐时代。

1126—1127年，由于"靖康之难"，北宋灭亡。1127年，康王赵构在南京应天府(今河南商丘)即位，后建都临安(今浙江杭州)，史称南宋。随着政治、经济、文化中心的南迁，市民音乐继续向前发展，这一时期，日益兴盛起来的"南戏"，在"杂剧"的影响下迅速成长，日臻成熟。

后来，蒙古族在北方兴起，并于1234年灭掉金统一北方，1279年灭掉南宋统一中国，定都大都(今北京)，建立元朝。这一时期，文人在民间的音乐创作比较活跃，推动了元杂剧的空前发展，使其成为"真正之戏曲"(王国维《宋元戏剧史》)。同时，元代散曲也得到不断发展，深受人们喜爱。

另外，宋元时期，在乐器和音乐理论方面亦取得了丰硕成果。比如，"奚琴"的出现与"琵琶"的改进，为我国民族乐器二胡和琵琶的最终成型奠定了基础；南宋蔡元定的十八律理论，在律学方面取得一定突破；元代燕南芝庵的《唱论》，成为我国第一部歌唱理论著作等。

总体来讲，宋元时期，我国的音乐形态开始由歌舞伎乐转向俗乐；音乐主流开始由宫廷转向民间，突出的音乐文化现象为戏曲音乐的发展与繁荣。

7.2 市民音乐的勃兴

> **提示**
> 宋元时期，工商业不断发展，城市经济空前繁荣，市民阶层成为一股强大的社会力量，市民音乐的蓬勃兴起成为宋元音乐文化发展的主要特点。

7.2.1 市民音乐活动场所

1. 瓦舍

瓦舍亦称"瓦肆"或"瓦子"，是宋元时期以娱乐场所为主的商业集中点。据《东京

梦华录》记载，北宋都城汴京有桑家瓦子、朱家桥瓦子等 8 处。

2. 勾栏

勾栏亦称"乐棚"，是瓦舍中用栏杆或巨幕隔成的供音乐、歌舞、百戏、杂剧等民间伎艺表演的固定场所。据《东京梦华录》记载，汴京东角楼"街南桑家瓦子，近北则中瓦，次里瓦。其中大小勾栏五十余座。内中瓦子莲花棚、里瓦子夜叉棚、象棚最大，可容纳千人。"元代以后，勾栏亦成为青楼的称谓。

3. 其他场所

宋元时期，除了瓦舍、勾栏外，在酒肆、茶坊、歌楼和寺院中的音乐活动也比较多，而"路岐人"，即流浪艺人的表演更是随处可见。

7.2.2 民间艺人行会组织

1. 书会

书会亦称"书会先生"或"书会才人"，是专为说话人、戏剧演员编写话本和脚本的行会组织。成员有官吏、商人、医生和艺人等，多为科举失意但具才华的文人。宋元时期著名的书会有永嘉书会、古杭书会、武林书会等。

2. 社会

社会是由专门从事表演艺术的职业艺人组成的行会组织。宋元时期著名的社会有遏云社（唱赚）、绯绿社（杂剧）、清音社（清乐）、绘革社（皮影戏）等（见图 7-1）。

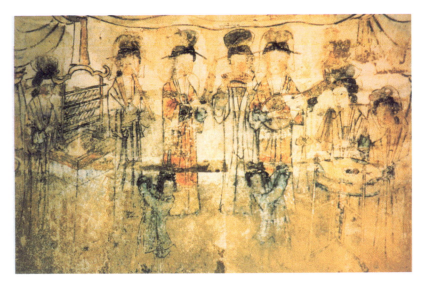

图 7-1　河北平定姜家沟宋墓"歌舞戏类型"杂剧壁画

中外音乐简史

7.3 宋代曲子

7.3.1 宋代曲子概述

> **提示** 曲子是音乐和文学高度融合的产物，亦是在民歌基础上形成的艺术歌曲。其音乐部分被称为"曲子"，歌词部分被称为"曲子词"或"长短句"，简称"词"。

《碧鸡漫志》记载："盖隋以来，今之所谓曲子者渐兴，至唐稍盛。今则繁声淫奏，殆不可数。古歌变为古乐府，古乐府变为今曲子，其本一也。"由此可见，曲子萌芽于隋，渐兴于唐，繁盛于宋。

7.3.2 曲子的体裁与结构

1. 曲子的体裁

1) 令

令起源于隋唐时期的行酒令，通常指较短小的曲牌。如《调笑令》等。击鼓演唱令曲并且加以变化的曲子称为"嘌唱"。

2) 慢

慢曲指抒情且较长的曲牌。如《扬州慢》《声声慢》等。

3) 引、近、序、歌头等

引、近、序、歌头是从大曲中的某一部分节选出来的曲牌。如《祝英台引》等。用拍板击拍且演唱慢、引、近体裁的曲子称为"小唱"，"小唱"是演唱水平最高的曲子，相传北宋末年青楼歌姬李师师就以表演"小唱"而著称。

另外，演唱根据各种民间歌吟或叫卖声创作的曲子称为"吟叫"或"叫声"。

2. 曲子的结构

1) 单段体

通常令曲的结构为单段体。

2) 二段体

大多数曲子的结构为二段体，即分为上、下阕或前、后阕。

3) 多段体

通常指结构较大的曲子，一般由三、四段组成。

第7章 宋、元音乐

7.3.3 曲子的创作

曲子的创作主要有依曲填词和自度新曲两种形式。依曲填词的曲子，音乐多取自传统古曲、民间曲牌或外来乐曲。比如《乌夜啼》《虞美人》《雨霖铃》《浪淘沙》等为传统古曲；《采桑子》《卖花声》《杨柳枝》等为民间曲牌；《苏幕遮》《菩萨蛮》《阿那曲》等为外来乐曲。所以，创作曲子，不但要有驾驭文字的功底，还要有精通音律的素养。

1. 依曲填词曲子的创作

在依曲填词的曲子创作中，不但可以在歌词上作"减字""偷声"的变化，还可以在原有曲牌的基础上作"摊破""犯调"的变化。

1) 减字

减少乐句中的字数，即多音配少字。

2) 偷声

增加乐句中的字数，即少音配多字。

3) 摊破

在乐句中间加入新的乐句，即扩展原有乐句。

4) 犯调

(1) 突破曲牌音乐的一般结构规律，吸收新的音乐成分以构成新曲牌。

(2) 异宫相犯的旋宫或同宫相犯(同宫异调)的转调。

比如，《木兰花》曲牌有三种填词形式(部分)，分别如下：

唐毛熙震填《木兰花》词：掩朱扇、翠箔，满院莺声春寂寞。

宋吕渭老填《减字木兰花》词：雨帘高卷，满院莺声春寂寞。

宋张先填《偷声木兰花》词：云笼琼苑梅花瘦，满院莺声春寂寞。

2. 自度曲的创作

> **提示**
> 自度曲亦称"自制曲"，是指根据当时曲子流行的风格特点进而自度新曲的创作形式。保存至今带有曲谱的自度曲唯有姜夔一人的歌曲集。

1) 姜夔生平

姜夔(1155—1221)，字尧章，饶州鄱阳(今江西鄱阳)人。青年时在湖北沔州(汉阳)、汉川一带生活，1186年，到湖州(吴兴区)居住。曾因在浙江苕溪白石洞天附近居住过，故号"白石道人"，世称"姜白石"。由于科举屡试不第，遂浪迹江湖，往来于鄂、赣、皖、浙、苏等地，常与杨万里、张鉴、辛弃疾等诗人词客交游来往。

姜夔以词著称，琢句精工，韵律谐婉，格调高旷，是南宋词坛上最为讲究音律、号称"格律派"的词人和音乐家，后世称其"音节文采，并冠一时"。今存姜夔诗180余首，词80余篇，《白石道人歌曲》是他流传下来的唯一一部词谱合一的歌曲集。

2) 自度曲代表作

姜夔创作有自度曲14首,内容多为纪游咏物之作,亦不乏对个人身世的慨叹。他的自度曲高远清秀、文美雅致,具有较高的艺术价值。代表作品有《扬州慢》(见图7-2)、《杏花天影》等。扫描二维码,聆听乐曲《扬州慢·淮左名都》演唱。

(1)《扬州慢》。

《扬州慢·淮左名都》.mp3

扬州慢·淮左名都

小序:淳熙丙申至日,予过维扬。夜雪初霁,荠麦弥望。入其城,则四顾萧条,寒水自碧,暮色渐起,戍角悲吟。予怀怆然,感慨今昔,因自度此曲。千岩老人以为有"黍离"之悲也。

淮左名都,竹西佳处,解鞍少驻初程。过春风十里。尽荠麦青青。自胡马窥江去后,废池乔木,犹厌言兵。渐黄昏,清角吹寒。都在空城。

杜郎俊赏,算而今、重到须惊。纵豆蔻词工,青楼梦好,难赋深情。二十四桥仍在,波心荡、冷月无声。念桥边红药,年年知为谁生。

【译文】

小序:淳熙三年(1176年)冬至这天,我经过扬州。夜雪初晴,放眼望去,全是荠草和麦子。进入扬州,一片萧条,河水碧绿凄冷,天色渐晚,城中响起凄凉的号角,不禁内心悲伤起来。感慨于扬州城今昔的变化,于是自创了这支曲子。千岩老人认为这首词有《黍离》的悲凉意蕴。

扬州是淮河东边著名的大都市,到了竹西亭,解下马鞍稍许停留,这是最初的行程。过去这里十里春风,一派繁荣。现在却长满野草,一片萧条。从金兵侵犯长江以后,荒废的城池和古老的乔木也不愿提起兵荒马乱的往事,(木犹如此,人何以堪。)日渐黄昏,凄凉的号角更添寒意,这就是被洗劫后的扬州城。

杜牧眼界不凡,要是今天来到这里,一定吃惊。纵然有"豆蔻""青楼梦"那样的春风词笔,也难以表达此时的悲怆之情。二十四桥依然还在,波心荡漾,月光在水中显得格外的冰冷空寂。想必桥边的红芍药还在,但却不知为谁生长为谁开。

图7-2 《扬州慢》书影

这首自度曲描述了战乱后的扬州城,人们逃的逃,死的死,即便留下来,也无心赏花了。在扬州昔日繁华与战后衰败的对比中,不禁流露出痛心的黍离之悲。

(2)《杏花天影》。

杏 花 天 影

小序:丙午之冬发沔口,丁未正月二日,道金陵,北望淮楚,风月清淑,小舟挂席,容与波上。

绿丝低拂鸳鸯浦,想桃叶当时唤渡。
又将愁眼与春风,待去,倚兰桡更少驻。
金陵路、莺吟燕舞,算潮水知人最苦。
满汀芳草不成归,日暮,更移舟向甚处?

《杏花天影》创作于1187年,是姜夔在乘船去南京的途中创作的一首情歌。他在羁旅之中,想起了旧日的恋人,遂作词曲,聊以慰藉。

7.3.4 曲子词的风格

宋代曲子词有豪放和婉约两种风格。豪放风格的曲子词,气势磅礴,恢宏壮阔,代表人物有苏轼、辛弃疾、岳飞等;婉约风格的曲子词婉转含蓄、清新绮丽,代表人物有柳永、李清照、姜夔等。

1. 苏轼《念奴娇·赤壁怀古》(扫描二维码,聆听乐曲《大江东去》演唱)

念奴娇·赤壁怀古

大江东去,浪淘尽,千古风流人物。
故垒西边,人道是,三国周郎赤壁。
乱石穿空,惊涛拍岸,卷起千堆雪。
江山如画,一时多少豪杰。
遥想公瑾当年,小乔初嫁了,雄姿英发。
羽扇纶巾,谈笑间,樯橹灰飞烟灭。
故国神游,多情应笑我,早生华发。
人生如梦,一尊还酹江月。

《大江东去》.mp3

【译文】

大江浩浩荡荡向东流去,滚滚巨浪淘尽千古英雄人物。
在旧营垒的西边,人们说那是三国周郎大破曹兵的赤壁。
陡峭的石壁直耸云天,雷鸣的惊涛撞击江岸,卷起似雪的层层浪花。
江山奇丽如画,涌现出多少英雄豪杰。
遥想当年周公瑾,小乔刚嫁过来时,他雄姿英发豪气满怀。
手摇羽扇,头戴纶巾,谈笑之间,曹操的战船就在烈火中烧成了灰烬。

神游于三国战场,该笑我多愁善感,早早生出了白发。
人生宛如梦,洒一杯酒献给江上的明月,与我同醉。

2. 辛弃疾《破阵子》（扫描二维码,聆听乐曲《破阵子》演唱）

《破阵子》.mp3

<center>破 阵 子</center>

醉里挑灯看剑,梦回吹角连营。
八百里分麾下炙,五十弦翻塞外声。
沙场秋点兵。
马作的卢飞快,弓如霹雳弦惊。
了却君王天下事,赢得生前身后名。
可怜白发生。

【译文】
醉梦里挑灯看剑,仿佛回到了当年鼓角齐鸣、烽火连天的岁月。
把牛肉分给部下享用,乐队奏出铿锵旋律鼓舞士气。
这就是秋天在战场上的阅兵。
战马像的卢马一样飞奔,弓箭如惊雷一般震耳离弦。
一心想替君王完成收复失地的大业,取得世代美名。
可惜壮志未酬,已生白发。

3. 柳永《雨霖铃》

<center>雨 霖 铃</center>

寒蝉凄切,对长亭晚,骤雨初歇。
都门帐饮无绪,留恋处,兰舟催发。
执手相看泪眼,竟无语凝噎。
念去去,千里烟波,暮霭沉沉楚天阔。
多情自古伤离别,更那堪,冷落清秋节。
今宵酒醒何处?杨柳岸晓风残月。
此去经年,应是良辰好景虚设。
便纵有千种风情,更与何人说。

《雨霖铃》原为唐代教坊乐曲。相传唐玄宗为躲避安史之乱入蜀,时逢霖雨,在栈道中,风雨吹打铃声,触景生情,遂作《雨霖铃》曲悼念杨贵妃。后来柳永亦用其为词调,又名《雨霖铃慢》,作品分为上、下阕,以冷落凄凉的秋景为衬托,描写与恋人难以割舍的离别情怀,达到了情景交融的境界。

【译文】
秋后的蝉叫得急促而凄凉,面对长亭,傍晚时分,一阵急雨刚停。
在汴京城外设帐饯别,却没有心情畅饮,正在依依不舍的时候,船上的人又催着出发。

握着手相互凝望，满眼泪花，伤心到一句话都说不上来。
想到这次离开，千里迢迢，暮霭沉沉，一望无际。
自古以来多情人最伤心的是离别，更何况这萧瑟的清秋时节。
谁知今夜酒醒于何处？怕是只有凄厉冰冷的晨风和残月了。
这一去多年，即使遇到良辰美景也如同虚设。
纵是满怀风情，也不知与何人诉说。

4. 李清照《武陵春》

武 陵 春

风住尘香花已尽，日晚倦梳头。
物是人非事事休，欲语泪先流。
闻说双溪春尚好，也拟泛轻舟。
只恐双溪舴艋(zé měng 小船)舟，载不动，许多愁。

【译文】

风停了，尘土里带有花的香气，花儿却凋落殆尽。日头已高，我却懒得梳妆。
景物依旧，人事已变，往事都已完结。想倾诉自己的感慨，未开口，眼泪先流了下来。
听说双溪春景尚好，我打算泛舟前去。
只恐怕双溪蚱蜢般的小船，载不动我许多的忧愁。

7.3.5 唱赚

曲子的进一步发展，出现了清唱套曲，以鼓、拍板和笛为主要伴奏乐器的歌唱形式——唱赚(见图 7-3、图 7-4)。唱赚的曲式结构有下述两种。

1. 缠令

前面有引子，后面有尾声，中间用若干曲牌联缀起来，其曲式结构图为：
引子——A——B——C——D——E……尾声

2. 缠达

前面有引子，后面是两个不同曲牌的交替出现，其曲式结构图为：
引子——A——B——A 1——B 1——A 2——B 2……
不管是缠令还是缠达，都只能连接同一宫调内的曲牌。
唱赚代表了宋代艺术歌曲的发展水平，音乐表现形式丰富，表演难度大。南宋时还出现了"遏云社"等以唱赚著称的行会组织。

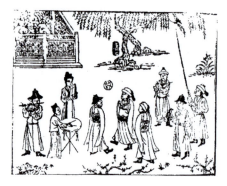
图7-3 陈元靓《事林广记》"唱赚图"

图7-4 《愿成双令》唱赚谱

7.4 元代散曲

> **提示**
> 金、元时期,兴起了一种新的艺术形式——散曲。散曲与杂剧并称为"曲",通常认为,用于抒情、写景、叙事且采用清唱形式的称为散曲;用于表演故事且采用代言体(由表演者代替剧中人物说)的称为杂剧。

元代散曲表现山林隐逸和男女情思的作品较多,不但深受文人士大夫的推崇,亦是官宦府第消遣娱乐的重要方式。

7.4.1 散曲的音乐

散曲音乐主要取自唐代大曲、宋代曲子、宋元说唱音乐以及少数民族音乐,也有一部分为当时创作的曲调,其伴奏乐器主要有琵琶、筝、笙、笛、箫、拍板等,不使用锣鼓。

7.4.2 散曲的分类

1. 小令

小令又称"叶儿",属于只曲结构,短小精悍。

2. 带过曲

带过曲由两三个只曲联缀而成,没有引子和尾声。

3. 散套

散套又称"套数"或"套曲",由多个同宫曲调联缀而成,通常带有尾声。

第 7 章 宋、元音乐

《双调新水令〈题西湖〉》是元代戏曲家马致远所作的一组散套，共由 12 支曲子组成。双调为宫调名，新水令、十八拍、阿纳忽等为曲牌名，题西湖为题目。全曲表现得清丽高雅，闲适超逸，不仅西湖之美如在眼前，隐居之乐，亦洋溢于字里行间。

<center>《双调新水令〈题西湖〉》（节选）</center>

[十八拍]

云外塔，岸边霞，桥上客树头鸦，水村山馆日斜挂。老子，醉么，疑阆苑，胜浮槎。

[阿纳忽]

山上种些桑麻，湖上觅些生涯，枕上听些鼓吹鸣蛙，江上听些琵琶。

7.5 说唱音乐

> **提示** 说唱音乐在唐代主要集中于寺院，到了宋元时期，广泛活跃于城镇、乡村和官宦府第，深受人们喜爱。代表形式有鼓子词、诸宫调、陶真、货郎儿等。

7.5.1 鼓子词

鼓子词因用鼓伴奏而得名，在宋代广泛流行，其唱词用长短句的形式写成，音乐重复使用一个曲牌，表演形式可分为下述两种。

1. 有说有唱，唱段之间夹以说白，歌唱部分重复同一曲牌

比如，北宋赵德璘根据唐代元稹小说《莺莺传》改编的《元微之崔莺莺商调蝶恋花词》，加上序尾，整篇有 12 段说唱，每段均为先说白，再演唱《蝶恋花》曲牌。

2. 只唱不说，类似分节歌，用同一曲牌演唱多段曲词

比如，北宋欧阳修的《十二月鼓子词渔家傲》，共 12 段，即用《渔家傲》曲牌唱出 12 个月份的不同景色。

7.5.2 诸宫调

诸宫调体现了我国说唱艺术发展的新高度，由北宋汴京勾栏艺人孔三传所创。

诸宫调是一种有说有唱，以唱为主，说唱长篇故事的艺术形式。因其运用多种宫调而得名，通常由多套曲牌组成，且各套曲牌间的宫调不同。这样产生的宫调对比，大大丰富了音乐的艺术表现力。

7.5.3 陶真

陶真产生于北宋,兴盛于金元,是一种流行于农村的说唱艺术。《繁胜录》记载:"听陶真尽是村人"。它的歌词曲调通俗易懂,且经常使用琵琶作为伴奏乐器。

7.5.4 货郎儿

宋代将民间用摇串鼓(类似今货郎鼓)招揽顾客,叫卖杂物的小商贩称为"货郎儿",他们的叫卖声调后来逐渐发展成为民间曲牌,称为《货郎儿》或《货郎太平歌》。

7.6 杂剧与南戏

我国戏曲的产生,有着悠久的历史,春秋时期楚国宫廷表演的"优孟衣冠"("优":代表身份,指古代乐舞艺人;"孟":指姓氏或名字;"衣冠":指滑稽表演。)已初见戏曲元素。汉代百戏中的《东海黄公》等节目,虽然有简单的人物角色和故事情节,但没有成为独立的艺术形式确立下来。魏晋至隋唐时期的歌舞戏与参军戏,已经接近于戏曲,不但有人物角色、故事情节,还有歌唱、舞蹈、说白、服装、化妆以及简单的舞台布景,可谓戏曲之雏形。一直到宋代,戏曲艺术才孕育而出,逐渐走进社会各阶层的日常生活,南宋时,戏曲取代歌舞大曲,成为一种表现力强,影响力广的综合艺术表演形式。

到了元代,统治者将所管辖的人划分为蒙古人、色目(西域)人、汉人(原金统治下的汉族及少数民族)、南人(原南宋统治下的汉族及少数民族)四个等级。其中,官员的正职和要职都由蒙古人担任,副职亦多由色目人担任,汉人和南人只能充当属员。在科举考试中,蒙古人、色目人为"右榜",汉人、南人为"左榜",考取后,还要按照等级的不同进行放官。所以在元代,汉、契丹、女真等族的许多知识分子由于科举失意,仕途多舛而流落民间,体验劳动人民生活,创作出了大量优秀艺术作品。他们不但组织书会,为说唱、戏曲编写话本和脚本,还与民间艺人合作,进行"杂剧"创作,极大地促进了元代戏曲在剧本结构、宫调体制和表演程式等方面的成熟和完善。

7.6.1 杂剧的发展

1. 宋杂剧

宋杂剧是宋代的一种戏剧形式,由唐代参军戏和歌舞杂技发展而来。北宋时,杂剧既为各种伎艺(如滑稽戏、傀儡戏、皮影、说唱、歌舞、杂技、武术等)的泛称,与百戏、散乐意义相同,也作为一种戏剧表演形式,或被列入各种伎艺之中演出,或作为单独节目演出。南宋时,杂剧开始取代歌舞大曲,在各种伎艺演出中处于主要地位(见图7-5、图7-6)。

第7章　宋、元音乐

图 7-5　南宋杂剧绢画（女艺人）

图 7-6　南宋杂剧《眼药酸》

提示　宋杂剧的演出剧目，多用大曲、诸宫调、曲子等音乐演唱故事，虽已将歌、舞、乐三者融合，但仍存在诸多伎艺杂陈的非戏剧性表演及以第三者口吻叙述故事等特点，故不是王国维所说"真正之戏曲"。

1) 结构与表演

(1) 艳段。

艳段即开场表演，表演情节简单的日常生活琐事吸引观众，为故事进一步发展作铺垫。

(2) 正杂剧。

正杂剧即故事情节的发展，表演较复杂的故事，为杂剧的主体。

(3) 散段。

散段亦称"杂扮"，泛指各种滑稽表演。

在宋杂剧中，艳段、正杂剧、散段三部分起初并无实质性联系，后来经过不断发展，逐渐才有了关联。

2) 角色行当

宋杂剧中有末泥、装旦、副净、副末、装孤等，已初步形成角色体系。

(1) 末泥。

称为末泥的人在剧中扮演主角。

(2) 装旦。

称为装旦的人在剧中扮演女性。

(3) 副净。

副净是指在剧中发呆装傻的人。

(4) 副末。

副末是指在剧中以副净为对象打趣逗乐的人。

(5) 装孤。

装孤是指在剧中扮演官吏的人。

3) 音乐曲调

宋杂剧的音乐主要取自唐代的大曲与法曲、宋代的唱赚与诸宫调以及当时流行的曲调。比如杂剧《王子高六幺》《崔护六幺》《莺莺六幺》等采用《六幺》大曲的曲调；《孤和法曲》《藏瓶儿法曲》等采用法曲的曲调；《诸宫调卦册儿》《诸宫调霸王》等采用诸宫调曲调；《卖花黄莺儿》《三姐黄莺儿》等采用词调《黄莺儿》的曲调等。

在宋杂剧的乐器伴奏中，伴奏者被称为"把色"，表演结束时演奏的乐曲称为"断送"。

4) 分类

宋杂剧分为滑稽戏和歌舞戏两类。滑稽戏以对白为主，使用较少或不使用音乐；歌舞戏以歌舞为主，音乐贯穿全剧。

2. 金杂剧

金杂剧亦称"院本"，其音乐、结构和表演形式与宋杂剧大体相同。

3. 元杂剧

元杂剧亦称"元曲"或"北杂剧"，盛行于元代，是在宋杂剧基础上发展起来的戏剧形式（见图7-7）。

1) 结构与表演

元杂剧的结构多为一本四折（"折"相当于"幕"或"场"），有时可以根据剧情需要，在开始或折与折之间加入一个楔子，起到序幕或过场的作用。若内容过于庞大，也可采用多本制，即分为二本、三本或五本连续表演。比如，王实甫的《西厢记》共有五本二十一折。

元杂剧的表演由曲、宾白、科三部分组成：

(1) 曲。

曲是指元杂剧的歌唱部分，全剧只由主角一人歌唱，其他角色只有说白，可见元杂剧是一种由说唱故事转化为表演故事的戏剧形式。其剧目分为"末本""旦本"两种，剧中主唱的男主角称为"正末"，女主角称为"正旦"。

(2) 宾白。

宾白是元杂剧的语言部分，两人相说曰宾，一人独说曰白。

(3) 科。

科是"科泛"或"科范"的简称，是指剧中的动作表演。

2) 音乐曲调

元杂剧是一种以唱曲为主的戏剧，所用的音乐称为"北曲"，属曲牌体，主要源于大曲、诸宫调、词调、旧曲以及当时流行的曲调。

3) 代表剧作家

元杂剧代表的剧作家有关汉卿（见图7-8）、马致远、郑光祖、白朴，这四人被称为"元曲四大家"。同时，王实甫和乔吉甫的杂剧创作也具有重要地位，常与关、马、郑、白并

称为"元曲六大家"。元杂剧的代表作品有关汉卿的《窦娥冤》《望江亭》《救风尘》；王实甫的《西厢记》；马致远的《汉宫秋》；白朴的《墙头马上》；郑德辉的《倩女离魂》等。

图 7-7　山西洪洞县明应王殿元代壁画演戏图
（"大行散乐忠都秀在此作场"）

图 7-8　关汉卿

窦娥冤·斩娥

[滚绣球]

有日月朝暮悬，有鬼神掌著生死权。天地也只合把清浊分辨，可怎生糊突了盗跖颜渊。为善的受贫穷更命短，造恶的享富贵又寿延。天地也做得个怕硬欺软，却原来也这般顺水推船。

7.6.2　南戏的发展

1. 宋南戏

南戏产生于北宋末年，是宋元时期流行于南方且以唱南曲为主的戏剧形式。因起源于浙江温州，故初名"温州杂剧"或"永嘉杂剧"。后为区别于北方的杂剧，亦称"南戏"或"戏文"。南宋时，流行于苏杭一带。出现了《王焕》《赵贞女蔡二郎》《乐昌分镜》等代表作品。

2. 元南戏

元代初，南戏与"南人"一样，一度受到压制和歧视。到了元代中后期，杂剧逐渐衰落，南戏不断发展（见图 7-9）。元末时，南戏日益繁盛，流行于江苏、浙江、安徽、江西等地，其作品亦被称为"传奇"。较有影响的有《荆钗记》《白兔记》（亦称《刘知远白兔记》）、《拜月亭》《杀狗记》（亦称《杀狗功夫》），并称"四大传奇"，与《琵琶记》又合称为"五大传奇"。

图 7-9　南戏《永乐大典戏文三种》之《小孙屠》

1) 结构与表演

南戏通常以人物的上场与下场为准，分成若干段，每段为一场，其长短视剧情而定，较为灵活。

南戏没有一人主唱的规定，不同角色根据需要可以随时演唱，并且有独唱、对唱、合唱等多种形式，更有利于曲、宾白、科等表演的综合运用。

2) 角色行当

南戏有生、旦、净、丑、外、末、贴七种角色，并且以生、旦为主，其他角色皆为配角。

3) 音乐曲调

南戏以唱南曲为主，且不受宫调的限制，可以随时换韵。其音乐多采用五声音阶，具有委婉细腻的风格，后不断吸收运用北曲曲牌，逐渐形成了较为固定的曲牌联缀形式，对我国戏曲中的"南北曲合流"产生了重要影响。

7.7　乐器的发展

宋代不但继承发展了前代乐器，随着不同风格乐曲的创作，还出现了三弦、云璈、火不思等新的乐器种类，极大地丰富了器乐艺术的表现形式。

7.7.1　弹拨乐器

1. 琵琶

> 提示
>
> 宋元时期的琵琶，由唐代的横抱、用拨子弹奏，逐渐发展为竖抱、用手或义甲弹奏，并出现了品，这些都标志着外来乐器琵琶中国化的基本完成。

第 7 章　宋、元音乐

随着演奏技法的不断丰富，琵琶成为既能独奏、又能伴奏及合奏的重要民族乐器。

元代琵琶曲《海青拿天鹅》，是目前所知创作年代最早的一首琵琶曲。海青，亦称海东青，是古代北方游牧民族用于狩猎的一种猛禽，即青雕。此曲运用琵琶的多种演奏技法，表现了海青捕捉天鹅的激烈场面，也反映了北方游牧民族的狩猎生活。

2. 古琴

宋元时期，古琴艺术在士大夫阶层中极为盛行，演奏技巧也有很大提升。在宋代，古琴艺术按照演奏风格的不同，出现了汴梁、两浙、江西三大流派，其中尤以南宋著名琴家郭沔创立的浙派影响最大。宋人成玉磵在《琴论》中记载："京师（汴梁）过于刚劲，江西失于轻浮，惟两浙质而不野，文而不史。"比如，郭沔创作的《潇湘水云》，借助烟波浩渺、情景交融的意境，成功表达了对元兵南侵、民族危亡的忧思之情。

3. 三弦

三弦亦称"弦子"，其前身可能是秦代的弦鼗，元代始有三弦之名。现代三弦有大、小两种形制，小三弦亦称"曲弦"，长约 95 厘米，盛行于江南，多用于昆曲、弹词的伴奏以及器乐合奏；大三弦亦称"书弦"，长约 122 厘米，用于北方大鼓书、单弦的伴奏、器乐独奏以及歌舞伴奏。

4. 火不思

火不思亦称"浑不似""虎拨思"或"吴拨思"（见图 7-10），这些都是土耳其语的译音，表明它是一种外来乐器。1905 年，在新疆吐鲁番西部地区发现的唐代古画中已有其图案。《元史·礼乐志》记载："火不思，制如琵琶，直颈无品，有小槽，圆腹如半瓶 ，以皮为面，四弦皮绷，同一孤柱。"至清代"番部"合奏中仍沿用。四轴，四弦，腹部蒙蟒皮。

图 7-10　火不思

5. 兴隆笙

西洋早期小型管风琴，元代传入我国，是西方传入我国最早的乐器。《元史·礼乐志》记载："以竹为簧，有声无律。"即兴隆笙传入我国时能发声，但音律不合，经改进后在元代宫廷使用，至明代失传。

7.7.2　拉弦乐器

拉弦乐器出现后，使我国民族乐器在演奏形式上呈现出吹、拉、弹、打的局面。

1. 轧筝

轧筝出现于唐代，宋时称"籈"，由弹拨乐器筝演变而成（见图 7-11）。《旧唐书·音

乐志》记载："轧筝，以竹片润其端而轧之。"现在所见的轧筝类乐器，形如筝而小，七至十一根弦不等，弦下有调节弦长确定音高的筝马，用芦苇秆或高粱秆涂松香擦弦发音。

2. 嵇琴

嵇琴亦称"奚琴"。源于隋唐时期我国北方奚部落使用的乐器。宋代陈旸《乐书》记载："奚琴本胡乐也，出于弦鼗而形亦类焉。奚部所好之乐也。盖其制，两弦间以竹片轧之，至今民间用焉。"（见图7-12）奚琴的形制与胡琴相似，唯独不同的是，它用竹片拉奏，而非用弓。所以，它被认为是胡琴的前身，即现代二胡等乐器的前身。

图7-11　宋代陈旸《乐书》中的轧筝图

图7-12　宋代陈旸《乐书》中的奚琴图

7.7.3　吹管乐器

1. 排箫

宋代以前，编管竖吹的乐器称为"箫"，宋代以后，称为"排箫"。

2. 箫

单管竖吹的箫在宋代称为"箫管"，即今天的洞箫，亦有"单管""竖吹"等名称。唐、宋时期的尺八（亦称"箫管""竖笛""中管"）可能是其前身。

7.7.4　打击乐器

云璈

云璈即今天的云锣，由若干面大小相同，厚薄、音高不同的铜制小锣，按音高不同列置在木架上，每一面小锣用三根细绳悬空系在架子的木框中，每架云璈上锣的数目不等，民间流行的多为十面，亦有十二面、二十四面的（见图7-13）。演奏时，左手持木架

下端的柄,右手用小槌击奏,多用于"行乐";或将云璈架直立桌上,用双槌敲击,多用于"坐乐"。现代改革后的云璈,锣的数目可增至三十多面,用双槌击奏,多用于民族乐队的合奏。

7.7.5 器乐合奏

图 7-13　云璈

1. 民间器乐合奏

1) 细乐

细乐是器乐合奏的一种形式。南宋灌圃耐得翁《都城纪事》记载:"细乐……以箫管、笙、篥、嵇琴、方响之类合动。"

2) 清乐

清乐是南宋时的一种器乐合奏形式。通常用笙、笛、觱篥(即筚篥)、方响、小提鼓、拍板、札子等合奏。

3) 小乐器

小乐器是宋代的一种独奏或小型合奏形式。南宋灌圃耐得翁《都城纪胜》记载:"小乐器,只一、二人合动也,如双韵合阮咸,嵇琴合箫管,鍪琴(又名渤海琴或枕琴)合葫芦。"

4) 鼓板

鼓板是宋代的一种器乐合奏形式。主要使用拍板、鼓、笛三种乐器,有时也加入札子、水盏(古代铜制打击乐器)、锣等打击乐器。

另外,根据元代陶宗仪《辍耕录》记载,蒙古族的器乐合奏有"大曲""小曲""回回曲"等形式,使用的乐器主要有秦琵琶、筝、胡琴、浑不似等。

2. 宫廷器乐合奏

1) 教坊大乐

教坊大乐是宋代的宫廷燕乐。北宋时期,"大乐"专指雅乐,把燕乐划为教坊主管。南宋时,将"教坊大乐"称为燕乐,以区别于号称"大乐"的雅乐。南宋民间的"细乐"之名,只是相对"教坊大乐"而言。

北宋与南宋教坊部使用的乐器,相同的有觱篥、龙笛或笛、笙、箫、琵琶、方响、拍板、杖鼓、大鼓等。北宋使用的埙、篪、箜篌、羯鼓等为南宋所无,南宋增加的筝与嵇琴则是北宋所没有的。并且南宋教坊乐的人数比北宋有所减少。

2) 随军番部大乐

随军番部大乐是宋代以后的宫廷鼓吹乐,由于贴近"御驾"的仪仗行列,多由禁军或内监掌管,但不属于鼓吹署。根据《武林旧事》卷二"御教仪卫次第"条记载,这种鼓吹乐用拍板二、番鼓二十四、大鼓十、札子九、哨笛四、龙笛四、觱篥二,整个乐队大约需要五十余人。

3) 马后乐

在随军番部大乐规模较小的活动中,由钧容直(初名引龙直,选拔擅长音乐的士兵组

建而成，隶属禁军）组织的骑吹鼓吹乐，被称为"马后乐"。明清时期鼓吹乐中同类的卤簿乐，由"銮仪卫"掌管。清代亦称"铙歌乐"。

7.8 音乐机构

7.8.1 掌管雅乐的机构

1. 太常寺

宋代以前，太常寺掌管礼乐，兼管雅乐和燕乐。宋代以后，太常寺专管礼乐和雅乐。

2. 大晟府

北宋崇宁四年（1105年），设立大晟府，掌管雅乐及部分鼓吹乐。

7.8.2 掌管燕乐的机构

1. 教坊

《宋史·职官·志四》记载教坊："掌宴乐阅习，以待宴享之用"，掌管宫廷燕乐。宋初时，下属乐部分为大曲、法曲、龟兹、鼓笛四部。据《都城纪胜》记载，宋代教坊按照技艺分为十三部：觱篥部、大鼓部、杖鼓部、拍板部、笛色、琵琶色、筝色、方响色、笙色、舞旋色、歌板色、杂剧色、参军色，各设有部头或色长。

2. 云韶部

北宋开宝四年（971年），设立箫韶部，在重大节日庆典中为皇帝表演大曲、歌舞戏等节目。984年，改称为"云韶部"。

7.9 音乐理论成果

7.9.1 记谱法

1. 俗字谱

俗字谱是工尺谱式的一种早期形式。宋代流行的俗字谱采用十个基本谱字按固定唱名

记谱。《白石道人歌曲》中的 17 首歌词采用了俗字谱记写。

2. 律吕字谱

律吕字谱是用十二律名记录乐音的一种记谱法。现存最早的谱例载于南宋朱熹《仪礼经传通解》。

7.9.2 宫调理论

1. 宫调辨名

北宋元丰五年 (1082 年)，音乐家范镇提出在我国古代律调中存在两类调名体系，即律声结构 (律名加声名) 宫调名称的两种不同称谓方式。比如，"黄钟之商"与"黄钟为商"等。在唐代时，调名中的"之"或"为"字常常被省略，就造成了调名体系的混乱。例如"黄钟商"(设黄钟为 C)，既可以理解为黄钟均之商声 (这里的"均"通"韵")，即"黄钟之商"(D 商调)，又可以理解为无射均之商声，即"黄钟为商"(C 商调)。范镇的这一发现，比日本学者林谦三在《隋唐燕乐调研究》(1936 年) 中提出的同一问题早了 900 余年。

2. 蔡元定十八律

南宋蔡元定 (1135—1198) 所创立的十八律是宋代律学研究的重要成果。十八律理论是按照传统的三分损益法算出十二律作为正律，再继续算出六律作为变律而构成的一种律制 (即用京房六十律的前十八律)。每一变律比正律高一个"古代音差"(24 音分)。十二正律皆可为宫，六个变律不能为宫。十八律的优点是，在以十二正律为宫时，可以在所有的十二均中严格保持三分损益律七声音阶中特有的音程 (见图 7-14)。

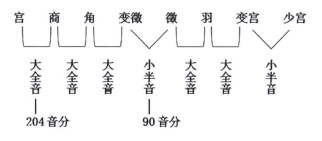

图 7-14　七声音阶中的特有音程

十八律理论解决了三分损益律音阶转调后音程关系不统一的问题，使在十二个调高上构成七声音阶时，能够统一成一种正声音阶结构模式，在律学研究上是一个突破。十八律的缺点是，仍存在三分损益律的局限性，即不能回到出发律黄钟，因此不能达到循环往复的旋宫性能。十八律限用十二正律为宫，仍属十二律体系。

7.9.3 音乐论著

宋元时期,更多文人进入音乐领域,编撰出了丰富的音乐文献。其中价值较高且保存至今的音乐专著有《乐书》《梦溪笔谈》《乐府诗集》《碧鸡漫志》《词源》《唱论》等。

1.《乐书》

《乐书》由北宋陈旸主持编纂,世称《陈旸乐书》,是我国历史上较早的一部音乐百科全书。《乐书》共200卷,前95卷摘录了《礼记》《周礼》《仪礼》《诗经》《尚书》《春秋》《周易》《孝经》《论语》《孟子》等书的音乐文字,并作出注解。后105卷为乐图论,论述了十二律、五声、八音、历代乐章、乐舞、杂乐、百戏等,并对前代和当时的雅乐、俗乐、胡乐及乐器均有详尽的说明。此书首刻于南宋庆元六年(1200年),现代常见的是清光绪二年(1876年)方濬的重刻本。

2.《梦溪笔谈》

《梦溪笔谈》由北宋沈括撰写,共26卷。《梦溪笔谈》中论及的音乐内容较多,涉及乐曲、乐律、乐器制作、演奏技巧、歌唱艺术、音乐思想等内容。比如,在歌唱艺术方面,主张"声中无字,字中有声";在组曲填词方面,主张"声词相从";在乐器演奏方面,主张"文实兼备",等等。

3.《乐府诗集》

《乐府诗集》是北宋郭茂倩编撰的一部诗歌总集,共一百卷。此书以辑录汉、魏至隋、唐、五代的乐府歌辞为主,兼及先秦歌谣,并录有大量古乐书佚文,是研究五代以前雅乐、燕乐、鼓吹、横吹、相和歌、清商乐、舞曲、琴曲及隋唐歌舞大曲的珍贵资料。

4.《碧鸡漫志》

《碧鸡漫志》由南宋王灼撰写,共五卷。此书是作者在绍兴十五年(1145年)冬至十九年(1149年)春,旅居成都碧鸡坊时所作。全书论述了上古至唐代歌曲的流变,考证《霓裳羽衣曲》《凉州》等二十八首唐代乐曲的命名缘由、历史沿革及其与宋词的关系,颇有见地。另外,有关北宋民间艺人张山人、孔三传及宋词音乐的记载,均为作者亲身见闻,具有较高的史料价值。

5.《词源》

《词源》由南宋张炎撰写,包括上、下两卷。上卷有五音相生、律生八十四调、古今谱字、管色应指字谱、律吕四犯、结声正讹、讴曲旨要等十四目;下卷有音谱、拍眼、制曲、令曲、杂论及杨守斋作词五要等十六目,是研究宋词音乐不可或缺的重要史料。

6.《唱论》

《唱论》由元代燕南芝庵撰,共31节,不分卷。《唱论》是我国最早论述歌唱艺术的著作,

列举了宋元时期乐曲的名目、风格、节奏、曲式结构、种类、内容、歌唱方法、流传地区以及其他相关的音乐理论。书中有关歌唱问题的内容较为丰富。比如,表现对歌唱艺术推崇和重视的"丝不如竹,竹不如肉""取来歌里唱,胜向笛中吹"等;表现咬字、运腔方面的"字真、句笃、依腔、贴调""声要圆熟,腔要彻满"等;表现气息技巧的"偷气、取气、换气、歇气、就气、爱者一口气"等,对歌唱艺术细致深入的分析。虽然文字过于简略,多用当时的用语和行话,但反映了宋元时期在歌唱艺术理论研究方面取得的成就,是一部对歌唱艺术研究较为全面的理论著作。

【小结及综合实践】

综合实践1:请自行总结本章的知识点。

综合实践2:运用所学知识,完成下列题目。

(1) 名词解释:勾栏、姜夔、唱赚、鼓子词、诸宫调、蔡元定十八律。

(2) 简述宋代曲子的由来、体裁结构及艺术风格。

(3) 简述姜夔自度曲的创作特征。

(4) 宋杂剧与元杂剧在结构表演上有何不同?

(5) 杂剧与南戏有何区别?

第 8 章

明、清音乐

学习目标

- 了解明清时期小曲、民间歌舞、说唱音乐以及器乐艺术的发展。
- 熟悉明清时期戏曲艺术的发展。

关键词

小曲 秧歌 花鼓 木卡姆 鼓词 弹词 四大声腔

8.1 概况

明、清是我国封建社会的最后两个王朝。1368年，明朝建立，统治者通过改良措施，经济不断发展。隆庆、万历年间(1567—1620年)，江南地区资本主义开始萌芽。发达的商业促进了城市繁荣，戏曲艺术在宋元的基础上日趋成熟，出现了海盐、余姚、弋阳、昆山四大声腔。同时，明代许多文人或隐身林泉，寄情于山水，或根植民间，关注百姓生活，他们创作出大量优秀音乐作品，推动了戏曲、民歌及说唱音乐的发展。

1635年4月，清太宗皇太极即位，改国号为清。1644年4月25日，明崇祯皇帝在李自成攻入北京后，吊死于煤山(今景山)，明朝灭亡。同年10月1日，作为清朝入关的第一位皇帝，清世祖顺治在北京举行了隆重的开国大典。次年5月，李自成在湖北九宫山遇难，农民起义失败。清军挥师南下，征讨明朝残余势力，郑成功拒不受抚，渡海收复台湾。至此，持续了20余年的反清斗争接近尾声，一个统一的、多民族的大清王朝在刀光剑影中完成了初建。

清代初期，统治者勤政爱民、肃贪倡廉，农业、手工业发展水平逐步提高，经济不断繁荣，出现了所谓的"康乾盛世"。但清代中期以后，政治腐败，文化专制，加上长期闭关锁国，经济不断落后于世界。1840年，鸦片战争爆发，清政府割地赔款，签订了一系列丧权辱国的不平等条约，激化了阶级矛盾，导致民变四起。1912年1月1日，中华民国在南京宣告成立，孙中山就任临时大总统。同年2月12日，袁世凯窃取革命胜利果实，在北京就任中华民国临时大总统，并迫使隆裕皇太后颁布宣统皇帝溥仪退位的诏书，清朝灭亡，标志着中国两千多年来封建君主制度的结束。

明清时期，音乐文化的发展，呈现出两大特点。

8.1.1 民间音乐蓬勃发展

这一时期，无论是民间歌舞与说唱音乐，还是戏曲与器乐艺术，其发展水平都有显著提高。比如，明代的小曲，在艺术形式上可与唐诗、宋词、元曲比肩。这种建立在"声腔"基础上的一字多音的民歌，比起建立在"声韵"基础上的一字一音的古代民歌，旋律更加优美流畅。

同时，明清时期的说唱音乐，在传统音乐的基础上，日臻成熟，并呈现出"南北分野"的局面。

另外，明清时期的戏曲，也由宋元时期单一声腔、单一剧种的"杂剧"和"南戏"，逐渐演变为多声腔体系的地方性剧种。愈趋愈卑，新奇迭出，昆曲经过不断革新创造，独树一帜，位居"四大声腔"之首。直到1790年，"四大徽班"进京，才逐渐孕育出了超越昆曲的国粹艺术"京剧"(见图8-1)。

第 8 章　明、清音乐

图 8-1　光绪年间北京茶园演戏图

8.1.2　音乐理论研究成果显著

明清时期，在音乐曲谱的整理刊印、乐律的制定发明等方面都取得了丰硕的成果。比如，明代朱权的《神奇秘谱》，是我国最早刊印的琴曲集；清代华秋苹的《琵琶谱》，是我国最早刊印的琵琶曲谱集；明代朱载堉发明的"新法密律"，是世界上最早用数学方法制订出的"十二平均律"理论等。

总体来看，明清时期是我国民间音乐的重要延续和发展时期，我国丰富的传统音乐文化遗产，是与这一时期民间音乐的空前传播和民间艺人的世代传承分不开的，而随着清末社会变迁与西方音乐的大规模传入，我国音乐形态再次发生转变，进入了新音乐的启蒙和发展时期。

8.2　明清小曲

> **提示**
> 明清时期，尚无"民歌"的称谓，为了有别于大曲，通常将其称为"小曲""杂曲""时曲"或"小唱"。

明代卓珂月《寒夜录》记载："我明诗让唐，词让宋，曲让元，庶几《吴歌》《挂枝儿》《罗江怨》《打枣竿》《银纽丝》之类，为我明一绝耳。"高度评价了明代小曲的成就。

同时，明清时期文人对小曲的收集、整理，不仅推动了民歌的发展，亦使大量时调小曲得以保存，流传至今。如明代冯梦龙编印的《挂枝儿》《山歌》；清代华秋苹编印的《借云馆小唱》，清代王廷绍编印的《霓裳续谱》等。

中外音乐简史

8.2.1 明清小曲的结构

明清小曲,往往是以一个曲牌为主,将多个曲牌联缀在一起,并带有乐器伴奏的套曲。比如,小曲《五瓣梅》,是将曲牌《满江红》作为首尾,中间加入了《银纽丝》《红绣鞋》《扬州歌》《马头调》4个不同的曲牌;苏南牌子小曲《山门六喜》,是将《寄生草》《山歌》《剪剪花》等6个曲牌联缀起来,用琵琶自弹自唱,描述鲁智深醉打山门的套曲。其中,第六段《剪剪花》实际上是曲牌《茉莉花》的变体运用。

8.2.2 明清小曲的风格特点

> **提示** 明清小曲具有优美流畅、质朴简练的特点,它将古代一字一音的"声韵"民歌发展成为一字多音的"声腔"民歌。

清代著名文学家蒲松龄(1640—1715)将《聊斋志异》中的部分故事情节,用方言结合当时流行的各种小曲,创作出带有故事情节的长篇叙事歌曲,被称为"蒲松龄俚曲"或"聊斋俚曲"。比如,其中《磨难曲》第十三回(愤杀恶徒)的《叠断桥》("叠"为词语的重复,"断"为曲调的停顿,"桥"为乐句间的过腔。)曲牌,速度缓慢,刚柔结合,擅长表现悲愤、伤感、期盼、思念的情绪。

叠 断 桥

春日天长,春日天长,带病的那恹恹,懒得下床。奴这里呀正心焦啊,极嗔那桃哎桃花儿放。
注: ①恹(yān):〈书〉形容患病而精神疲乏。②嗔(chēn):怒,生气;对人不满,生人家的气,怪罪。~怒;~怪。

8.3 民间歌舞

> **提示** 明清时期的民间歌舞,是一种边歌边舞的小型歌舞,不同于汉唐时期由歌舞艺人专门表演的歌舞伎乐。其旋律欢娱流畅,节奏性强,具有舞蹈的韵律感。

明清时期的歌舞音乐出现了多样化的发展趋势,呈现这一局面,有两个方面的原因:第一,各民族有能歌善舞的传统。第二,民间艺术的发展和文化交流的加强,使这种情绪欢快、短小精炼的民间歌舞形式具备了更强的欣赏娱乐性。

8.3.1 汉族歌舞

1. 秧歌

秧歌源于人们的劳动生活，兴起于南宋，明清时期流行于北方汉族地区，是一种集歌、舞、戏于一体的综合艺术表演形式。通常分为"地秧歌"和"高跷"两类。"地秧歌"是徒步在地面上表演，"高跷"是将双脚踩在木跷上表演，又称"踩高跷"。每逢喜庆佳节，人们就会自发地组织起来跳秧歌（见图 8-2）。伴奏乐器有唢呐、锣、鼓、二胡、笛子、板等。

2. 花鼓

花鼓亦称"打花鼓"，明清时主要流行于安徽、江苏、浙江、湖北、湖南、山东、山西、陕西等地，是一种源于民间的汉族歌舞艺术。表演时男执锣，女背鼓，边歌边舞。音乐节奏明快，旋律流畅，曲调多为当地的山歌或小调。清代以后，各地花鼓艺术不断融入戏曲元素，有的还发展成为地方小戏，代表的有湖南花鼓戏、凤阳花鼓戏、河北花鼓戏等。

其中，"凤阳花鼓"，又称"双条鼓""打花鼓"或"花鼓小锣"（见图 8-3），是流行于安徽一带的集曲艺与歌舞于一体的民间艺术形式。最初表演形式为"一人敲鼓，一人击锣，口唱小曲，锣鼓间敲"。扫描二维码，聆听乐曲《凤阳花鼓》演奏。

《凤阳花鼓》.mp3

图 8-2　陕北秧歌

图 8-3　安徽凤阳花鼓

3. 花灯

花灯是明清时期流行于云南、贵州、四川、湖南等地的汉族歌舞，在侗、苗、布依、土家族等地区亦有出现。花灯有两种类型：一种偏重于舞蹈，由青年男女载歌载舞表演；另一种则偏重于表演故事，后不断发展成为民间小戏。花灯的音乐主要由各地民歌、小调发展而成，伴奏乐器有胡琴、月琴、三弦、笛子、锣、鼓、镲等。

8.3.2 少数民族歌舞

1. 维吾尔族歌舞

1) 木卡姆

> **提示**
>
> 木卡姆是维吾尔族的一种大型歌舞套曲，这种歌舞套曲有着悠久的历史，包含了15世纪以来的诸多维吾尔族传统音乐，被称为"维吾尔音乐之母"。根据新疆和田学者毛拉·伊斯木吐拉《艺人简史》记载，木卡姆在明代已经广为流传，清初被宫廷列入"回部乐"。

木卡姆的分布地域较广，在阿拉伯、波斯、土耳其、印度以及中亚地区均有出现，但只有我国新疆木卡姆才是世界上表现形式最丰富的木卡姆音乐（见图8-4）。2005年11月25日，"中国新疆维吾尔木卡姆艺术"被联合国教科文组织宣布为第三批"人类口头和非物质文化遗产代表作"。扫描二维码，聆听新疆木卡姆演唱。

新疆木卡姆音乐.mp3

图8-4 新疆维吾尔木卡姆

新疆维吾尔木卡姆按照地区的不同可分为：南疆的喀什木卡姆、和田木卡姆和刀郎木卡姆；东疆的哈密木卡姆、吐鲁番木卡姆；北疆的伊宁木卡姆等分支，并且各种木卡姆在曲名、乐曲结构、风格等方面都有差异。一般认为喀什木卡姆较为细腻，刀郎木卡姆较为粗犷，伊宁木卡姆较为明快。

木卡姆通常有12套曲目，被称为"十二木卡姆"，每套木卡姆由三部分组成。

(1) 穷乃额曼。

穷乃额曼即"大曲"的意思。音乐由深沉的散板序唱开始，节奏较自由，后面是多段体的叙事歌曲和歌舞曲，且各段之间带有间奏。

(2) 达斯坦。

达斯坦即"叙事诗"，由三四段叙事歌曲组成，旋律优美，曲调流畅，各段之间带有

间奏。

(3) 麦西莱普。

麦西莱普由三至六段歌舞曲组成，结构简练，情绪欢快。

木卡姆的伴奏乐器有萨塔尔、弹拨尔、杜塔尔、热瓦甫、艾捷克、卡龙、手鼓等，伴奏时大多席地而坐，并带有独唱、对唱、齐唱以及舞蹈等表现形式。

2) 赛乃姆

赛乃姆是明清时期流行于维吾尔族民间的一种歌舞形式。其曲调和舞蹈在不同地区各有不同，为了加以区分，常在其名称前冠以地名，如《喀什赛乃姆》《哈密赛乃姆》《刀郎赛乃姆》等。赛乃姆旋律活泼、节奏轻快，表演程式较为自由，舞者亦多为即兴表演，伴奏乐器有萨塔尔、弹拨尔、杜塔尔、热瓦甫、艾捷克、扬琴、笛子、唢呐、手鼓等。

2. 藏族歌舞

1) 囊玛

藏族人民向来能歌善舞，有着丰富的民间音乐。囊玛产生于清代顺治年间。当时五世达赖喇嘛手下的权臣，组织了一支歌舞队，排练一些藏族民间歌舞，在"囊玛康"（达赖喇嘛居住的地方）表演，从此有了"囊玛"之名。

囊玛最初的表现形式以歌唱为主，伴奏乐器也只有六弦琴，藏语称其为"扎姆涅"。到了嘉庆年间，藏族贵族登者班爵从内地带去了汉族乐器，使囊玛的伴奏乐队中出现了洋琴、特琴、京胡、根卡、竹笛、串铃等乐器。相传六世达赖喇嘛仓洋嘉措非常喜爱囊玛，又善弹六弦琴，他的诗配上乐曲，也成为囊玛音乐的一部分。

囊玛的表演有歌曲、舞曲和歌舞等形式，其歌唱旋律优美、舒展，舞蹈活泼、奔放。

2) 锅庄

锅庄是流行于藏族地区的一种民间歌舞，常用于节日或宴会的表演，所唱内容多为"赞佛"或"赞美劳动"。表演时由数人或数十人围成圈，踏着舞步，载歌载舞，伴奏乐器多为六弦琴。

3) 堆谐

堆谐是流行于雅鲁藏布江上游萨迦、昂仁、萨鲁一带的藏族歌舞音乐。由于表演时以脚踏地，发出"踢踏"声，故亦被称为"踢踏舞"，伴奏乐器多为六弦琴。

总的来看，在藏族歌舞中，囊玛通常代表藏族古典歌舞，锅庄和堆谐通常代表藏族民间歌舞。

注：

① 特琴：又称"太琴"或"胡琴"，藏族弓弦乐器，形制与二胡相近，流行于拉萨、日喀则、江孜及西藏广大村镇，多用于"囊玛"和"堆谐"的伴奏，亦用于藏戏伴奏。

② 根卡：藏族弓弦乐器，历史悠久，最早用于"囊玛"伴奏，20 世纪 50 年代改革成为高、中、低音系列根卡，其音色具有浓郁的高原风格，常用于独奏、重奏、合奏以及民间歌舞伴奏，深受藏族人民喜爱，在西藏的拉萨、日喀则等地较为流行。

3. 纳西族歌舞

1) 白沙细乐

白沙细乐是云南丽江纳西族的一种以器乐演奏为主的艺术形式（见图8-5），音乐缠绵舒缓，伴奏乐器主要有竖笛、横笛、芦管、二黄、胡琴、琵琶等。

图8-5　纳西白沙细乐

2) 热美磋

热美磋是纳西族的一种歌舞，反映了纳西族人古老的宗教观念。"热美"也叫"热"，是传说中的一种精灵，专吸人死后的灵魂，所以热美磋表演时常常围着篝火跳舞驱赶精灵。

3) 洞经音乐

洞经音乐是云南省特有的一种以传统祭祀为主要内容的民间音乐形式，曾以演唱《文昌大洞仙经》而得名。洞经音乐吸收了明代中原南迁移民传入的各种曲调，逐渐发展成为一种融吹、拉、弹、打、唱为一体的音乐表现形式，分为《经曲》和《曲牌》两大类。

8.4　说唱音乐

> **提示**
> 明清时期黄河流域和长江流域的传统音乐有了明显差异，"南北分野"亦成为这一时期说唱音乐的显著特征，"南"是指南方的"弹词"，"北"是指北方的"鼓词"。同时，牌子曲、琴书等说唱艺术在明清时期也具有一定影响。

8.4.1　鼓词

鼓词是明清时期流行于我国北方诸省的说唱艺术，它的前身是宋元时期的鼓子词、词话等艺术形式。演员表演时右手击鼓控制节奏，左手辅以木板或犁铧铁片。伴奏乐器主要有鼓、板、三弦，有时也兼用四胡、扬琴等乐器。

明清时期,鼓词不断与各地方言、民歌、小调结合,演变成"大鼓"的形式。常见的有京韵大鼓、京东大鼓、西河大鼓、梅花大鼓、梨花大鼓、东北大鼓、湖北大鼓、温州大鼓等种类。

1. 京韵大鼓

京韵大鼓亦称"京音大鼓"(见图 8-6)。它是在木板大鼓的基础上,不断吸收京剧、梆子腔等艺术成分发展而成,曲调流畅,用北京方言演唱,广泛流行于北京、天津及华北、东北等地区。

2. 京东大鼓

京东大鼓起源于北京东部香河、宝坻一带的农村,最初为农民劳动之余哼唱的"地头调"(见图 8-7)。清代中叶,在河北木板大鼓的基础上,吸收京东一带民歌小调,并改用京东方言进行演唱。20 世纪初传入天津,不断吸收河北民歌曲调,形成独特唱腔,20 世纪 30 年代正式定名为"京东大鼓"。2006 年 5 月 20 日,"京东大鼓"被列入第一批国家级非物质文化遗产名录。

京东大鼓在表演时,演员右手打鼓、左手击铁片演唱。伴奏乐器以大三弦为主,后来加入了扬琴、四胡等乐器。扫描二维码,观赏京东大鼓表演视频。

京东大鼓.flv

图 8-6　京韵大鼓

图 8-7　京东大鼓

3. 西河大鼓

西河大鼓起源于河北中部的农村,亦称"西河调""河间大鼓"(见图 8-8)。西河大鼓是在清代道光年间(1821—1850)由马三峰在木板大鼓的基础上,吸收戏曲、民间曲调,创造出的声腔,并将木板改为铁板,小三弦改为大三弦,奠定了西河大鼓的基础。在其传统曲目中有中、长篇 150 余部,小段、书帽 370 余篇。

图 8-8　西河大鼓

8.4.2 弹词

明代中叶,弹词已在我国江南地区流行,有"苏州弹词"(见图8-9)、"扬州弹词""长沙弹词""四明南词""绍兴弹词调"等种类。它与宋代的"陶真"有着直接的渊源关系。现存最早的弹词唱本是元末杨维桢的《四游记弹词》。伴奏乐器多为琵琶、三弦等弹拨乐器。表演形式有一人的"单档"、两人的"双档"和三人的"三档",有说有唱,声情并茂,深受江、浙等地人们的喜爱。

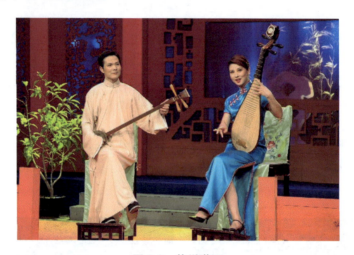

图 8-9　苏州弹词

8.4.3 牌子曲

牌子曲是用民间小曲以"曲牌联套体"的形式构成的套曲,它是明清时期曲牌体说唱艺术的统称。表演时说唱相间,讲述故事。比如京、津地区的单弦牌子曲(亦称"八角鼓")、山东的"聊城八角鼓"、河南的"大调曲子"、甘肃的"兰州鼓子"、青海的"青海赋子";南方的"扬州清曲""湖北小曲""四川清音""广西文场"等都属于牌子曲。其伴奏乐器北方常用三弦,南方常用琵琶、二胡、扬琴等。

8.4.4 琴书

琴书是以扬琴为主要伴奏乐器的说唱艺术。表演时用方言演唱,曲调通常由当地民间小曲发展而来。具有代表性的有:"北京琴书""山东琴书""徐州琴书""安徽琴书""四川洋琴""云南洋琴"等不同形式。

第8章 明、清音乐

8.5 明清戏曲

> **提示**　元代末年，风靡一时的杂剧逐渐衰落，南戏与各地民间音乐结合，不断迅速发展，并派生出多种声腔剧种，开创了以南戏声腔为主体的戏曲传奇时代。

8.5.1 明代四大声腔

元末明初，在我国东南沿海一带，资本主义萌芽，商品经济日益繁荣，促进了文化艺术的不断发展。戏曲艺术在南戏的基础上，吸收杂剧成果，形成了不同的声腔体系，出现了具有代表性的海盐腔、余姚腔、弋阳腔和昆山腔，号称"四大声腔"。

1. 海盐腔

海盐腔产生于元代的南戏声腔。明正德年间(1506—1521)，流传到浙江海盐，与当地戏曲、民间音乐相结合，辗转改益，形成南戏新声腔——海盐腔，并不断流传至嘉兴、温州、潮州、台州、南京等地。海盐腔风格文静、优雅，采用官话演唱，行当分为生、旦、净、末、丑。伴奏乐器多用锣、鼓、拍板等打击乐，不被弦管。

2. 余姚腔

余姚腔形成于元末明初浙江余姚一带的南戏声腔。演唱时不被管弦，只用鼓板，流行于浙江、江苏、安徽一带，常用杭州湾地区的方言演唱。

3. 弋阳腔

弋阳腔形成于元末江西弋阳的南戏声腔，清代称为"高腔"，音调高亢豪放，深受人们喜爱。弋阳腔对一些地方剧种的形成发展，有着重要影响，由它构成的声腔体系，称为"高腔腔系"。比如赣剧、湘剧、川剧等高腔戏的产生，都与弋阳腔有着一定关系。弋阳腔常常带有"一人唱众和之"的演出形式，即一人演唱，众人帮腔。伴奏乐器以打击乐器为主，行当分为生、旦、净、末、丑。

4. 昆山腔

昆山腔产生于江苏昆山一带的南戏声腔——"昆山土调"，起初流行的范围不及其他三种声腔，经过元末顾坚的改进后，成为一种新的声腔。明代嘉靖、隆庆年间(1522—1572)，又经魏良辅等人的革新创造，形成婉转细腻的"水磨腔"，影响不断扩大，隆庆末年，昆山人梁辰鱼又写出了第一部昆腔传奇《浣纱记》。从明代中期到清代中期，昆曲迅速发展，成为影响最大的全国性声腔剧种，一时戏班林立，名家辈出。如汤显祖(1550—1616)的《牡

丹亭》家喻户晓，几令《西厢》减色；洪昇的《长生殿》，情节曲折，引人入胜；孔尚任（1648—1718）的《桃花扇》，结构庞大，寓意深刻，这些作品将昆曲艺术的发展推向了高潮。清代中后期，昆曲渐受冷落，光绪年间（1875—1908），一蹶不振，逐渐被日益兴起的京剧取代。新中国成立后，昆曲经过不断改革，又重新焕发生机，并于2001年5月18日，被联合国教科文组织宣布为第一批"人类口头和非物质遗产代表作"。扫描二维码，观赏昆曲《牡丹亭》演出片段。

《牡丹亭》片段.flv

8.5.2 清代乱弹

从清代康熙至道光年间的一百余年里，各种地方戏曲蓬勃兴起。后来在音乐上出现了以板式变化为主，即以"板腔体"为主的"乱弹"形式，成为新兴戏曲和传统戏曲（以曲牌体为主）的分水岭。因此，这一时期亦被称为"乱弹"时期。嘉庆年间（1796—1820）的北京已有北弋（河北的高腔）、东柳（山东的柳子戏）、西梆（山西、陕西、河南的梆子腔）等许多声腔剧种。它们与昆曲经过长期的"花雅之争"后，最终取代了昆曲。道光年间（1821—1850），又形成了以西皮、二黄为主的皮簧腔，在这些声腔中，以梆子腔、皮簧腔的发展最为繁盛，因此成为"乱弹"诸腔中的代表声腔。

8.5.3 京剧的形成

清代中期，北京是全国戏班云集、人才荟萃的地方。其中，汉调艺人的活动尤为突出。汉调是汉剧的前身，曾流行于湖北汉水一带，又被称为"楚调"，它是在湖北清戏（弋阳腔的一支）的基础上，不断吸收秦腔与二黄元素，继而发展成为以西皮、二黄为主的声腔剧种。

1790年，乾隆皇帝诏令三庆、四喜、春台、和春四大徽班进京。徽班艺人进宫演出后，并未南归，而是不断与京城其他戏班艺人广泛交流，切磋技艺，加之徽班丰富的声腔和精湛的表演，遂倍受京城戏迷的青睐，盛极一时。从此，一些昆曲和汉调艺人也搭入徽班，促使徽汉合流，形成了以皮簧腔为主要唱腔、以生行为主要行当的戏曲艺术表演形式即京剧的形成（见图8-10）。

图8-10 《同光十三艳》画像摹本清代沈蓉圃绘

第 8 章　明、清音乐

京剧形成于 1840 年前后，成熟于 20 世纪初，并呈现出一大批京剧表演大师。起初仍以生行为主，出现了余三胜 (1802—1866)、程长庚 (1812—1882)、张二奎 (1814—1864)"前三杰"和孙菊仙 (1841—1931)、谭鑫培 (1847—1917)、汪桂芬 (1860—1906)"后三杰"。后来以梅兰芳为代表的旦角行当打破了这一局面，从而生旦并肩，丰富了京剧艺术的表现力。

1917—1937 年，京剧成为时尚，流行于全国，迎来了其发展的黄金时代。"四大名旦"（梅兰芳、程砚秋、尚小云、荀慧生）(见图 8-11)，各领风骚；余叔岩、言菊朋、马连良等老生行当自成面目；周信芳成为南方京剧的生行代表。同时，以梅兰芳为代表的京剧表演艺术家，推陈出新，继承和创作了大量传统剧目和时装新戏，并对京剧的伴奏形式进行了改革。他们赴海外演出，考查戏剧，提升了京剧艺术的国际影响力。

如今，京剧经过世代相传，不断发扬光大，并于 2010 年 11 月 16 日，被联合国教科文组织宣布为"人类非物质文化遗产代表作名录"，誉满全球。

图 8-11　京剧四大名旦（左起依次为）：程砚秋、尚小云、梅兰芳、荀慧生

知识拓展

京剧《四郎探母》(亦称《四盘山》或《北天门》)，《坐宫》是其中的一折，讲述了四郎杨延辉在宋、辽金沙滩一战中，被辽掳去，改名木易，后与铁镜公主成婚。十五年后，辽邦大将萧天佐摆下天门阵，宋营则由六郎杨延昭挂帅，双方对峙于飞虎峪(九龙山飞虎峪是今天的蓟县，天津市唯一的山区县。)后来，四郎得知老母佘太君押运粮草随营同来，不觉动了思亲之情。但是战情吃紧，无法过关，正在愁苦之际，铁镜公主问明隐情，盗取令箭，帮助四郎过关与亲人见面。

8.6　器乐的发展

8.6.1　古琴艺术

提示

由于对表演美学的认识与演奏风格的不同，明清时期古琴艺术产生了诸多流派，名家辈出。同时，出现了《平沙落雁》《渔樵问答》《良宵引》等著名琴曲。

1. 琴派

1) 徐门正传

从南宋知名琴师徐天民开始,凡得其传授琴艺的人都被推崇为"徐门正传"(或称"浙操徐门")。元代琴人袁桷、金汝砺等曾从其学琴。徐天民祖孙四代(包括徐秋山、徐晓山及明初的徐和仲)皆为著名琴师。其曾孙徐诜(字和仲)居于四明(今浙江宁波),以教学为业,远近求学者甚众。徐诜继承祖传,成为明初琴家,被誉为"得心应手,趣自天成"。并创作《文王思舜》等琴曲,编辑有《梅雪窝删润琴谱》。后来明代琴家黄献刊印的《琴谱正传》、肖鸾编辑的《杏庄太音补遗》与《杏庄太音续谱》均继承了他的传统,堪称"徐门正传"。

2) 虞山派

"浙操徐门"第三代徐晓山,曾在常熟一带传琴,使当地琴家辈出,陈爱桐即为其中之一。传至严澂时,由于他官场失意,退隐林泉后向徐门弟子陈星源学琴,并在常熟一带组织琴家结成"琴川琴社"(当地有河流名为琴川),亦称"熟派"。因地处虞山,故亦称"虞山派"。严澂将所奏琴曲编辑为《松弦馆传谱》,并强调"清微淡远""取其古淡清雅之音,去其纤靡繁促之响。"而陈爱桐的再传弟子,即虞山派集大成者徐上瀛(号青山)的演奏风格与严澂有所相同,提倡"调之有徐必有疾",将严澂未收录的《潇湘水云》《乌夜啼》等优秀琴曲加以润色继承了下来。其所著《溪山琴况》,将器乐演奏的问题概括为二十四况逐条阐述,不仅为音乐表演美学作了总结,亦是研究古代音乐美学的重要文献。徐上瀛所传琴曲30余首,由其弟子夏溥于康熙十二年编辑成《大还阁琴谱》。

由于虞山派在古琴界的影响较大,为了纪念该派,20世纪30年代在上海成立了"今虞琴社"。

3) 广陵派

广陵为江苏扬州之古称,清代时,以此地为中心形成的琴派被称为"广陵派",最初由徐常遇在虞山派的基础上发展而成。其子徐祜、徐祎继承家学,琴艺轰动京师,曾得到康熙的召见,人称"江南二徐"。他们编辑的《澄鉴堂琴谱》成为广陵派最早的琴谱。徐祎之子徐锦堂还传艺于广陵派琴家吴灴等人。

广陵派继承人徐祺,将各地名曲加工整理,编辑成《五知斋琴谱》,广为流传。吴灴在此基础上编辑的《自远堂琴谱》,亦具有较大影响。秦维瀚编辑的《蕉庵琴谱》,为广陵派后期重要谱集,所收《龙翔操》等曲流传至今。

4) 川派

川派亦称蜀派。唐代有"蜀声躁急,若激浪奔雷"的评论,其演奏风格至今仍有遗存。近代川派著名琴家有张孔山、李子昭、杨紫东、龙琴舫等。所传琴曲主要收录于《天闻阁琴谱》《沙堰琴谱》中,代表琴曲有《流水》《醉渔唱晚》等。

2. 琴曲

1) 《平沙落雁》

《平沙落雁》亦称《燕落平沙》。曲谱最早见于明崇祯七年(1634年)藩王朱常淓所刊《古音正宗》。乐曲生动流畅,结构简单,流传甚广,见于刊载的曲谱达50余种。《天闻阁琴谱》

第8章 明、清音乐

题解"盖取其秋高气爽,风静沙平,云程万里,天际飞鸣。借鸿鹄之远志,写逸士心胸者也。"道出了此曲要表达的意图。

乐曲分为六段,三个部分。其中,一、二段为第一部分,描绘风轻云淡,雁行飞鸣的情景;三、四、五段为第二部分,描写雁群绕洲三匝、盘旋顾盼的情形;第六段为第三部分,描绘了雁群初落,欲息又起,最终与夕阳一同消失在江天暮霭之中。明代扬基的同名诗作《平沙落雁》,可谓此曲所述意境的生动写照。

<center>

平 沙 落 雁

江横秋水白,
日落寒沙浅。
鸿雁万里来,
翩翩下平远。
欲堕更低飞,
斜行三两转。

</center>

2) 《渔樵问答》

此曲谱最早见于明代肖鸾编辑的《杏庄太音续谱》。传谱多达30余种,有的带有歌词。乐曲通过樵夫在山水间自得其乐的情趣,表达对追求名利者的鄙弃。《琴学初津》说此曲:"曲意深长,神情洒脱。而山之巍巍,水之汤汤,斧伐之丁丁,橹声之欸乃,隐隐现于指下。迨至问答之段,令人有山林之想。"反映了明代古琴艺术寄情山水的文人气质。

3) 《良宵引》

最早见于严澂编辑的《松弦馆琴谱》。《琴学初津》说此曲:"是曲虽小,而义有余。""起承转合,井井有条,浓淡合度,意味深长。"是一首抒写月明风清、良宵雅兴的乐曲。扫描二维码,聆听琴曲《良宵引》演奏。

《良宵引》.mp3

8.6.2 琵琶艺术

> **提示**
> 明清时期,是我国琵琶艺术发展的一个高峰。出现了汤应曾、张雄、李近楼、钟秀之、查八十(原名查鼐)、陈牧夫、华秋苹、王君锡、李芳园、鞠士林等琵琶名家。像《十面埋伏》《霸王卸甲》《月儿高》《夕阳箫鼓》等琵琶名曲更是层出叠见,屡见不鲜。

1. 流派

在清代,按照演奏技巧与风格的不同,琵琶艺术分为南北两派,南派代表人物有陈牧夫等,北派代表人物有王君锡等。同时,清代中期出现了琵琶曲谱集,对琵琶技艺传授和古曲保存具有重要意义。

139

2. 琵琶曲

1)《十面埋伏》

亦称《十面》，是我国传统琵琶武套大曲(武曲)中的代表作品。乐谱最早见于华秋苹《琵琶谱》上卷，为王君锡传谱。《南北派十三套大曲琵琶新谱》中亦有此曲，名为《淮阴平楚》。该曲描写了公元前202年楚汉两军在垓下决战的情景。汉军用十面埋伏的阵法击败楚军，项羽自刎于乌江，刘邦最终取得胜利。乐曲采用叙事性多段体结构，不同谱本分段不同，但内容基本一致。

明末清初，王猷定在《四照堂文集》的《汤琵琶传》中记载了汤应曾(明末清初琵琶演奏家，人称"汤琵琶"，尤以擅弹《楚汉》著称于世)演奏《楚汉》的情形："当其两军决战时，声动天地，屋瓦若飞坠。徐而察之，有金鼓声，剑弩声，人马辟易声，金骑蹂践争项王声，使闻者始而奋，继而恐，涕泣之无从也，其感人如此。"据此推断，《楚汉》可能为《十面埋伏》的前身。

2)《霸王卸甲》

《霸王卸甲》是我国琵琶武套大曲中的代表作品。乐谱最早见于华秋苹《琵琶谱》下卷，为陈牧夫传谱。乐曲仍以公元前202年楚汉之争为题材，但偏重描写西楚霸王的失败。李芳园《南北派十三套大曲琵琶新谱》中亦有此曲，名为《郁轮袍》，之后各家沿用此曲谱较多，但在段落划分上略有差异，或有所增减。扫描二维码，聆听琵琶曲《霸王卸甲》演奏。

《霸王卸甲》.mp3

3)《夕阳箫鼓》

《夕阳箫鼓》是我国琵琶文套大曲(文曲)代表作品。亦称《浔阳琵琶》《浔阳夜月》或《浔阳曲》等。曲谱最早见于清代琵琶演奏家鞠士林的手抄谱。李芳园《南北派十三套大曲琵琶新谱》亦有此曲，名为《浔阳琵琶》，并列有"夕阳箫鼓""花蕊散回风""关山临却月、"临水斜阳""枫荻秋声""巫峡千寻""箫声红树里""临江晚眺""渔舟唱晚""夕阳影里一归舟"十个小标题。乐曲用简短的引子模仿箫、鼓声，继而进入优雅流畅的主旋律，描绘出一幅和风怡人、云水一色的自然美景。

20世纪20年代，上海大同乐会会员柳尧章与郑觐文将琵琶曲《夕阳箫鼓》改编为丝竹合奏曲，名为《春江花月夜》，流传甚广。

4)《月儿高》

《月儿高》是琵琶文套大曲。乐谱最早见于明代琵琶谱抄本《高和江东》，流传较多的谱本见于华秋苹《琵琶谱》下卷，为陈牧夫传谱，乐曲分为十段并带有标题，结构严谨，技巧多变，别具一格。在李芳园《南北派十三套大曲琵琶新谱》中，名为《霓裳曲》。

8.6.3 民乐合奏

> **提示**
>
> 明清时期，我国民间器乐合奏形式发展迅速，种类多样，且大部分保留至今。

1. 十番鼓

十番鼓亦有"苏南吹打"之称，是流行于江苏南部苏州、常熟、无锡一带的民间器乐乐种。常用于婚、丧、庆、寿等场合。据《板桥杂记》与《扬州画舫录》记载，明代十番鼓已在江南流行。曲牌大多为元明清南北曲曲牌，亦有部分唐宋歌舞曲牌及词牌。通常约有十人演奏，有点鼓、板鼓、笛、云锣、箫、笙、小唢呐、琵琶、三弦、二胡、梆胡等乐器。不但鼓与笛为主奏乐器，而且常有鼓的独奏乐段在乐曲中穿插演奏。

2. 十番锣鼓

十番锣鼓是以锣鼓演奏与其他旋律段落交替或重叠进行为特点的民间器乐乐种。明代在无锡、苏州、宜兴等江南一带流行，用于婚、丧、喜、庆等场合。曲牌多源于元明时期南北曲曲牌及民间小曲。乐队按照编制的不同，分为笙吹锣鼓、笛吹锣鼓、粗细丝竹锣鼓、清锣鼓等形式。其中，笙吹锣鼓主奏乐器为笙，并有曲笛、笙、箫、琵琶、二胡、梆胡、三弦、拍板、板鼓、大锣、云锣、木鱼、齐钹等。笛吹锣鼓主奏乐器为笛子，其他乐器与笙吹锣鼓基本相同。粗细丝竹锣鼓是指十番锣鼓与吹管乐和丝竹乐的交替演奏，音乐欢快热烈，演奏时除上述乐器外，还加入了春锣、马锣、汤锣、中钹、大钹或小钹、双星等乐器。清锣鼓只使用打击乐器演奏。

3. 西安鼓乐

西安鼓乐是流行于陕西西安一带的民间器乐乐种，尤以流行于长安县何家营村、周至县南集贤村、蓝田县等地的鼓乐最著名。曲调多源于宋词、元杂剧曲牌、南北曲、民间小曲及器乐曲牌。按照演奏形式的不同，西安鼓乐可分为坐乐和行乐两种。坐乐在室内演奏，乐曲的结构较为固定，被称为"穿靴戴帽"，由"头"(帽子)、"正身"和"尾"(靴)组成。坐乐分为"俗派坐乐"和"八拍坐乐全套"两类。"俗派坐乐"以开场用战鼓、钩锣、大铙等乐器演奏为特点，气势恢宏热烈。"八拍坐乐全套"多为僧、道乐社演奏，因在开始部分的鼓段演奏均为"八拍鼓段"而得名。坐乐使用的鼓有乐鼓、战鼓、座鼓、独鼓等；其他打击乐器有大锣、马锣、大铙、小铙、大钹、小钹、梆子、星星等(在"八拍坐乐全套"中还加有双云锣)；管弦乐器有笛、笙、管、筝、琵琶等。行乐在街上或庙会等群众场合演奏，按所用乐器不同，分为"同乐鼓"和"乱八仙"两类。"同乐鼓"多为僧、道乐社演奏，音乐平稳徐缓，抒情典雅。"乱八仙"以使用笛、笙、管、单面鼓、小锣、云锣、铰子、手梆子八种乐器而得名，曲目广泛，音乐欢快流畅。如《得胜令》《摇门栓》《捧金杯》《十六拍》等。

4. 智化寺音乐

智化寺音乐亦称"智化寺京音乐"，是以明正统十一年(1446年)修建的智化寺为中心流传而保存下来的管乐音乐。现存曲谱最早见于智化寺僧人于康熙三十三年(1694年)所抄《音乐腔谱》管乐四十八曲。曲调源于唐宋词牌、元明南北曲曲牌以及民间器乐曲牌。

5. 山西八大套

山西八大套亦称"八大套",是流行于山西五台、定襄县一带的民间器乐乐种。清代中期流行于民间,清末被五台山青庙宗教音乐吸收。"八大套"是指八套大型的器乐演奏,即《箴言套》《扮妆台套》《青天套》《十二层楼套》《推辘轴套》《大骂渔郎套》《鹅郎套》《劝金杯套》。每套由多个曲牌按照一定顺序连缀起来进行演奏,并且以第一首曲牌或中间某个曲牌为名。曲调源于戏曲曲牌、民歌、民间器乐曲牌、宗教音乐等。演奏人数为十至百人不等,音乐风格古朴典雅。而乐曲中的锣鼓段落及快板演奏则显得更为欢快流畅,生动活泼。

6. 辽南鼓吹

辽南鼓吹亦称"鼓乐班"或"鼓乐房",是流行于辽宁省南部的沈阳、鞍山、海城、牛庄、南台等地的民间器乐乐种。明清时期开始流传,由民间组织的"鼓乐班"在婚、丧、喜、庆等场合演奏。根据用乐场合及演奏形式的不同,辽南鼓吹可分为汉吹、大牌子曲、小牌子曲、水曲四类。曲调多源于南北曲曲牌、戏曲曲牌、民歌、民间器乐曲牌等。

7. 福建南音

福建南音亦称"南曲""南乐""南管""管弦"等,是流行于福建闽南泉州、厦门、台湾省及东南亚一带的民间音乐形式。所用曲调与唐代歌舞大曲、宋词、戏曲曲牌及民间音乐密切相关。在清代,南音发展迅速,遍及闽南各地,并出现许多南音社团。

福建南音音乐古朴典雅,委婉抒情,包括"指""谱""曲"三大类。"指"即"指套",套曲的一种,因其曲本有词、工尺谱、琵琶指法等而得名,共四十二套,通常只做器乐演奏,极少演唱。"谱"是指带有标题的器乐套曲,共十三套。其中以"四""梅""走""归"四套(即《四时景》《梅花操》《八骏马》《百鸟归巢》)最为著名。"曲"即散曲,只有演唱,没有说白,分为抒情、叙事、写景三类,且讲究咬字吐词,归韵收音。

福建南音的乐队组合分为"上四管"和"下四管"两种。其中,"上四管"属于丝竹乐队,包括"洞管"和"品管"两类。"洞管"所用乐器为洞箫、二弦(拉弦乐器)、琵琶、三弦、拍板等;"品管"所用乐器为品箫(笛)、二弦、琵琶、三弦、拍板等。"下四管"属于吹打乐队,所用乐器为南嗳(中音唢呐)、琵琶、二弦、三弦、响盏、狗叫(小镲锣)、铎(木鱼)、四宝、声声(铜铃)、扁鼓等。在这些乐器中,琵琶亦称"南琶",不仅面板上开有两个月牙形音孔,而且还保留了古老的横抱弹奏姿势;洞箫的形制与唐代的尺八也较为接近。由此可见,福建南音是一种历史悠久的民间音乐形式。

8. 潮州音乐

潮州音乐是流行于广东潮州、汕头等地的民间器乐乐种,在东南亚华侨聚集地亦具有较大影响。曲调多源自当地民间歌舞小调,同时吸收了昆曲、秦腔、弋阳腔、汉调、道调及法曲等音乐元素。按照用乐场合不同,潮州音乐可分为广场乐和室内乐两类。广场乐包

括潮州大锣鼓、潮州八音锣鼓、潮州外江锣鼓、潮州花灯锣鼓、潮州小锣鼓等形式；室内乐包括潮州弦诗乐、潮州细乐、潮州笛套古乐、潮州庙堂音乐等形式。

8.7 音乐理论成果

8.7.1 乐律制定

朱载堉(1536—1611)，字伯勤，号句曲山人，青年时自号"狂生""山阳酒狂仙客"，又称"端靖世子"，明代著名音乐家、律学家。在其所著的《乐律全书》中，记载了世界上最早用数学方法计算出来的"十二平均律"理论。

新法密率是朱载堉用等比数列作为平均律的计算原理而确立的一种律制，即"十二平均律"(或称"十二等程律")。朱载堉将这种生律法的数理原则称之为"新法密律"(最早载于1584年的《律学新说》)。其计算方法是在2(黄钟倍律)和1(黄钟正律)之间，构成13个等比数列，即把2开12次方所得出的"频率倍数"连续自乘12次，就分别产生出十二平均律各律的频率倍数，当乘到第12次时，就得到了2，即八度。"新法密律"所计算出的数据与现代十二平均律完全一致，它的提出，在我国律学发展乃至世界律学史上都具有重要意义。

8.7.2 曲谱刊印

1.《神奇秘谱》

朱权(1378—1448)，明太祖朱元璋第十七子，号臞仙，又号涵虚子、丹丘先生。明代古琴家、戏曲理论家。封地为宁国(今内蒙古宁城)，在靖难之役中被朱棣绑架，共同反叛建文帝。朱棣继位后，将其改封于南昌，并加以迫害，常年寄情于道教、戏剧和文学，最后郁郁而终。

朱权编印琴谱的目的，是为了不使"琴操泯灭于世"，从而"刊之以传世，使天下后世共得之"。在选编琴谱时，又认为"使其同，则鄙也"，对不同的传谱持以尊重态度，才使明代以前的一些著名琴曲保留了早期传谱面貌。《神奇秘谱》对每首琴曲都有较详尽的题解，以阐明乐曲的内容和源流演变，是研究我国古琴音乐的重要文献，具有较高的实用价值。

2.《九宫大成南北词宫谱》

此谱是由庄亲王允禄奉旨编纂，著名乐工邹金生、周祥钰、王文禄、徐兴华、徐应龙、朱廷镠等具体负责，并有大量民间艺人参加完成的乐谱集，成书于清乾隆十一年(1746)。全书共有82卷，收录南北曲曲牌2094个，加之变体共4466个曲牌。包含了唐、宋词，宋、

元诸宫调，元、明散曲，南戏、北杂剧以及明、清传奇等时代不同、来源不同、格律不同的韵文。《九宫大成南北词宫谱》按照南曲的引曲、正曲、集曲与北曲的只曲、套曲分类，有北套曲185套，南北合套36套。并区别了正字、衬字，注明了工尺、板眼、句读、韵格等，是研究南北曲音乐的重要资料。

3.《琵琶谱》

《琵琶谱》由清代琵琶演奏家华秋苹(1784—1859)编辑，故亦称《华秋苹琵琶谱》(简称《华氏谱》)。是我国第一部正式出版的琵琶谱，刊于清嘉庆二十三年(1818)。全书共三卷。上卷收录直隶王君锡传谱的西板12首，大曲《十面埋伏》，附杂板一首，并在卷首有凡例、琵琶图示及指法说明；中卷收录浙江陈牧夫传谱的文板18首，武板12首，随手八板(由5首小曲集成)及杂板14首；下卷收录浙江陈牧夫传谱大曲《霸王卸甲》《将军令》《海青拿鹤》《普庵咒》《月儿高》5首。乐谱均用工尺谱记写，并点板(节拍)和旁注了指法。同时，华秋苹参照古琴谱减字指法，创定了一套较为完整的琵琶指法符号，对后世琵琶谱的编订出版产生了深远影响。

4.《弦索备考》

《弦索备考》是清代蒙古族文人容斋于19世纪初编抄的器乐合奏曲集。收录了以弦乐器为主的13首合奏曲，故亦称《弦索十三套》，即《合欢令》《将军令》《十六板》《琴音板》《清音串》《平韵串》《月儿高》《琴音月儿高》《普庵咒》《海青》《阳关三叠》《松青夜游》《舞名马》。编者在序中称其为"今之古曲"，说明这些乐曲在此之前已广为流传。所用乐器为琵琶、弦子(三弦)、筝、胡琴。除有总谱形式外，四件乐器演奏的乐曲均有分谱。

5.《高和江东》

《高和江东》为明代琵琶谱抄本，抄于明嘉靖七年重阳节，比我国第一本正式刊印的琵琶谱《华秋苹琵琶谱》早290年。其谱式、指法、弦序、点眼等较为工整、精细，记录了《月儿高》《清音串》《平韵串》《竹子》《桂枝香》《解三醒》《金络索》《五胞肚》《红绣鞋》《画眉序》10首琵琶曲。这十首曲名实际上包含于《月儿高》《清音串》《平韵串》三个套曲中，而这三个套曲在清代的《弦索十三套》中都有，且抄写的指法符号与谱式相同。

6.《纳书楹曲谱》

《纳书楹曲谱》是清代苏州叶堂(怀庭)编辑的戏曲谱集，成书于乾隆五十七年(1792)。该谱集包括正集四卷、续集四卷、外集二卷、补遗四卷，收录有昆曲单折戏、散曲、诸宫调以及时剧等360余出。另外，还有叶堂整理改编的汤显祖《玉茗堂四梦》(《牡丹亭还魂记》《邯郸记》《南柯记》《紫钗记》)曲谱八卷。

7.《南北派十三套大曲琵琶新谱》

此谱由清代李芳园编辑，成书于光绪二十一年(1895)。李芳园，浙江平湖人，出生于

第8章 明、清音乐

琵琶世家(其高祖李廷森,曾祖李煌,祖父李绳墉,父亲李其钰,至李芳园,前后五代皆弹奏琵琶)。李芳园自幼热爱琵琶艺术,号"琵琶癖",其传派为"平湖派"。《南北派十三套大曲琵琶新谱》收录了在江浙一带流行的平湖派琵琶大曲十三套:《阳春古曲》《淮阴平楚》《郁轮袍》《满将军令》《汉将军令》《霓裳曲》《海清拿鹤》《平沙落雁》《浔阳琵琶》《陈隋古音》《青莲乐府》《普庵咒》《塞上曲》。另附有初学入门的琵琶曲谱数首。该书收录的部分琵琶大曲在华秋苹的《琵琶谱》中未曾出现,对琵琶曲的收集整理与演奏技巧的传播做出了积极贡献。

综上所述,明清时期是我国民间音乐的重要延续和发展时期,我国丰富的传统音乐文化遗产,与这一时期民间音乐的空前传播和民间艺人的世代传承是密不可分的。到了清代末年,由于西方音乐的大规模传入,我国音乐形态再次发生改变,迎来了以专业音乐教育和专业音乐创作为特点的新音乐时代。

【小结及综合实践】

综合实践1:请自行总结本章的知识点。

综合实践2:运用所学知识,完成下列题目。

(1) 名词解释:京东大鼓、徐门正传、新法密率、《琵琶谱》、西安鼓乐。
(2) 明清时期的小曲有哪些特点?
(3) 简述明清时期古琴艺术的发展。
(4) 简述明清时期说唱音乐的发展。
(5) 简述明代四大声腔的流传区域及艺术特征。
(6) 国粹京剧是如何形成的?

第 9 章

近现代音乐

学习目标

- 在近现代我国社会文化变迁的背景下审视音乐的发展。
- 关注近现代新音乐的启蒙与发展。

关键词

学堂乐歌 新音乐 启蒙 发展 教育 创作 乐器

中外音乐简史

9.1 概　　况

　　1840年鸦片战争的爆发，标志着中国半殖民地半封建社会的开始，清政府此时已处在风雨飘摇、大厦将倾的前夜。"山雨欲来风满楼"，帝国主义的坚船利炮一次次地打开了长期封闭的国门。1856年，英法联军发动第二次鸦片战争；1860年，英法联军火烧"圆明园"；1871年，俄国入侵新疆；1874年，日本出兵台湾；同年，英国侵略西藏；1884年，中法战争；1894年，中日甲午战争；1898年，英国强占香港；1900年，八国联军（英、法、美、俄、日、德、意、奥）进攻北京。腐败无能的清政府一再割地赔款、签订丧权辱国的不平等条约，激化了阶级矛盾，也唤起了民族意识的觉醒。"太平天国运动"(1851—1864)、"义和团运动"(1900年前后)等农民起义此起彼伏；"民心思变"以至"君心思变"，光绪皇帝采纳康有为、梁启超等人的变法主张，推行"百日维新"(1898年6月11日—9月21日)。但这些改变中国现状的努力均以失败而告终。同时，洋务运动(19世纪60—90年代)的兴起，进一步动摇了封建制度的经济基础。1904年，革命先驱孙中山在《中国问题的真解决》一文中写道："中国正处在一场伟大民族运动的前夕，清王朝的统治正在迅速地走向灭亡，只要星星之火，便能燃成燎原之势。"1911年10月10日，他领导同盟会发动"武昌起义"，推翻了清朝的统治，标志着中国最后一个封建王朝的结束，史称"辛亥革命"。1912年1月1日，中华民国临时政府成立，孙中山就任临时大总统。

　　19世纪末至20世纪初，我国政治、经济、文化形势急遽变化，这一时期，不仅是"长袍马褂"和"西装革履"并存的时代，也是传统音乐与新音乐并存的时代，即在传统音乐普遍存在同时，西方音乐大规模传入，中国音乐受此影响，与之不断交流、融合，形成了既富中国音乐内涵，又具西方音乐特点的新音乐创作风格。此时"学堂乐歌"的兴起，标志着中国近现代新音乐启蒙的开始。

　　20世纪20年代，是我国音乐真正进入专业音乐创作的时期，也是我国各类专业音乐教育机构不断涌现的时代。1927年11月，蔡元培、萧友梅等人在上海成立了我国第一所独立的高等音乐院校——国立音乐院，表明了中国音乐"以期与世界音乐并驾齐驱"的愿望和雄心，从此，我国新音乐的发展在五四运动的号角下不断阔步前行。

　　20世纪30—40年代，是我国近现代新音乐创作最为活跃、辉煌的时期，聂耳、冼星海、黄自、贺绿汀等一批作曲家的优秀作品，将轰轰烈烈的抗日救亡歌咏运动推向了高潮。陕甘宁边区的文艺工作者，在新秧歌运动与秧歌剧创作的基础上，根植民间沃土，大胆吸收借鉴国外成功经验，不断探索实验，创作出我国最早的、较为成熟的歌剧《白毛女》，开创了我国歌剧创作的新局面。

9.2 学堂乐歌的兴起

9.2.1 学堂乐歌的产生发展

学堂乐歌是指19世纪末在学堂的"乐歌"课上教习的音乐知识以及为其创作的音乐作品,它的策源地和传播中心虽然在学堂,但参与编创的人员之多,数量之大,传唱范围之广,都远远超出了学堂的范畴,成为19世纪末至20世纪初最具时代性的一种音乐潮流。这一潮流的核心支柱是一群具有进步倾向的知识分子,他们要么将传统音乐加以改造,要么借鉴欧美等国的音乐填入新词,创作出表现抵御外侮、富国强兵等迫切愿望的新的音乐形式。他们不拘一格引入西方音乐创作技法及理论成果,并将其由学堂推向整个社会,使音乐的教育功效更具现实意义。所以,学堂乐歌成为我国传统音乐和新音乐之间的一道分水岭,其代表人物有沈心工、李叔同、曾志忞等。

学堂乐歌的作品集中反映了19世纪末至20世纪初中国人民迫切的时代要求,表达了在西方列强瓜分中国的严峻形势下,人们迸发出的强烈爱国精神。比如,歌曲《中国男儿》(石更填词、辛汉配歌),其旋律源自日本歌曲《学生宿舍的旧吊桶》,经过改编填入新词后,以开阔明朗的大调色彩和雄壮的进行曲风格唱出了中国男儿要成为国家中流砥柱的坚强决心,亦成为学堂乐歌中传唱最为广泛的歌曲之一。

也有一些学堂乐歌作品,是由我国音乐家作曲或根据我国民间歌调创作而成。比如,沈心工的《黄河》、李叔同的《春游》等是由音乐家作曲完成;梁启超根据《梳妆台》填词的《从军乐》,华航琛根据《茉莉花》填词的《放学》等是根据民间歌调创作完成。而采用外来曲调依曲填词的作品,音乐主要有德国歌调、法国歌调、美国歌调、意大利歌调、西班牙和日本歌调等。比如,李叔同创作的《送别》(见图9-1),其曲调最早源自美国作曲家约翰·P. 奥德韦(1824—1880)创作的通俗歌曲《梦见家和母亲》,后来,日本作曲家犬童信藏(1879—1943)在原曲基础上略加改动,填写为歌曲《旅愁》,音乐家李叔同又根据《旅愁》填词为歌曲《送别》。这首作品音节流畅,感情真挚,具有古诗风味,凸显了中国语言的音韵之美,是一首艺术性较高,至今仍在传唱的经典歌曲。扫描二维码,聆听乐曲《送别》演唱。

《送别》.wma

另外,作为国共第一次合作北伐战争(见图9-2)的产物——《国民革命歌》,创作于1926年7月1日,是由当时黄埔军校军官廖乾五根据法国童谣《雅克兄弟》改编创作,音乐慷慨激昂,歌词朗朗上口,表现了人们高涨的革命热情和坚定的革命信心。

送　别

(美) J.P. 奥德韦　曲
李叔同　词

$1=C \dfrac{4}{4}$

```
5 35 1̇ - | 6 1̇ 5 - | 5 1 2 3 2 1 | 2 - 0 0 |
长亭外，　古道边，　芳草碧连　天，
长亭外，　古道边，　芳草碧连　天，

5 35 1̇ . 7 | 6 1̇ 5 - | 5 2 3 4 . 7 | 1 - 0 0 |
晚风拂柳笛声残，　夕阳山外山。
问君此去几时来，　来时莫徘徊。

6 1̇ - | 7 6̇ 1̇ - | 6 7 1̇ 6 6 5 3 1 | 2 - 0 0 |
天之涯，　地之角，　知交半零　落，
天之涯，　地之角，　知交半零　落，

5 35 1̇ . 7 | 6 1̇ 5 - | 5 2 3 4 . 7 | 1 - 0 0 ‖
一瓢浊酒尽余欢，　今宵别梦寒。
人生难得是欢聚，　惟有别离多。
```

图9-1　学堂乐歌代表作品《送别》

图9-2　北伐战争

国民革命歌

打倒列强，打倒列强，除军阀，除军阀。
国民革命成功，国民革命成功。
齐欢畅，齐欢畅。

受学堂乐歌影响，1904年，沈心工的《学校唱歌集》出版，成为中小学教材，至1915年，全国相继出版的各种音乐教材不下70余种，有词曲可查的作品多达1302首，学堂乐歌在我国近现代新音乐启蒙时期的重要作用可见一斑。

清末民初时期的学堂乐歌，在我国传统音乐和新音乐之间架起了一座桥梁，尽管后来逐渐被各种新的音乐创作形式所取代，甚至销声匿迹，但其重要的历史意义却不容忽视。

9.2.2 学堂乐歌的历史意义

1. 继承传统与借鉴西方音乐并举

学堂乐歌大多是一种借用现成曲调填入歌词的歌曲创作形式。它继承了我国唐、宋曲子和元代散曲"依曲填词"的传统。在借鉴西方歌调方面，其曲调主要以欧美等国的歌曲旋律为主，并与基督教赞美诗有着一定的关联。因此，学堂乐歌是在继承中国文化传统的基础上吸收西方音乐文化的一个契合点，也是我国近代应用和传播西方音乐的主要渠道。

2. 为我国近代音乐教育奠定了一定基础

学堂乐歌是以"学堂"为中心发展和推广起来的，为我国近代音乐教育的发展奠定了坚实的基础。在我国科举制度发展后期，音乐教育已经名存实亡。学堂乐歌开辟了近代音乐教育的道路，同时，一些有识之士还提出了德、智、体、美全面发展的思想，学堂乐歌使音乐教育的重要性在社会上引起了广泛的重视，是我国近代音乐教育发展史上的一个重要环节。

3. 对我国近代音乐创作的影响

学堂乐歌以歌唱的形式反映了我国人民在饱受帝国主义侵略的背景下以期革新图强的思想感情，这种现实主义的创作手法对中国近代音乐的发展有着较为深远的影响。20世纪上半叶，我国音乐以歌曲创作为主，学堂乐歌歌词创作内容的多样化对后来的音乐创作有着直接的借鉴意义。无论是群众歌曲还是艺术歌曲，独唱曲或合唱曲，都可以从学堂乐歌中找到启蒙的源头。

4. 具有承上启下的意义和作用

一个国家和民族的音乐文化发展有着一定的连续性和变异性。特别是在政治、经济、社会发生剧烈变革的时期，文化现象的变异性就更值得关注。学堂乐歌就是这样一种文化现象，它在我国传统音乐和新音乐之间具有承上启下的重要意义和作用，是我国历史上从来没有出现过的音乐形式，为我国近现代音乐的发展开辟了一条新的道路。

9.3 新型音乐社团

> **提示**
> 20世纪初，广大市民群众对音乐文化的兴趣与爱好与日俱增，大量新型音乐社团应运而生。这些音乐社团不仅推动了传统音乐的继承发扬，更为西方音乐的传播和现代专业音乐教育的发展提供了实践平台。

9.3.1 新型民乐及戏剧社团

1. 中华音乐会

中华音乐会 1919 年于上海由冯伯廉、卢炜昌等人发起创办，是以教习民乐为主，兼习西洋管弦乐的业余音乐团体。团体内部分为京乐、沪乐、粤乐三组，并于 1923 年创办《音乐季刊》，1925 年停刊。

2. 国乐研究社

国乐研究社 1920 年于上海由张志香、许友三、秦仲功等人发起创立，分设有丝竹部、京昆部等。

3. 中国左翼戏剧家联盟音乐小组

这个音乐小组 1934 年春成立于上海，简称"左翼剧联音乐小组"，由田汉领导，成员有肖之亮、聂耳、任光、安娥、张曙、孙师毅、吕骥、王为一、陈梦庚等。他们经常在一起学习、讨论，开展革命音乐活动，通过到工人中间教唱歌曲等活动，了解工人的生活、劳动、思想感情以及对音乐的需求，并为电影和戏剧作曲，用电影插曲和戏剧传播进步思想。音乐小组曾为影片《渔光曲》《桃李劫》《大路》《新女性》《逃亡》《风云儿女》《自由神》，歌剧《扬子江暴风雨》，话剧《回春之曲》等配乐，创作了《义勇军进行曲》等一批优秀革命歌曲。1935 年组织的业余合唱团，进一步推动了抗日救亡歌咏运动的开展。在中国共产党发布"八一宣言"后，为促成抗日民族统一战线，左翼剧联音乐小组随着左翼剧联的解散而停止活动。

4. 中国民间音乐研究会

中国民间音乐研究会其前身为 1939 年 3 月由延安鲁迅艺术学院音乐系发起成立的"民歌研究会"，1940 年 10 月改名为"中国民歌研究会"，1941 年 2 月又改名为"中国民间音乐研究会"，旨在收集和研究民间音乐，成员多为该院音乐系师生。1942 年 8 月，该会举行第五次全体大会，选举吕骥为主席，安波、马可、向隅等为理事，组织日渐扩大，活动大为加强。后在解放区先后设立了晋察冀、晋西北、陇东等分会。曾创办会刊《民间音乐研究》及《秧歌曲选》《陕甘宁边区民歌》《秧歌锣鼓点》《河北民歌集》等多种音乐丛刊。

9.3.2 新型教育、学术性音乐社团

1. 北京大学音乐研究会

北京大学音乐研究会其前身为 1916 年秋成立的"北京大学音乐团"（后改名"北京大学音乐会"，组织活动较为简单。）1919 年元月改组为研究会，由蔡元培任会长，以"研

第 9 章　近现代音乐

究音乐、发展美育"为宗旨。分别设立古琴、丝竹、昆曲、唱歌、钢琴、提琴、西洋管弦乐队等组,并附设丝竹改进会、中乐唱歌班以及为外省培养师资的特别班。研究会还建立了导师制,导师有萧友梅、杨仲子、王心葵、赵子敬、陈仲子、查士鉴、杨昭恕及外国教师共十余人。该会是我国现代最早的音乐社团,出版有《音乐杂志》等期刊,为现代音乐文化的传播与发展发挥了重要作用,也为后来专业音乐教育机构的建立打下了基础。

2. 中华美育会

中华美育会是"五四"时期艺术教育组织,成立于 1919 年,以提倡艺术教育为宗旨,由吴梦非、刘质平、丰子恺等在上海发起,联络各地艺术教师而组成。该会利用暑期为中、小学音乐教师开设图画音乐讲习会等,先后有京、津、宁、沪及全国十余省的许多中、小学和师范学校艺术教师参加。出版有会刊《美育》杂志,1922 年 4 月停刊。

3. 大同乐社

大同乐社 1920 年由郑觐文等人发起成立于上海,宗旨为"研究中西音乐,筹备演作大同音乐,促进世界文化运动"。该会聘请陈道安(京剧)、杨子永(昆曲)、郑觐文(古琴)、汪昱庭(琵琶)、柳尧章(琵琶、小提琴)、程午加(琵琶、古琴)等为导师,为会员进行音乐指导。该会不仅培养出大量民乐人才,还进行演奏古代雅乐的实验,并仿制古乐器和整理改编传统乐曲。其中,根据我国传统古曲改编创作的《春江花月夜》《将军令》《月儿高》等民乐合奏曲获得了极大成功,为我国民族音乐的传承发展做出了重要贡献。

4. 国乐改进社

国乐改进社 1927 年由刘天华、郑颖荪、吴伯超、曹安和等发起创立于北京,以改进国乐并谋其普及为宗旨,树立了"借助西乐研究国乐""以期与世界音乐并驾齐驱"的宏伟目标。该社举办过多次以民族乐器为主的专场演出,出版社刊《音乐杂志》共 10 期,是我国近代较有影响的国乐社团。

9.4　专业音乐教育

> **提示**
>
> 五四运动以来,在新文化运动的影响下,随着学校音乐教育的推广普及,出现了大量音乐社团,为专业音乐教育发展打下了坚实基础。同时,蔡元培的"美育"主张,亦为早期专业音乐教育发展指明了方向,继而建立了一批专业音乐教育机构,培养了大批专业音乐人才。

9.4.1　20 世纪初

伶工学社 1919 年创办于江苏南通,是我国第一所以培养新式戏曲演员为主的专业戏

曲学校。由张謇任董事长，其子张孝若任社长，并聘请欧阳予倩为主任。该社毕业生平均每人会唱昆曲 20 余出，皮黄戏 30 余出，并且还能唱四部合唱，京剧大师梅兰芳也曾三次受邀到南通演出。

9.4.2　20世纪20年代

1. 北京女子高等师范学校音乐体育专修科

该校前身为"京师女子高等师范学校"，后改称"北京女子师范学校"。1919 年改办高校定名"北京女子高等师范学校"。1920 年增设音乐体育专修科。1921 年聘请萧友梅为科主任。1925 年 10 月，音乐科并入"国立北京女子大学"。1928 年改为"国立北平大学女子文理学院"。1931 年与北京师范大学合并组成"国立北平师范大学"。

2. 北京大学音乐传习所

该传习所 1922 年 12 月在原北京大学音乐研究会的基础上成立，是我国现代专业音乐教育初建时期一个重要的音乐教育机构，附设于北京大学。其简章明确提出"以养成乐学人才为宗旨，一面传习西洋音乐，一面保存中国古乐，发挥而广大之。"该所由蔡元培兼任所长，萧友梅任教务主任。原拟设本科、师范科和选科，后仅开办了师范科和选科。1927 年因军阀政府停拨经费而停办。

3. 私立上海专科师范学校

该校创立于 1919 年 6 月，是由吴梦非、刘质平、丰子恺自筹资金兴办的中国最早的私立艺术师范学校，以培养中小学艺术师资为宗旨。学校由吴梦非任校长，刘质平任教务主任。1923 年改名为"上海艺术师范学校"，1924 年 7 月扩建为"上海艺术师范大学"，前后共培养了近千名艺术师资人才，为我国艺术教育事业的发展做出了重要贡献。

4. 国立北京艺术专门学校音乐系

该校前身为 1918 年成立的"北京美术学校"。1919 年改为"北京美术专门学校"。1925 年曾一度停办。同年秋，改称"国立北京艺术专门学校"（见图 9-3），增设音乐系和戏剧系。由刘百昭、林风眠先后任校长，萧友梅任音乐系主任。1927 年并入北京大学，停办音乐系。1928 年改名"北京大学艺术学院"，杨仲子任音乐系主任。1930 年又奉令改为"北京艺术专科学校"。1933 年停办。1934 年重建"国立北京艺术专科学校"。1938 年与杭州艺专合并，改称"国立艺术专科学校"，建于湘西沅陵，唐学咏任音乐系主任。

5. 国立音乐专科学校

1927 年 11 月 27 日建立了中国第一所独立的高等音乐学府——国立音乐院，萧友梅先后任教务主任、代理院长和院长。1929 年 7 月，"国立音乐院"改名为"国立音乐专科学校"，萧友梅任校长。

第 9 章　近现代音乐

图 9-3　1926 年夏于国立北京艺术专门学校

（前排左六为萧友梅，后排左六为冼星海）

9.4.3　20 世纪 30—40 年代

1. 鲁迅艺术学院

鲁迅艺术学院 1938 年 4 月 10 日创建于延安。该院是中国共产党为培养革命文艺干部而创立的第一所高等艺术学府，最初设音乐、美术、戏剧三个系，后增设文学系，更名为"鲁迅艺术文学院"（见图 9-4），简称"鲁艺"。该学院陆续培养了郑律成、安波、李焕之、王莘、张鲁、刘炽、王昆等一大批音乐家，在近现代音乐事业发展中发挥了重要作用。

图 9-4　延安鲁迅艺术文学院

2. 国立音乐院（重庆、南京）

20 世纪 40 年代，日军南进，1940 年 9 月 6 日国民政府发布通令，定重庆为"陪都"。同年 11 月 1 日，在教育部长陈立夫倡议下筹建的国立音乐院在重庆青木关成立。1945 年抗战胜利后，迁校至南京。

3. 国立音乐院（上海）

日军全面占领上海后，1942 年 6 月，在国立音专基础上改名成立。由汪伪政府任命

李维宁为院长。抗战胜利后，复原为"国立上海音乐专科学校"。上海解放后曾改名为国立音乐院上海分院。

4. 国立音乐院分院（重庆）

1943年1月，重庆中央训练团音乐干部训练班隶属教育部，改名为国立音乐院分院。

5. 上海私立音乐专科学校

1941年9月，上海音乐馆改组为上海私立音乐专科学校，丁善德任校长。

6. 国立歌剧学校

该校1942年成立于重庆。前身是1928年在泰安成立的"山东省立民众剧场"，1929年6月在济南成立"山东省立实验剧院"，王泊生担任教务主任。1934年11月在济南成立了山东省立剧院，并设有音乐系。1940年改称"国立实验剧院"。1942年正式定名为"国立歌剧学校"。

7. 国立福建音乐专科学校

该校前身为1940年4月2日成立的福建省立音乐专科学校，蔡继琨为校长。1942年8月，经教育部批准，改名为"国立福建音乐专科学校"。1946年2月，学校由永安迁至福州。"福建音专"开办以来，培养了大批音乐艺术人才，对我国近现代音乐教育事业的发展起到了积极作用。

8. 西北音乐院

该院1943年8月成立于西安，由创办人赵梅伯任院长，是抗战时期成立的一所私立性质的高等音乐院校。主要吸收西北地区、京津沪及其他沦陷区学生中有志于音乐的青年。对西北地区音乐文化的发展起到了积极作用。1946年年底停办，部分师生转入国立北平艺术专科学校。

9. 东北鲁迅文艺学院

1945年8月，日本投降后，中共中央决定延安"鲁艺"迁往东北办学。1946年7月，并入东北大学，成为东北大学鲁迅文学院。同年冬，根据中央指示，决定鲁艺文学院各系脱离东北大学，改编为文工团，分别派往牡丹江、佳木斯和哈尔滨，组建东北鲁艺文工团一、二、三团，接着又组建了鲁艺四团和东北音工团。1948年11月2日沈阳解放后，鲁艺在沈阳恢复办学，成立鲁迅文艺学院，由吕骥任院长、张庚任副院长、瞿维任音乐系主任。1949年9月，更名为东北鲁迅文艺学院。东北鲁艺在解放战争和建国初期，培养了一批优秀艺术人才，为党的文艺事业做出了一定贡献。

10. 国立北平艺术专科学校音乐系

该音乐系创办于1946年，是在原北平艺术专科学校的基础上建立的，直属国民政府

教育部管辖。赵梅伯为音乐系主任。

由此可见，教育是一个国家文化发展的命脉，音乐教育亦是如此。20世纪40年代前后，虽然充满了硝烟与战火，但却是我国近现代音乐高等教育事业普及发展的重要岁月。其中有由不同政权与政党，或政治倾向与信仰不同的人所创办的学校，虽然其办学方针与理念有所不同，意识形态亦存在差异，但是，音乐毕竟是全人类珍贵的文化财富，音乐教育的实质是"音乐"之教育，任何错误的诠释，必然会导致对音乐文化本质的曲解。比如将传统音乐看作"封建主义文化"，将西方音乐视为"资本主义文化"，将苏联音乐当成"修正主义文化"等。这种错误观念一旦形成，就会给一个国家和民族的文化带来空前的浩劫。新中国成立以前，国民政府中的有识之士，比如曾任教育部长的陈立夫、教育次长顾毓琇等人所做的不懈努力，为我国近现代音乐教育的发展做出了一定贡献；萧友梅、黄自、吴伯超等音乐家的创作和开拓精神，为我国近现代音乐教育的发展产生了重要影响；加之一大批音乐家投身音乐教育的热忱和行动，为我国近现代音乐教育的发展奠定了良好的基础；解放区创立的新的音乐教育理念和办学模式，更展示了我国音乐教育事业发展的光辉前景。

9.5　专业音乐创作

> **提示**
>
> 20世纪10～20年代，在我国发生了许多惊天动地的大事情，比如，1919年掀起的"五四"爱国运动；1921年中国共产党的成立；1924—1927年轰轰烈烈的大革命(第一次国内革命战争)等。在那个风云变幻的年代，我国音乐顺应时代潮流，汲取时代营养，谱写出一曲曲颇具时代气质的优秀作品，迎来了近现代我国第一个专业音乐创作高峰。

这一时期的代表音乐家有萧友梅、李叔同、赵元任、刘天华、黎锦晖、青主等。此外，王光祈、丰子恺等音乐家的理论研究成果及美学思想，亦对我国近现代音乐的发展产生了重要影响。

9.5.1　20世纪初

李叔同（1880—1942）

李叔同原名文涛，又名岸，字惜霜，号叔同（见图9-5）。祖籍浙江平湖，出生于天津的盐商家庭，学堂乐歌代表人物，音乐家、早期话剧活动家、美术教育家。少年时期已初显写字刻印，吟诗作画的才能。1901年就读于上海南洋公学。1905—1910年，到日本东京学习音乐与绘画。并在日本与欧阳予倩、曾孝谷等创立了我国最早的话剧演出团体"春柳社"，曾是话剧《黑奴吁天录》《茶花女》中的主要扮演者。1906年编辑出版音乐刊物《音乐小杂志》。1910年回国后，在天津、上海等地从事教学工作，同时担任《太平洋报》

文艺编辑。1913年在浙江第一师范任音乐、美术教师。1918年到杭州虎跑寺出家修行，法名演音，号弘一。1942年于福建泉州开元寺病逝。

李叔同的音乐创作，有表现爱国热情的作品，如《出军歌》《祖国歌》等。但大多是描写自然景物的抒情歌曲。在他的乐歌创作中，旋律多用西洋与日本曲调，歌词多为旧体诗词，且重视词曲间的配合，风格清雅秀丽。代表作品有《春游》《送别》《西湖》《春景》等。他培养出了吴梦非、刘质平、丰子恺等优秀的艺术人才，并在晚年出版了《清凉歌集》。

图 9-5　李叔同

《春游》创作于1913年，是近现代我国最早的一首三部合唱曲。乐曲结构工整，采用欧洲传统和声手法谱写。清晰流美的旋律，加上简约丰满的和声，再配以诗情画意的歌词，音乐显得格外淳朴自然。长期以来，成为学校合唱歌曲的典范，广为传唱。

9.5.2　20世纪20年代

1. 萧友梅 (1884—1940)

萧友梅字雪朋，号思鹤，广东中山县人，音乐教育家、作曲家。1901年到日本学习教育、钢琴及声乐。1906年加入"同盟会"。1909年大学毕业后归国。1913年分别到德国的莱比锡大学和莱比锡音乐学院学习。并以《中国古代乐器考》获哲学博士学位。1920年回国后，先后在北京女子高等师范学校音乐体育专科、北京大学音乐传习所和北京艺术专门学校音乐系任教，并担任相关领导工作。1927年，北京的艺术学校在军阀政府的勒令下被迫停办，他在蔡元培等人的支持下，在上海创办了我国第一所独立设置的高等专业音乐教育机构——国立音乐院。1940年病逝于上海。

提示

萧友梅(见图9-6)开中国近代艺术歌曲之先河，把西方音乐真正引入了中国。他是中国近代专业音乐教育的先驱者，在专业音乐教育机构的创办和专业音乐人才的培养方面做出了重要贡献。

图 9-6　萧友梅

他编写了我国在音乐方面较早的教材，如《和声学》《普通乐学》《小提琴教科书》《钢琴教科书》《风琴教科书》等。撰有《古今中西音阶概说》《中西音乐的比较研究》《中国历代音乐沿革概略》等论著。他是我国较早运用西方作曲理论进行创作的音乐家，引来了西方的真经，但并未在中国有所发展。创作有一百余首歌曲，大提琴曲《秋思》(中国人创作的第一首大提琴曲)，两首钢琴曲，两首弦乐四重奏和两部大合唱等。

歌曲《问》，易韦斋词，萧友梅曲，作于1922年。此曲产生于20世纪初我国军阀混

战、山河破碎、民不聊生的年代，抒发了作者忧国忧民的感伤情怀。歌曲采用单一形象的乐段结构，规整匀称，旋律对比统一，在深沉压抑的情绪之中又蕴含着内在的激动，是一首感染力较强的艺术歌曲，在当时知识分子中广为传唱，至今仍为音乐会中经常演唱的一首艺术歌曲。

2. 赵元任 (1892—1982)

赵元任字宜重，祖籍江苏常州，生于天津，著名语言学家、作曲家 (见图 9-7)。其父擅长吹奏笛子，母亲为昆曲票友。赵元任在 1907—1910 年就读于南京江南高等学堂。1910 年考取清华学校公费赴美留学，旁攻音乐。曾获康乃尔大学物理学学士学位和哈佛大学哲学博士学位。1920 年回国后在清华学校任教。1921 年赴美任教，不久到欧洲进修。1925 年回国就职于清华学校，任国学研究院教授。1929 年任北平中央研究院历史语言研究所语言系主任。抗战时期，移居美国，并在哈佛大学、耶鲁大学、夏威夷大学等学校任教。曾担任美国语言学会会长及东方学会会长，享有国际声誉。1981 回国访问，北京大学聘其为名誉教授。

赵元任在致力于语言学的同时，还进行音乐创作。他将中国音乐与西方音乐结合起来，创作出中国式的西方音乐，是"中国派"音乐实验的践行者。在他的歌曲创作中，不仅集中体现了爱国思想，还特别注重和声与歌词曲调的和谐应用。在他的艺术歌曲中，更强调钢琴与歌唱的融合互补、相得益彰，从而共同刻画特定的意境和塑造鲜明的音乐形象。代表作品有《卖布谣》《劳动歌》《教我如何不想他》《海韵》《西洋镜歌》《老天爷》等。

图 9-7　赵元任

图 9-8　徐志摩

合唱曲《海韵》，创作于 1927 年，赵元任曲，歌词选自我国著名诗人徐志摩 (见图 9-8) 的诗歌《海韵》。作曲家赵元任被称为"中国的舒伯特"，这首歌曲是他创作中的唯一一首带有清唱剧色彩的合唱作品。该作品讲述了一位酷爱自由的少女，为了摆脱封建家庭的束缚，来到海边纵情歌舞，最后被大海吞没的故事，突出反映了"五四"时期"不自由，毋宁死"的时代精神。全曲由引子和五个不同段落加上尾声构成，歌中用女高音来表现主人公女郎，用合唱表现旁观者诗翁，用钢琴伴奏表现大海。这三种不同的音乐形象，统一于叙事性的混声合唱中，每个段落的音乐又富于变化，层层递进。诗翁的反复劝说："回

家吧,女郎!"与女郎的:"啊,我不回家!"形成了鲜明对比。第四段是全曲的高潮,也是最富戏剧性的一个段落。诗翁略带急迫的劝说,钢琴震怒的伴奏,女郎坚定的回答,达到了矛盾交织的顶点。接着,钢琴发出汹涌澎湃的怒吼,女郎在波涛中的起伏挣扎,诗翁在惶恐不安的劝说。最后,一切归于平静,女郎消失在白色的浪花里。第五段富于情感的合唱,表现了人们对女郎的同情和怀念。

<div align="center">

海 韵

徐志摩词　　赵元任曲

</div>

引子(钢琴)

女郎,单身的女郎,你为什么留恋这黄昏的海边,"女郎,回家吧女郎!""啊不,回家我不回,我爱这晚风吹。"在沙滩上,在暮色里,有一个散发的女郎,徘徊,徘徊。

"女郎,散发的女郎,你为什么彷徨在这冷清的海上?女郎,回家吧女郎!""啊不,你听我唱歌,大海,我唱你来和。"在星光下,在凉风里,轻荡着少女的清音,高吟低哦。

"女郎,胆大的女郎!那天边扯起了黑幕,这顷刻间要有大风波,女郎,回家吧女郎!""啊不,你看我凌空舞,学一个海鸥没海波。"在夜色里,在沙滩上,旋转着一个苗条的身影,婆娑,婆娑。

"听呀,那大海的震怒,女郎,回家吧女郎!看呀,那猛兽似的海波,女郎,回家吧女郎!""啊不,海波他不来吞我,我爱这大海的颠簸"。在潮声里,在波光里,啊,一个慌张的少女在浪花的白沫里,蹉跎,蹉跎。

女郎,在哪里,女郎!哪里是你嘹亮的歌声?哪里是你窈窕的身影?

尾声:在哪里啊,勇敢的女郎?黑夜吞没了星辉,这海边再没有光芒。海潮吞没了沙滩,海滩上再不见女郎!再不见女郎!

3. 刘天华(1895—1932)

刘天华,江苏省江阴县人,作曲家、民族乐器演奏家、音乐教育家。在1909年就读常州中学时,开始学习西洋管乐器。作为一名热血青年,在辛亥革命前曾参加"反满青年团"军乐队。1912年随其兄刘半农赴上海参加"开明剧社"乐队。1914年返乡后在中学任教。曾赴江苏、河南等地,拜周少梅、沈肇州等为师,学习二胡、琵琶等民间乐器的演奏。1922年到北京大学音乐传习所任教,并在北京女子高等师范学校音乐体育专科兼职任教。1926年到北京艺术专门学校和北平大学女子文理学院音乐系任教。期间不断学习昆曲、小提琴、和声学、理论作曲等。1927年创办"国乐改进社",编辑出版《音乐杂志》,并参与发起"爱美乐社"。1932年6月在天桥收集锣鼓谱时,感染猩红热病故。

图9-9　刘天华

> **提示**
> 刘天华(见图9-9)的音乐创作带有我国古代诗歌中"言志""缘情"的特点,具有鲜明的民族性,他用二胡曲表达了自己的所思、所想、所需,音乐可谓其人生的真实写照。

第 9 章　近现代音乐

刘天华对二胡在音色、音质、弓法、指法及记谱法、定弦法等方面进行了大胆的改良，极大促进了近代二胡音乐的发展。刘天华创作有《独弦操》《病中吟》《光明行》《月夜》《苦闷之讴》《悲歌》《良宵》《闲居吟》《空山鸟语》《烛影摇红》十大二胡独奏曲以及琵琶曲《虚籁》《歌舞引》《改进操》等。另外，刘天华借鉴小提琴、钢琴等西洋乐器的指法与教学经验，编写了 47 首二胡练习曲（《南胡练习曲》）和十五首琵琶练习曲。从而奠定了二胡演奏和专业创作的基础。

1)《病中吟》

刘天华作曲，创作于 1918 年，反映了"五四"时期部分知识青年苦闷、彷徨，找不到出路的精神状态。《病中吟》又名《安适》或《胡适》，即"何处是出路"的意思。乐曲第一段，旋律如泣如诉、婉转缠绵，表现出苦闷彷徨的情绪；第二段，音乐较为急促，表现出个人抱负的抒发和解除苦闷的意愿；第三段和尾声，表现出逆境中的挣扎前行和不屈的斗争意志。

2)《光明行》

《光明行》是刘天华于 1931 年创作的二胡独奏曲，1932 年发表于《音乐杂志》第一卷第十期。1931 年是刘天华事业发展的低谷期，但他并未因此而隐退，而是用创作来表现对社会进步发展的关注与期待。《光明行》是他二胡音乐创作中色彩较为明朗的一首，表达了人们不断探索，追求进步和光明的精神风貌。乐曲由引子、四个主题段落及尾声组成，在创作手法上既有西洋大调色彩，又具中国五声音阶特性，充分体现了刘天华"中学为体，西学为用"的创作风格。

9.5.3　20 世纪 30—40 年代

20 世纪 30—40 年代，我国音乐发展呈现出诸多新的特征：抗日救亡歌咏运动此起彼伏，聂耳、冼星海、贺绿汀等音乐家创作出了《义勇军进行曲》《黄河大合唱》《游击队歌》等大量具有抗战救国精神的优秀作品；以黄自为代表的学院派音乐家群的创作，不但表达了对音乐发展的探索，还深刻地表现出对祖国命运的担忧；在中国共产党领导的革命根据地、解放区的文艺工作者，锐意创作，积极推动全国抗日救亡歌咏运动的同时，亦根植民间，心系人民群众对音乐的需求，发起了新秧歌运动，并在此基础上不断探索，创作出在我国歌剧史上具有里程碑意义的新歌剧《白毛女》等优秀力作。随着这些新特征的不断发展，迎来了近现代我国又一个专业音乐创作高峰。

1. 聂耳 (1912—1935)

聂耳是革命家、作曲家、我国无产阶级音乐的重要奠基人。云南玉溪人，乳名嘉祥，原名守信，号子义（亦作紫艺）。其父亲是中医，后开药铺，1914 年父亲去世，母亲自学中医，支撑家庭。聂耳自幼对家乡的滇剧、花灯等民间艺术产生了浓厚兴趣，并在小学时开始学习二胡、笛子、月琴等民族乐器。1924 年就读于云南第一联合中学，1927 年考入云南省

立师范学校。在此期间,大革命的进步思想深深地影响了他。1928年加入中国共产主义青年团,同年11月,在云南第十六军服兵役半年,部队被遣散后,回到云南省立师范学校继续学习,开始自学钢琴、小提琴等乐器,并与友人发起"九九音乐社"。1930年毕业,因参加革命活动被人告密逃亡上海,起初在商号里当店员。1931年4月考入黎锦晖主办的"明月歌舞剧社"(即"联华歌舞班"),担任小提琴手,并在此时起名"聂耳"。后深感该社活动不符时代要求而离去。1932年11月,到联华影业公司一厂工作。1933年年初于上海加入中国共产党,后不断从事左翼电影、戏剧音乐的创作及评论,并成为中国左翼戏剧家联盟音乐小组、中国新兴音乐研究会、苏联之友社音乐小组等音乐组织的骨干成员。1934年进入百代唱片公司,任音乐部副主任,并发起组织百代国乐队。1935年任联华二厂音乐部主任。后因白色恐怖严峻,决定经日本赴苏联学习,1935年7月17日在日本藤泽市的鹄沼海滨游泳时溺水,不幸逝世。

> **提示**
> 聂耳(见图9-10)是中国音乐史上第一位准确而又深刻表现觉悟的、斗争的中国工人阶级形象的音乐家,他的很多歌曲有着广泛的社会影响和巨大的社会现实意义,对中国歌曲艺术的发展有着重要的历史贡献,尤其是在歌曲创作方法、艺术形式创造以及对新时代的反映等方面,有着诸多独到见解。

图9-10 聂耳

聂耳的创作具有鲜明的时代性。在他1933—1935年创作的三十余首作品中,虽然也有抒情性作品,但多以战斗性作品为主,且都充满了强烈的时代呼声。比如他创作的《开路先锋》《大路歌》《码头工人歌》《新女性》等,生动反映了工人阶级的精神风貌;《毕业歌》《义勇军进行曲》《自卫歌》《前进歌》等,深刻表现了中国人民不畏强暴、抗日救亡的坚强意志;《梅娘曲》《铁蹄下的歌女》《飞花歌》及儿童歌曲《卖报歌》等,从不同角度反映了底层劳动人民的生活状况。

聂耳的创作具有鲜明的民族性。他不仅创作了许多优秀的、富于战斗性的歌曲,还十分热爱民间音乐。1934年,他根据民间传统乐曲改编了四首民族器乐合奏曲,其中以《金蛇狂舞》和《翠湖春晓》两首最为著名。在这两首器乐合奏曲中,他运用民乐变奏手法,充分发挥各种乐器的性能与色彩,不断完善音乐的结构与意境美,给我国民族音乐留下了一份宝贵遗产。

聂耳的创作具有鲜明的群众性。他深深扎根于劳动人民,积极投身革命斗争,创作出了大量优秀的群众歌曲,为中国无产阶级革命音乐开辟了道路,开创了新风。他的这些歌曲,节奏简单,旋律明朗,歌词易懂符合劳动调子,深得人们喜爱,因此流传很广。

聂耳是一位多产且成功率高的作曲家,《毕业歌》与《义勇军进行曲》是他群众歌曲创作中的代表作品,在这类作品中,号角式的旋律和富于动感的节奏,塑造了激昂奋进、勇往直前的音乐形象。聂耳经常把长句的歌词在旋律上作短句的分割,并结合附点、切分

节奏的应用，形成一股推动的力量，情绪高涨，慷慨激昂，具有很强的革命感召力和鲜明的历史开拓意义。

1)《毕业歌》

<center>毕 业 歌</center>

<center>田 汉词　　聂 耳曲</center>

同学们，大家起来，
担负起天下的兴亡！
听吧，满耳是大众的嗟伤！
看吧，一年年国土的沦丧！
我们是要选择"战"还是"降"？
我们要做主人去拼死在疆场，
我们不愿做奴隶而青云直上！
我们今天是桃李芬芳，
明天是社会的栋梁；
我们今天是弦歌在一堂，
明天要掀起民族自救的巨浪！
巨浪，巨浪，不断地增涨！
同学们！同学们！
快拿出力量，
担负起天下的兴亡！

2)《义勇军进行曲》

田汉词，聂耳曲，创作于1935年，最初为电影《风云儿女》的主题曲，后来逐渐成为民族解放的号角，被广为传唱。义勇军是人们为了抗击侵略者而自愿组织起来的军队。"九一八"事变后，在东北、华北长城一带都曾有过这样的抗日武装。《义勇军进行曲》慷慨激昂、坚定果敢的风格，不仅表现了万众一心，前仆后继的义勇军形象，亦反映出中国人民抗日救国的坚强意志和必胜决心。1949年，《义勇军进行曲》成为中华人民共和国代国歌，2004年3月14日，正式将其作为国歌写入《中华人民共和国宪法》。

3)《金蛇狂舞》

聂耳于1934年根据民间乐曲《倒八板》改编而成。乐曲欢快流畅、短小精悍。在旋律的发展上，采用了上下句对答，句幅不断紧缩的变奏手法，使原曲欢腾的情绪得到了进一步发展。另外，乐曲中大量使用了锣、鼓、木鱼、钹等打击乐器，在强调节奏的同时，更加烘托了热烈的节日气氛。

2. 黄自 (1904—1938)

黄自字今吾，作曲家、音乐教育家。1916年就读于清华大学，在校期间，参加了合唱队、

学生管弦乐队等音乐活动。从1921年开始学钢琴，次年学习和声学。1924年在美国的欧柏林大学学习心理学。1926年毕业获文学学士学位，留校学习音乐理论、作曲和钢琴。1928年转入耶鲁大学音乐系学习音乐。1929年毕业获音乐学士学位，并在毕业音乐会上首演他创作的交响序曲《怀旧》。回国后在沪江大学任教，并在上海国立音乐专科学校兼职任教。1930年到国立音专任理论作曲教授和教务主任。1934年以"音乐艺文社"的名义与萧友梅、韦瀚章合编《音乐杂志》。1935年创办上海管弦乐团。1937年辞去教务主任职务，致力于专业音乐教材的编写。1938年于上海病逝。

> **提示** 黄自(见图9-11)在引入西洋近代音乐理论、培养专业作曲人才方面做出了重要贡献。其音乐创作涉及的体裁、题材较为广泛。他的作品大多结构工整，旋律简洁，风格典雅。

黄自是我国最早创作抗日歌曲的音乐家。代表作品有歌曲《赠前敌将士》《九一八》，合唱曲《旗正飘飘》《抗敌歌》等，极大地鼓舞了人们的抗敌爱国热忱。另外，黄自还创作有清唱剧《长恨歌》，歌曲《玫瑰三愿》《点绛唇》《南乡子》等五十余首。

图9-11 黄自

1) 《玫瑰三愿》

龙七词，黄自曲，创作于1932年，是一首雅俗共赏的艺术歌曲。作者看到国立音专(今上海音乐学院)校园里的玫瑰，在日军的炮火中日益凋零，触景生情，有感而发。歌曲从感叹音调开始，用动机模仿的手法徐徐推进，以三个愿望的不断增强逐渐进入高潮，最后，在低音的回旋中结束，结构凝练，感情真挚，让人听后沉思良久，回味无穷。扫描二维码，聆听乐曲《玫瑰三愿》演唱。

<div align="center">

玫 瑰 三 愿

龙七词　　黄自曲

玫瑰花，玫瑰花，烂开在碧栏杆下，
玫瑰花，玫瑰花，烂开在碧栏杆下。
我愿那妒我的无情风雨莫吹打！
我愿那爱我的多情游客莫攀摘！
我愿那红颜常好不凋谢！
好教我留住芳华。

</div>

《玫瑰三愿》.mp3

2) 《旗正飘飘》

四部合唱歌曲。韦瀚章词，黄自曲，创作于1933年。同年9月被用为有声故事片《还我山河》插曲。乐曲慷慨悲壮，道出了"国亡家破，祸在眉梢"的悲愤，亦唱出了抗敌救国的决心。

旗 正 飘 飘

韦瀚章词　　黄自曲

旗正飘飘，马正萧萧，
枪在肩，刀在腰，热血似狂潮。
旗正飘飘，马正萧萧，
好儿男报国在今朝。
快奋起莫作老病夫，
快团结莫贻散沙嘲。
快团结，快奋起，奋起，团结。
旗正飘飘，马正萧萧，
枪在肩，刀在腰，热血似狂潮。
旗正飘飘，马正萧萧，
好儿男报国在今朝。
国亡家破祸在眉梢，
挽沉沦全仗吾同胞。
天仇怎不报，
不杀敌人恨不消。
快团结，快奋起，奋起，团结。

3. 贺绿汀 (1903—1999)

贺绿汀原名楷，又名安钦、抱真，笔名罗亭、山谷等，湖南邵阳人，作曲家、音乐教育家。自幼喜爱戏曲、民歌，且喜爱弹奏风琴和吹箫。1922 年中学毕业后任小学教员，并自学音乐理论知识。1924 年在长沙岳云学校艺术专科学习民族乐器、钢琴和小提琴。1926 年毕业后在中学任音乐图画教员。大革命时期，在工农运动中从事组织、宣传工作。1927 年大革命失败后曾参加广州、海丰起义。1931 年进入国立音乐专科学校，师从黄自学习作曲、和声，并选修钢琴。1932 年，淞沪抗战爆发，辍学后在武昌艺术专科学校任音乐理论教员。1933 年回到上海音专，继续师从黄自学习作曲。抗日战争爆发后，随上海救亡演剧第一队，赴华北进行抗日宣传工作。1938 年在重庆中国电影制片厂、中央广播电台音乐组任职，并在中央训练团音乐干部训练班任教。1941 年，为苏北抗日根据地的新四军鲁迅艺术工作团培养音乐干部。1943 年在延安任陕、甘、晋、宁、绥五省联防军政治部宣传队音乐教员。解放战争期间，先后担任延安中央管弦乐团团长和华北文工团团长。新中国成立后，曾担任中国音乐家协会副主席、中国音乐家协会上海分会主席、上海音乐学院院长、中国文联副主席等职务。长期投身于音乐教育事业，并培养出了大批音乐人才。

1)《牧童短笛》

> **提示**
> 1934年，贺绿汀(见图9-12)在上海音专学习期间，俄国钢琴家、作曲家齐尔品在上海"征求有中国风味的钢琴曲"，贺绿汀以《牧童短笛》和《摇篮曲》应征，分别获得头等奖和名誉二等奖。其中，《牧童短笛》以民间音乐为素材，音调流畅自如，具有较强的民族性，开创了中国风格钢琴曲的先河。

图9-12　贺绿汀

《牧童短笛》为三段体结构，前后两段运用复调织体，中间部分运用主调织体。全曲用五声音阶写成，和声效果具有独特的东方韵味，是我国近现代钢琴作品中的一首经典之作。

2)《游击队歌》

贺绿汀词曲，创作于1937年年底。抗日战争爆发后，贺绿汀随上海救亡演剧第一队沿沪宁、陇海、同蒲一线进行抗日宣传。1937年年底到达山西临汾，住在城郊八路军办事处。此时，他创作了这首作品，献给八路军全体将士，并于洪洞县召开的八路军总司令部高级将领会议的晚会上首演，获得强烈反响，随即在华北各敌后根据地传唱开来，不久流传至全国各地。《游击队歌》(见图9-13)是一首进行曲风格的歌曲，作者又将其编为四部合唱歌曲。乐曲生动活泼、轻快流畅，用富有弹性的小军鼓般的节奏贯穿全曲，表现了艰苦环境中游击队员的乐观情绪和昂扬斗志。

图9-13　《游击队歌》

第9章　近现代音乐

4. 冼星海 (1905—1945)

冼星海是革命家、作曲家、中国无产阶级音乐奠基人（见图9-14）。广东番禺人，生于澳门一个贫穷的渔民家庭。1918年入岭南大学附中，后升入大学。1926年入北京艺术专门学校音乐系学习小提琴，同时在北京大学图书馆任助理员。1928年考入上海国立音乐院，主修小提琴。1929年10月离沪出国，1930年到达巴黎，后考入巴黎音乐学院，在印象派著名作曲家杜卡斯的高级作曲班学习作曲和指挥，并师从小提琴家奥别多菲尔学习小提琴。1935年夏回国，在百代唱片公司从事音乐工作，并担任新华电影公司音乐主任。抗日战争爆发后，随上海救亡演剧第二队，赴内地做宣传工作。1938年至武汉，与张曙在军事委员会政治部第三厅共同负责音乐工作，并创作大量抗战歌曲，推动了以武汉为中心的抗日救亡歌咏运动。同时，为了纪念聂耳逝世三周年，发表论文《聂耳，中国新兴音乐的创造者》。1938年冬赴延安，在鲁迅艺术学院任教，1939年任音乐系主任。1940年由于电影音乐的配制工作赴苏联。1941年，苏德战争爆发，因边境受阻，未能回国，1945年10月30日病逝于莫斯科。噩耗传至延安，毛泽东曾题词——"为人民的音乐家冼星海同志致哀"。

图9-14　冼星海

冼星海的代表作品有《黄河大合唱》《生产大合唱》等四部大合唱；歌曲《到敌人后方去》《在太行山上》《救国军歌》等数百首；交响曲《民族解放》《神圣之战》；交响组曲《满江红》等四部；管弦乐曲《谐谑曲》《中国狂想曲》等。他坚持继承和发展聂耳的战斗传统，为人民音乐事业做出了巨大贡献。

1939—1942年，延安掀起了一场轰轰烈烈的大合唱运动，不仅响应了"艺术为抗战服务""艺术要唤醒民众"的时代号召，还推动了全国抗日救亡歌咏运动的开展。在此期间冼星海创作了《黄河大合唱》《生产大合唱》《九一八大合唱》《牺盟大合唱》等一批优秀合唱作品，对之后合唱音乐的创作产生了深远影响。冼星海对这场大合唱运动给予了高度评价："大合唱的产生可以说是空前的，它不但能在延安轰动一时，而且还影响到全国，提高了文化水平，增加了抗战的热情，进一步增强了唤醒民众、教育民众和组织民众的工作"。

冼星海的音乐创作涉及新音乐的众多体裁，在合唱音乐创作方面的代表作有《黄河大合唱》《生产大合唱》《九一八大合唱》《救国军歌》。其中，《救国军歌》是以主调性写法为主的小型四部合唱，但属于气势雄伟的队列式进行曲，是20世纪30年代极为流行的军队歌曲和救亡歌曲。

> **提示**
>
> 《黄河大合唱》是近代大合唱音乐取得成就最大、誉满中外、里程碑式的杰作，其创作具有典型的民族风格、中国气派和时代印记。对以后我国大型歌唱音乐创作产生了巨大而深远的影响。

《黄河大合唱》于 1939 年 4 月 13 日在延安陕北公学大礼堂由抗敌演剧第三队首演，邬析零指挥。作品分为八个乐章，每个乐章都有配乐朗诵，它以黄河为背景，热情歌颂了中华民族源远流长的光荣历史和中国人民坚强不屈的斗争精神，描述了同胞们曾遭受的深重灾难，痛斥了侵略者的残暴，同时也向全世界被压迫人民发出了民族解放的战斗警号。

<div align="center">

《黄河大合唱》的结构

第一乐章　黄河船夫曲（混声合唱）

第二乐章　黄河颂（男声独唱）

第三乐章　黄河之水天上来（配乐诗朗诵）

第四乐章　黄水谣（混声合唱）

第五乐章　河边对口曲（叙事对唱曲）

第六乐章　黄河怨（女声独唱）

第七乐章　保卫黄河（混声合唱）

第八乐章　怒吼吧，黄河（混声合唱）

</div>

5. 马可（1918—1976）

江苏徐州人，作曲家、音乐学家（见图 9-15）。早年在河南大学化学系学习，在投身抗战前的宣传中，已表现出对音乐的浓厚兴趣和才能。抗日战争爆发后，参加抗敌演剧第十队，负责音乐创作和歌唱指挥。1939 年到延安，就职于鲁迅艺术学院音乐系。解放战争期间，随"鲁艺"在东北解放区从事音乐工作。新中国成立后，分别在中央戏剧学院、戏剧研究院、中国音乐学院、中国歌剧舞剧院、《人民音乐》等单位工作，并担任领导职务。代表作品有歌曲《南泥湾》《咱们工人有力量》《我们是民主青年》《吕梁山大合唱》；秧歌剧《夫妻识字》；歌剧《白毛女》《小二黑结婚》；管弦乐《陕北组曲》等。

图 9-15　马可

1)《南泥湾》

贺敬之词，马可曲，创作于 1943 年。1943 年春，延安鲁迅艺术学院的秧歌队来到南泥湾。三年前的这里，还是荒草遍野的穷山秃岭。而在大生产运动的号召下，三五九旅的战士们将这里变为了庄稼遍地、牛羊成群的陕北江南。《南泥湾》用热情洋溢的旋律歌颂了劳动模范的功绩，描绘了陕北江南——南泥湾的美景。乐曲采用对比性的复乐段结构写成，前半段为两个抒情长句，后半段用两个跳跃性的对比乐句，末尾使用了上行五度的甩腔，使乐曲在欢快喜悦的气氛中圆满结束。

第9章　近现代音乐

南 泥 湾

贺敬之词　　马可曲

花篮的花儿香,听我来唱一唱,唱一呀唱;
来到了南泥湾,南泥湾好地方,好地呀方。
好地方来好风光,好地方来好风光;
到处是庄稼,遍地是牛羊。
往年的南泥湾,到处呀是荒山,没呀人烟;
如今的南泥湾,与往年不一般,不一呀般。
如呀今的南泥湾,与往年不一般;
再不是旧模样,是陕北的好江南。
陕北的好江南,鲜花开满山,开呀满山;
学习那南泥湾,处处呀是江南,是江呀南。
又战斗来又生产,三五九旅是模范;
咱们走向前,鲜花送模范。

2)《白毛女》

1942年,毛泽东发表了《在延安文艺座谈会上的讲话》,发出了文艺工作者要"从工农兵出发""到工农兵群众中去"的号召,对我国音乐发展产生了重大影响。由此,陕甘宁边区的文艺工作者掀起了深入群众、深入生活,向民间学习的热潮。他们在传统秧歌的表演中加入了工人、农民、八路军和学生等新的正面人物形象以及日本兵、汉奸等新的反面人物形象。同时,有的秧歌队在表演中还加入了"跑旱船""快板"等民间艺术形式,逐渐把解放区的新秧歌运动推向了高潮,从而促进了"秧歌剧"的产生。

"秧歌剧"是一种主题鲜明、短小精悍,深受解放区军民喜爱的艺术表演形式。它在歌唱曲调上吸收民歌、戏曲之长,在对白、化妆上吸收话剧之长,将话剧、戏曲、秧歌等艺术形式融合在一起,表现人们喜闻乐见的生活场景。内容包括工农群众生活的各个方面。这一时期,较有代表性的秧歌剧,有反映生产生活的《兄妹开荒》《夫妻识字》;有反映阶级斗争的《说理会》《减租会》;有反映军民合作进行革命斗争的《惯匪周子山》《牛永贵挂彩》等。

> **提示**
> 秧歌剧的成熟发展,为我国歌剧的探索形成提供了宝贵经验,也为歌剧《白毛女》的创作提供了实践经验。

歌剧《白毛女》由贺敬之、丁毅执笔编剧,马可、张鲁、瞿维、丁毅、李焕之、向隅、陈紫、刘炽等作曲。1945年年初在延安创作完成。故事取材于晋察冀边区民间关于"白毛仙姑"的传说。地主恶霸黄世仁逼死佃户杨白劳,奸污其女喜儿,又企图将她卖掉。后来喜儿逃入深山,非人的山林生活将其变为"白毛女",有人遇见后就误认为她是"白毛

仙姑"。不久八路军解放该地，镇压了地主恶霸，粉碎了地主借"白毛仙姑"的谣言动摇民心的阴谋，也使喜儿重新获得了自由。歌剧以"旧社会把人逼成鬼，新社会把鬼变成人"为主题，真实反映了地主阶级剥削压迫下农民的痛苦生活，也深情歌颂了共产党领导下的人民军队带领广大工农群众翻身得解放的伟大壮举。

歌剧《白毛女》是在新秧歌运动与秧歌剧创作取得丰富经验的基础上产生的。它根植民间音乐的沃土，大胆吸收借鉴外国成功经验，对我国歌剧创作进行了全面的探索实验。比如在歌剧中，运用主调音乐贯穿发展的手法，刻画鲜活的人物性格；尝试使用合唱、重唱等形式，丰富强化舞台效果；运用和声、复调等多声部手法，提升歌剧音乐的创作深度和色彩功能；使用中西乐器混合编制的乐队，凸显歌剧创作的民族性和创新性等。

> **提示**
> 歌剧《白毛女》是我国最早一部较为成熟的大型歌剧。在歌剧的民族化、音乐的戏剧化和音乐人物的形象化等方面，都积累了宝贵的经验，标志着我国歌剧发展进入了崭新的时代，对后来歌剧的创作产生了深远影响。

6. 王洛宾 (1913—1996)

作曲家王洛宾，誉称"西部歌王"（见图 9-16），出生于北京。1931 年被保送到国立北京师范大学艺术系学习，1934 年因母亲病故，肄业于北师大艺术系。1937 年投身抗日宣传抵达青海、甘肃等地，1949 年随解放军部队进入新疆。一生搜集、整理、改编了近千首西部歌曲，尤其是对大量维吾尔族和哈萨克族民歌的改编，使之成为既有少数民族风格，又易于汉族人民接受和传唱的歌曲，同时也形成了其抒情化、口语化、通俗化的个人创作风格。在他的努力下，《在那遥远的地方》《半个月亮爬上来》《达坂城的姑娘》《掀起你的盖头来》《青春舞曲》《在那银色的月光下》等经典歌曲在海内外广为流传。

图 9-16　王洛宾

9.6　近现代戏曲的发展

9.6.1　戏曲的声腔

1. 梆子腔

梆子腔是流行于山西、陕西、河南、河北、山东等地的戏曲声腔，最初源于山西、陕西、甘肃一带的民间歌舞，由于用梆子击节，故亦称"梆子腔"或"恍恍子"。其腔调高亢激昂，粗犷豪放，在乾隆年间已广为流传，代表剧种有秦腔、豫剧、晋剧、河北梆子、

第9章 近现代音乐

滇剧丝弦腔、川剧弹戏等。

> 就戏曲音乐的结构形式而言，我国戏曲可分为曲牌联套结构和板式变化结构两种基本形式。曲牌联套结构亦称"联曲体"，板式变化结构亦称"板腔体"。像昆山腔、弋阳腔等"联曲体"的戏曲音乐，通常是用曲牌的更迭来实现旋律变化的，而"板腔体"的戏曲音乐则是用板式变化来变换曲调的。

板式变化在板腔体戏曲中，对剧情的发展和音乐形象的塑造有着极其重要的作用。梆子腔是戏曲音乐板腔体的首创形式，它创立了戏曲音乐板式变化的结构方法，通常以一个基本曲调为基础作不同的板式变化，常见的有原板、慢板、流水、二六、散板、导板、摇板等。

秦腔是我国戏曲音乐中最早的板腔体声腔，也是梆子腔系统的母体。后来不断发展，与各地方言和民间曲调结合，演变成各种梆子腔剧种。常见的有山陕梆子、河南梆子、河北梆子、山东梆子等。有的又在同一地区内衍生出新的声腔，形成不同的流派，构成了千变万化的梆子腔系统。

2. 皮簧（黄）腔

皮黄腔是由西皮与二黄结合成的声腔，在徽剧中亦称"皮簧戏"。西皮源于秦腔，清初经湖北襄阳传入武汉一带，后与当地的民间曲调融合而成。二黄通常认为是清代乱弹戏曲中的曲调名，因出于黄陂、黄冈，故有"二黄"之称（亦有人认为二黄即宜黄腔）。清初，汉调以西皮为主，徽调以二黄为主。清代中期，徽、汉合流，至道光年间，西皮、二黄在北京成为京剧的基本唱腔。

皮黄腔的音乐亦属于板式变化体，其中二黄旋律平稳，节奏舒缓，唱腔端庄凝重；西皮的旋律起伏和节奏变化较大，唱腔轻快明朗，两者在情绪的表现、音乐色彩上形成了鲜明的对比，丰富了戏曲艺术的表演形式。皮黄腔的代表剧种有徽剧、汉剧、京剧、粤剧、湘剧、川剧等。

3. 昆腔

昆腔即"昆曲""昆山腔"，发源于江苏昆山，至今已有600余年的历史。在明代至清代中期非常盛行，对许多剧种的形成和发展产生了重要影响，故有"百戏之祖、百戏之师"之称。通常将流行于江苏南部的昆腔称为"南昆"，流行于北京、河北等地的昆腔称为"北昆"。昆腔具有抒情细腻的风格，注重演唱与舞蹈身段的巧妙结合，伴奏乐器以曲笛为主，辅以笙、箫、唢呐、三弦、琵琶以及打击乐器等，是我国传统戏曲中最古老的声腔剧种之一。

4. 高腔

高腔源于江西的"弋阳腔"，词曲通俗易懂，唱腔高亢激昂，表演真实质朴、有唱有和。伴奏通常只用金鼓（打击乐器）击节，不被管弦（吹管、拉弦乐器）。代表剧种有川剧

高腔、湘剧高腔和赣剧高腔等。2006年5月20日,高腔被列入第一批"国家级非物质文化遗产名录"。

9.6.2 戏曲的角色行当

角色行当是我国戏曲特有的一种表演体制,简称"行当"。它是指在戏曲演出中,根据人物的不同性别、年龄、性格、身份等划分出的人物类型,有时也泛指对所有登场表演者的统称。

戏曲中的角色行当一般分为生、旦、净、末、丑(见图9-17),但许多剧种中的末行已归入生行,所以,通常将戏曲的角色行当分为生、旦、净、丑四类,并且每类又可细分出不同的角色行当。

图 9-17 戏曲角色行当

1. 生

在戏曲中,生行一般是净行、丑行之外的男性角色统称。根据人物年龄、性格和身份的不同,又可分为老生、小生、武生等。老生扮演中年以上,性格正直刚毅的正面人物,因多带髯口,故又称须生;小生扮演青年男性;武生扮演擅长武艺的人物。末行在剧中常扮演中年男子,且多数挂须,因在剧中作用较小,通常将其归入生行。

2. 旦

戏曲中扮演女性的角色。按人物年龄、性格和身份的不同,分为正旦(即青衣)、花旦、武旦(包括刀马旦)、老旦、彩旦等。正旦扮演性格刚烈、举止端庄的中年或青年女性;花旦扮演性格活泼的青年或中年女性;武旦扮演擅长武艺的女性;老旦扮演老年妇女;彩旦扮演女性中的喜剧或闹剧人物。20世纪初,京剧旦角中出现了梅兰芳、程砚秋、尚小云、荀慧生"四大名旦"。

3. 净

俗称"花脸",扮演性格、相貌颇有特点的男性角色。净行以面部化妆运用不同色彩和图案勾勒脸谱为突出标志。根据人物性格、身份的不同,可分为大花脸和二花脸。大花

脸又称正净，重唱功，多扮演朝廷重臣；二花脸又称副净，重做功，多扮演勇猛直爽的正面人物；二花脸又有武花脸和油花脸之分，武花脸又叫武净，以武功为主，不重唱、念；油花脸俗称毛净，多以粗犷、奇特笨重或妩媚多姿的形象为特点。

4. 丑

丑行扮演喜剧角色，多为男性，也有少数女性，由于其面部化妆多用白粉在鼻梁眼窝间勾画脸谱，故俗称"小花脸"，与大花脸、二花脸并称"三花脸"。丑行的表演一般不重唱功，但以口齿伶俐的念白为主，且多用散白。丑行分为文丑和武丑，武丑注重武功的跌扑翻跳，常扮演武艺高超、性格机警的人物；文丑的扮演范围较广，武丑以外的丑角均由文丑来扮演。

9.6.3 戏曲的表演

1. 四功

戏曲表演是一种程式化、戏剧化的歌舞表演，基本表现形式为唱、念、做、打。唱即唱功，念即念白，做即做功（表演），打即武功，这四种表现形式被认为是戏曲表演的四大基本功，俗称"四功"。

1) 唱

学习唱功的第一步是喊嗓、吊嗓，使嗓音嘹亮、圆润、中气足、口齿清晰有力；同时还要分清字音的四声阴阳、尖团清浊，掌握五音四呼的规律和咬字、归韵、喷口、润腔等技巧。演员不但要掌握这些技巧，更重要的是能善于运用这些技巧来表现剧中人物的性格和感情。同一声腔、剧种或角色，由于演员的不同而导致唱法上的差异，就形成了所谓的流派。

2) 念

指具有音乐性的念白。念与唱相互配合、补充，构成戏曲"歌""舞"表演两大要素之一的"歌"。念白大体上可分为两种：一种是韵律化的"韵白"，一种是以各种方言为基础、接近于生活语言的"散白"（如黄梅戏的安庆语、苏剧的吴语、京剧的京白等）。无论是韵白还是散白，都是经过艺术加工提炼的语言，具有一定的节奏性和音乐性，近乎朗诵体，而非普通的生活语言。

3) 做

泛指表演技巧，特指舞蹈化的形体动作，主要包括表演者的身段（身体动作姿态）和表情（面部表情神态）。戏曲演员从小就需要练就腰、腿、手、臂、头、颈各种基本功。在塑造角色时，手、眼、身、步各有多种程式，髯口、翎子、甩发、水袖也各有多种技法。演员需细心揣摩戏情戏理和人物角色的心理特征，灵活运用这些程式化的舞蹈语汇，突出角色的性格特点，这样才能真正把戏演活。

4) 打

指武术或翻跌的技艺。打与做相互配合，构成了戏曲"歌""舞"表演的另一大要素

"舞"。打，是戏曲形体动作的另一重要组成部分，是传统武术的舞蹈化，是生活中格斗场面的高度艺术提炼。一般可分为"把子功""毯子功"两大类。凡是用兵器对打或独舞的，称"把子功"；在毯子上翻滚跌扑的，称"毯子功"。

在戏曲里，唱、念、做、打都不是单独运用的，而是将四种艺术手段有机地结合起来，浑然一体，才能塑造出鲜明的戏剧人物形象。

2. 五法

即手、眼、身、法、步。手指手势；眼指眼神；身指身段；步指台步；法指以上几种技艺的规定和方法。作为戏剧演员，只有经过长年的刻苦训练，才能谙熟表演技能，从而表现丰富的剧中人物和故事情节。

9.6.4 代表性地方剧种

(1) 北京：西路评剧、北京曲剧。
(2) 天津：评剧。
(3) 河北：评剧、唐剧、河北梆子、哈哈腔。
(4) 山西：晋剧、蒲剧、耍孩儿戏、梆子戏、道情戏。
(5) 陕西：秦腔、碗碗腔、汉调二黄、商洛花鼓。
(6) 河南：豫剧、越调、曲剧。
(7) 山东：吕剧、茂腔、山东梆子。
(8) 安徽：黄梅戏、徽剧、凤阳花鼓戏。
(9) 上海：沪剧、越剧、奉贤山歌剧。
(10) 浙江：昆曲、越剧、婺剧、绍剧。
(11) 江西：弋阳腔、赣剧、采茶戏。
(12) 广东：粤剧、潮剧、广东汉剧。
(13) 台湾：歌仔戏。

9.7 现代民族乐器的发展

我国器乐艺术的发展以其悠久的历史传统、深厚的文化底蕴和丰富的表演形式，赢得了各国人民的广泛关注和喜爱，成为世界民族文化中的一颗璀璨明珠。

> **提示**
> 我国现代民族乐器，按照演奏方法的不同，可以划分为吹管乐器、拉弦乐器、弹拨乐器和打击乐器四类，同时，器乐演奏在传统民乐合奏的基础上，还可以组成新型的民族管弦乐队，并逐渐形成了一批较有影响的民族管弦乐团。

9.7.1 乐器的分类

1. 吹管乐器

吹管乐器大多为竹制或木制，音色优美，发音响亮，经常用于独奏或合奏，在民间器乐合奏中占有重要的地位。常见的汉族吹管乐器有笛、唢呐、管子、笙等；少数民族吹管乐器有芦笙、巴乌、葫芦丝等。

根据构造的不同，现代民族吹管乐器可分为三类。

1) 无簧无哨的吹管乐器（气流通过吹口激起管柱振动）

(1) 笛

笛亦称"横笛"，竹制（见图9-18），上开有吹孔和膜孔各一个，按指孔六个，发音响亮，音域宽广，可吹奏两个多八度的音。

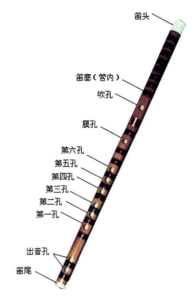

图9-18 笛的构造图示

> 笛一般可分为两类，经常用于梆子腔戏曲伴奏的被称为"梆笛"，北方使用较多；经常用于昆曲伴奏的被称为"曲笛"，南方使用较多。梆笛的形制略小于曲笛，音高通常比曲笛高四度音。

经过改革，有了成套的十二调的笛，并在曲笛的基础上制出了"加键笛"，其不仅保留了原有的六个按指孔，还可以用键子控制新增的半音，以便于临时转调和升降半音。

(2) 箫

箫最早从西北羌族地区传入中原，汉魏时期称为"篴"（古代通"笛"）。最初只有四个按孔，西汉律学家京房在其背面加一孔，晋代乐工列和，又加了一孔，逐渐接近今天使用的箫。宋代以后，开始将"篴"改称为"箫"或"洞箫"。

箫为竖吹，竹制，吹孔开于竹管顶端，六孔箫的按孔为前五后一排列，八孔箫的按孔为前七后一排列。箫的音色圆润、柔和，广泛用于各种独奏、伴奏或民乐合奏。

在《东周列国志》中记载有关于箫的一个传说：

春秋时期，秦穆公有个女儿名为弄玉，天资聪颖美丽，酷爱音乐。一天夜晚，她在月光下吹奏乐器笙，忽闻远处有箫声与其乐音和鸣，后来就在梦里梦到了一位英俊少年乘着紫凤吹奏乐器箫，紫凤合着箫声还在翩翩起舞。弄玉心生爱慕，对此魂牵梦萦，就把她的梦告诉了父亲，秦穆公便派人去找，后来在华山找到了这位少年，得知其名为箫史。秦穆公于是将女儿嫁给了箫史，还专门为他们修建了一座凤凰台。

多年以后，箫史对弄玉说："我很怀念华山幽静的生活"，弄玉答道："我愿与你一同享受山野的清静"，从此，他们便隐居在华山。直到有一天，上天派使者探望他们，箫史便吹着彩箫跨上

金龙，弄玉奏着玉笙乘上彩凤，双双升空，成仙而去。

李白在《凤台曲》中写道："人吹彩箫去，天借绿云迎。曲在身不返，空余弄玉名。"这个美丽的音乐传说，通过吹箫引凤的故事诠释了"乘龙快婿"的由来，正所谓"凤凰于飞，和鸣锵锵"。

2) 带有哨片的吹管乐器（气流通过哨片激起管柱振动）

(1) 唢呐

唢呐亦称"喇叭"（见图 9-19），音色高亢明亮。其形制是在木制的锥形管上开有八个按孔，为前七后一排列。木管一端装着铜管，铜管上装有苇制的哨子，另一端是喇叭形的扩音器。小唢呐亦称"海笛"。

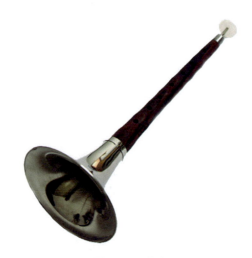

图 9-19　唢呐

唢呐在两晋时期 (265—420) 已在新疆地区流行，到了清代，经常用于回部乐中，被称为"苏尔奈"，除了用于独奏或合奏外，还为戏曲、歌舞等艺术形式伴奏。每逢喜庆佳节，在民间的吹打乐队中都会经常使用。

在唢呐曲《百鸟朝凤》中，用唢呐可以模仿布谷鸟、小燕子、黄雀等鸟类的鸣叫，甚至还能模仿知了的叫声，描述知了被人捉住后，经过挣扎，最终逃脱飞走的情形。此曲向人们展现了一派生机盎然的大自然景象，广泛流行于山东、河南、河北等地。

(2) 管子

管子，古有"筚篥"（或"觱篥"）之称，流行于我国北方地区（见图 9-20、图 9-21、图 9-22）。在北魏云冈石窟 (460—494) 的雕刻中，绘有这种乐器的图案。隋唐时期的多部乐，经常使用筚篥。北宋教坊十三部中设有筚篥部。

管子为木制，管身开有八个按孔，为前七后一排列，并在一端装有苇制哨子。现代管子的制作和演奏技术都有很大的发展，目前乐队中经常使用的有管子、双管和加键管。经过改进的管子，音域可达两个多八度，加键管还能够演奏十二个半音。管子音色犀利高亢，在乐队中经常处于领奏地位。比如，管子曲《江河水》，音调凄楚，情绪哀怨，用以塑造

第 9 章　近现代音乐

悲凉、如泣如诉的音乐形象。

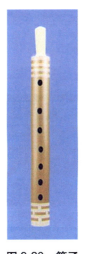
图 9-20　管子

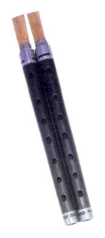
图 9-21　双管

图 9-22　加键管

3) 带有簧片的吹管乐器 (气流通过簧片激起管柱振动)

(1) 笙

笙在殷商 (公元前 1300—前 1046 年) 时期已有记载，即甲骨文中记录的乐器"和" (小笙)；在《诗经》中亦有"我有嘉宾，鼓瑟吹笙"的记载。春秋战国时期，笙已成为主要乐器 (形制较大的笙谓之"竽")。南北朝至隋唐时期，有十三簧笙、十七簧笙、十九簧笙等不同的种类。唐代还出现了十七簧的义管笙，即在十七簧之外，备有两根义管，需要时，将其临时装上使用。北宋景德三年 (公元 1006 年)，宫廷乐工单仲辛又将义管笙恢复为十九簧笙。明清时期，笙有方、圆、大、小等不同形制，使用较多的是十三簧笙和十四簧笙，并且还出现了能转四个调的十七簧笙 (只在个别乐队使用)。现代笙有二十一簧笙、二十四簧笙、二十五簧笙、二十六簧笙以及加键笙、带共鸣筒笙等不同类型。

笙 (见图 9-23) 由笙苗、笙簧、笙斗三部分组成，即用长短不一的笙苗 (竹管) 装在匏制或铜制 (或木制) 的笙斗上制作而成的，笙簧 (簧片) 则装在笙苗和笙斗连接处的圆木里，演奏时气流通过簧片激起管柱振动发音。笙除了偶尔使用单音外，大多使用双音或多音演奏，常用于独奏、伴奏以及合奏等形式。

(2) 芦笙

芦笙在西汉时期已有使用，据《桂海虞衡志》记载，南宋范成大在广西见到有瑶族八管芦笙。现代芦笙广泛使用于苗、瑶、侗等少数民族地区。

芦笙的形状大小不一，笙苗的数量也不同，有单管、双管、五管、六管、八管、十管等类型。比如，六管芦笙是用六根长短不同的笙苗，分两排装在木制笙斗上，笙苗内装有铜质簧片，并在笙苗上开有按孔。有些芦笙在笙苗上面还装有竹篾 (竹子劈成的薄片) 做成的喇叭或竹筒，以增强共鸣效果。不同地区和民族的笙苗音高次序也不尽相同。

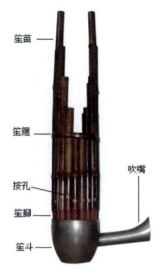

图9-23 笙的构造图式

图9-24 芦笙与歌舞乐队的表演

现代芦笙常用于独奏、乐队合奏或舞蹈伴奏（见图9-24），一般有十五簧芦笙、二十簧芦笙、二十六簧芦笙、三十六簧芦笙等不同形制。加有音键的芦笙，不仅能吹奏十二个半音，扩大了音域，还解决了转调的问题，从而能够演奏复杂的乐曲。

(3) 巴乌

巴乌（见图9-25）是在云南彝、苗、哈尼等民族中使用的单簧吹管乐器，用竹管制成，管上开有八个按孔，为前七后一排列，吹口处装有尖舌形铜质簧片。巴乌音色优美，音域不宽，常用于独奏或为舞蹈、说唱等艺术形式伴奏。

(4) 葫芦丝

葫芦丝（见图9-26）最初流行于云南彝、傣、阿昌等少数民族地区，用小葫芦做音箱，将三根不同长短的竹管装在葫芦内，竹管内装有铜质簧片，并在较长的竹管上开有七个按孔，为前六后一排列。演奏时，较长的带有按孔的竹管吹奏旋律，左右两根较短的竹管则发出固定的单音，合在一起，形成美妙动听的乐曲。

图9-25 巴乌

图9-26 葫芦丝

2. 拉弦乐器

> **提示**
>
> 拉弦乐器最初多源于胡琴，胡琴又源于唐代北方奚部落使用的"奚琴"。奚琴有两根弦，用竹片在琴弦间擦弦发音，宋代时被称为"嵇琴"，不但在演奏技巧上有了改进，还出现了马尾琴弓。《元史·礼乐志》记载："胡琴制如火不思，卷颈龙首，二弦，用弓捩之，弓之弦以马尾。"

后来，在胡琴基础上改制而成的乐器有二胡、高胡、中胡、四胡、京胡、板胡等。

（1）二胡

二胡亦称"胡琴"或"南胡"（见图9-27），琴筒为木制或竹制，一面蒙蟒皮，琴杆上张两根弦，竹弓张马尾，于两弦间擦弦演奏，音色圆润优美。

二胡通常采用五度定弦，比如re(2)、la(6)定弦，即内空弦音为re(2)，外空弦为la(6)的一种定弦。改革后的二胡，音质优美，音量增大。使用"双千斤"的二胡，有效音域可达三个八度。

《二泉映月》是家喻户晓的二胡代表作品。作者是民间音乐家华彦钧(1893—1950)，小名阿炳，江苏无锡东亭人。他的父亲华清和是无锡雷尊殿的当家道士，号雪梅，擅长演奏各种民间乐器，尤其善弹琵琶。阿炳四岁丧母，自幼跟从父亲学习音乐，很早就能熟练演奏

图9-27 二胡

二胡、琵琶等多种乐器，且技艺超群，18岁时已成为道教音乐界所公认的出色人才，但他在21岁时患眼疾，35岁时双目失明，从此，便在无锡市以沿街卖唱和演奏各种乐器为生。

阿炳的音乐创作，超越了狭隘的师承模仿，是根据他对现实生活的感触，迸发出的一种发人深省的精神火花。《二泉映月》，阿炳称其为"自来腔"，是他在走街串巷时信手拉奏的，由于乐曲婉转抒情，扣人心弦，故被其邻居称为"依心曲"。新中国成立后(1950)，为抢救濒临失传的非物质文化遗产，音乐学家杨荫浏与曹安和找到了阿炳。虽然此时他已久病缠身，沉疴难起，但还是勉强完成了六首乐曲的录音，即三首二胡曲《二泉映月》《听松》《寒春风曲》和三首琵琶曲《大浪淘沙》《昭君出塞》《龙船》。后来这六首乐曲经过整理，编辑成册，于1956年由人民音乐出版社正式出版为《阿炳曲集》，也是阿炳最后留给人类的音乐文化遗产。

当时在录音时，音乐家杨荫浏与曹安和联想到了无锡的著名景点"二泉"，于是就将这首曲子命名为《二泉映月》。"二泉"，即无锡的"惠山泉"，世称"天下第二泉"。音乐家贺绿汀曾说："《二泉映月》这个风雅的名字，其实与它的音乐是相矛盾的，与其说是音乐描写了二泉映月的风景，不如说是深刻地抒发了瞎子阿炳自己的痛苦身世。"所以，这首乐曲，更多表现的是一种内心的倾诉，而非月明风清的美景。

（2）高胡

高胡（见图9-28）在广东亦称"二胡"，即广东音乐中的"粤胡"。由于其琴筒比二胡小，

定音比二胡高四度或五度音,故被称为"高胡"。演奏时为了控制音量和减少沙音,常常用腿夹着琴筒演奏。

(3) 中胡

现代民族乐队为了加强中音声部的表现力,在二胡的基础上制作出了中胡,即中音二胡(见图 9-29),至今仍在广泛使用。

图 9-28　高胡

图 9-29　中胡

(4) 四胡

四胡在蒙古族中亦称"侯勒""四弦",清代《律吕正义新编》还将其称为"提琴",最初流行于内蒙古和华北地区,不仅用于独奏或民乐合奏,还常为二人台、皮影、说唱等艺术形式伴奏。

四胡(见图 9-30)的琴筒为木制,蒙以蟒皮,琴杆用乌木或红木制成,上张四根弦。其中,一、三弦为一组,称为内弦,二、四弦为一组,称为外弦,且每组弦的音高相同,竹弓张马尾,分成两股夹在两组弦之间演奏。

(5) 京胡

京胡(见图 9-31)是在胡琴的基础上改制而成,是京剧伴奏的主要乐器。

京胡的琴筒为竹制,或蒙以蟒皮,或使用尼龙织品代替蟒皮,琴杆亦为竹制。京胡通常采用五度定弦。比如 sol(5)、re($\dot{2}$)定弦,即内空弦音为 sol(5),外空弦为 re($\dot{2}$)的一种定弦。

(6) 马头琴

马头琴(见图 9-32)因琴杆顶端雕刻有马头而得名,是蒙古族特有的拉弦乐器,蒙古语称其为"莫林胡尔"。马头琴的音箱为松木,呈以梯形,两面蒙马皮或羊皮,琴杆用榆木或紫檀木制成,上张两根弦,马尾琴弓,擦弦演奏。

改进后的马头琴,不仅扩大了音箱,并蒙之以蟒皮,还用尼龙丝弦代替了马尾弦,增大了音量,美化了音质。

马头琴的定弦与一般拉弦乐器相反,即内弦音高,外弦音低,且多为四度定弦。改革后的马头琴将定弦提高了四度音,扩大了原有音域,丰富了音质色彩。

第 9 章 近现代音乐

图 9-30　四胡　　　图 9-31　京胡　　　图 9-32　马头琴

3. 弹拨乐器

弹拨乐器是用手指、琴扦、拨子等弹拨或击弦演奏的乐器，按照形制或演奏姿态的不同，大致可分为三类。

1) 平置演奏

(1) 古琴

琴 (见图 9-33) 亦称"古琴"或"七弦琴"，古代亦有"绿绮"或"丝桐"之称。《书经》中有"搏拊琴瑟以咏"的记载；《诗经》有"琴瑟在御，莫不静好"的记载。琴的形制在汉代已基本定型，历代琴师对琴的发展和流传做出了不懈努力，至今仍有百余种谱集传世，具有较高的艺术价值。近代以来，又整理出了一些久已绝响的古琴名曲，继承和发扬了优秀的中国传统音乐文化。

图 9-33　古琴

(2) 古筝

东汉刘熙《释名》记载："施弦高急，筝筝然也"，"古筝"之名由此而来。古筝是将梧桐木刳凿成长方形音箱，板则成弧形。汉、晋以前多为十二弦，唐、宋以后为十三弦，明、清以来增至十五弦或十六弦，现代改良古筝多为二十一弦 (见图 9-34)，并设有机械变音装置，能转十二个调。古筝琴弦弦距均等，弦下带有撑弦柱 (或称"雁柱")，每弦一柱，可以左右移动调节音高，以定准弦音。古筝传统演奏有肉甲拨弦和义甲弹弦之分，通常用右手大指、食指、中指，或大指和食指、大指和中指弹弦，用左手食指和中指或中指和无

名指捻弦来表现"按、颤、揉、推"等音的变化。现代古筝演奏在此基础上,又有了许多新的发展。

2) 抱弹演奏

(1) 阮

阮(见图9-35)亦称"秦琵琶",音箱为圆形,琴杆上张四根弦,早期有十二个品位,竖抱用手弹奏或用拨子拨奏,由于晋代名士阮咸擅长弹奏这种乐器,故被称为"阮咸",简称"阮"。

图 9-34　二十一弦筝

图 9-35　阮

现在常用的阮有小阮、中阮、大阮、低阮之分,品位增加至二十四个,不仅美化了音质,而且还扩大了音量,在民乐合奏中以大阮和中阮使用较多。

(2) 琵琶

> **提示**　东汉刘熙《释名》记载:"推手前曰批,引手却曰把,象其鼓时,因以为名也。""琵琶"之名由此而来。秦汉至隋唐时期,不管是形制各异,还是弹奏姿态不同,只要演奏方法相似的弹拨乐器,都可以称之为琵琶,直到宋代,琵琶一词才专指梨形音箱的曲项琵琶。

曲项琵琶(见图9-36)最早于东晋十六国前凉政权张重华(346—353在位)时从印度传入我国,隋唐时期,成为重要的弹弦乐器。唐代许多著名大曲均由琵琶领奏。

现代琵琶(见图9-37),通常为梨形木质音箱,直颈,上张四根弦,六相二十五品,竖弹,不仅具备十二个半音,还能灵活变调定弦,在音色和表现力上都有了显著提高。

琵琶曲《十面埋伏》以楚汉垓下大战为题材,描述了公元前202年,刘邦以30万大军将项羽的兵马围困于垓下(古地名,在今安徽灵璧东南,项羽在这里被围失败)。一天深夜,项羽听到四面汉军传来楚歌,以为楚地已被汉军占领,便率领800骑兵突围,汉军发觉后,派5000骑兵追赶。项羽到了东城,身边只剩下28位骑兵,欲东渡乌江(今安徽和县境内),但自觉无颜面对江东父老,便下马步战,杀汉军数百,身被十余创,自刎身亡,刘邦获胜凯旋。

琵琶曲《十面埋伏》最早见于华秋苹编辑的《琵琶谱》，乐曲共包括十三小段：① 列营、② 吹打、③ 点将、④ 排阵、⑤ 走队、⑥ 埋伏、⑦ 鸡鸣山小战、⑧ 九里山大战、⑨ 项王败阵、⑩ 乌江自刎、⑪ 众军奏凯、⑫ 诸将争功、⑬ 得胜回营。

图 9-36　唐代曲项琵琶

图 9-37　现代（直项）琵琶

《十面埋伏》全曲共分为三大部分，第一部分描述汉军战前的演习和准备，彰显威武雄壮的汉军阵容，包括①、②、③、④、⑤ 小段；第二部分是乐曲的主体，描述楚汉两军激烈交战的场景，包括⑥、⑦、⑧ 小段；第三部分包括⑨、⑩、⑪、⑫、⑬ 小段，其中，⑨、⑩ 小段描述项羽失败后乌江自刎的情形，⑪、⑫、⑬ 小段表现汉军高唱凯歌，战胜归来的场景。

在演奏琵琶曲《十面埋伏》时，通常都有删节，有的省略整个第三部分，有的省略⑪、⑫、⑬ 小段等。扫描二维码，聆听琵琶曲《十面埋伏》演奏。

《十面埋伏》.wma

(3) 三弦

三弦亦称"弦子"，其产生最早可追溯至秦代的弦鼗，至元代始有"三弦"之名。

三弦的音箱为木质扁平形，两面蒙皮，琴杆亦为指板，无品。三弦有大三弦（见图 9-38）、小三弦之分。小三弦亦称"曲弦"，长约 95 厘米，音色明亮，多用于昆曲、弹词、说唱等艺术形式的伴奏和一些器乐合奏。19 世纪中期，木板大鼓说唱艺人马三峰，根据小三弦的形制，制作出大三弦，亦称"书弦"，长约 120 厘米，音色丰满浑厚，多用于大鼓、牌子曲等说唱艺术的伴奏。

3) 击弦乐器

击弦乐器主要指扬琴。

扬琴（见图 9-39）是在明代由波斯传入我国，后来经过革新创造，成为我国民间传统乐器。扬琴的音箱为木质扁梯形或蝴蝶形，演奏时用两支有弹性的琴竹敲击琴弦发音，多用于器乐独奏或合奏，也可以为戏曲、说唱等艺术形式伴奏。

图 9-38　大三弦　　　　　　　　图 9-39　扬琴

4. 打击乐器

我国民族打击乐器可分为有固定音高打击乐器和无固定音高打击乐器两类。

1) 有固定音高（乐音）打击乐器

这类乐器主要有缸鼓（见图 9-40）、排鼓（见图 9-41）、云锣（见图 9-42）等。

图 9-40　定音缸鼓　　　　　图 9-41　排鼓　　　　　图 9-42　云锣

2) 无固定音高（噪音）打击乐器

这类乐器主要有：锣（见图 9-43）、梆子（见图 9-44）、钹（见图 9-45）、简板（见图 9-46）、大鼓（见图 9-47）等。

图 9-43　大锣　　　　　　图 9-44　梆子　　　　　　图 9-45　钹

第 9 章　近现代音乐

图 9-46　简板

图 9-47　大鼓

9.7.2　民间器乐合奏

传统民间器乐合奏虽规模较小，但实用性较强，许多演出活动都与人们的日常生活息息相关，我国不同地区或民族都有自己特有的民间器乐合奏形式。比如河北吹歌、江南丝竹等。

1. 河北吹歌

河北吹歌是流行于河北中部的民间吹打乐，已有二百余年的历史，演奏时以管子与唢呐为主，并伴有丝弦乐器和打击乐器，由于这种合奏形式善于模仿人声唱腔，故冠以"吹歌"之名。比如，河北吹歌《小放驴》，结合了民间歌舞"地秧歌·跑驴"的艺术形式，采用诙谐幽默的曲调，来表现人们欢腾喜悦的节日场景。

2. 江南丝竹

江南丝竹是流行于苏南、浙西等地区的民间器乐组合形式，演奏时以笛子、二胡（一竹一丝）为主奏，并伴有琵琶、扬琴、三弦、箫、笙、鼓、板、木鱼、铃等乐器，各种乐器在发挥其自身特点的同时，又相得益彰，和谐默契，共同展现出其特有的风格。

知识拓展

> 江南丝竹的风格可以概括为四个字：花（花彩）、细（纤细）、小（小型）、活（活泼）。代表乐曲有"八大曲"（《中花六板》《欢乐歌》《三六》《云庆》《行街》《慢三六》《慢六板》《四合如意》《老六板》《快花六》《霓裳曲》《鹧鸪飞》《柳青娘》）等。

比如，作为"八大曲"之一的《欢乐歌》，音乐由慢而快，层层递进，气氛也逐渐高涨，表现出人们在节日中的喜悦之情，是一首广为流传、影响深远的民乐合奏曲。

9.7.3 民族管弦乐及乐队舞台布局

提示 民族管弦乐(见图9-48)是由现代新型民族管弦乐队组成的民乐合奏形式，规模较大，通常在三、四十人以上，包括"吹、拉、弹、打"四组乐器，且在"吹、拉、弹"三组乐器中都有高、中、低音乐器的使用，这种器乐合奏形式更擅长多声部乐曲的演奏。

图 9-48 民族管弦乐队舞台分布图

现代民族管弦乐队在传统民乐合奏的基础上，借鉴西洋管弦乐队编制等特点，兼容中西，不断实践创造，形成了一批形式完备、影响较大的民族管弦乐团，如中央民族乐团、中国广播民族乐团、上海民族乐团等。

民族管弦乐曲《春江花月夜》描述了一个和风怡人的夜晚，月亮缓缓地从东山升起，晚风阵阵，吹拂着一江春水。远处云水一色，两岸花影层叠，轻快的小舟驰向归途，渔夫的歌声渐渐远去，江面上呈现出月明风清、波光粼粼的美景。

全曲由十个段落组成：① 江楼钟鼓、② 月上东山、③ 风回曲水、④ 花影层叠、⑤ 水云深际、⑥ 渔舟唱晚、⑦ 洄澜拍岸、⑧ 桡鸣远濑、⑨ 欸乃归舟、⑩ 尾声。在演奏时，通常会删去第 3 段和第 8 段。

【小结及综合实践】

综合实践1：请自行总结本章的知识点。

综合实践2：运用所学知识，完成下列题目。

(1) 名词解释：伶工学社、鲁迅艺术学院、《白毛女》、梆子腔、江南丝竹。

(2) 近代以来我国音乐的主流形态是什么？它在内容和创作手法上分别具有什么特点？

(3) 学堂乐歌的产生背景、创作手法以及历史意义是什么？

(4) 近现代以来我国建立的较有影响的音乐教育机构有哪些？

(5) 近现代以来我国创作的较有影响的音乐作品有哪些？

(6) 试听乐曲，听辨乐器的种类，并进行现场汇报交流。

第10章

古希腊、古罗马音乐

学习目标

- 了解古希腊、古罗马的社会文化背景。
- 掌握古希腊、古罗马的音乐形式、代表乐器及音乐哲学。

关键词

史诗 抒情诗 颂歌 悲剧 里尔 水利管风琴

10.1 概　　况

> **提示**
> 公元前3000年左右，在地中海出现了西方最早的奴隶制文明——爱琴文化，在爱琴文化基础上发展起来的古希腊、古罗马文化，奠定了现代西方文明的基础。

这一历史阶段（公元前 30 世纪—公元 5 世纪），大致可分为七个时期。

10.1.1 米诺斯文化（公元前 30 世纪—前 13 世纪）

位于巴尔干半岛和小亚细亚之间的爱琴海，是古希腊文明的摇篮。公元前 30 世纪，克里特岛是爱琴文化的发展中心（见图 10-1），代表这一地区的米诺斯文明在公元前 15 世纪不断走向繁盛，后来毁于 200 年后的一次火山爆发，逐渐被希腊南部的迈锡尼文化所取代。

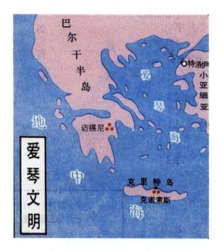

图 10-1　爱琴文明中心——克里特岛

10.1.2 迈锡尼文化（公元前 13 世纪—前 12 世纪）

迈锡尼文明是希腊青铜时代晚期的文明，由伯罗奔尼撒半岛的迈锡尼城而得名，在公元前 12 世纪—前 11 世纪时，被南下入侵的多利亚人所灭。

10.1.3 荷马时期（公元前 12 世纪—前 8 世纪）

关于古希腊音乐的最早记载，是从"荷马时期"开始的，由著名盲诗人荷马（约公元

前9世纪—前8世纪）而得名。这一时期，是希腊神话的形成期，也是造型艺术的萌芽期，后来由于特洛伊战争的爆发，导致社会进入了长期的萧条和衰落。

10.1.4 古风时代（公元前8世纪—前6世纪）

公元前8世纪中叶，希腊城邦制国家兴起，以雅典为首的城邦经济不断繁荣，形成了充满活力的"古风时代"（见图10-2）。

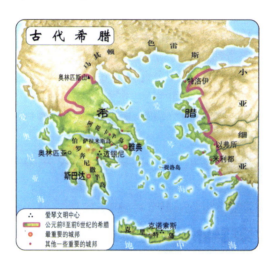

图 10-2 古风时代的希腊

10.1.5 古典时代（公元前5世纪—前4世纪）

公元前5世纪—公元前4世纪，是雅典民主派政治家伯里克利（约公元前495—前429年）当政时期，也是希腊古典文化高度繁荣的"黄金时代"。伯里克利不仅在雅典修建供音乐比赛使用的音乐厅，还在雅典街头竖立获胜音乐家的纪念碑。这一时期，古希腊戏剧、音乐美学与理论都有很大发展，常见的音乐形式有颂歌、抒情诗、悲剧等。所以，"古典时代"亦被称为"悲剧时代"。

10.1.6 希腊化时期（公元前4世纪末—前1世纪末）

> **提示**
> 公元前4世纪初，雅典在伯罗奔尼撒战争中被斯巴达打败，从此一蹶不振。公元前338年，希腊沦为马其顿的附庸，后来随着亚历山大的东侵战争，希腊文明不断向外传播，进入了"希腊化时期"。

1. 亚历山大帝国（公元前 336—前 323 年）

亚历山大在公元前 336 年建立亚历山大帝国，定都巴比伦，成为地跨欧、亚、非三洲的大帝国。

2. 托勒密王国（公元前 305—前 30 年）

公元前 323 年 6 月，亚历山大在筹备远征阿拉伯半岛时突患恶性疟疾，病发 10 天后离世，年仅 33 岁。由于帝国初建，体制尚不完善，加上亚历山大年富力强，未曾安排继承事宜，所以他死后留下的权力真空无人能够填补。不久希腊各城邦及波斯各地乘机反抗，他的部将之间为争夺土地又互相厮杀，导致帝国迅速解体，最后分裂为几个较为稳固的希腊化国家。其中，以他的部将建立的托勒密王国（公元前 305—前 30 年）、塞流卡斯王国（公元前 312—前 64 年）和马其顿王国（公元前 276—前 168 年）最为强大。这一时期，希腊文明不仅在北非、西亚广泛传播，同时还与东方文明不断交流，所以在历史上，通常将从亚历山大帝国建立到托勒密王国灭亡的历史阶段称为"希腊化时期"。

10.1.7 古罗马时期（公元前 8 世纪末—公元 5 世纪末）

1. 罗马王政时代（公元前 8 世纪—前 6 世纪）

公元前 8 世纪中叶（公元前 753 年），罗马人在意大利半岛中部拉丁姆平原上的台波河下游建立了罗马城。罗马王政时代共有 7 位王，前 4 位王是罗马人公社的军事首领，后 3 位王是伊特拉斯坎人塔克文王朝的君主。公元前 6 世纪中叶，塞尔维乌斯·图利乌斯开始改革，标志着罗马国家的诞生。

2. 罗马共和国（公元前 509 年—前 27 年）

公元前 509 年，罗马废除了"王政"，改行共和制度，开始了近 500 年的罗马共和国时期。

3. 罗马帝国（公元前 27 年—公元 476 年）

公元前 30 年，继恺撒之后崛起的军事强人屋大维战胜了政敌，夺取了国家最高权力，结束了罗马数十年的内战。公元前 27 年，他被元老院授予"奥古斯都"（拉丁文 Augustus，原意为"神圣的""高贵的"，带有宗教与神学的意味，通常指罗马帝国的第一位皇帝"屋大维"）称号，成为实际的皇帝，标志着罗马历史进入了元首制的帝国时代。

公元 395 年，罗马帝国分裂为以君士坦丁堡为中心的"东罗马帝国"（亦称"拜占庭"）和以罗马为中心的"西罗马帝国"两部分。

> **提示**
> 公元 476 年 9 月，日耳曼人入侵，废黜了西罗马帝国的最后一位君主，西罗马帝国灭亡。这一事件也成为欧洲古代历史上古时期终结的标志，从此，欧洲历史进入中古时期（中世纪）。

第 10 章　古希腊、古罗马音乐

东罗马帝国于公元 1453 年，被奥斯曼帝国所灭。

公元前146年，罗马通过三次"布匿(意大利人将迦太基称为布匿)战争"征服了深受希腊文化影响的迦太基。同年，希腊成为罗马的行省。罗马人从被征服者那里继承了很多音乐传统，加上许多希腊音乐家在罗马开办音乐学校传授音乐知识，使古罗马音乐与古希腊音乐的界线越来越不明显，有的音乐家甚至认为，罗马音乐指的就是在罗马发展和实践了的希腊音乐。

流传至今的古希腊音乐资料非常有限，现存乐谱不足 40 件，大都来自古希腊晚期，时间跨度为 7 个世纪以上，且多为断音残篇。比如，1883 年在小亚细亚土耳其发现的刻在墓石上的一首短歌——《赛基洛斯墓志铭》(见图 10-3)，就是一首赛基洛斯哀悼妻子的悼亡歌。

赛基洛斯墓志铭

图 10-3　《赛基洛斯墓志铭》

古希腊音乐通常是单声部音乐，只记录旋律，几乎全部是即兴伴奏，常常带有诗歌和舞蹈。

现在对古希腊音乐的描述和记载，主要有雕塑、诗歌、戏剧、哲学、出土文物著作等。比如，在克里特岛出土的花瓶和盘子上，绘有乐器演奏和舞蹈表演的场景；在爱琴海沿岸岛屿上保存下来的乐器演奏雕塑等。

10.2　古希腊的音乐形式

> **提示**
>
> "music"是由古希腊语"mousike"一词派生出来的，泛指"属于缪斯女神的东西"。"缪斯"(Muses)是希腊神话中九位文艺女神的统称，她们住在帕耳那索斯山上，各司其职，分别掌管诗歌、舞蹈、抒情诗、历史、喜剧、悲剧、颂歌、史诗和天文。由此可见，古希腊音乐与诗歌、舞蹈、戏剧等艺术形式的关系十分密切。

音乐在古希腊人的生活中占有重要地位。首先，在古希腊神话中，神发明并实践了音乐。比如，太阳神阿波罗制造基萨拉琴，并亲自到帕耳那索斯山教授缪斯女神弹琴、吟诗和舞蹈；半神半人的底比斯国王菲翁弹奏诗琴，将石头移到合适的位置，修建了底比斯城堡；色雷斯的诗人奥菲欧弹奏福尔明克斯，让高山低头、巨浪平息、百兽驯服，还解救了身陷冥府的妻子尤丽狄茜等。

其次，音乐在古希腊还具有治疗疾病的魔力。比如，相传阿波罗曾用琴声医治箭伤；诗人泰勒塔斯 (Tyrtaeus) 奉神谕前往斯巴达，用音乐抚慰士兵的伤痛。

另外，音乐还是古希腊宗教仪式或大型集会中的重要表现形式。比如，在奥林匹亚的宙斯节、德尔斐的阿波罗节、雅典的泛雅典娜节等节日中，除了有隆重的祭祀仪式外，还举办各种竞技会，不仅包括摔跤、标枪、拳击、赛马等体育项目，还有诗歌、舞蹈、器乐和戏剧等艺术形式的比赛。公元前 776 年在奥林匹亚举行的竞技会，是第一次全希腊的竞技会，从而被作为现代奥林匹克运动会的前身而载入史册。公元前 586 年，在德尔斐祭献阿波罗的比提亚竞技会上，阿尔戈斯的萨卡达斯 (Sacadas of Argos) 用阿夫洛斯管演奏了乐曲《比提亚诺莫斯》(Pythian nomos)，描述太阳神阿波罗与巨蛇皮松搏斗并最终获胜的故事，乐曲分为五个部分：有① 引子；② 挑战；③ 战斗；④ 祈祷；⑤ 凯旋五个标题，可谓是最早的标题音乐。

10.2.1　荷马史诗

关于西方音乐最早的文献记载是从"荷马史诗"开始的，它是由小亚细亚盲诗人荷马（约公元前 9 世纪—前 8 世纪）用古希腊爱奥尼亚方言编纂而成的。

有关"荷马史诗"的故事流传着一个传说，相传天后赫拉、智慧女神雅典娜和爱情女神阿芙罗狄忒为了争夺一个金苹果，请小亚细亚的特洛伊王子帕里斯当裁判。赫拉对帕里斯说："如果你把金苹果给我，我将赋予你世界上最高的权利"，智慧女神雅典娜则答应给他世间最高的智慧，而帕里斯考虑再三，最终将金苹果交到了爱情女神神阿芙罗狄忒的手中，因为阿芙罗狄忒答应给他令其无法抗拒、世间最美丽的女子。赫拉与雅典娜拂袖而去，这一裁决为著名的特洛伊战争埋下了种子。

公元前 12 世纪，帕里斯与当时的绝世美女海伦相遇，但海伦是斯巴达王墨涅拉奥斯的皇后，然而他们不顾一切，相偕私奔。迈锡尼王阿伽门农便组成希腊联军，立誓要追回弟弟斯巴达王墨涅拉奥斯的皇后海伦。希腊联军远渡重洋，向小亚细亚的特洛伊城发起进攻，这场战争持续了 10 年之久，战斗异常惨烈，双方各有伤亡，最终以摧毁特洛伊而告终。

"荷马史诗"分为《伊利亚特》和《奥德赛》两部分。《伊利亚特》讲述了战争第十年最后 51 天的故事，主角是英勇善战的希腊联军将领阿喀琉斯。《奥德赛》讲述了摧毁特洛伊后，希腊将领奥德修斯率部历尽艰辛返回故里的故事。这部史诗生动地反映了当时古希腊的社会生活状况，并涉及有音乐内容。比如，在《伊利亚特》中提到了阿波罗和阿喀琉斯都曾弹奏着福尔明克斯琴歌唱；在阿喀琉斯的盾牌上，绘有年轻人在阿夫洛斯管和

第 10 章　古希腊、古罗马音乐

福尔明克斯琴的伴奏下翩翩起舞的图案；失眠的阿伽门农听到特洛伊人在吹奏阿夫洛斯管(见图10-4)和绪任克斯等。

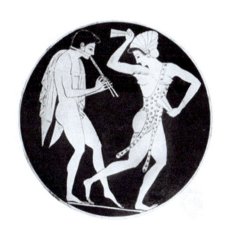

图 10-4　吹阿夫洛斯管的人

知识拓展

　　荷马史诗采用扬抑抑格(节奏)六音步(格律)诗行写成。比如，在英诗中，一诗行能表达完整意思的称为"结句行"(end-stopped line)，两诗行或多诗行才能表达完整意思的称为"跨行句"(run-on line.)。同时，重读与非重读音节的特殊性组合称为"音步"，一个音步由两个或三个音节组成，并且只有一个音节重读。每一诗行一个音步的称为"单音步"(monometer)，每一诗行六个音步的则称为"六音步"(hexameter)。

　　在古希腊和拉丁诗歌中，扬抑抑格六音步的诗句是较为常见的格律，具有较强的节奏感，通常由游吟诗人边弹里尔琴边吟诵歌唱。荷马可能是当时的游吟诗人或者职业乐师，将民间关于特洛伊战争的传说，编纂成古老的长篇史诗。

10.2.2　抒情诗

提示

　　在古风时代(公元前8世纪—公元前6世纪)，原始氏族社会已经解体，个体家庭成为社会的主要组成部分，人们开始倾心于个人情感的表达，抒情诗歌应运而生，所以，这一时期亦被称为"抒情时代"。

　　"抒情诗"(Lyrikos)是指由抒情诗人创作，并用乐器伴奏吟唱的诗歌，通常可分为笛歌和琴歌两种，笛歌用阿夫洛斯管(见图10-5)伴奏，琴歌用里尔琴或基萨拉琴(见图10-6)伴奏。比如，公元前7世纪著名的琴歌诗人泰尔潘德，用基萨拉琴为诗歌伴奏，并将琴弦由四根增加至七根。

图 10-5　吹阿夫洛斯管的少女（在爱琴海沿岸发现的阿夫罗地亚王座上的浮雕）

图 10-6　公元前 5 世纪中期希腊油彩花瓶上的阿波罗（手持七弦基萨拉琴）

10.2.3　颂歌

颂歌是为重大礼仪活动创作的诗歌，通常用合唱的形式表演，并带有舞蹈和乐器伴奏。比如，太阳神颂歌 (Paean) 是祭祀太阳神阿波罗的合唱曲，风格庄严，用基萨拉琴伴奏；酒神颂歌 (Dithyramb) 是人们祭祀酒神狄俄尼索斯时诵唱的诗歌，风格狂放，用阿夫洛斯管伴奏。

《荷马颂歌合集》中的《致德墨忒尔》，讲述了德墨忒尔 (希腊奥林匹斯十二主神之一，罗马名字为刻瑞斯 Ceres) 的故事，她掌管农业，教授人们耕种，赋予大地生机。她与宙斯生下了珀耳塞福涅 (Persephone)，但珀耳塞福涅后来被哈得斯抢去做了冥后。德墨忒尔伤心不已，无心过问耕种，大地失去了生机。后来宙斯出面，令她们母女重逢，大地才重新出现了生机盎然的景象。

10.2.4　古希腊悲剧

希腊"悲剧"(Tragedy) 一词是"羊"(tragos) 和"颂歌"(ode) 的合成词，亦称"山羊之歌"。它最早源于公元前 6 世纪的酒神颂歌，当时在酒神节上演唱颂歌的合唱演员，身披山羊皮，扮演酒神的侍从萨蒂尔。

第 10 章　古希腊、古罗马音乐

> **提示**
> 古希腊悲剧的含义主要在于"严肃",常取材于神话故事或荷马史诗,表现英雄人物与不可抗拒命运之间的冲突,从而也反映了古希腊人的坚强意志。

公元前 6 世纪(公元前 530 年左右),合唱队在演唱酒神颂歌时,由诗人泰斯庇斯充当演员,与合唱对话,产生了悲剧中的第一个角色。后来,埃斯库罗斯引入了第二个角色,索福克勒斯引入了第三个角色。表演时,演员头戴假面具,脚穿高底靴,一人可以扮演若干角色,且女性角色都由男性演员扮演,同时带有歌队演唱,并用阿夫洛斯管等乐器伴奏,形成了融音乐、诗歌、戏剧等元素于一体的综合艺术表演形式——古希腊悲剧(见图 10-7)。

古希腊悲剧的三大剧作家是埃斯库罗斯、索福克勒斯和欧力庇得斯。

图 10-7　露天剧场遗址

10.2.5　古希腊喜剧

古希腊喜剧最早源于酒神祭祀上的狂欢歌舞,起初只是俚俗打诨的滑稽表演,公元前 6 世纪,诗人苏萨里翁对它进行了改革,使其初具戏剧形式,有了诗歌的结构与合唱歌队。

> **提示**
> 喜剧不像悲剧那么严肃,往往是嬉笑怒骂、针砭时弊。

古希腊喜剧的发展可分为旧喜剧、中喜剧和新喜剧三个阶段。

旧喜剧(公元前 487—前 404)大多是政治讽刺剧,包括对政治、宗教、伦理道德、哲学及文学艺术等,都采取批判和讽刺的态度。代表作家有克拉提诺斯、阿里斯托芬(见图 10-8)和欧波利斯等。克拉提诺斯是最早的一位喜剧诗人,他的作品富于说服力,但过于苛刻,现知名字的有二十七部,并在喜剧比赛中获得过九次大奖。阿里斯托芬(Aristophanes,约前 450—前 380)出身贵族家庭,是苏格拉底和柏拉图的朋友,写过 44 部喜剧,现存 11 部,代表作品有《阿卡奈人》和《鸟》(见图 10-9)等。他的作品多为政治性题材,并且以引人发笑的荒唐情节、措辞巧妙的对话、嘲弄性的模仿以及合唱队质朴而又富于感染力

的歌唱而著称。欧波利斯是阿里斯托芬最大的对手，至少获得过四次大奖，首次获奖时年仅十七岁。他的作品优雅而富有魅力，深受希腊人的喜爱，但他和克拉提诺斯均无完整作品流传至今。

图 10-8　阿里斯托芬

图 10-9　喜剧《鸟》演出剧照

中喜剧是指旧喜剧和新喜剧之间的雅典喜剧。此时的喜剧处于实验阶段，没有统一的艺术风格。公元前 416 年，法律规定不准讽刺个人，对喜剧创作产生了很大影响。公元前 404 年，雅典在伯罗奔尼撒战争中战败，民主政治衰落，使喜剧的重点从批评政治转移到了日常生活上来。这一阶段的喜剧（中喜剧），故事情节渐趋复杂化，与剧情无关的评议场景不复存在，合唱队的作用明显下降，服饰方面有所加强。在代表剧作家中，阿里斯托芬是最早的一位，代表作品有《公民大会妇女》《财神》等。其后代表剧作家有安提法奈斯、阿莱克西斯等五十余人，但他们的作品几乎全部亡佚。

到了希腊化时期，希腊喜剧进入了新喜剧阶段，它在借鉴欧里庇得斯悲剧的基础上，形成了独特的风格。就题材而言，过去的政治讽刺不复存在，取而代之的是现实生活中形形色色的人物事件。比如，成功的冒险家、走运的士兵、被拐的少女、食客、艺妓以及带有浪漫主义色彩的爱情故事等。在表演形式上，保留了面具，放弃了夸张、怪诞的装饰，演员的服饰多为雅典人的日常着装，合唱队可有可无。新喜剧发展的中心仍是雅典，但很多剧作家却来自其他城邦，代表人物有狄菲洛斯、菲莱蒙等，但他们的作品几乎全部亡佚。

10.3　古希腊乐器

10.3.1　弦乐器

古希腊的弦乐器有福尔明克斯 (Phorminx)、巴比通 (Barbiton)、里尔 (Lyre) 和基萨拉

(Kithara) 等，其中，里尔是古希腊弦乐器的代表。

1. 里尔

里尔的共鸣箱是用乌龟壳或雕刻成乌龟壳形状的木板做成，琴臂弯曲成兽角形状，上张 4～7 根弦 (见图 10-10)，用手指或拨子弹奏。

> **提示**　今天西方音乐的乐徽图案，就是根据里尔琴的造型设计出来的(见图 10-11)。

2. 福尔明克斯

福尔明克斯是古希腊早期的一种拨弦乐器，常为独唱伴奏，在古希腊神话中，它是奥菲欧演奏的乐器。

3. 巴比通

巴比通是一种和里尔琴极为相似的乐器。

4. 基萨拉

基萨拉是大型的里尔琴 (见图 10-12)，共鸣箱为长方形木质平底状，琴臂较大，最多可有 12 根琴弦，一般用拨子弹奏，是古希腊专业音乐家使用的乐器，常为歌唱和史诗朗诵伴奏。

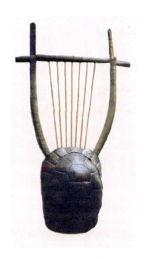
图 10-10　七弦里尔

图 10-11　五弦里尔

图 10-12　基萨拉

10.3.2　管乐器

古希腊的管乐器有阿夫洛斯管 (Aulos)、萨尔平克斯 (Salpinx)、绪任克斯 (Syrinx) 等。

1. 阿夫洛斯管

阿夫洛斯管（见图 10-13）是古希腊管乐器的代表，有单管和双管之分，其中双管更为常见。演奏时，双手各持一管，成"V"状吹奏，音色明亮，穿透力强。从公元前 7 世纪开始，广泛运用于各种宗教仪式、宴会以及队列行进中，并常在古希腊悲剧中为合唱队伴奏。

2. 萨尔平克斯

萨尔平克斯是荷马时期的小号，是一种又细又长带喇叭口的号管，发音较为响亮。

3. 绪任克斯

在古希腊神话中，山林女神绪任克斯，为了逃避牧神潘的追求，将自己变成了河边的芦苇，潘得知后伤心不已，就用芦苇制成了乐器纪念绪任克斯，故绪任克斯亦称"潘管"（见图 10-14），后来经过不断发展，成为今天的排笛。

图 10-13　阿夫洛斯管吹奏者

图 10-14　绪任克斯吹奏者

10.4　古希腊音乐哲学

> **提示**
> 哲学是古希腊在思想文化方面取得的最高成就之一，同时，古希腊的许多哲学家还是造诣深厚的音乐家，他们对"音乐的本质""音乐的功能和目的"等课题，展开了全面深入的研究。

10.4.1　音乐的本质

在古希腊，关于音乐的本质，主要分为针锋相对的"规则论"与"和谐论"两大派别。

第10章　古希腊、古罗马音乐

1. 规则论

规则论的代表人物是毕达哥拉斯（约公元前580—前500），他认为宇宙和谐最基本的要素，是完美的数的比例。他用数学方法研究乐律理论，发现弦长比例越简单，声音就越和谐。他将弦的两端固定于一个共鸣体上，通过移动弦码来调节弦长比例，测试音与音之间的音高距离及协和程度。测试结果为：弦长比为2∶1时，两音相差八度；弦长比为3∶2时，两音相差纯五度；弦长比为4∶3时，两音相差纯四度。

 提示

> 毕达哥拉斯（见图10-15）学派将这些"简单数字"规定在4以内，所以，在音乐中，相差八度、五度和四度的音程是协和音程，这种测试结果一直沿用至今。

2. 和谐论

柏拉图（约公元前427—前347）（见图10-16）和亚里士多赛诺斯（约公元前364—前304）作为"和谐论"的代表，认为人的主观因素是促进音乐和谐的主要方面。柏拉图在《理想国》中谈道："美，节奏好，和谐，都是由于心灵的聪慧和善良"。亚里士多赛诺斯则认为："对音乐的理解是由感觉和记忆两部分组成的"。进一步强调了人的主观因素。

图10-15　毕达哥拉斯

图10-16　柏拉图

10.4.2　音乐的功能和目的

关于"音乐的功能和目的"，毕达哥拉斯学派认为音乐具有"净化"作用。而柏拉图则更注重音乐的教育功能，认为："音乐教育必须把美的东西作为对象来研究，把人教育成美和善良的"。亚里士多德（公元前384—前322）（见图10-17）将学习音乐的目的概括为三点："教育、净化和精神享受"，已接近近代观念。可见，在当时已经形成了相对完备而朴素的音乐教育观念。

图10-17　亚里士多德

10.5 古罗马音乐及乐器

10.5.1 古罗马的音乐生活

音乐在古罗马人的生活中占有重要地位,他们把歌曲引入礼拜、劳动、娱乐等生活的各个方面,比如,创作喜庆歌曲、讽刺歌曲、爱情歌曲和饮酒歌曲,在各种集会和宴会中演唱,并由职业乐师为其伴奏。希腊戏剧传到罗马后,带假面具的笑剧和独舞哑剧成为罗马人喜闻乐见的戏剧形式(见图 10-18),同时出现了普劳图斯(Plautus,公元前 254—前 184)、泰伦斯(Terence,公元前 190—前 159)等著名的戏剧作家。

图 10-18　古罗马剧院

古罗马在音乐方面的最大贡献是将弥足珍贵的古希腊音乐遗产传承至中世纪。同时,音乐还是古罗马统治阶级奢侈生活的重要组成部分,在贵族府邸中有庞大的奴隶乐队、阉伶歌手、大型水压风琴等,歌舞升平的场景司空见惯。一些政治家在演说时为了突出其抑扬顿挫的语调,甚至也用乐器伴奏。古罗马人更喜爱竞技场上人兽角斗时狂野的助奏音乐,而非古希腊庄严纯净的合唱。

10.5.2 古罗马的乐器

1. 军用管乐器

因古罗马崇尚武力,所以军乐比较发达。比如,罗马军队的每一种军令都能用军号吹奏,作战时进攻令和撤退令用大号吹奏,营地换岗用角号吹奏等。

1) 提比亚(tibia)

罗马人将阿夫洛斯管称为提比亚,吹奏者称为提比契纳(tibicine),这种乐器在罗马人

第10章 古希腊、古罗马音乐

的宗教仪式、戏剧、军乐等日常用乐(包括婚礼、葬礼、饮酒等)中占有重要地位。

2) 图巴号 (tuba)

图巴号是源自伊特鲁利亚的一种长而直的喇叭,在宗教、政治和军队中经常使用,是今天大号的前身。

3) 圆号

大型的古罗马圆号称为"科尔努"(cornu),它是一种铜制的"G"状乐器,一般由高级军官持奏,起初管长达3米以上,后来在号管上沿直径装上横杆,以便扛在肩上演奏(见图10-19)。

4) 里图乌斯号 (lituus)

里图乌斯号是一种横吹的长号,喇叭口向上钩。

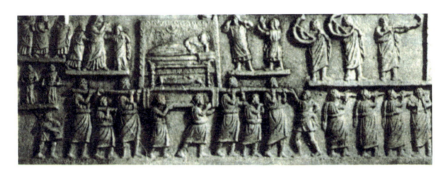

图10-19 古罗马仪仗乐队(刻于意大利古城阿米特努姆的石棺浮雕上)

2. 水利管风琴

水利管风琴 (hydrauli) 是古罗马留给后世的伟大发明,相传是由公元前250年埃及亚历山大一位叫克特西比乌斯 (Ctesibios) 的工程师发明,有15根金属管,2只橡皮做的蓄水槽和12个风箱,通过水压机鼓风产生气流发音。水利管风琴可以发出雷鸣般的音响,所以常用于罗马竞技场,为角斗士加油助威。

【小结及综合实践】

综合实践1:请自行总结本章的知识点。

综合实践2:运用所学知识,完成下列题目。

(1) 名词解释:荷马史诗、抒情诗、颂歌、古希腊悲剧、古希腊喜剧。

(2) 简述古希腊戏剧音乐的发展。

(3) 古希腊的代表乐器有哪些?

(4) 简述古希腊音乐哲学的发展。

(5) 古罗马的代表乐器有哪些?

第11章

中世纪教会音乐

学习目标

- 了解教会音乐格列高利圣咏的发展。
- 熟悉五线谱的产生与发展。

关键词

格列高利圣咏 圭多·达雷佐 《定量歌曲艺术》 五线谱 游吟诗人

11.1　概　　况

公元 476 年，西罗马帝国灭亡，欧洲进入了漫长的中世纪。因此，中世纪教会音乐通常是指公元 5 世纪到 15 世纪初（文艺复兴前期）的音乐文化。在这一千余年的时间里，罗马天主教会是人们精神领域的主导者，几乎掌控着一切文化艺术活动，教堂和修道院成为欧洲的文化教育中心，教士是当时最主要的知识分子，哲学、科学、文学艺术等，在当时都要依附于神学。即中世纪欧洲文化的主流，是基督教文化。

知识拓展

> 基督教(见图11-1)是世界主要宗教之一，最初是东以色列和巴勒斯坦境内的一个犹太教分支，公元1世纪(30年代)，逐渐分离出来形成基督教。基督(希伯来语中的"弥赛亚")即救世主，是基督教徒对耶稣的称呼。325年，罗马皇帝君士坦丁一世(约280—337)定基督教为国教，并将音乐看作是基督教日常祈祷和礼拜仪式中的重要组成部分，从此，用歌唱赞美上帝，就成了基督教的传统。11世纪，基督教分裂为天主教和正教(东正教)两大派别。16世纪宗教改革后，又陆续从天主教中分裂出许多新的教派，统称新教。基督教奉《圣经》为经典，最早于7世纪传入我国，我国所称基督教，多指新教。

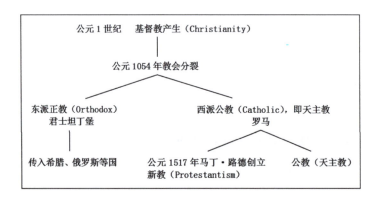

图 11-1　基督教演变图示

11.2　圣咏与记谱法的发展

11.2.1　格列高利圣咏

欧洲中世纪教会音乐的核心，是罗马天主教会圣咏，俗称"格列高利圣咏"(Gregorian

第 11 章　中世纪教会音乐

chant) 或"格列高利素歌"(Gregorian plainsong)，相传罗马教皇格列高利一世 (540—604) 因对其形成和推广做出了巨大贡献而得名。

> **提示**　格列高利圣咏是一种不带伴奏的单声部歌曲，歌词取自圣经，用拉丁语演唱，广泛用于教堂的各种礼拜仪式和教士的日常圣事，流传至今的圣咏歌曲有3000余首。

格列高利圣咏的演唱，颇具教会时代特色。367年，劳第契宗教会议，禁止群众在宗教集会和礼拜仪式中演唱圣咏，从此，圣咏演唱，就成了教堂唱诗班的专有权力。欧洲各地的大教堂纷纷成立了为男童或成年男子开设的唱诗班学校，以期在演唱圣咏时，做到音质单纯统一、情绪温和朴素，最大限度地表现庄严与虔诚。扫描二维码，聆听格列高利圣咏《慈悲经》演唱。

格列高利圣咏《慈悲经》.mp3

唱诗班演唱圣咏的形式，通常有齐唱、对唱和轮唱三种。齐唱是指唱诗班齐声咏唱弥撒音乐；对唱是将唱诗班一分为二，相对咏唱；轮唱是指乐监 (cantor 教堂音乐事务的总负责人，兼作曲、指挥、领唱等职责于一身) 与唱诗班的交互咏唱，具有"一领众和"的特点。

11.2.2　圭多与记谱法

早期的格列高利圣咏只记录歌词，无法记录圣咏旋律的具体音高，圣咏的传唱，只能依靠口传心授，然而这种方法非常容易被遗忘和失传。

1. 9 世纪

有的教士尝试在歌词上方标注一些符号，表示圣咏旋律音高的大致走向。比如，"/"表示由低到高的几个音；"∫"表示由低到高，再回到低音的三个音。这些符号被称为"纽姆谱"，在希腊文中是"记号"的意思。

2. 10 世纪

有人用一根红线，代表"f"音，一根黄线代表"c"音，来记录圣咏旋律音高的大致固定位置。

c:　────────────　（黄色）

f:　────────────　（红色）

3. 11 世纪

意大利音乐理论家圭多•达雷佐，在赞成用横线标记旋律音高的同时，将横线的数量增加至 4 根，并用不同的颜色来区分，分别代表 f—a—c—e 四个音，即 fa、la、do、mi

四个音。这样一来，一到两个八度内的音高，就可以用这四条线准确地标记出来。

```
e: ——————————  （黑色）
c: ——————————  （黄色）
a: ——————————  （黑色）
f: ——————————  （红色）
```

提示 这就是中世纪被广泛应用的纽姆四线谱，是今天五线谱的前身，它开启了欧洲记谱法的新纪元，使大量格列高利圣咏歌曲得以保存至今，在音乐发展史上具有重要意义。

但是，很快有人提出，纽姆四线谱只能标记音的高低，而无法记录音的长短，随着人们节拍观念的加强，就越来越需要一种既能标记音的高低，又能记录音的长短的记谱法出现。

4. 13 世纪

提示 在德国音乐理论家弗朗科的《定量歌曲艺术》中，提到了"定量记谱法"，标志着"定量乐谱"(标明音的长短的乐谱)的产生。即在纽姆四线谱的基础上，加入不同形状的符号，代表不同长短的音，以此探讨歌曲的节奏模式问题。

这些符号主要包括四种长短不同的黑头音符。

(1) 倍长音符： ■
(2) 长音符： ▐　　　　　（比倍长音符短一倍）
(3) 短音符： ■　　　　　（比长音符短一倍）
(4) 倍短音符： ◆　　　　（比短音符短一倍）

5. 15 世纪

线条多寡不一的记谱法，逐渐定型为五条线；并将黑头音符变为白头音符；还增加了三种时值更短的音符。

(1) 倍长音符： ▭
(2) 长音符： ▐　　　　　（比倍长音符短一倍）
(3) 短音符： ▫　　　　　（比长音符短一倍）
(4) 倍短音符： ◇　　　　（比短音符短一倍）

第 11 章　中世纪教会音乐

(5) 小音符：　　　　　　　（比倍短音符短一倍）

(6) 倍小音符：　　　　　　（比小音符短一倍）

(7) 微音符：　　　　　　　（比倍小音符短一倍）

> **提示**　现代五线谱中使用的全音符、二分音符、四分音符和八分音符，就是由当时的倍短音符、小音符、倍小音符和微音符演变而来的。黑头音符中时值最短的倍短音符，成为今天时值最长的全音符，并保留了它原有的名称"semibreve"(倍短音符，即今天的全音符)。

11.3　世俗音乐的发展

> **提示**　流浪艺人、游吟诗人及恋诗歌手是欧洲中世纪世俗音乐重要的创作和表演群体，也是民间音乐的重要传播者。因受教会的禁锢和缺少系统的收集整理，保存至今的文献资料尚不多见。

11.3.1　流浪艺人

　　流浪艺人是指不受法律保护，浪迹江湖，三五成群，自由组班进行音乐和杂技表演的艺人。当时统治者和教会将他们视为贱民并加以排斥。如法国的"戎格勒"(Jongleur)、德国的"高克勒"(Gaukler)、英国的"格里曼"(Gleeman)和"吉格勒"(Juggler)都属于流浪艺人。

　　10世纪以后，随着城市的繁荣，市民阶级意识不断增强，萌发了人文主义思想，为了摆脱封建专制和神学思想束缚，他们兴办学校，发展世俗文化。在其帮助下，大量流浪艺人来到城市，组成行会，从事他们的艺术表演活动，成为职业演员或艺术家。并在一定程度上取得了教会的认可和法律的保护。他们的音乐创作根植于民间，反映了底层劳动人民的现实生活，具有强烈的现实性和乐观精神，推动了欧洲中世纪世俗音乐的发展。

11.3.2　游吟诗人

　　11世纪末，随着十字军的东征，骑士地位不断提高，出现了反映骑士冒险精神和生

活理想的诗歌。法国南部的普罗旺斯，是十字军东征时最为开放和富足的地方，也是西欧与亚洲和非洲的贸易通道。12世纪初，这一地区出现了用七弦琴伴奏演唱的骑士抒情诗——普罗旺斯抒情诗，创作者被称为"游吟诗人"(Troubadour)，亦称"特罗巴杜尔"。特罗巴杜尔既是诗人，又是音乐家，且大多为贵族和骑士。他们写的诗常配有歌曲演唱，除了自弹自唱外，有时还雇用流浪艺人为他们伴奏。演唱风格较为明快，对13世纪的复调经文歌产生了重要影响。体裁主要有情歌、夜歌等。后来，这种形式流传至北方，出现了用法国北方奥依语演唱的游吟诗人，被称为"特罗威尔"(Trouvere)。体裁有赞歌、短歌等。

11.3.3 恋诗歌手

12世纪中叶，游吟诗人的作品流传至德国、奥地利等地，出现了以创作和演唱爱情歌曲为主的"恋诗歌手"(Minnesänger)，他们同样出身于贵族。相传1207年，恋诗歌手在德国南部的瓦特堡举行过一次歌唱比赛。1845年，瓦格纳据此创作了三幕歌剧《唐豪舍》。后来，恋诗歌手的传统又被通过歌唱比赛评定出的"名歌手"(Meistersinger)继承。1868年，瓦格纳又根据名歌手汉斯·萨克斯的故事，创作了三幕歌剧《纽伦堡名歌手》。

【小结及综合实践】

综合实践1：请自行总结本章的知识点。
综合实践2：运用所学知识，完成下列题目。
(1) 名词解释：格列高利圣咏、纽姆谱、游吟诗人。
(2) 中世纪欧洲音乐有什么文化背景？
(3) 五线谱是如何产生的？
(4) 中世纪世俗音乐发展具有什么特点？

第12章

文艺复兴时期音乐

学习目标

- 了解文艺复兴时期的文化特质。
- 熟悉文艺复兴时期各音乐流派的创作特点。

关键词

文艺复兴 勃艮第 佛兰德 威尼斯 罗马 新教音乐

12.1　概　　况

文艺复兴是中世纪通向巴罗克时代的过渡时期（见图 12-1）。文学和造型艺术的文艺复兴（约 1300—1600）开始于 14 世纪初的意大利；音乐的文艺复兴（1430—1600）开始于 15 世纪前半叶的荷兰南部、比利时和法国北部，晚于前者 100 余年。

图 12-1　壁画《纽伦堡城市乐团》（创作于 1500 年）

16 世纪的历史学家认为，文艺复兴是古代文化，特别是古希腊文化的复活，法语 Renaissance（文艺复兴）一词的原义是"再生"。但是古希腊音乐绝响已久，很多资料已无迹可寻，所以，欧洲音乐的文艺复兴，与其说是古希腊音乐的再生，不如说是对神学思想束缚的理性觉醒和人性复苏。它的思想基础是同中世纪宗教神学针锋相对的人文主义，也可以说它是文学艺术经过黑暗时期的新生。

12.2　新　艺　术

1320 年，法国音乐家菲利普·德·维特里在他的专题文章《新艺术》中，首次提出了"新艺术"这一名称，并记录了当时欧洲音乐发展的最新成果。后来，许多作曲家便采用了新的复调技术和定量记谱法进行创作，为了区别法国巴黎圣母院乐派的创作（"古艺术"，即 13 世纪复调音乐），将其称为"新艺术"派，即"14 世纪复调音乐"。

12.2.1　比斯与马肖

"新艺术"通常指以 14 世纪初由热尔维·迪·比斯写的可以歌唱的讽刺诗《福韦尔传奇》到纪尧姆·德·马肖的创作为代表的法国音乐。

其中，在比斯的《福韦尔传奇》中，他用驴的形象讽刺教会僧侣，抨击天主教会的弊

第 12 章　文艺复兴时期音乐

端。并附有许多用定量记谱法创作的经文歌以及一些单声部乐曲和圣咏改编曲，如回旋诗、叙事歌、素歌等。

而"新艺术"最主要的代表人物是法国诗人、作曲家纪尧姆·德·马肖。作为宫廷神职人员，由于世俗生活的经历，他冲破教会的禁锢，将复调音乐引入世俗音乐领域。并继承游吟诗人的传统，创作爱情诗歌，再将其写成多声部复调歌曲。他的作品大多为世俗复调音乐，共创作有 140 余首，后来请人抄写并编辑成册，才使这些作品完整地保存了下来。

同时，马肖是欧洲最早为常规弥撒配乐的作曲家。他于 1364 年创作的四声部合唱《圣母弥撒曲》，是欧洲最早由作曲家独立创作的弥撒曲之一（之前多为几位作曲家创作段落的集合），且大量使用新艺术音乐"等节奏""定旋律"等新成果，对后世弥撒曲的创作产生了重要影响。

12.2.2　意大利牧歌

14—16 世纪，以佛罗伦萨为中心的新艺术音乐，在意大利的北部及中部地区不断传播，形成了以牧歌为主的世俗复调音乐创作体裁，即多以爱情为内容，具有田园风光色彩的复调歌曲。16 世纪末，意大利牧歌流传至英国，又出现了"猎歌"（以捕鱼、狩猎等生活场景为内容）、"巴拉塔"（旋律优美，带有舞蹈性的叙事歌，可用于伴舞）等创作体裁。

> **提示**
> "新艺术"的出现，指明了文艺复兴时期音乐发展的新方向，其创作形式更加灵活多样，内容不再局限于宗教仪式和宫廷生活，世俗题材不断增加，推动了教会、宫廷音乐向世俗音乐的转化，亦为歌剧的产生奠定了基础。

12.3　代表音乐流派

文艺复兴时期的音乐流派有：勃艮第乐派、佛兰德乐派以及意大利的威尼斯乐派和罗马乐派等。

12.3.1　勃艮第乐派

15 世纪前半叶，法国东部城市第戎是勃艮第公国的首都，也是当时的音乐文化中心。所以，这一地区的音乐流派被称为勃艮第乐派，其音乐具有清澈、明朗、和谐而富于表情的风格，代表音乐家有迪费和班舒瓦等。

12.3.2　佛兰德乐派

佛兰德乐派是 15 世纪中叶至 16 世纪，继勃艮第乐派后的又一个流派。由于这个乐派

的音乐家大都来自尼德兰的佛兰德地区（法国北部、荷兰与比利时南部），故被称为"佛兰德乐派"。20世纪初，为了便于历史上的政治、文化、地理名称更加吻合，史学家们常把尼德兰第一乐派称为勃艮第乐派，把尼德兰第二乐派、第三乐派称为佛兰德乐派。

在佛兰德乐派中，复调技术得到了高度发展，创作风格，各具特色，代表音乐家有奥克冈、若斯坎、奥兰多·迪·拉索（见图 12-2）等。

12.3.3 威尼斯乐派与罗马乐派

威尼斯乐派和罗马乐派是16世纪文艺复兴时期意大利两大乐派。

图 12-2 奥兰多·迪·拉索

威尼斯乐派的创始人是佛兰德作曲家维拉尔特（1485—1562），他是威尼斯圣马可教堂的乐师。圣马可教堂有两架管风琴，安置在教堂的两侧，它们交替演奏，造成音量与色彩上的对比，给了维拉尔特很大的启发。他的继承者安德雷阿·加布里埃利（约1515—1586）和乔瓦尼·加布里埃利，都发展了这一方法，形成了一种壮丽宏伟、富于回声效果的"威尼斯风格"。扫描二维码，聆听乐曲《弱与强奏鸣曲》演奏。

《弱与强奏鸣曲》.mp3

罗马乐派的创始人是意大利作曲家帕莱斯特里那（约1525—1594），他是历史上著名的天主教会作曲家，一生创作了大量弥撒曲、经文歌、宗教牧歌和一些世俗牧歌。

12.4 宗教改革与新教音乐

12.4.1 宗教的改革

公元16世纪，德国的宗教改革，带动了宗教音乐的革新。宗教改革领袖马丁·路德（1483—1546）（见图 12-3），是一位擅长吹奏长笛、弹奏琉特琴的音乐家，非常重视音乐在宗教仪式中的作用，其宗教改革的成就主要有：

（1）用德语诗篇代替拉丁语专用弥撒（进台经）；用德语信经代替拉丁语常规弥撒（拉丁语信经）。

（2）由唱诗班演唱变为民众同唱，恢复全体会众同唱众赞歌的制度。

图 12-3 马丁·路德

12.4.2 赞美诗的改革

(1) 经过改革的新教赞美诗称为"众赞歌"。
(2) 歌词的语言由拉丁语改为德语。
(3) 歌词的形式,由散文式的经文和祷词改为有韵律的诗歌。

【小结及综合实践】

综合实践1:请自行总结本章的知识点。

综合实践2:运用所学知识,完成下列题目。

(1) 文艺复兴时期的文化特质与中世纪有何不同?
(2) 简述文艺复兴时期的代表音乐流派及代表人物。
(3) 简述文艺复兴时期宗教改革成果。

第13章

巴罗克音乐

学习目标

- 了解巴罗克时期音乐发展的特征。
- 熟悉巴罗克时期代表音乐家的创作风格与成就。

关键词

巴罗克 歌剧 器乐 亨德尔 巴赫

13.1 概况

17世纪初至18世纪中叶的欧洲艺术，崇尚精雕细琢、富丽堂皇，不同于文艺复兴时期庄严、明净、均衡、和谐的风格。

> **提示**
> 在欧洲音乐史上，通常将1600年歌剧的诞生，看作是巴罗克音乐(注：巴罗克也作巴洛克)的开始，而1750年约翰·塞巴斯蒂安·巴赫的逝世，则标志着巴罗克音乐时代的终结。

13.2 声乐艺术的发展

巴罗克时期的声乐体裁主要有歌剧、清唱剧、康塔塔等。

13.2.1 歌剧

歌剧是以歌唱与器乐演奏为主体，兼有舞蹈、说白等形式，融灯光、服装、道具、效果、化妆于一体，生动刻画剧情发展的综合舞台艺术表演形式，起源于16世纪末意大利的佛罗伦萨。

1597年，由里努契尼作词、佩里作曲的歌剧《达芙妮》在意大利上演，但乐谱已经失传。因此，我们通常将里努契尼和佩里于1600年创作的另一部歌剧《尤丽狄茜》，看作世界上第一部歌剧的诞生。

13.2.2 清唱剧 (Oratorio)

清唱剧亦称"神剧"或"圣剧"，是一种不带化妆和表演的大型声乐套曲。开始多为宗教题材，后来也有采用世俗题材创作的作品。包括独唱、重唱、合唱等演唱形式，其中，合唱处于主要地位。代表作品有亨德尔的《弥赛亚》、海顿的《四季》等。

现代作曲家常用清唱剧，来表现一些重大历史或现实题材。

13.2.3 康塔塔 (Cantata)

康塔塔是一种大型声乐套曲。意大利"Cantata"一词的原意是"用声乐演唱"，最初是一种世俗叙事套曲(见图13-1)。相对于清唱剧，它的规模较小，故事内容较简单，且

第 13 章　巴罗克音乐

偏重于抒情。我国 30 年代由作曲家黄自创作的《长恨歌》，就是这样的作品，被称为我国第一部"康塔塔"。另外，在我国，有时也将"康塔塔"称为"大合唱"。

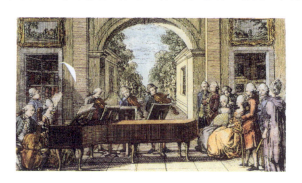

图 13-1　18 世纪中期富贵人家为自己举办的家庭音乐会

（图中人们正在欣赏一位歌唱家和乐队的表演）

13.3　器乐艺术的发展

13.3.1　奏鸣曲

奏鸣曲最早源于拉丁文"鸣响"一词，与大型声乐套曲康塔塔、大合唱等体裁相对而言，一个是"响着的"，一个是"唱着的"。奏鸣曲早期泛指各种器乐曲，17 世纪后，常指多乐章的器乐套曲，一般由一件乐器独奏或一件乐器加上钢琴演奏来完成。

13.3.2　协奏曲

协奏曲的原意为"竞奏曲"，是一件乐器或一组乐器与乐队协同演奏的器乐表现形式，一件乐器或一组乐器与乐队之间相辅相成、互为宾主，具有较强的表现力（见图 13-2）。扫描二维码，聆听乐曲 E 大调小提琴协奏曲《春》第一乐章演奏。

图 13-2　17 世纪的宫廷乐队

E 大调小提琴协奏曲
《春》第一乐章 .mp3

217

> **提示** 通常将一件乐器与乐队的协同演奏称为"独奏协奏曲",一组乐器与乐队的协同演奏称为"大协奏曲"。

13.4 巴罗克音乐大师

> **提示** 亨德尔(见图13-3、图13-4)与巴赫(见图13-5、图13-6)是巴罗克时期的两位音乐大师,德国音乐之所以能与意大利、法国音乐并驾齐驱,甚至有所超越,是与他们的音乐创作分不开的。他们虽然同一年出生于同一个国家,但性格和创作方向各有不同,艺术成就也各有千秋。

13.4.1 亨德尔

乔治·弗里德里克·亨德尔(1685.2.23—1759.4.14)是巴罗克后期伟大的歌剧作曲家,毕生创作有40余部歌剧(36部于1711—1740年间在英国演出)。但其艺术成就主要体现于他的清唱剧创作。18世纪30年代,亨德尔改弦易辙,转向清唱剧的创作。一生创作了23部清唱剧(19部在英国演出),比如,《以色列人在埃及》《弥赛亚》等,都是他的不朽之作。

图 13-3　亨德尔

图 13-4　亨德尔创作的清唱剧《弥赛亚》手稿

13.4.2 巴赫

约翰·塞巴斯蒂安·巴赫(1685.3.21—1750.7.18，见图 13-5)是一位虔诚的基督教徒，所以他的声乐作品多以宗教题材为主，保存至今的有 195 首康塔塔和 5 首受难曲。在器乐方面，巴赫是一位管风琴大师，创作有 4 首器乐组曲和 6 首协奏曲等。

在他的 6 首《布兰登堡协奏曲》中，第 4 首和第 2 首经常在音乐会上演奏。其中第 4 首，是由两支竖笛和一把小提琴与乐队的协同演奏，包括 Allegro(快板)、Andante(行板、缓慢的乐章)、Presto(急板)三个乐章；第 2 首是由一支小号、一支竖笛、一支双簧管和一把小提琴与乐队的协同演奏，包括 Allegro(快板)、Andante(行板、缓慢的乐章)、Allegro assai(很快的快板)三个乐章。图 13-6 为 1747 年巴赫在魏玛宫廷礼拜堂指挥音乐会。

图 13-5　巴赫

图 13-6　1747 年巴赫在魏玛宫廷礼拜堂指挥音乐会

【小结及综合实践】

综合实践 1：请自行总结本章的知识点。

综合实践 2：运用所学知识，完成下列题目。

(1) 简述巴罗克时期声乐艺术的发展。

(2) 简述巴罗克时期器乐艺术的发展。

(3) 简述亨德尔与巴赫的音乐创作。

第14章

古典主义时期音乐

学习目标

- 洞察古典主义音乐时期的社会发展背景对音乐家创作的影响。
- 熟悉西洋乐器的种类及演奏特点。

关键词

古典主义 启蒙运动 弦乐四重奏 交响曲 西洋管弦乐队

14.1 概　　况

18世纪20年代以后，巴罗克音乐的风格逐渐发生变化。J. S. 巴赫（约翰·塞巴斯蒂安·巴赫）在1730年曾写道："音乐状况已和过去大不相同……艺术趣味发生了惊人的变化。因此，先前的音乐风格不再能取悦我们的耳朵了。"

这一时期，艺术风格从富丽堂皇的巴罗克风格发展为华丽纤巧的洛可可风格。洛可可(rococo)风格产生于法国奥尔良公爵摄政期间(1715—1723)。Rococo是从法语"贝壳"(rocaille：贝壳形)一词演变而来。因为当时的绘画和建筑崇尚玲珑纤巧，喜欢用一些漩涡曲线和贝壳形花纹，与此对应的音乐风格也由单一表情的巴罗克风格发展为变化多端的洛可可风格。巴罗克时期的复调音乐也逐渐被和声体的主调音乐所取代。这一时期，乐器不断完善，并日益趋于规范化。所有这些，都为古典主义时期音乐的到来准备了条件(见图14-1、图14-2)。

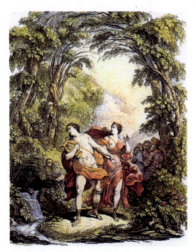
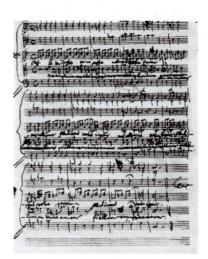

图14-1　1764年出版的《奥菲欧与尤丽狄西》扉页插图　　图14-2　格鲁克《奥菲欧与尤丽狄西》手稿

"古典主义"（法语：Le classicisme），是17世纪流行于西欧，特别是流行于法国的一种文学思潮。它在文艺理论和创作实践上，以古希腊、古罗马文学为样板和典范，故被称为"古典主义"，以协调、统一、整齐等作为最高标准。它在欧洲流行了两个世纪，一直到19世纪初，浪漫主义文艺的兴起才结束。

在西方音乐史上，通常将1750—1820年这七十年的历史阶段称为古典主义音乐时期。这一时期的社会文化特质是：强调人性解放，崇尚英雄主义，追求人权平等。反映这一时期思想实质的有"启蒙运动"和"狂飙突进运动"的自由、平等、博爱以及一些关于人的本性与情感表达的思想等。

第14章 古典主义时期音乐

> **知识拓展**
>
> 启蒙运动是发生在欧洲17—18世纪的一场资产阶级民主文化运动，启发人们反对封建传统思想和宗教的束缚，提倡思想自由、个性发展。它为资产阶级革命做了思想准备和舆论宣传，是继文艺复兴后，欧洲近代第二次思想解放运动。

法语中，"启蒙"的本意是"光明"。当时一些思想家认为，人类处于黑暗之中，应该用理性之光驱散黑暗，把人类引向光明。他们著书立说，批判专制主义、宗教愚昧和封建特权主义，宣传自由、平等和民主。

启蒙运动的代表人物有：法国的孟德斯鸠、伏尔泰、狄德罗、卢梭和德国的康德等。其中，伏尔泰和卢梭在当时都有统一欧洲的想法，这一思想，直到1993年《马斯特里赫特条约》（简称《马约》）签署生效后才得以实现，标志着欧洲联盟的建立，即欧盟的诞生。

> **知识拓展**
>
> 狂飙突进运动是德国资产阶级在1765—1795年间发起的一次全国性的文学运动，它是启蒙运动在德国的延续，启蒙运动的倾向，在狂飙突进运动中，得到了进一步发展强化。

狂飙突进运动是文艺形式从古典主义到浪漫主义的过渡阶段，也可以说是幼稚时期的浪漫主义。代表人物有歌德和席勒等。这场运动持续了数十年后，被成熟的浪漫主义所取代。

总的来讲，古典主义时期音乐是西方音乐发展的一个高峰阶段。这一时期，资产阶级崛起，市民阶层壮大，音乐的主流由宫廷转向民间，由贵族转向平民。音乐家也摆脱了与教会和宫廷的依附关系，创作出了大量世俗化、平民化的作品。同时，在这一时期，管弦乐队的编制基本形成（见图14-3、图14-4），交响曲、室内乐等体裁的创作达到了高潮，出现了海顿、莫扎特、贝多芬等一批伟大的作曲家。

图14-3 歌剧上演时乐队演奏席

图14-4 歌剧上演时剧院的观众状况

14.2 维也纳古典乐派

奥地利首都维也纳，是 18 世纪欧洲音乐文化的中心，也是古典主义音乐的发祥地。当时像瓦根赛尔 (1715—1777)、蒙恩 (1717—1750) 等一些维也纳的先辈作曲家，创作了许多初具规模的交响曲和协奏曲。他们和德国、意大利的作曲家们，成为近代交响曲、协奏曲、奏鸣曲等音乐体裁的孕育者，在音乐史上，有着不可磨灭的功绩。但这些音乐体裁，只有到了海顿 (1732—1809)、莫扎特 (1756—1791) 和贝多芬 (1770—1827) 时代，才真正得以成熟。

这一时期的音乐家，普遍接受了资产阶级启蒙运动思想，汲取德、奥、意、法、英各国先辈作曲家的经验，创作出形式严谨、内容深刻的音乐作品，堪称后世音乐之典范。由于他们都在维也纳度过了创作成熟期，所以，以他们为代表的作曲学派，被称为"维也纳古典乐派"，时间大致为 18 世纪下半叶到 19 世纪 20 年代。

14.2.1 海顿

1. 室内乐创作

由于交响乐和弦乐四重奏这两种音乐体裁通过弗朗茨·约瑟夫·海顿（见图 14-5）的作品，都从草创阶段发展到了成熟阶段，所以海顿被人们誉称为"交响乐之父"和"弦乐四重奏之父"。在他的室内乐创作中，主要以弦乐四重奏（第一小提琴、第二小提琴、中提琴、大提琴）为主，他一生创作了 84 首弦乐四重奏（最后一首未完成），并明确了这种音乐体裁四个乐章的结构。在他的弦乐四重奏中，每件乐器既有鲜明的个性，相互之间又相得益彰，仿佛四位朋友的谈话。

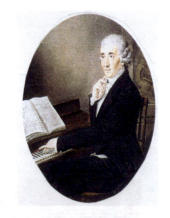

图 14-5 海顿

第一小提琴像一位健谈者，主导着所有话题；第二小提琴很少表白自己，围绕第一小提琴的观点不断发挥；中提琴像一位唠叨的妇女，讲不出道理，却经常插嘴；大提琴沉着冷静，用中肯的语气强调第一小提琴的观点。

2. 交响曲创作

1) 交响曲的产生

交响曲亦称"交响乐"，是为交响乐队创作的大型器乐套曲。交响曲"Symphony / ˈSimfəni/"，最初源自希腊语，是"一起响"的意思，即交响乐队的协同演奏。

交响曲产生于 17、18 世纪法国、意大利的歌剧序曲，特别是在意大利歌剧序曲"快 - 慢 -

快"三个乐章的基础上,结合当时流行的管弦乐组曲、大型协奏曲等音乐体裁的创作特点,又加入了第三乐章小步舞曲,逐渐形成了交响曲"快 - 慢 - 快 - 快"四个乐章的结构。

2) 交响曲的结构及发展

第一乐章:快板,奏鸣曲式。这一乐章是两个对立主题的呈示、展开和再现,表现矛盾的起因、发展和暂时的结果。

第二乐章:慢板,三部曲式或变奏曲式。表现一种生活的体验和哲理性的沉思。

第三乐章:中速或快板,常用小步舞曲或谐谑曲写成,表现矛盾冲突之后的闲暇、休整。

第四乐章:快板或急板,用奏鸣曲式、回旋曲式或回旋奏鸣曲式写成,内容与矛盾的结果有关,常常回顾前面乐章的素材,表现乐观、肯定或凯歌般的胜利场景。

18 世纪后半叶,海顿对交响曲进行了改革,确立了交响曲的结构和乐队编制。后来经过莫扎特的创作,在思想内涵和戏剧表达上都有了新的提高,更富有精美的旋律形态和丰富的乐队音响,使交响曲的发展日臻成熟。而贝多芬的交响曲,无论是在创作技法和体裁形式上,还是在思想深度和表现力上,都达到了前所未有的高度,将交响曲的发展推向了高潮。

19 世纪浪漫主义时期的交响曲,表现内容更具文学性、标题性,曲式结构更自由,且乐章的数目不固定,除了常见的四个乐章外,还有单乐章、两个乐章、五个乐章、六个乐章、七个乐章等。同时,这一时期,交响乐队的编制更为庞大,民族风格更浓郁。

20 世纪的交响曲,受各种音乐思潮的影响,构思更加独特,乐队编制大小不一,音响复杂多变,风格更加多样。

作为交响曲的奠基人,海顿一生创作有 104 部交响曲,他在德国狂飙运动思潮的影响下,创作出结构庞大、气息宽广的交响曲,在这些作品中,有时也会出现动荡不定、突然的强弱变化。

比如,在他的 94 号"惊愕"交响曲中,就有这种明显的强弱对比。海顿在 1791 年受邀去英国访问,得知伦敦一些贵族去听音乐会,只是为了展示自己的高雅气质和品位,有的甚至在乐曲演奏的时候打瞌睡。海顿得知后非常生气,于是创作了《惊愕交响曲》(《第94"惊愕"交响曲》)。在第二乐章慢板中,加入了突然的强音,让人触不及防,从而提醒贵族们在听音乐时不能打瞌睡。

另外,海顿还创作有歌剧 20 部 (现存 15 部,最早的 5 部已亡佚)(见图 14-6),清唱剧 8 部 (较有代表性的有《创世纪》(1798)(见图 14-7) 和《四季》(1801),弥撒曲 12 首等。

图 14-6　海顿歌剧演出场景

图 14-7　海顿在维也纳大学演出《创世纪》

14.2.2 莫扎特

沃尔夫冈·阿马德乌斯·莫扎特(1756.1.27—1791.12.5,见图 14-8)3 岁学琴,5 岁创作小步舞曲,6 岁在父亲的带领下,和姐姐安娜一起到慕尼黑、维也纳等地巡回演出,令当地的皇帝和贵族大为惊叹(见图 14-9)。7 岁在巴黎出版了他的《键盘奏鸣曲集》,8 岁在伦敦创作《第一交响曲》,10 岁成功举办个人音乐会,12 岁创作歌剧等,由于其超群的音乐创作才华和出色的表演能力,被人们誉称为"天才音乐家"。

图 14-8 莫扎特

图 14-9 约瑟夫二世将年仅 6 岁的莫扎特介绍给他的母亲玛丽亚·特蕾莎女王

莫扎特创作有 20 余部歌剧、40 余部交响曲、17 首钢琴奏鸣曲、37 首小提琴奏鸣曲。

知识拓展

> 在西方音乐体裁中,小夜曲可分为两类:一类是源于中世纪游吟骑士弹奏吉他或曼陀林在恋人窗下所唱的爱情歌曲,舒伯特、古诺等曾创作过这类小夜曲。另一类是指 18 世纪末出现的管弦乐曲,情绪欢快,常为宫廷宴饮助兴。莫扎特的《G 大调弦乐小夜曲》属于这类小夜曲。

莫扎特在短短 20 多年的音乐生涯中,创作了大量不同体裁的音乐作品,而他的艺术成就主要体现在歌剧和交响曲两个方面。

1. 歌剧创作

莫扎特是一位歌剧大师,他有敏锐的戏剧感觉,善于协调音乐与舞台表演的关系,出色的音乐创作和恰如其分的舞台效果在他的歌剧中达到了完美的统一。他一生创作了 20 余部歌剧,囊括了 18 世纪的所有歌剧体裁。其中,最具代表性的六部杰作为:歌唱剧(即德国民族喜剧歌剧,用德语演唱。虽受意大利歌剧影响,但也吸收了民歌和当时流行的曲

第14章 古典主义时期音乐

调)《魔笛》《后宫诱逃》;趣歌剧(产生于18世纪初,没有正歌剧那样庄重严肃,取材于日常生活,主角是平民大众,剧情通俗易懂,风格欢快愉悦,并用对话和说白取代了朗诵性的宣叙调,让观众易于理解,倍感亲切)《费加罗的婚礼》《唐·乔凡尼》(又名《唐璜》)、《女人心》;正歌剧(即严肃的歌剧,产生于17世纪初的意大利,盛行于巴罗克中晚期至古典主义中期,题材多取自古希腊古罗马神话、英雄人物和宗教故事,用意大利语演唱,最初在宫廷或贵族府邸演出,后逐渐在歌剧院公开表演,但多以王公贵族的审美情趣为中心)《伊多梅纽斯》。

> **提示** 莫扎特的歌唱剧,充满了民族风格,也体现了德国歌唱剧的本色,是一种具有高度艺术境界的音乐喜剧。

比如,歌唱剧《魔笛》,创作于1791年,代表了莫扎特歌剧创作的最高成就。该剧讲述了塔米诺王子受夜后之命,前去营救被大祭司萨拉斯特罗掳去的夜后之女帕蜜娜。到达祭司府后,他才得知,萨拉斯特罗是善良正义的化身,夜后才是邪恶的代表。后来,塔米诺和帕蜜娜在魔笛的帮助下,经受重重磨难考验,终成眷属,塔米诺的随从捕鸟人帕帕杰诺也找到了自己的另一半帕帕杰娜。

这部歌剧蕴含了共济会(共济会创始于18世纪初,是一个以提倡互助和博爱为宗旨的国际秘密会社,后来从英国传到法国、德国、奥地利、美国等国家。18世纪末和19世纪上半叶的许多著名人士,都加入了共济会。比如有伏尔泰、华盛顿、富兰克林、歌德、维兰特、加里波第等,莫扎特也是共济会员,曾为维也纳的共济会写过6部作品。其中,最后一部《大声宣布我们的欢乐》的歌词,就是由歌剧《魔笛》的编剧席卡内德所作)的道德理想,宣扬人与人之间要共济互助,世界才能达到平等博爱的境界。这部歌剧,优美动听的音乐,与剧情的发展紧密结合,带有化腐朽为神奇的魔力。

莫扎特的趣歌剧,虽然有些由意大利人编剧,用意大利语演唱,但他在这些歌剧中创造了自己的风格。比如,剧中所有咏叹调、抒情小曲、重唱曲与合唱曲,几乎没有任何外国曲调,这些歌剧中的音乐,往往与德国民歌有着密切的联系,充分体现了莫扎特歌剧创作的民族性和开创性。

2. 交响曲创作

莫扎特创作有40余部交响曲,8岁时创作的《E大调交响曲》,至今还在音乐会上演奏,特别是最后3部交响曲,《降E大调交响曲》(K.V.543)、《g小调交响曲》(K.V.550)和《C大调交响曲》(K.V.551),不仅是他交响曲创作的总结,也成为世界交响曲中的杰作(见图14-10、图14-11)。

图 14-10　正在创作的莫扎特

图 14-11　莫扎特写有主题目录的手稿

14.2.3　贝多芬

1. 交响曲创作

路德维希·范·贝多芬 (1770.12.16—1827.3.26，见图 14-12、图 14-13) 深受 18 世纪欧洲启蒙运动和狂飙突进运动的影响，他信仰共和、崇尚英雄主义，创作了大量充满时代气息的优秀作品。

> **提示**
> 贝多芬是一位集古典主义之大成，开浪漫主义之先河，对近代西方音乐有着深远影响的伟大音乐家。

他的艺术成就，主要为交响曲，9 部交响曲成为其创作的核心。

图 14-12　贝多芬

比如，《第三"英雄"交响曲》，创作于 1804 年，原稿标题为《拿破仑·波拿巴大交响曲》，起初是他应法国驻维也纳大使的邀请为拿破仑 (见图 14-14) 写的，但后来当他得知拿破仑称帝后，就愤然撕去标题页，将其改为《英雄交响曲，为纪念一位伟人而作》。

《第五"命运"交响曲》，创作于 1808 年，是一部最能代表贝多芬艺术风格的作品，其结构严谨、手法简练、生动形象、情绪激昂，富有强烈的艺术感染力。其创作动机由 8 个音符组成，具有向前冲击的形象 (见图 14-15)。

第 14 章　古典主义时期音乐

图 14-13　贝多芬手稿上的助听器

图 14-14　拿破仑·波拿巴

图 14-15　乐曲主题

贝多芬在对他的朋友兴德勒提到这个创作动机时说道："命运就是这样敲门的，我要扼住命运的咽喉，它绝不能使我屈服"。这个"命运敲门"的主题，贯穿全曲，震撼人心，深刻诠释了"通过黑暗，走向光明；通过苦难，走向欢乐；通过斗争，走向胜利"的贝多芬精神。扫描二维码，观赏《第五"命运"交响曲》第一乐章演奏视频。

《第五"命运"交响曲》第一乐章.vob

贝多芬不仅热爱人民，热爱生活，更热爱大自然，他经常漫步在维也纳郊外，呼吸新鲜空气，欣赏美丽风景，在与大自然的亲切融合中获得创作灵感。1808 年，贝多芬完成了《第六"田园"交响曲》的创作，成为其热爱大自然与乡村生活的真实写照。

1824 年 5 月 7 日，双耳失聪的贝多芬在维也纳亲自指挥他的《第九"合唱"交响曲》首演，并获得了空前成功。据《贝多芬传》记载，当时人们对皇族的出场，通常行 3 次鼓掌礼，而贝多芬出场时，人们 5 次鼓掌欢迎，场面一时失控，迫使很多警察出面干涉（见图 14-16）。演出结束时，人们欢呼雀跃，不肯离去，但双耳失聪的贝多芬听不到场下的喝彩，直到女低音歌手翁格尔拉着他的手，让他面向观众时，才看到全场听众起立向他热烈鼓掌欢呼，不禁流下了激动的眼泪。

在《第九"合唱"交响曲》中（见图 14-17），贝多芬首次将人声加入到交响曲的创作，并将席勒的长诗《欢乐颂》改编后作为歌词，讴歌人类的崇高和伟大，恢宏壮丽，气势磅礴（见图 14-18）。

229

图 14-16 莫扎特听了 16 岁的贝多芬演奏钢琴后称："注意这个人，有一天他将震动这个世界！"

图 14-17 贝多芬在创作

图 14-18 《欢乐颂》片段

另外，贝多芬还创作有《第一交响曲》(1800)、《第二交响曲》(1802)、《第四交响曲》(1806)、《第七交响曲》(1812)、《第八交响曲》(1812)。

2. 其他音乐创作

除了交响曲之外，贝多芬还创作有 32 首钢琴奏鸣曲、17 首弦乐四重奏、5 首钢琴协奏曲、1 首小提琴协奏曲、1 部歌剧等作品。

第 14 章　古典主义时期音乐

贝多芬一生坎坷，没有建立家庭，26 岁时，听力衰退，晚年双耳失聪，只能通过书写与人交谈 (见图 14-19)。但是，孤寂的生活并没有使贝多芬沉默和隐退。他坚守"自由、平等、博爱"的信念，并通过音乐，为共和理想振臂呐喊。

图 14-19　人们为贝多芬送葬

14.3　西洋乐器的发展与分类

14.3.1　西洋乐器发展概况

在欧洲，最早出现的弹弦乐器里尔，产生的年代可追溯到公元前 30 世纪。而早期的管乐器，只是一些简单的传话筒，后来逐渐发展成为小号、长号、大号等乐器。键盘乐器由古老的管风琴发展为克拉维科德、哈普西科德，乃至现代钢琴。公元 9 世纪前后，产生了弓弦乐器，经过不断发展，到了公元 16、17 世纪时，产生了小提琴、中提琴、大提琴等乐器，后来加上丰富多彩的打击乐器和色彩乐器，使西洋乐器的种类不断趋于成熟完善。极大地提升了乐队的表现力。

14.3.2　西洋乐器的分类

在西洋管弦乐队中，乐器按照制作材料的不同，可分为弓弦乐器组、木管乐器组、铜管乐器组和打击乐器组四个组别，同时，为了丰富乐队的表现力，有时还会加入键盘、拨弦等乐器，被称为色彩乐器组。

1. 弓弦乐器组

弓弦乐器组的乐器具有较强的歌唱性，涵盖了高音、中音、低音和最低音音域，包括小提琴、中提琴、大提琴和低音提琴，它们是西洋管弦乐队的中坚力量，编制约占整个乐队的 60%。

1) 小提琴

小提琴 (见图 14-20) 亦有"乐器皇后"之称,相当于人声部中的"女高音",由琴身、琴弦和琴弓三部分组成,四根琴弦由细到粗音高分别为:3̇、6、2、5 (e^2、a^1、d^1、g) 四个音,每相邻两根琴弦的音程为五度。

知识拓展

16世纪意大利著名提琴制作家族阿玛蒂制造了世界上第一把小提琴,最初是抵在胸前演奏,后来经过一个多世纪的演进,发展为用左手拇指持琴颈,其余四指按琴弦,右手持琴弓演奏的形式(见图14-21)。

图 14-20　小提琴

图 14-21　小提琴演奏

小提琴音色悦耳动听,可以在室内乐或音乐小品中担任独奏,也可以在歌剧、舞剧或交响曲中用于合奏,具有很强的表现力。

2) 中提琴

中提琴 (见图 14-22、图 14-23) 形制类似小提琴,琴身稍大,琴弓略长,每根琴弦的音高比小提琴分别低五度音,四根琴弦的音高分别为:"6、2、5、1̇"。

图 14-22　中提琴

图 14-23　中提琴演奏

中提琴音色柔和深沉、略带沙哑，在乐队中往往担任中音声部的演奏，极少用于独奏。

3) 大提琴

大提琴（见图 14-24、图 14-25）的琴弓粗而短，每根琴弦的音高分别比中提琴低一个八度，四根琴弦音高分别为："6̣、2、5、1"。

图 14-24　大提琴

图 14-25　大提琴演奏

大提琴是弓弦乐器组中的低音乐器，音色淳美浑厚，擅长演奏抒情的旋律，表达深邃的思想感情，由于其琴身过大，在演奏时，需用金属杆支撑琴身。

4) 低音提琴

低音提琴亦称"倍大提琴"或"巨型提琴"（见图 14-26、图 14-27），每根琴弦的音高分别比大提琴低一个八度左右，且琴弦多用肠衣弦（将猪或羊的肠子，用火碱脱去脂肪晾干后做成的琴弦）做成，音色低沉，是弓弦乐器组中的最低音乐器。

图 14-26　低音提琴

图 14-27　低音提琴演奏

2. 木管乐器组

木管乐器组的乐器多为乌木或硬木制成，故称"木管乐器"，较为常见的有长笛、单簧管、双簧管、大管等。木管乐器音色优美，音量适中，与其他乐器的融合性较强，编制约占整个乐队的 15%。

1) 长笛

长笛 (见图 14-28、图 14-29) 为 C 调乐器，有木管和金属管之分，两者形制相似，演奏方法大体相同。其中，金属长笛的音色明亮圆润，经常在管弦乐队和军乐队中使用。

图 14-28　长笛

图 14-29　长笛演奏

短笛是长笛的同族乐器，形制比长笛小，发音比长笛高一个八度，在乐队中，通常由第二或第三长笛演奏员兼奏。

2) 单簧管

单簧管 (见图 14-30、图 14-31) 为木制，bB 调乐器，亦称"黑管"，以气流通过单簧片激起管柱振动发音，高音明亮，中音圆润，低音浑厚，是木管乐器中应用较多的乐器。

图 14-30　单簧管

图 14-31　单簧管演奏

低音单簧管是单簧管的同族乐器，bB调乐器，发音比单簧管低一个八度，在乐队中，通常由第二或第三单簧管演奏者兼奏。

3) 双簧管

双簧管 (见图 14-32、图 14-33) 为木制，C 调乐器，以气流通过双簧哨子激起管柱振动发音，音色亮而不刚，适合演奏抒情或田园风格乐曲。

由于乐器在携带或搬运中，经常会发生音高上的偏差，所以，在演奏音乐之前，乐器都要进行音高调准，通常是将双簧管的 a^1 作为标准进行调试，据此，双簧管成为乐队中的调音基准乐器。

图 14-32　双簧管

图 14-33　双簧管演奏

英国管是双簧管的同族乐器，即中音双簧管，F 调乐器，发音比双簧管低五度音，在乐队中，一般由第二或第三双簧管演奏者兼奏。

4) 大管

大管 (见图 14-34、图 14-35) 为木制，C 调乐器，亦称"巴松管"或"一捆柴"，以气流通过双簧哨子激起管柱振动发音，高音明亮，中音柔和，低音苍劲，经常演奏诙谐幽默的旋律或表现年迈迟钝的老人。在吹奏气息的运用上，与长笛相反，吹奏的音越低越耗费气息。

低音大管是的大管的同族乐器，发音比大管低一个八度，在乐队中，一般由第二或第三大管演奏者兼奏。

若将弓弦乐器组和木管乐器组的乐器配合起来演奏，往往可以营造恬静优雅的气氛或塑造清新浪漫的音乐形象。

图 14-34 大管

图 14-35 大管演奏

3. 铜管乐器组

提示 铜管乐器是以气流通过号嘴激起管柱振动发音的乐器，由于它们是以唇代簧，所以不易超长时间或超强度连续吹奏，从而引起嘴唇疲劳而导致发音不准确。

铜管乐器组有圆号、小号、长号、大号等，编制约占整个乐队的 15%。除大号外，每种乐器都能吹奏出三种不同的音色，即常规音色、带弱音器的音色和强奏时的金属音色。

1) 圆号

圆号（见图 14-36）为 F 调乐器，亦称"法国号"。其结构较为复杂，若将号管完全展开，可达 3.93 米。它是通过乐器上的回旋式活塞按键，进而改变号管长度产生不同音高来演奏乐曲的。圆号的音量较弱，在与其他铜管乐器吹奏和声时，应注意音区的使用和音量的平衡。

图 14-36 圆号

圆号可以吹奏出三种不同的音色。

(1) 自然音。

自然音即圆号本身的常规音色。

(2) 阻塞音。

阻塞音是将拳头伸入喇叭口内吹奏，使音量减小，产生一种朦胧的音色。阻塞音用"＋"标明，开放音用"○"标明，较长段落使用阻塞音时，应用文字标明。圆号也经常安装弱音器，表现富于静谧遥远感的音色。

(3) 闭塞音。

闭塞音是将拳头更多地伸入喇叭口内，然后强奏，发出带有金属色彩的音色。有时为

第 14 章 古典主义时期音乐

了获取最强的音响,在强奏时可将喇叭口举向上方。如使用弱音器演奏圆号,创作者在谱曲时应注意给演奏员留出安装和取下弱音器的时间。

在铜管乐器组中,圆号是音域最宽、应用最广的乐器,不仅可以演奏虚无缥缈的抒情乐段,还可以演奏辉煌雄壮的号角式乐段,既有铜管乐器的音色,又能与木管乐器很好地融合,在铜管乐器与木管乐器之间架起了协作的桥梁,堪称铜管乐器之"灵魂"。

2) 小号

小号(见图 14-37)为 bB 调乐器,音色响亮,富有光辉感。小号的弱音器有两种,一种是硬音弱音器,吹奏出的音色沙哑而略带金属色彩;另一种是软音弱音器,可软化小号的音质,使其发出接近木管乐器的音色。

3) 短号

短号为 bB 调乐器,其发音管比小号粗且短,音色比小号宽且柔和,在合奏中,很少使用弱音器。

4) 长号

长号(见图 14-38)为 bB 调乐器,亦称"拉管"或"次中音长号",也有一些演奏者习惯用 C 调把位演奏。长号的音色高亢、辉煌、富于威力,在乐队中很少能被其他乐器同化。

图 14-37　小号

图 14-38　长号

长号使用的弱音器亦有硬音和软音之分,安有硬音弱音器的长号,发音带有金属色彩;安有软音弱音器的长号,可以软化音质,发音稍闷。

长号还可以通过伸缩管的滑动演奏滑音,伸缩管滑动的速度越快,滑音效果越显著。

5) 大号

大号(见图 14-39)为 bB 乐器,但演奏者一般习惯用 C 调指法演奏,由于在演奏中的耗气量较大,不宜长时间或超强度吹奏。大号音色浑厚低沉,是乐队的低音乐器,与低音提琴一起构成了乐队的低音基础。

图 14-39　大号演奏

若将铜管乐器组和弓弦乐器组的乐器配合起来演奏，可以塑造高旷明亮的音乐形象。

4. 打击乐器组

> **提示** 打击乐器可分为有固定音高和无固定音高两类，有固定音高的打击乐器用五线谱记谱，无固定音高的打击乐器用一线记谱。这些乐器所使用的击槌也有硬、软之分，硬击槌击奏的声音亮而脆，软击槌击奏的声音暗而柔。

1) 定音鼓

定音鼓(见图14-40)鼓面蒙以兽皮或塑料皮膜，运用本身带有的调音装置，调节鼓面张力，可以发出不同的音高，属于有固定音高乐器，用五线谱记谱。在乐队中，通常是3~4面定音鼓，由一名乐手演奏。定音鼓不仅可以烘托气氛，还可以模拟枪炮等音响。

每面定音鼓的实用音域不超过五度，安有变音踏板装置的，演奏时可以随时改变音高，而没有这种装置的定音鼓，改变其音高，则需要一定的调音时间。

> **提示** 定音鼓受气候影响较大，比如天气潮湿，皮面的张力将会降低，就会影响它的音准和音质。

2) 钹

钹(见图14-41)亦称"土耳其钹"或"大镲"，在乐队中使用可以烘托出热烈的气氛。钹没有固定音高，用一线记谱。

图 14-40　定音鼓

图 14-41　钹

3) 锣

> **提示** 锣(见图14-42)是西洋乐器中唯一一件来自中国的乐器，亦称"中国锣"或"大锣"。

锣的音色可以渲染粗犷、威严的气氛，有大、小两种形制。演奏小锣时，左手提锣，右手使用击槌击锣；大锣则需要悬挂在专门的锣架上演奏。

4) 小军鼓

小军鼓 (见图 14-43) 鼓身为圆桶形，用木料或金属制成，两面蒙以兽皮，鼓底装有一组弹簧。小军鼓没有固定音高，用一线记谱。

5) 大鼓

大鼓亦称"大军鼓"(见图 14-44)，有木制和金属制两种，两面蒙以兽皮，没有固定音高，用一线记谱。

图 14-42　锣　　　　　　图 14-43　小军鼓　　　　　　图 14-44　大鼓

大鼓通常用单槌击奏，有时为获得滚奏效果，也可用双槌，但需要把大鼓斜放击奏。大鼓的击奏不仅能够起到烘托气氛的作用，甚至还可以模仿雷声或炮声。

若将打击乐器组和铜管乐器组的乐器配合起来演奏，可以塑造排山倒海、气势磅礴的音乐形象。

5. 色彩乐器组

1) 响板

响板 (见图 14-45) 为木制，西班牙打击乐器，没有固定音高，用一线记谱。传统响板由一对贝壳形木片组成，用细绳固定在手指上碰击发音。现在乐队中常常将两片贝壳形的木片用细绳固定在一个木柄上，摇碰发音。

图 14-45　响板

2) 铃鼓

铃鼓(见图 14-46)的鼓框为木制,一面蒙以小牛皮,在鼓框上装有若干对小铜铃,没有固定音高,用一线记谱。演奏时左手持鼓,右手敲击鼓边,或单手举鼓,左右摇晃,发出清脆、明亮的铃声。

3) 木琴

木琴(见图 14-47)是十二平均律乐器,有固定音高,用高音谱表记谱。木琴的发音板用红木条制成,按音高顺序平铺排列于琴架上,为了美化音色,还可以装置共鸣管。木琴音色优美、清脆,可用于独奏、合奏或伴奏。

图 14-46　铃鼓

图 14-47　木琴

4) 马林巴

马林巴是木琴的一种变体,它与传统木琴区别在于下述各点。

(1) 形制不同。

马林巴的形制庞大,木琴形制较小。

(2) 音色不同。

马林巴的音色浑厚圆润,木琴的音色清脆明亮。

(3) 音域不同。

马林巴的音域较宽,木琴的音域较窄。

(4) 琴槌不同。

马林巴的琴槌较软,木琴的琴槌较硬。

(5) 音板不同。

马林巴高音与低音间的音板宽度相差较大,木琴的音板宽度相对一致。

(6) 共鸣管不同。

马林巴(见图 14-48)的共鸣管较长,直径较大;木琴的共鸣管较短,直径较小。

5) 沙槌

沙槌(见图 14-49)是用密封的椰子壳做成的,内装沙粒,两个一组,没有固定音高,用一线记谱。演奏时左、右手上下晃动,奏出不同的节奏,发出清脆的沙沙声,常常用来演奏带有特殊风格的舞曲。

第 14 章 古典主义时期音乐

6) 三角铁

三角铁(见图 14-50)用钢条制成，没有固定音高，用一线记谱，音色清脆、响亮、穿透力强，能产生梦幻般的效果。三角铁有大、小两种形制。大的发音低暗一些，小的发音高而尖。

7) 竖琴

竖琴(见图 14-51)由 47 根弦组成，按七声音阶排列，用大谱表记谱。独奏时，音色优雅柔和，擅长演奏各种抒情或华彩性乐段，但刚劲不足，难以表现铿锵有力的乐段；合奏时，通常作为色彩性乐器加入乐队。

图 14-48　马林巴

图 14-49　沙槌　　　图 14-50　三角铁　　　图 14-51　竖琴

8) 钢琴

钢琴(见图 14-52)是十二平均律乐器，有固定音高，用大谱表记谱，需要时还可以用两行高音谱表或两行低音谱表记谱。钢琴被称为"乐器之王"，演奏技巧非常丰富，可以自如地弹奏各种音阶、半音阶、各种双音、和弦、音程的跳动以及复杂的织体。钢琴音域

宽广，音色富于变化，表现力强。独奏时，不仅可以演奏跌宕起伏的乐曲，还能演奏欢快、灵巧、技术性高的华彩乐段。在乐队中（钢琴协奏曲除外），钢琴虽然只是色彩性乐器，但也能发挥巨大作用，并且还经常作为伴奏乐器在音乐会上使用。

9) 钢片琴（见图14-53）

钢片琴的发音板用金属片制成，音色清脆明亮。

10) 管钟

管钟（见图14-54）是一组悬挂起来的金属管，用一只包毡子的木槌敲击，有固定音高，用高音谱表记谱。管钟的余音很长，不宜演奏复杂的音型，在乐队中，一般根据需要选用若干音管击奏，很少使用管钟的全部音管，通常只演奏旋律的主要音或和弦根音。管钟声音洪大，可以烘托热烈的气氛，一般在乐曲的高潮部分使用。

图14-52　钢琴　　　　　图14-53　钢片琴　　　　　图14-54　管钟

14.4　西洋管弦乐队

14.4.1　发展概况

管弦乐队"Orchestra"（希腊语"Orkestra"）一词，最早是指在古希腊舞台前供器乐演奏使用的半圆形场地。17世纪初，歌剧兴起，人们就把歌剧伴奏乐队演奏的地方称为"Orchestra"，久而久之，"Orchestra"就成了"管弦乐队"的代名词（见图14-55）。

伴随着人类长期的音乐实践，管弦乐队的编制和规模也随着乐器和音乐风格的发展演变而不断变化，最初只有弦乐器，后来木管乐器、铜管乐器、打击乐器和色彩乐器相继加入，乐队的表现力不断得到提升，最终使之成为迄今为止较为完备的乐器组合形式。

第14章 古典主义时期音乐

图 14-55 西洋管弦乐队

14.4.2 乐队编制

提示

> 大型的管弦乐队，亦称"交响乐队"。所谓乐队的编制，指的就是管弦乐队的规模，通常由乐队中木管乐器的数量来确定编制的大小，一般可分为双管编制、三管编制和四管编制三种。

1. 双管编制

双管编制是指乐队中每种木管乐器的数量都为两支。比如，乐队中有两支长笛、两支单簧管、两支双簧管和两支大管，其他各组乐器的数量进行相应的配置。

2. 三管编制

三管编制是指乐队中每种木管乐器的数量为三支。比如，乐队中有三支长笛、三支单簧管、三支双簧管和三支大管。或者是在双管编制的基础上加一支同族乐器，比如，两支长笛加一支短笛，两支单簧管加一支低音单簧管，两支双簧管加一支英国管，两支大管加一支低音大管，其他各组乐器的数量进行相应的扩充。

3. 四管编制

四管编制是指乐队中每种木管乐器的数量为四支，其他各组乐器的数量再进行相应的扩充。

除了这些常用的编制外，根据音乐表现的需要，有时还可以在管弦乐队之外加入军乐队。比如，在柴可夫斯基的《1812序曲》中，为了庆祝胜利的节日气氛，在管弦乐队之外又加入了大型的军乐队。

另外，有些音乐家为了丰富乐队的表现力，在管弦乐队中还加入了民族乐器。

14.4.3 乐队舞台布局

> **提示** 不同的管弦乐队，其舞台布局，也不尽相同，一般按照"弦乐在前，木管居中，铜管和打击乐在后"的原则排列(见图14-56)。

图 14-56　西洋管弦乐队舞台分布图

弓弦乐器的旋律性较强，表现力丰富，可以分布在乐队的前面；木管乐器的融合性较强，能与各组乐器和睦协调，相得益彰，可以分布在乐队的中间；铜管乐器与打击乐器，音量较大，穿透力较强，可以分布在乐队的后面；色彩乐器，装饰性较强，可以分布在乐队旁边偏后的位置。

【小结及综合实践】

综合实践1：请自行总结本章的知识点。

综合实践2：运用所学知识，完成下列题目。

(1) 名词解释：古典主义、弦乐四重奏、交响曲、《第五"命运交响曲"》。
(2) 启蒙运动与狂飙突进运动对音乐家的创作产生了什么影响？
(3) 海顿的艺术成就与代表作品有哪些？
(4) 莫扎特的歌剧创作有何特点？
(5) 谈一谈你对贝多芬精神的认识。
(6) 简要说明木琴与马林巴的区别。
(7) 西洋管弦乐队常见的编制有哪些？

第15章

浪漫派及20世纪音乐

学习目标

- 熟悉不同作曲家的创作风格及代表作品。
- 把握20世纪音乐发展的新特点。

关键词

浪漫主义 民族乐派 印象主义 表现主义 噪音音乐 具体音乐

15.1 概　　况

浪漫主义"romanticism"（英 / rəʊˈmæntɪsɪzəm /）一词，源于中世纪法语中的"romance"/rɔmãs /（英语发音为 /ˈrəʊmæns /），意思为"传奇故事""浪漫小说和浪漫曲"，法语形容词"romantique"（英语 romantic / rəʊˈmæntɪk /），意思为浪漫的、传奇的。

浪漫主义在艺术上的兴起，最早见于18世纪的文学作品（见图15-1），这些作品将个人的感情、趣味和才能表现得淋漓尽致。在音乐方面，19世纪初至20世纪初的浪漫主义与古典主义大不相同，古典主义音乐讲究线条鲜明，结构严谨，而浪漫主义音乐则偏重于感情色彩，有时还带有主观空想。

图 15-1　德国浪漫主义文学家歌德

浪漫主义音乐，强调个人的自我表现，是一种个性化、理想化、富于诗意、感情重于理智的音乐，以这一创作风格为代表的作曲乐派被称为"浪漫乐派"。其特征为：注重个人感情的表达，不拘泥于形式且自由奔放，常常通过幻想或复古的手法超越现实，感情丰富，有时甚至多愁善感。

19世纪末至20世纪，除了绚丽多彩的民族乐派和一部分浪漫乐派的延续，又出现了许多与浪漫乐派相对抗的艺术思潮，并形成了其特立独行的音乐创作风格。比如，印象主义音乐、表现主义音乐、噪音音乐与具体音乐、爵士乐和流行音乐等。

15.2　浪漫乐派代表音乐家

15.2.1　韦伯

卡尔·玛里亚·冯·韦伯(1786—1826，见图15-2)是德国浪漫主义歌剧的创始人，出生于音乐家庭。父亲是一位军官和小提琴演奏家，母亲是一位歌剧演员。他的三位堂姐妹是有名的韦伯三姊妹，其中，约瑟法（？—1820）和阿洛伊西亚(1750—1839)都是女高音歌手，康斯坦策(1763—1842)则是莫扎特的妻子，可谓音乐世家。

韦伯在12岁时尝试写歌剧，一生创作了10余部歌剧。这些歌剧大多取材于浪漫主义文学题材。其中，出演于1821年的《自由射手》（见图15-3），是德国第一部浪漫主义歌剧，取材于阿佩尔和劳恩的《鬼怪小说》(1811)，它摆脱了意大利歌剧的束缚，按照德国歌唱

第 15 章 浪漫派及 20 世纪音乐

剧的形式创作而成。比如，这部歌剧中的《猎人合唱》，就是一首具有浓郁德国乡间风格的歌曲。它用铜管乐的演奏模仿猎号声，用跳跃音符的合唱，模仿马蹄的奔跑声，以此来表现自由欢乐的狩猎场景。

图 15-2　韦伯

图 15-3　《自由射手》"狼谷"布景

15.2.2　舒伯特

奥地利作曲家弗朗茨·舒伯特 (1797—1828，见图 15-4)，出生于小学教师家庭。幼时在教堂唱诗班担任歌童，接受音乐教育，14 岁创作歌曲，16 岁创作交响曲和弦乐四重奏。在其短短 10 余年的创作生涯中，共创作有交响曲 9 部、弦乐四重奏 15 首、钢琴奏鸣曲 22 首、艺术歌曲 600 余首。1827 年，贝多芬看到他的艺术歌曲，惊叹不已，说道："舒伯特身上蕴藏着神圣的火焰。"后来，舒伯特和他的好友许滕布伦纳 (1794—1868) 一同去看望病重的贝多芬，贝多芬对他们说："安塞尔姆 (许滕布伦纳的名字)，你有我的精神，但弗朗茨 (舒伯特的名字) 有我的灵魂。"

舒伯特的艺术成就主要是艺术歌曲，他的歌曲是抒发诗情画意的理想之作，亦是诗歌和音乐的完美结合。他选用的诗歌范围很广，有歌德、席勒、缪勒、克劳第乌斯等诗人的作品 (见图 15-5)，也有朋友迈尔霍弗和舒贝尔的作品。

图 15-4　舒伯特

图 15-5　舒伯特为歌德《野玫瑰》配曲手稿

舒伯特的歌曲常被人们称为"艺术歌曲"（在国外，艺术歌曲的表演形式通常是，人声加钢琴伴奏），是因为他歌曲中的钢琴部分，不仅起了旋律伴奏的作用，同时也是创造特定意境的重要手段。也就是说，在他的歌曲中，人声和钢琴同等重要，不分主次，两者相得益彰，浑然一体。

比如，叙事歌曲《鳟鱼》，舒伯特创作于1817年，通过对小鳟鱼的遭遇的描述，抒发了他对自由的向往。乐曲的开始部分，钢琴用特定的伴奏音型，表现鳟鱼在水中活泼欢快地游动场景，后面钢琴又用特定的音型表现鳟鱼痛苦的挣扎，直到摆脱了渔夫的捕猎。可见，铜琴伴奏在舒伯特的艺术歌曲中显得尤为重要。

另外，舒伯特还创作有一些抒发生活情趣的钢琴小品，这类作品，是浪漫主义音乐特性曲中的重要体裁。

15.2.3 门德尔松

费利克斯·门德尔松(1809—1847，见图 15-6) 自幼学习钢琴，8 岁学习作曲。在 1821—1830 年间，他曾 5 次到魏玛访问歌德，为其开设音乐课(歌德称之为"每日音乐课")，同时，受歌德影响，他在文学方面也获益匪浅。

门德尔松的创作题材主要取自文学、自然和宗教三个方面。比如，《仲夏夜之梦》序曲以及为歌德的 14 首诗谱写的合唱与独唱歌曲等，取自文学题材；《芬格尔山洞》《苏格兰交响曲》(见图 15-7)、《意大利交响曲》等取自自然题材；《圣保罗》交响曲、《宗教改革》交响曲以及一些经文歌、赞美歌等取自宗教题材。

图 15-6　门德尔松

图 15-7　门德尔松 1829 年在苏格兰旅行时的画作

> 提示
> 在一些音乐作品中，门德尔松将歌唱性的旋律和伴奏织体融合成统一的整体，首创了浪漫派特性曲的重要体裁——无词歌。

1843 年，门德尔松在莱比锡创办了德国第一所音乐学院，对近代音乐教育事业做出了巨大贡献。

第 15 章　浪漫派及 20 世纪音乐

15.2.4　肖邦

弗雷德里克·肖邦(1810—1849，见图 15-8、图 15-9)出身于教师家庭，父亲是居住在波兰的法国人，年轻时曾参加过 1794 年的克拉科夫民族起义，母亲是波兰人。肖邦自幼学习钢琴，7 岁公开演奏，15 岁发表音乐作品，16 岁进入华沙音乐学院学习。他受爱国思想的熏陶，十分崇敬民族英雄柯斯丘什科(1746—1817)。1826 年，由波兰爱国团体为历史学家斯塔施茨(1755—1826)举行的葬礼，演变成了一次爱国示威游行，肖邦也参加了这次活动，并以得到棺木上的一块黑纱而感到光荣。19 岁时，肖邦告别学生生涯，带着朋友们送给他的故乡泥土，开始了游历生活，在布拉格、维也纳、慕尼黑等城市巡回演出后，最终定居巴黎。虽然羁旅异乡，无法踏上故乡的土地，但肖邦仍然矢志不移，时刻牵挂着祖国的前途和命运。

图 15-8　肖邦

15-9　肖邦在巴黎沙龙上演奏钢琴

1830 年 11 月 28 日，波兰士官发动起义，在华沙建立独立政权，但由于起义的领导者脱离群众，1831 年 9 月 7 日，在俄军的镇压下，华沙陷落，起义宣告失败。肖邦听到这一消息后，义愤填膺，怀着悲痛的心情写下了著名的《c 小调"革命"练习曲》(Op.10,No.12)。乐曲开头强烈的和弦音，象征华沙起义失败的消息，犹如晴天霹雳，使肖邦受到了沉重的精神打击。接着自上而下，巨浪奔腾般的音阶进行，是这一消息在肖邦心底引起的强烈震动，同时又表现出肖邦对祖国命运的担忧和焦虑。扫描二维码，观赏《c 小调"革命"练习曲》演奏视频。

《c 小调"革命"练习曲》.vob

肖邦在侨居国外的 19 年中，创作了大量内容深刻、感情奔放的作品，不断抒发着对祖国的思念，他曾对大姐路易莎表示，希望死后把他的心脏运回华沙，1849 年 10 月 17 日，肖邦壮年谢世。

> **提示** 肖邦被誉为"钢琴诗人",他是音乐史上第一位只写钢琴作品的作曲家。在他的创作中,练习曲、前奏曲、谐谑曲等体裁都成为独立的艺术形式。同时,经过他的革新创造,声乐叙事曲也变为戏剧性较强的器乐体裁;圆舞曲、波洛奈兹和马祖卡等,也从风格性舞曲,发展成为具有诗一般境界的钢琴作品。

15.2.5 柴可夫斯基

俄罗斯作曲家彼得·伊里奇·柴可夫斯基(1840—1893,见图 15-10),出生于富裕的矿山工程师家庭,自幼学习钢琴,10 岁进入圣彼得堡法律学校学习,19 岁时在司法部任书记员。1862 年在新成立的圣彼得堡音乐学院师从安东·鲁宾斯坦(1821—1894)学习作曲,第二年,彻底放弃司法部的工作,全身心投入音乐创作。1866 年应安东·鲁宾斯坦的弟弟尼古拉·鲁宾斯坦之邀,在其新开设的莫斯科音乐学院(即后来的莫斯科柴可夫斯基音乐学院)任教。1877 年,他在富孀梅克夫人的资助下,辞去教师工作,专心从事音乐创作,写出了《第四交响曲》《第五交响曲》《1812 序曲》,芭蕾舞剧《睡美人》《胡桃夹子》歌剧《黑桃皇后》等杰作,确定了他在俄罗斯一流作曲家的地位。19 世纪 90 年代,柴可夫斯基赴美、德、英等国演出,1893 年 10 月,他在圣彼得堡成功首演《第六交响曲》,几天后去世。

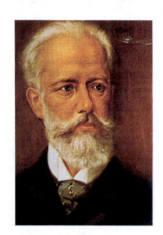

图 15-10 柴可夫斯基

《1812 序曲》是柴可夫斯基于 1880 年 10 月应尼古拉·鲁宾斯坦的请求而写的一首大型乐曲,这首乐曲在出版时,标有"用于莫斯科基督救世主大教堂的落成典礼,为大乐队而作的 1812 年庄严序曲"的说明。该教堂于 1812 年毁于拿破仑的侵俄战争中,所以,此曲是以当年俄罗斯人民反抗侵略,保卫祖国并获得胜利的史实为题材创作的。

> **提示** 《1812 序曲》用奏鸣曲式写成,包括呈示部、展开部、再现部三部分,并且前面带有序奏,后面带有尾声。

在序奏中,包含两个主题,一个是表现俄罗斯民众祈祷和平的《众赞歌》,一个是表现俄罗斯军队的骑兵进行曲。

《众赞歌》主题如图 15-11 所示。

图 15-11 乐曲主题(众赞歌)

第 15 章　浪漫派及 20 世纪音乐

尽管人们虔诚地唱着众赞歌，但是法兰西的侵略战争，还是不可避免的发生了，一时狼烟四起，人们奔走呼号，发出了绝望地悲鸣（双簧管演奏）。这时也有人号召大家（低音乐器演奏）坚强面对，不要害怕。突然，从远处传来了坚定有力的俄罗斯骑兵进行曲，给大家带来了希望，指明了方向。人们纷纷踊跃参军，开赴前线，誓与法军决一死战。

俄罗斯骑兵进行曲主题，如图 15-12 所示。

图 15-12　乐曲主题（骑兵进行曲）

在呈示部中，有两个描写战争的主部主题，也有两个描写战争间歇的副部主题。在主部主题中，旋风似的旋律，刻画出俄军的战斗精神（见图 15-13）。

图 15-13　乐曲主题（刻画俄军战斗）

而法军的战斗主题，是以《马赛曲》为素材创作的，它在乐曲中的出现，往往与俄军的战斗主题交织在一起，此起彼伏（见图 15-14）。

图 15-14　乐曲主题（刻画法军战斗）

描写战争间歇的两个副部主题，一个表现俄罗斯战士的思乡之情，一个表现后方民众的乐观精神，与战争主题形成了鲜明的对比。

表现俄罗斯战士思乡之情的主题如图 15-15 所示。

表现俄罗斯人民在战争中乐观精神的副部主题，是根据俄罗斯民歌《跐蹰门侧》改编创作的（见图 15-16）。

$1 = {}^\sharp F \quad \dfrac{4}{4}$

| 1 | 5. 5 5 4 3 2 | 5 5 0 2 | 5. 5 5 4 3 2 | 5 — 0 |

图 15-15　乐曲主题（表现战士思乡之情）

$1 = {}^\flat G \quad \dfrac{4}{4}$

3 4 3 2 1 1 2 6 | 1 1 6 1 7 1 2 6 | 3 6 6 6 1 7 6 | 3 6 6 6 1 7 6

图 15-16　乐曲主题（表现人民乐观精神）

乐曲的展开部，是两个战争主题的发展变化，描写了白热化的战争场面。

再现部是呈示部中主、副部主题的压缩再现。最后，法军的《马赛曲》被俄军的战斗主题淹没，随着一连串下行四音列的演奏，法军一溃千里，俄军乘胜追击，最终取得了战争的胜利。

乐曲的尾声是序奏中两个主题的变化再现，不同的是，《众赞歌》由最初的祈祷音调变为欢呼和赞颂，人们伴随着沸腾的礼炮和钟声，表达了胜利的喜悦。同时，俄军的骑兵进行曲也由开始的召唤音调变为胜利的号角，将士们得胜回营，穿过凯旋门，接受人们的检阅，乐曲在万民欢腾的气氛中结束。

15.3　民族乐派

19 世纪中叶，随着北欧和东欧民族、民主运动的空前高涨，一些国家兴起了一种新的音乐风格，他们在强调个人情感的同时，运用民间歌舞等素材来表现浓郁的乡土风情和鲜明的民族性格。具有这一创作风格的音乐流派被称为民族乐派。俄罗斯音乐家格林卡曾写信给朋友说："主要问题是选择题材，它应该彻头彻尾是民族的——题材如此，音乐也是如此。"一语破的，道出了民族乐派的创作特征。

> **提示**
> 民族乐派与后期浪漫主义同处一个时期，它将浪漫主义强调的个人情感发展为民族性格，而通过民族性格，仍能体验到音乐家的情感表达。其代表人物有：俄罗斯的格林卡、柴可夫斯基；挪威的格里格（见图15-17）；芬兰的西贝柳斯（见图15-18）；捷克的斯美塔那（见图15-19）和德沃夏克（见图15-20）等。

第 15 章　浪漫派及 20 世纪音乐

图 15-17　格里格　　图 15-18　西贝柳斯　　图 15-19　斯美塔那　　图 15-20　德沃夏克

15.3.1　挪威民族乐派

格里格 (1843—1907)

格里格自幼学习钢琴，1858 年到德国莱比锡音乐学院学习钢琴与作曲，一度在德国浪漫派音乐的影响下从事创作，学成归国时，正值挪威民族独立运动与民族意识高涨时期。

格里格是挪威民族乐派的代表人物。他将民族音乐作为创作源泉，运用具有民族性的题材和音乐语言，结合浪漫派作曲技巧，创作出《培尔·金特》组曲两套、钢琴曲 60 余首以及根据挪威诗歌创作的歌曲 100 余首。

15.3.2　芬兰民族乐派

西贝柳斯 (1865—1957)

西贝柳斯自幼学习钢琴和小提琴，曾赴柏林和维也纳学习作曲。他以民族音乐创作为己任，是芬兰民族乐派的杰出代表。在他的作品中，戏剧性的冲突明显，并富于芬兰民族气质。代表作品有《芬兰颂》《d 小调小提琴协奏曲》等。

15.3.3　捷克民族乐派

1. 斯美塔那 (1824—1884)

斯美塔那是捷克民族乐派的奠基人，也是捷克民族歌剧的开创者。他积极投身革命运动，并用波尔卡等民间音乐素材进行创作，将捷克民族音乐的发展提高到了新的水平。代表作品有歌剧《被出卖的新娘》、交响诗套曲《我的祖国》、弦乐四重奏《我的生活》等。

2. 德沃夏克 (1841—1904)

德沃夏克是捷克民族乐派的重要代表人物。他的音乐创作题材更广泛 (不局限捷克本土)、

体裁更丰富(在交响曲、协奏曲、舞曲等领域均有涉猎)、民族风格更鲜明。代表作品有《斯拉夫舞曲》《斯拉夫狂想曲》《第九交响曲》("自新大陆")等。

15.3.4 俄罗斯民族乐派

1. 格林卡 (1804—1857)

格林卡(见图 15-21)是俄罗斯民族乐派的开创者,他的两部歌剧《伊凡·苏萨宁》(亦称《为沙皇献身》)和《鲁斯兰与柳德米拉》奠定了俄罗斯民族歌剧的基础。他在汲取民间音乐养分的同时,借鉴欧洲音乐创作成果,将俄罗斯民族音乐的发展提高到了新的水平。

图 15-21　格林卡

2. 强力集团

强力集团(因艺术评论家斯塔索夫在报纸上发表文章称其为"强有力的俄罗斯音乐家团体"而得名)亦称"五人团",是由巴拉基列夫(1837—1910)、鲍罗丁(1833—1887)、居伊(1835—1918)、穆索尔斯基(1839—1881)和里姆斯基-科萨科夫(1844—1908)五位俄罗斯作曲家组成。他们继承格林卡的传统,不断开拓新的发展道路,创作出大量颇具民族特色的作品,成为俄罗斯民族音乐的坚强捍卫者。代表作品有巴拉基列夫的交响诗《塔马拉》、鲍罗丁的交响音画《在中亚细亚草原上》、居伊的歌剧《威廉·拉特克里夫》、穆索尔斯基的交响诗《荒山之夜》和钢琴套曲《展览会上的图画》、里姆斯基-科萨科夫的交响组曲《舍赫拉查达》和歌剧《金鸡》等。

15.4　印象主义音乐

19 世纪末,随着时代的巨变和科技的发展,文艺的创作风格发生了深刻的变化。这一时期,印象派诗人为了营造出一种模糊的瞬间意境,过度强调音韵和节奏,从而忽略了对事物的清晰描述和明确态度;印象派画家为了追求生动鲜明的色彩效果,从而忽略了创造题材和现实主题;印象派音乐家为了表现缥缈的感觉和朦胧的印象,从而忽略了严密有序、条理清晰的音乐语言。印象主义音乐的代表人物有德彪西、拉威尔等。

15.4.1 德彪西

德彪西(1862—1918,见图 15-22)出生于巴黎郊区,自幼跟随肖邦的学生学习钢琴。1873 年,进入巴黎音乐学院学习,在那里,他是有名的钢琴演奏者,因为他不追求传统的和声效果,而喜欢弹奏一些令人吃惊的和弦。1884 年德彪西获得罗马奖,之后从事

图 15-22　德彪西

第 15 章　浪漫派及 20 世纪音乐

作曲、音乐评论、编辑钢琴曲集等工作，1918 年逝世于巴黎。

> **提示**
> 德彪西从象征主义诗歌中获取灵感，用独特的方式开创了独特的音响世界。他的音乐使聆听者从审美观上建立起"自然"与"想象力"之间的多种联系。他的创作成为衔接 19 世纪和 20 世纪音乐的重要桥梁之一。

德彪西接触到包括中国、越南和印尼的东方音乐，并从中受到启发。在他的音乐中，变幻的音响色彩、音色，造成感官上的瞬间印象。音与画的通感，在音响色彩中，造成梦幻般的情绪变化和色彩印象。其代表作品有：《牧神午后前奏曲》《夜曲》《大海》等作品。比如，《大海》是一部由三个乐章组成的音乐画卷，通过丰富的和声与管弦乐配器手法，让人联想到充满活力的大海在阳光下变幻莫测的景象。

15.4.2　拉威尔

拉威尔 (1875—1937，见图 15-23) 出生于法国的西布雷，父亲是一位工程师，母亲是巴斯克人。后来拉威尔一家迁到巴黎，并在蒙马特尔定居下来，那里居住了许多具有革新意识的画家。同大部分法国音乐家一样，拉威尔在巴黎音乐学院接受了专业音乐教育。1911 年，他的喜歌剧《西班牙时光》上演后，使其赢得了作曲家的名誉。1927 年，他创作的《波莱罗舞曲》，使其音乐得到了全世界的认可。他经常受邀指挥其作品音乐会，并赴美国访问演出。但由于健康问题，在 1937 年接受脑外科手术后去世。

图 15-23　拉威尔

拉威尔是一位管弦乐大师，他将善于发现和创作新的和弦看作是作曲的重要方面。这一点在他的《波莱罗舞曲》和对穆索尔斯基《图画展览会》的改编中都足以证明。他曾对自己学生工作的小旅馆里没有钢琴而感到惊讶，发出了"没有钢琴怎么能发现新的和弦"的慨叹。

> **提示**
> 拉威尔的音乐不同于德彪西，它不仅具有印象主义倾向，还有明确的传统音乐技法，并能从西班牙民间音乐中汲取营养，他独创的和声手法与对乐队音色敏锐的洞察丰富了法国音乐的表现力。

拉威尔创作有独幕歌剧《西班牙时光》；管弦乐《波莱罗舞曲》《西班牙狂想曲》；协奏曲《钢琴协奏曲(左手)》；室内乐《马达加斯加的歌曲》等作品。

其中，《波莱罗舞曲》创作于1927年，是拉威尔最后一部舞曲作品，也是二十世纪法国交响音乐的一部杰作，曾被用作日本动漫《数码宝贝》的背景音乐。民间舞蹈风格的旋律是这部作品的基础。"波莱罗"是西班牙舞曲名，通常以四三拍子、稍快的速度、以响板等乐器击打节奏来配合，结构形式上由主部、中间部和再现部构成，但拉威尔的这部舞曲，只借用了"波莱罗"的标题，实际上是一首自由的舞曲，也是拉威尔为数不多的专为乐队而写的一首作品。

除此之外，带有印象主义倾向的作曲家还有英国的戴留斯(1862—1934)、巴克斯(1883—1953)、法国的迪卡斯(1865—1935)、鲁塞尔(1869—1937)；西班牙的法利亚(1876—1946)，意大利的雷斯皮基(1879—1936)等。

15.5 表现主义音乐

> **提示** 表现主义不同于印象主义，印象主义追求的是外部世界转瞬即逝的印象，而表现主义则强调主观情绪的表达。

表现主义音乐的代表人物有奥地利作曲家勋伯格(1874—1951，见图15-24)和他的两位学生安东·韦伯恩(1883—1945，见图15-25)、阿尔本·贝尔格(1885—1935，见图15-26)。他们都对特有的音色颇为敏感，而且避免了浪漫乐派对乐队总体效果的强调，而是寻求某些乐器在最高音区或最低音区上的声音。他们不但喜好弦乐的泛音和级进滑音，而且喜好铜管乐器的弱音器奏法和吐音奏法。同时，木琴和钢片琴之类的乐器在他们的音乐中也发挥了重要作用。由此可见，表现主义音乐对特殊音色的极端应用和对不谐和音的随意处理，都凸显其对主观情绪的热烈表达。

图15-24 勋伯格

图15-25 安东·韦伯恩

图15-26 阿尔本·贝尔格

第 15 章　浪漫派及 20 世纪音乐

15.6　斯特拉文斯基的音乐主张及创作风格

斯特拉文斯基(1882—1971，见图 15-27)是 20 世纪西方音乐的代表人物，出生于俄罗斯的奥拉宁堡(今罗蒙诺索夫)，作曲家、指挥家。曾师从里姆斯基-科萨科夫学习作曲。20 世纪初，与季亚吉列夫的芭蕾舞团合作，创作舞剧并在巴黎演出。1914 年第一次世界大战爆发，迁居瑞士。1925 年定居巴黎。1939 年在美国哈佛大学作系列演讲后，出版《音乐诗学》。1945 年取得美国国籍，1971 年 4 月逝世于纽约。

15.6.1　音乐主张

> **提示**
> 人们通常认为艺术创作存在两种理想，这两种理想有着不同的称谓，比如古典的与浪漫的；阿波罗的与狄俄尼索斯的；客观的与主观的；理智的与情感的，等等。

20 世纪初，斯特拉文斯基的创作是古典的、客观的、阿波罗的体现者。他在作品中，不像勋伯格那样，过多从表现感情出发，而注重形成一套严谨有序、合乎逻辑的音响组织。他曾强调：在创作过程中，要对激发作者想象力、闪耀生命火花的一切狄俄尼索斯的成分加以适当抑制，并要它们在使我们陶醉之前服从于法则的支配，这就是阿波罗所要求的。可见，当时斯特拉文斯基认为灵感在创作中只起了很小的作用，而相对重要的是对创作的"欲望"。他在《音乐诗学》中曾提到：艺术越是受到控制、限制和推敲，就越是自由的。

15.6.2　创作风格

> **提示**
> 在经典的作品中，艺术创作的两种理想不仅都能体现，而且在某些时期，这两种理想还可以相互转化。

20 世纪上半叶，斯特拉文斯基和毕加索同处在一个艺术家创造风格的时代，一个反复探索实验、提出问题而不寻找答案的时代。比如，毕加索对创作风格的经常改变已众所周知。当人们期待他有新作问世时，往往迎来的却是欢呼或不解，而人们刚从他充满理智的绘画中苏醒过来时，他又开始用新的法则绘画了。

同样，斯特拉文斯基在 1910—1913 年创作《火鸟》《彼得鲁什卡》《春之祭》三部舞剧时，运用了大量不协和、不规则的节奏和狂烈的乐曲，特别是在《春之祭》中表现原始部族的祭春大典上，舞蹈演员披着深褐色的粗麻袋，动作生硬，姿态粗野，加上嘎嘎野蛮的音乐，充斥着远古森林中的原始色彩和神秘气息，具有典型的新原始主义风格。但他的这一创作

《春之祭》片段.mp3

风格持续时间不长。后来的创作风格与之前截然不同，使之前追捧或贬斥他的人同样感到了迷惑与不解。扫描二维码，聆听乐曲《春之祭》演奏片段。

与毕加索、吉德、瓦拉里在绘画、小说、诗歌中所追求的理想一样，斯特拉文斯基此时在他的音乐创作中又表现出了新古典主义风格。如 1919 年创作的舞剧《普尔钦奈拉》、1922 年创作的喜歌剧《马芙拉》、1924 年创作的钢琴奏鸣曲等，都具有这一特质。在他后期的创作中，有时还效仿使用其他作曲家的音乐材料。如在 1951 年创作的歌剧《浪子的历程》中，莫扎特的歌剧手法依稀可见。

图 15-27　斯特拉文斯基

15.7　噪音音乐和具体音乐

15.7.1　噪音音乐

20 世纪初，在意大利的米兰，出现了一批未来派艺术家，他们是由诗人、画家和音乐家组成的小团体，这些成员认为，若要表现现代世界，所有的艺术都需要一种新的美学。其中，画家们认为，只有速度和运动才能表现时代的本质。于是，他们用重叠影像的方法使所画的事物仿佛处于运动之中，就像频闪相机拍摄的照片一样。20 世纪 20 年代，未来派音乐家在其作品中使用了许多噪音，以此来表现都市生活和他们所处的工业时代。1913 年，未来派作曲家卢索洛（1885—1947）提出："古代的生活是寂静的，19 世纪随着机器的发明，噪音诞生了……我们必须跳出纯粹音乐这一狭小的圈子，而去征服噪音这一无限变化的王国。"第二次世界大战后出现的具体音乐，就是最早借助电子技术表现噪音的音乐。

15.7.2　具体音乐

20 世纪中叶，随着磁带录音和电子设备的发展，之前噪音音乐遇到的技术难题迎刃而解，人们对噪音音乐和微分音乐等又显示出了极大的兴趣。具体音乐的发明者沙弗尔（1910—1995）曾说："希腊人用尺子和圆规创造了几何学，音乐家在此启示下将大有可为。"不久，他便借助磁带录音技术创造了音乐的几何学——具体音乐。即先将自然界或生活中的音响录入磁带，再用电子设备做音高、长短、力度及音色方面的改变，继而进行音乐创作。1948 年，沙弗尔发表了具体音乐理论，并创作了最早的具体音乐——《噪音音乐会》。

第 15 章 浪漫派及 20 世纪音乐

15.8 流行音乐

> **提示** "流行音乐"(Pop Music)是20世纪初,随着录音与电子技术的发展而成长起来的新的音乐形式,它与20世纪的城市化进程是分不开的。美国是当时世界上城市化进程最快的国家,所以,发源于美国,且不断走向世界的流行音乐,成为20世纪乃至今天较为重要的一种音乐形式。

15.8.1 爵士乐

美国南北战争之后,随着大量黑人进入城市,促进了几种流行音乐的形成和发展,其中一种较为重要的是由黑人钢琴家创造的钢琴音乐——拉格泰姆。它是舞蹈音乐,没有歌词,用左手弹奏平稳、类似进行曲式的低音伴奏,右手弹奏强烈的切分旋律。

早期的爵士乐大量使用了拉格泰姆元素,两者的区别在于:拉格泰姆是钢琴独奏,并按照固定的乐谱演奏;早期的爵士乐由几个人组成的乐队演奏,没有固定的乐谱,常常根据一个主要旋律作即兴演奏。

后来,爵士乐吸收布鲁斯等音乐元素,在20世纪20年代,真正步入了爵士乐的黄金时代,其独特的节奏感掀起了新的狂欢歌舞潮,并不断流行于世界各地,在当时的墨尔本、东京、斯德哥尔摩等城市也都有了爵士乐队。20世纪50年代后,西方古典音乐开始融入爵士乐元素,更加推动了爵士乐的流行和发展。

15.8.2 乡村音乐

乡村音乐形成于20世纪20年代,最初受英国民谣的影响,流行于美国南方的乡村。其音乐旋律较简单,用歌唱叙述故事,带有浓郁的乡土气息。

约翰·丹佛(见图15-28),出生于美国墨西哥州,是美国乡村音乐史上杰出的代表人物,也是第一位访问过中国的美国乡村歌手。他以演唱描写弗吉尼亚山区美丽风光的《乡村路带我回家》一举成名。扫描二维码,聆听乐曲《乡村路带我回家》演唱片段。

《乡村路带我回家》片段 .mp3

图 15-28 约翰·丹佛

15.8.3 摇滚乐

从 20 世纪 50 年代开始，流行音乐呈现出多元化发展趋势。随着大量人口涌入城市，给城市流行音乐注入了民间曲调等新鲜血液，加之电声乐器的出现和发展，也促进了摇滚乐的发展。当时，在一部叫《一堆混乱的黑板》的电影中，有一首黑人"节奏布鲁斯"的主题曲受到了人们的关注（《震动，嘎嘎作响的摇滚》），也标志着摇滚乐的诞生。摇滚乐以歌唱为主，伴奏乐器有萨克斯、电吉他、电贝斯、键盘乐和爵士鼓等，著名歌手有普莱斯利、"披头士"、迈克尔·杰克逊等。

1. 甲壳虫乐队

1956 年，来自利物浦的四个青年人组成的"甲壳虫"乐队，又称"披头士"乐队（见图 15-29）。他们在 1962 年大获成功，成为 20 世纪最知名的英国流行乐队，成员包括吉他、主唱约翰·列农 (John Lennon)；低音吉他、主唱保罗·麦卡锡 (Paul McCartney)；主吉他、钢琴与和声乔治·哈里森 (George Harrison)；鼓与和声林格·斯达 (Ringo Starr)。1970 年，四人分道扬镳，乐队解散。

2. 迈克尔·杰克逊 (1958—2009)

1982 年 12 月，迈克尔·杰克逊（见图 15-30）音乐生涯最畅销的专辑《Thriller》发行。1987 年 9 月，迈克尔·杰克逊开始了个人首次全球巡演，不但让摇滚乐风靡全球，更是赢得了无数歌迷的青睐，同时也普及了机械舞和太空步等艺术形式。迈克尔·杰克逊一生两次入选摇滚名人堂，曾获 13 次格莱美奖和 26 次全美音乐奖，是摇滚乐发展中的杰出代表人物。

图 15-29　甲壳虫乐队（披头士）

图 15-30　迈克尔·杰克逊

第 15 章　浪漫派及 20 世纪音乐

【小结及综合实践】

综合实践1：请自行总结本章的知识点。

综合实践2：运用所学知识，完成下列题目。

(1) 名词解释：浪漫主义、《自由射手》、无词歌、《c小调练习曲》《波莱罗舞曲》。

(2) 为什么舒伯特被誉称为"歌曲之王"？

(3) 谈一谈您对"钢琴诗人"肖邦的认识。

(4) 柴可夫斯基的艺术成就及代表作品有哪些？

(5) 19世纪末至20世纪中叶，时代的变迁对音乐艺术创作产生了怎样的影响？

(6) 简述斯特拉文斯基的音乐主张及创作风格。

第16章

世界民族音乐文化

学习目标

- 了解世界民族音乐文化发展的传统背景。
- 熟悉世界不同地区的民族音乐文化风格及表现形式。

关键词

世界 民族音乐 板嗦哩 弯琴 围鼓 非洲鼓乐 贾里 哈巴涅拉 探戈

16.1　概　　况

音乐与人类生存的自然环境和社会环境息息相关，它是人类智慧与文明的结晶，并随着时代的进步、人文精神的发展而日臻完善，薪火相传。世界民族音乐文化千姿百态，绚丽多彩。按照地域的不同可分为亚洲音乐文化、欧洲音乐文化、非洲音乐文化、美洲音乐文化、大洋洲音乐文化。其中，亚洲音乐文化中的中国音乐与欧洲音乐文化在前面章节已有论述，本章不再复述。

亚洲历史悠久，幅员辽阔，是七大洲中面积最大、人口最多的洲，也是世界音乐文化最发达的地区之一，在乐律理论、创作表演、乐器制作等方面均有较高造诣和鲜明民族特色。较有代表性的有中国音乐、印度音乐、朝鲜音乐、缅甸音乐、日本音乐等。

非洲是世界人口、面积第二大洲，也是世界古代文明发源地之一。15 世纪后，逐渐沦为欧洲列强的殖民地，直到 20 世纪中叶才相继独立，结束了非洲殖民时代。非洲的民族众多且信仰多样，所以音乐风格体现着多种音乐文化的融合。代表音乐形式有非洲鼓乐、西非贾里等。

美洲位于西半球，包括北美洲、中美洲和南美洲，而美国以南的美洲地区亦有"拉丁美洲"之称。在 15 世纪末哥伦布发现新大陆前，美洲的原住民印第安人创造了最早的美洲音乐文化。后来随着欧洲和非洲的移民进程，融入了欧洲与非洲音乐元素，逐渐形成多元而统一的音乐文化。在北美洲的美国、加拿大等地区，主要为英、法、德等国的欧洲移民，他们在欧洲音乐中融入非洲黑人音乐的布鲁斯、爵士乐等元素，形成了新的音乐文化风格。而拉丁美洲的乡土音乐也受移民浪潮影响，不断融入外来音乐元素，形成颇具民族特色的音乐风格。

大洋洲位于亚洲与南极洲之间的赤道附近，那里不仅有风光旖旎、树影婆娑的美景，更有缤纷绚丽的原住民歌舞音乐，令人神往。较有代表性的有美拉尼西亚音乐、波利尼西亚音乐等。

16.2　亚洲民族音乐文化

16.2.1　印度音乐

在亚洲，同中国一样属于世界文明古国，又有着丰富文化艺术传统的国家还有印度。印度的音乐，在历经数百年的殖民统治后，并没有被同化，不仅保留了独具民族特色的西塔尔琴等乐器，还将欧洲的小提琴等乐器完全融入了印度文化，形成了别具一格的音乐表现形式。

在印度的传统音乐中，主要包括古典音乐和民间音乐两大类。其中，古典音乐表演规格较高，起初在宫廷和贵族中使用，经过长期发展，形成了固定的表演程式和不同的流派。比如在古典音乐的舞蹈表演中，为了用手势、眼神、表情、动作恰如其分地表达感情，形成了一套独特完

整的表演体系(见图16-1)。仅用52种不同手势就可以表达平静、不安、诙谐等9种不同的拉斯(感情)。在古典舞中,北方有曼尼坡里舞、卡塔克舞;南方有卡塔卡里舞、婆罗多舞等。另外,还有一些短小精悍的古典音乐,更能为大众接受,被称为"轻古典音乐"。

图 16-1　印度古典舞

印度的民间音乐丰富多彩,各具特色。北方克什米尔的民间音乐具有中亚色彩;东北部那贾兰邦的民间音乐带有教会多声部特点;中西部拉贾斯坦的民间音乐略显粗犷豪放;南部地区民间音乐则更多保留了原有达罗毗荼音乐风格。

16.2.2　朝鲜音乐

朝鲜民族自古以来能歌善舞,拥有民歌、说唱、舞蹈、伽倻琴、长鼓等丰富的传统音乐文化。在历史发展中,朝鲜音乐吸收中国、印度及阿拉伯等地区的音乐特点,形成了曲调委婉抒情,且多用三拍子节奏的民族音乐风格。朝鲜的民族歌曲感情真挚,抒情优美,常用五声调式写成,节拍以三拍子或由三拍子构成的复拍子为主。代表作品有《阿里郎》《桔梗谣》等。

另外,由一人演唱,一人用鼓伴奏,有说有唱,讲唱长篇故事的板嗦哩,是朝鲜说唱音乐的代表形式,且作品多为篇幅较长、情节曲折的戏剧故事(见图16-2)。曾经有艺人连续演唱8个小时不休息,实属罕见,也足见表演板嗦哩艺术时所需的深厚演唱功底。现存板嗦哩有《兴甫传》《春香传》《兔子传》《赤壁传》《沈清传》5部。

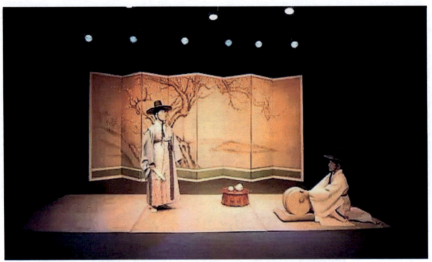

图 16-2　朝鲜板嗦哩

16.2.3　蒙古音乐

蒙古音乐旋律优美，感情深沉，富于浓郁的草原气息，且形式多样。有节奏自由、气息悠长的长调，有节奏规整、速度轻快的短调，有最受推崇的马头琴，有热情奔放的歌舞，还有一人能同时唱出高、低两个声部的"呼麦"（并非蒙古独有）艺术等。它们与蒙古人的生活息息相关，经常用于那达慕（原指男子摔跤、赛马、射箭三项竞技，现亦指按传统方式举行的娱乐、游戏等集会）、爱情、祭祀等场合。

蒙古语中"呼麦"是"喉"的意思，故"呼麦"又称"喉音唱法"，是一种独特的歌唱形式，其低声部是由声带发出的持续低音，高声部具有起伏的旋律，且有时带有歌词。"呼麦"分为硬性和抒情两种风格。其中，抒情的"乌音格音呼麦"又分为"硬腭呼麦""嗓音呼麦""咽喉呼麦""鼻腔呼麦""胸腔呼麦"5种。"呼麦"艺术不仅可以用于独唱，还可以用于伴奏。

16.2.4　缅甸音乐

中国与缅甸的音乐文化交流由来已久。

《新唐书·礼乐志》记载："骠国王雍羌遣弟悉利移、城主舒难陁献其国乐"（唐贞元十七年）。骠国，古国名，在今缅甸境内。白居易也在《骠国乐》中生动描绘了当时的情形："骠国乐，骠国乐。出自大海西南角。雍羌之子舒难陁，来献南音奉正朔。德宗立仗御紫庭，鼖鼓不棇为尔听。玉螺一吹椎髻耸，铜鼓一击文身踊。珠缨炫转星宿摇，花鬘斗薮龙蛇动。曲终王子启圣人，臣父愿为唐外臣……"据《旧唐书·本纪》记载，当时骠国王派遣使者和三十五名乐工来唐朝贺，并献其国乐十二曲。说明当时骠国（今缅甸）的音乐文化水平较高，乐器种类较多，乐队规模较大，与繁盛的唐代音乐有着良好的交流互动。根据白居易诗中对演出盛况的记录，可见当时缅甸的

音乐活动在长安城引起了不小的轰动。

缅甸与中国、印度的地缘文化交流频繁,虽受中国和印度音乐的影响,但其音乐在乐律、调式、表现形式上都与中国、印度音乐存在较大差异。在乐器的发展方面更是独一无二,弯琴、围鼓、竹排琴可谓缅甸音乐的创造和珍宝,也为世界乐器的发展做出了贡献。

弯琴像是一把弓形竖琴(我国唐代称之为凤首箜篌),上有 13 ~ 16 根琴弦,音色典雅清新,常用于独奏或合奏(见图 16-3)。围鼓是旋律乐器,由 21 面细长的鼓悬挂在一个木桶内侧,演奏时鼓手坐在木桶中双手击鼓,音域可达 4 个八度,可以发出滴水般的特殊音色,常用于独奏或合奏(见图 16-4)。竹排琴是用线将二十余块长短不同的竹片穿起来,再铺开悬挂在一个弧形的共鸣腔体上,用特制的软击槌敲击,音色柔和优美,常与弯琴合奏,营造特殊的音乐气氛(见图 16-5)。

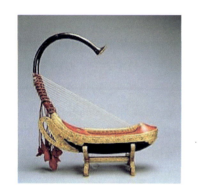

图 16-3　弯琴

图 16-4　围鼓

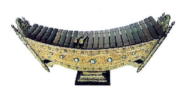

图 16-5　竹排琴

16.2.5　日本音乐

日本音乐以"邦乐"(传统音乐)和"洋乐"(用外来音乐形式创作的日本近现代音乐)为主,且与国外音乐文化有着频繁交流。公元 5—7 世纪,朝鲜半岛的高丽乐、百济乐、新罗乐传入日本后被称为"三韩乐"。公元 7—9 世纪,日本派遣隋使 4 次,遣唐使 19 次,将大量隋唐音乐带回日本,作为其雅乐的重要组成部分,对日本传统音乐的发展产生了深远影响。至今仍有部分唐代乐器保存于日本,并被其视为国宝级文物。明治维新后,大量欧美音乐的传入,推动了日本近现代音乐的发展,形成了"邦乐"与"洋乐"并存的局面。

日本主要代表乐器三味线,最早源于中国乐器三弦。明初时,三弦传至琉球王国(今日本冲绳

图 16-6　三味线

县），后更名为"三味线"。经过不断发展，其在制作材料和演奏方法上与中国三弦已有很大差异，如共鸣箱蒙以猫皮或狗皮，用拨子弹奏等。一般在剧场表演的三味线音乐，常与舞蹈相结合，表现力较强；不在剧场表演的三味线音乐，戏剧性表现不强，具有室内乐特点（见图 16-6）。

16.3　非洲民族音乐文化

16.3.1　非洲鼓乐

非洲鼓乐具有鲜明的民族特色，是非洲较有代表性的传统艺术形式。非洲鼓有数十种形制和数百种变体，有柱形的，飞禽走兽形的，甚至还有人形鼓。在鼓身上常绘有花鸟、人兽等具有文化特质的图案。鼓槌由象牙、骨头、木头等材质做成，鼓皮由牛、羊、斑马、鳄鱼等动物的皮革做成。有时会在鼓腔内装入一些颗粒和植物种子，或将串珠、贝壳、金属片等物品装在鼓身上，演奏时发出叮叮当当的特殊音响（见图 16-7）。非洲鼓的演奏姿态更是千差万别，有挎在肩上的，有挂在颈上的，有拿在手里的，有放置地上的，有用手演奏的，有用鼓槌击奏的，还有用脚演奏的，等等。

图 16-7　非洲鼓

非洲鼓常用于独奏、合奏或重奏等形式，伴随不同的演奏技巧，打出特殊的节奏，配上艺术风格不同的舞蹈，尽显非洲民族风采。我们汉语中的"鼓"和"舞"，在东非的斯瓦希里语中就是同一个字，可见在这一地区鼓和舞蹈艺术具有同等重要的地位。

在非洲，鼓有时被称为"会说话的鼓"（Talking Drum），用来传递不同的信息。甚至还可以

第 16 章 世界民族音乐文化

作为国家或民族的象征，比如，在乌干达的国徽中就有鼓的图案，充分表明鼓在乌干达的历史传统中具有重要地位。

16.3.2 西非贾里

在西非的塞内加尔、几内亚、马里等国盛行一种被称为"贾里"的说唱艺术。它有着悠久的历史，在人们的生活中无处不在，不仅用于婚丧嫁娶等场合，甚至在一些经济纠纷或政治协商中偶尔也会出现。

贾里最初是在国王出行或有重大外事活动时，演唱或演奏乐曲赞颂国王的，经过世代相传，贾里们成为职业音乐家，有的还担任国王或酋长的顾问，掌管国家的典章和礼仪。后来随着殖民统治的开始，他们逐渐从宫廷走向民间，不仅演唱历史、神话故事，更关注百姓生活，用歌唱表达人们的所思、所想、所需。现代较为著名的贾里名家有塞内加尔的拉米内·孔丹，几内亚的穆萨·贾瓦拉和马里的萨里夫等。

16.4 拉丁美洲民族音乐文化

> **提示**
> 拉丁美洲是指美国以南的美洲地区，包括墨西哥、中美洲、西印度群岛和南美洲。古印第安人不仅在这里创造了灿烂的玛雅、印加、阿兹台克文化，更开启了不朽的音乐文明。经过三百余年的殖民统治，拉丁美洲音乐融入了欧洲与非洲音乐元素，形成了特有的多元而统一的音乐文化现象。较有代表性的有古巴的哈巴涅拉，秘鲁的圆舞曲，阿根廷的探戈音乐等。

16.4.1 古巴哈巴涅拉与秘鲁圆舞曲

作为舞曲风格的哈巴涅拉，从古巴传入西班牙和法国后，因在法国歌剧《卡门》中的应用而闻名于世。在这种音乐体裁中，运用了大量切分音符、附点音符和弱起节拍，形成特有的摇摆感，风格显著。代表作品有《来自伊帕马的姑娘》《你》《鸽子》等。

秘鲁圆舞曲融合了欧洲圆舞曲和秘鲁乡土音乐元素，具有优美的旋律和明快的节奏，经常用以表现人们的爱情生活。而在能歌唱的声乐圆舞曲中，有时会加入激越的欢呼声来烘托气氛。代表作品有《我的秘鲁》《利马姑娘》等。

16.4.2 阿根廷探戈音乐

19 世纪末，大量来自欧洲、北美、非洲的移民滞留在阿根廷首都港口一带，他们居无定所，

社会地位低下，靠在酒吧里唱歌、跳舞来打发时光。于是，西班牙等移民带来的欧洲歌舞、非洲移民带来的非洲歌舞与阿根廷乡土音乐在此融合。久而久之，形成了一种新的音乐体裁——探戈。后来经过不断改进，成为拉丁美洲民间音乐中最具代表性的一种艺术形式（见图16-8）。

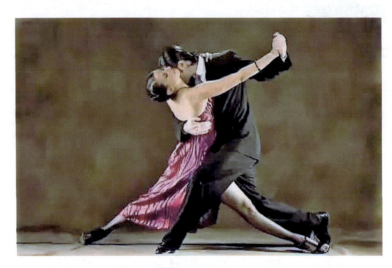

图16-8 探戈

在探戈音乐中，大量使用二拍子和切分音节奏，旋律活泼，情绪热烈，具有较强的顿挫感。阿根廷探戈音乐往往是一种带有歌唱的艺术形式，且多为男生独唱，配以手风琴激昂的旋律，动人心弦。大提琴演奏家马友友曾说："探戈不仅仅是舞蹈，它是深渊里的潜流的音乐。因为在阿根廷的演变历程中，探戈已经成了这个国家的灵魂。"阿根廷作曲家阿斯特·皮亚佐采用多种技法，融合各种音乐元素，创作出著名的《自由探戈》，开辟了探戈音乐发展的新方向。

16.5　大洋洲民族音乐文化

16.5.1　美拉尼西亚音乐

音乐在美拉尼西亚人们的生活中占有重要地位，经常用于丰收节、成人式、社交仪式、祭祀等场合。歌唱形式有独唱、齐唱、重唱及合唱等。舞蹈以集体舞为主，注重手势和面部表情以及腹部和臀部的摆动，舞者常在手、脚及腰间挂有贝壳类装饰摇曳发声，具有鲜明的土著音乐文化风格。

16.5.2　波利尼西亚音乐

波利尼西亚音乐以多声部合唱为主，有的歌曲演唱多达十个声部，音色醇美，曲调和谐流畅，

内容多表现对大自然的崇敬和对生活的热爱，如山川、河流、航海、神话等。

在波利尼西亚毛利人的音乐中，舞蹈常常与说唱形式相结合，即在讲故事或吟诗时，会伴有舞蹈性的即兴动作，烘托特殊的气氛（见图16-9）。

图16-9　毛利人歌舞

波利尼西亚音乐使用的乐器多种多样。有将粗木挖空做成的大鼓；有蒙以鲨鱼等皮革的单面鼓和锅形鼓；有用椰壳或葫芦做成的笛；有用骨头或木头做成的号角，等等。

【小结及综合实践】

综合实践1：请自行总结本章的知识点。

综合实践2：运用所学知识，完成下列题目。

(1) 名词解释：呼麦、竹排琴、骠国乐、贾里、阿根廷探戈音乐。

(2) 举例说明印度古典音乐有哪些特点。

(3) 简述缅甸音乐发展概况。

(4) 在非洲，鼓具有哪些特点及特殊意义？

(5) 结合非洲历史发展，分析贾里从王室走向民间的原因。

(6) 谈一谈您对探戈音乐的认识。

主要参考文献

[1] 杨荫浏.中国古代音乐史稿[M].北京：人民音乐出版社，1981.
[2] 刘再生.中国古代音乐史简述[M].北京：人民音乐出版社，1981.
[3] 吴钊，刘东升.中国音乐史略[M].北京：人民音乐出版社，1983.
[4] 袁静芳.民族乐器[M].北京：人民音乐出版社，1987.
[5] 夏野.中国古代音乐史简编[M].上海：上海音乐出版社，1989.
[6] 朱秋华，高蓉.现代音乐概论及欣赏[M].北京：北京大学出版社，1990.
[7] 陶亚兵.中西音乐交流史稿[M].北京：中国大百科全书出版社，1994.
[8] 蒋菁.中国戏曲音乐[M].北京：人民音乐出版社，1995.
[9] 冯文慈.中外音乐交流史[M].长沙：湖南教育出版社，1996.
[10] 唐纳德·杰·格劳特，克劳德·帕利斯卡[M].西方音乐史.北京：人民音乐音像出版社，1996.
[11] 张静蔚.中国近代音乐史料汇编[M].北京：人民音乐出版社，1997.
[12] 郑祖襄.中国古代音乐史学概论[M].北京：人民音乐出版社，1998.
[13] 修海林，李吉提.中国音乐的历史与审美[M].北京：中国人民大学出版社，1999.
[14] 蔡良玉.西方音乐文化[M].北京：人民音乐出版社，1999.
[15] 沈旋，谷文娴，陶辛.西方音乐史简编[M].上海：上海音乐出版社，1999.
[16] 常静之.中国近代戏曲音乐研究[M].北京：人民音乐出版社，2000.
[17] 保罗·亨利·朗著.西方文明中的音乐[M].贵阳：贵州人民出版社，2001.
[18] 迈克尔·肯尼迪，乔伊斯·布尔恩.牛津简明音乐词典[M].北京：人民音乐出版社，2002.
[19] 周柱铨，孙继南.中国音乐通史简编[M].济南：山东教育出版社，2003.
[20] 钱亦平，王丹丹.西方音乐体裁及形式的演进[M].上海：上海音乐学院出版社，2003.
[21] 梁茂春，陈秉义.中国音乐通史教程[M].北京：中央音乐学院出版社，2005.
[22] 杰里米·尤德金.欧洲中世纪音乐[M].北京：中央音乐学院出版社，2005.
[23] 刘再生.中国音乐史简明教程[M].上海：上海音乐学院出版社，2006.
[24] 王子初.中国音乐史教学参考图库[M].北京：人民音乐音像出版社，2006.
[25] 李玫.东西方乐律学研究及发展历程[M].北京：中央音乐学院出版社，2007.
[26] 徐慕云.中国戏剧史[M].上海：上海世纪出版集团，2008.
[27] 赵敏俐.汉代乐府制度与诗歌研究[M].北京：商务印书馆，2009.
[28] 严晓星.近世古琴逸话[M].北京：中华书局，2010.
[29] 王光祈.中国音乐史[M].北京：中国和平出版社，2014.
[30] 杨九华，朱宁宁.历史演进中的西方音乐[M].北京：人民音乐出版社，2014.
[31] 鸿之，张玉新.琴中无相[M].北京：商务印书馆，2015.
[32] 苏移，蓝凡.中国京剧史[M].北京：中国戏剧出版社，2016.

音响音像资料

1. 编钟演奏 .vob ... 37
2. 埙演奏 .mp3 ... 40
3. 《高山流水》.wma ... 44
4. 箜篌演奏 .vob ... 62
5. 新疆歌舞 .vob ... 86
6. 《霓裳中序第一》.mp3 ... 88
7. 《剑器》.mp3 ... 89
8. 《扬州慢·淮左名都》.mp3 ... 106
9. 《大江东去》.mp3 ... 107
10. 《破阵子》.mp3 ... 108
11. 《凤阳花鼓》.mp3 ... 129
12. 新疆木卡姆音乐 .mp3 ... 130
13. 京东大鼓 .flv ... 133
14. 《牡丹亭》片段 .flv ... 136
15. 琴曲《良宵引》.mp3 ... 139
16. 《霸王卸甲》.mp3 ... 140
17. 《送别》.wma ... 149
18. 《玫瑰三愿》.mp3 ... 164
19. 琵琶曲《十面埋伏》.wma ... 183
20. 格列高利圣咏《慈悲经》.mp3 ... 205
21. 《弱与强奏鸣曲》.mp3 ... 212
22. E大调小提琴协奏曲《春》第一乐章 .mp3 ... 217
23. 《第五"命运"交响曲》第一乐章 .vob ... 229
24. 《c小调"革命"练习曲》.vob ... 249
25. 《春之祭》片段 .mp3 ... 258
26. 《乡村路带我回家》片段 .mp3 ... 259